品茶入菜引美味

跟著池宗憲學餐茶，走進侍茶師的世界

池宗憲 著

目次

序

以茶為師華麗變身，把茶當作老師對待，你會尊重她，想從她身上學習到茶是什麼？

如何品茶？

如何把茶的香味與醇味表現最佳狀態？掌握到方法，你就能為自己扮演一個侍茶師（Tea Sommelier）。

自己當侍茶師是為自己服務，懂得買茶，懂得分辨茶產區，甚至聞茶就能知道她的土壤、天候及製茶人的用心。這樣的侍茶師對自己來說很好，也可以影響朋友。若是成為進階版的侍茶師，就是以侍茶為專業，結合餐飲、服務大眾，這也是廣為人知的「侍酒師」（Wine Sommelier），化身成為「侍茶師」。

侍茶師是自我對於茶品味的要求，同時也是一種新興行業。如何成為侍茶師？在歐美餐廳，尤其是星級餐廳，侍茶師已經成為一個新興的職人行業，那麼產茶的華人地區，是否可以醞釀出這樣的職人？

侍茶師與目前存在的「茶藝師」有何不同？侍茶師與茶藝師最大的差異是：茶藝師懂得泡茶的儀軌，也可把茶的基本知識說得清楚；但侍茶師必須與餐飲結合，無論是中餐還是西餐，對味道必須有一定的感官覺醒，透過喜愛茶的熱誠，以及對茶的掌握，將相關知識分享給以茶佐餐的消費族群。

餐茶這樣的新興行業，已經成為許多餐飲業進階開發的趨勢。餐飲除了品酒，品茶也能提升味蕾樂趣，讓饕客滿足餐茶、餐酒，正是茶、餐、酒三重奏。

在西方著名的餐廳與主廚期盼下，米其林一星到三星的餐廳，從釀酒師到酒莊主人，他們對茶的認同，就像對葡萄酒一樣，有著許多相似的共鳴──是「天、地、人」的影響和交集。那麼，如何將酒杯變成茶杯？

用茶杯品飲六大茶類，從不發酵的綠茶到輕發酵的白茶、黃茶，或是中度發酵的青茶，以及全發酵的紅茶或黑茶，本書中有循序漸進的分析；每一個章節裡用每一個獨立單元來講述，你可以看一頁而知道茶的一部分，也能全面地涉獵。閱讀完後，在茶的這條路，你已經做了以茶為師的基本功。

侍茶師穿茶引餐，為味蕾帶入茶的清、香、甘、活、醇和料理煎、煮、炒、燴、燉的美味交融；侍茶師引薦用茶，直接為餐廳帶來消費收益，也能為獨步餐飲界的葡萄酒林建立另一個來自東方的茶世界。

侍茶師是對茶的謙卑，以茶為師的回饋，是品茗者感官的自我提升。侍茶師可以是自己，也可以是服務餐茶大未來的新職人。

　　從茶的樸實和多元滋味出發，從開始認識茶到了解如何品茶，運用茶與餐飲的結合，創造餐茶，甚至是以茶做料理，成為侍茶師就不遠了。

　　以茶為師華麗變身，侍茶師等你（妳）！

池宗憲
Teaparker

・台大碩士 / 曾任報社總編輯
・40 本茶學專著 / 茶器鑑賞家
・受邀歐 / 美 / 日等地闡述茶應用美學
・國際侍茶師學院創辦人

第一章

Chapter
1

—

餐茶感官
的甦醒

茶、餐、酒三重奏

亞洲地區用餐搭配茶的歷史十分悠久，兩岸華人絕對不會陌生，餐前一杯茶，飯後一杯茶，日本、韓國也有此習慣，只是使用的茶種不同。品茶是文人雅士的餘暇生活美學，推進茶入餐得向西方餐酒學習，用真實茶、餐、酒結合一起，引誘出感官的匯集與心靈的交融，酒致微醺，茶引清幽，餐慰腹慾。

如何把茶和餐做美好的搭配？就像西方的酒也一直在尋求食物的搭配。來自法國百年老字號的香檳，所搭配料理卻是台菜！這樣的搭配法，就如同喝了一瓶陳年葡萄酒，再找同樣年分的普洱陳茶，交互品飲，茶酒交鋒會產生什麼樣的火花？

台灣是一個多元文化交融互動社會，對於茶、酒、餐的搭配，自有歷史傳承，大江南北、各路佳餚隨處可見，像日治時代的「酒家菜」，可想像當年燈紅酒綠下的餐酒庶民文化，在口味上創造出特殊族群歡喜的口味，以其中最具代表性的菜餚「魷魚螺肉蒜」用來佐茶，結合風雅和追尋享樂迸發出的震撼菜餚。

▲ 用真實茶、餐、酒團結一起

台灣菜系受江浙人口遷移帶動流行在地化後的精緻獨步全球。一點甜一點勾芡的鮮爽，用什麼樣的茶可以勾勒出江南風景；廣東菜的油膩或重味，不要以為只有普洱可以解膩；當然，日本料理在台灣所表現的精緻度，更是不亞於日本，握壽司、生魚片與海鮮料理，都有突出的表現，除了清酒、燒酌，茶登場時，綠茶類是她最佳拍檔。

台灣常見的料理，還有來自歐洲大陸的義大利菜、法國菜及西班牙菜等，多元的餐飲條件下，每一種料理都可以學茶搭配。餐的深度和廣度、茶帶來的複雜變化，正挑逗著茶的多向融合，這也符合一個侍茶師的需求，得以最大限度地多元接觸食物，找到酒與茶之間的和諧。

台灣常見的菜餚，以茶搭配，引出好滋味，那麼異國料理與茶，就更親和了。

▲ 感官交集心靈的聚會

所以，來自法國勃艮地（Bourgogne）的釀酒師、香檳莊主，以及蘇富比拍賣的貴腐酒，都趕來搭餐茶列車；西班牙百年酒莊的榮光，都要與百年老樹的滋味爭鳴，茶躋身不同多國料理，與紅酒、白酒及香檳的搭配，早已轟動世界餐林，繼之而起的創意料理，也掀起酒茶互飲的勾搭，沒有妖豔的大戲碼，卻有互為和諧的重奏！紅酒愛好者由「山頭氣」策酒入菜，更是輕而易品，五大酒莊或百年老酒遇上百年

印字級茶、武夷茶及烏龍茶，共同擦出感官醞釀的火花。

▲ 茶酒交鋒會產生什麼樣的火花

酒家菜

　　「酒家菜」向來用以形容台灣本土味高檔料理。往昔經濟條件普遍薄弱，惟有商賈應酬上酒家，喝花酒吃飯應酬，少不了美食佳餚。源自日治以來酒家文化所帶動的美食雖已遙遠，酒家菜至今仍為人津津樂道。

　　日治時代，日式台灣味的料理屋興起，藝旦作陪的酒家成了士紳及官員擺排場應酬的選擇，包括台北萬華、大稻埕圓環，都有酒家存在。從江山樓、白玉樓、蓬萊閣、黑美人到杏花閣酒家，能到酒家消費的族群，皆非尋常百姓，「上酒家」對主與客都是「有面子」的象徵。

　　酒家菜中的名品包括魷魚螺肉蒜、通心河鰻、金錢蝦餅、佛跳牆、鮑魚四寶湯、鱉肚雞鍋、七仙女轉盤、五柳居（魚）、鯉魚大蝦，都是主廚耗時費工才能端出的佳餚，被推為台菜的終極版。

　　酒家菜講究精緻，吃巧不吃飽，酒家裡有那卡西〔流（なが）し〕伴奏助興，歷經時代變遷，台灣光復後的 1960 年代，酒家文化仍然很風行，也帶動周邊飲食精緻化，然而冠上酒家之名即多了「粉味」。今日在台灣的飲食文化圈，酒家菜重新抬頭，除了懷舊復古，更因為菜色特殊烹調博得人心。

▲ 佐茶結合風雅和追尋享樂

茶與酒的千年之愛

　　酒與茶，一般人大多覺得是對立的，或說喝茶的人與喝酒的人是不同類的，各自表述；但這中間有一個對位，我們要找出其中的調和，賦予它一個新的詮釋。以雲南 500 年老茶樹普洱、1986 年的凍頂烏龍茶、1940 年的武夷鐵羅漢和 1920 年號字級普洱等四支茗茶，與 1955 年 J. Thorin、1949 年 Poulet Père et Fils 和 1957 年 Château Haut-Brion 等，九支年紀加總起來 666 歲的陳年老酒，展開一場共飲對話。陳年茶香和陳年老酒當中，皆有接近成熟漿果、果乾、煙燻和仙楂等深沉圓潤氣息，確實有著極為類似的感官連結；而生長於岩石中的武夷茶與百年茶樹普洱茶湯，所呈現的底蘊和厚度，也與老葡萄酒相互呼

▲ 用茶清醒靈活嗅覺貼近千年感官之旅

▲ 找出茶與酒的對味

◀ 愛茶人飲品茗之妙

應。

陳年紅酒可見陳年韻味，在時光物質能量中見到酒引動的感知喚醒，同時在時光中找尋增值保健的認同，這就是藏陳年酒的韻味魅力。

陳年酒有其市場地位，在市場具有獨特魅力，透過良善溫度、濕度，讓酒越陳越好，締造陳年酒應有的市場經濟價值。陳年酒的滋味源起，在其中單寧帶來不同化學變化的特性，經過氧化後「和實生物」（「和實生物」語出西周史伯之語，現代的意思是「和」能生成萬物，意指酒藏單寧陳化增加醇度），「溫度」、「濕度」微妙剛柔，出入周旋，以相紅酒之濟，那麼就明白陳年酒「新」滋味就是「和」之味。老酒受到和實生物的思辨，驗證了實體陳年的物理性格中，「和實生物」並非空穴來風。

過去，「老」常常被視為「往者已矣」，但是懂得尊重文明和時間，就變成是珍惜。因為我們太恣意的把喝酒視為一種習慣、是日常生活物質一部分，因此即使喝到五大酒莊，一般人看到的只有表面價值，但後面代表的意義是什麼？

時間如此重要，我們卻忘記了它，甚至否定或是不知道它的存在。每次文明的軌跡或再創造都是經由時間而來的。100 年和一甲子的意義在哪裡？就是要透過味覺認識它，產生什麼樣的陳年韻味？西方的酒讓東方的味蕾有了新的啟發，西方葡萄酒對味蕾的豐富度，已經達到人類文明的上乘之作。

同樣，東方的茶曾經有過的巔峰狀態，能讓東、西方彼此累積的文明厚度找到互聯。味蕾的體會可以小至一日三餐，也可以是文明的交會。味蕾在文明中甦醒，酒的標示清晰，有時歲月也會有一番激情滋味，一甲子的一級酒莊遇見四級酒莊時，又見高下。

品酒時，耽溺於陳年實相的「多少年歲？」、「何者為高？」，事實上陳年溫潤和諧，進入身體後讓「水」、「火」交融，亦即「取坎填離」，讓身體的運化混合為一，這時全身舒鬆暢然，意識狀態中的清醒與放鬆非對立兩極。品酒不只能提神醒腦，又可以放鬆以至如入「平和」之境。

就如品酒遇見 1934 年 Inconnu Gevrey-Chambertin，擁有一級園地塊，而且只釀製紅葡萄酒，此產區的葡萄酒擁有最深的酒色及最紮實的單寧，多數需要較長的時間陳化，所以也較能承受新桶的影響。陳年的 Gevrey-Chambertin，帶有漂亮的寶石紅，擁有豐富的香氣和黑

皮諾（Pinot Noir）的風味，富有藍莓、黑櫻桃，甚至有紅莓果的精巧酸度，另外略帶玫瑰花與紫羅蘭的芬芳，也有更多的香料香氣和木桶香，並且能轉變為一些肉質味與草本的香氣，柔細堅挺使人看見酒標模糊裡的清楚。酒重新感應時間的參與，為什麼味覺裡必須有時間的存在？收藏酒有味覺的味，陳酒打開或甦醒後轉化為柔順，呈現所謂酒的中和！

酒和茶共同性感知，當中的綿密關係：原來，陳年中有著青春的肉體。

時間不斷往前推進的同時，我們對過去是否會有不一樣的價值？時間參與在酒裡、參與在我們的生命裡。過去我們來不及參與，但現在我們參與了 100 年前的酒，可以從葡萄的土壤和蟲害，觀察過去與現在的差別，生命依舊飽滿，現代人需要去思考的生命力。

時序輪轉，50 年、60 年、70 年、80 年……100 年前的酒，每一瓶都在與歲月競走，共同見到時光的呼喚，陳年韻味中找到收藏時光、物質、能量！記得幾瓶老酒的味覺、嗅覺，感官的主觀之間，我想到的是陳新民教授電話相約熱情愛酒的樣貌，他的百世珍釀每瓶都親訪

▶ 陳年裡找到滋味的沉澱

細品，作為愛茶人引渡品茗之妙，穿梭品酒之門外漢，卻找尋陳年況味的共同屬性，那是來自時光、物質、能量的體現，在陳年紅酒和陳茶之間。

Join in！葡萄酒友來喝茶

許多葡萄酒的愛好者一開始會喝波爾多（Bordeaux），然後追五大酒莊──82 年的 Château Lafite Rothschild、Château Mouton-Rothschild、Château Haut-Brion、Château Margaux 及 Château Latour，「五大」成為一款品酒符號：沒喝不算進入葡萄酒世界。

喜愛葡萄酒，追逐五大酒莊的人，喝完這些好酒之後，要怎樣透過紅酒去追尋味蕾的超越？有人轉向勃艮地的酒，開始追尋 Domaine de la Romanée-Conti（簡稱 DRC），或是知名的釀酒師（Winemaker）所做的酒，像 Henri Jayer 或 Lalou Bize-Leroy，這些著名的釀酒師都有其信念，關心天候，注意土壤品質，重視葡萄的栽植情況，再進入製程後的每一道工序細節……。市場推崇釀酒師，地位等同精品名牌，其實釀酒與製茶的過程別無二異，都是需要「天、地、人」三大要素。

「天」是天候，「地」是土壤，「人」是指製茶師或釀酒師。明白了「天、地、人」的概念，就很容易將茶連結到喜歡喝葡萄酒的人，所追求的不是酩酊之歡，而是一種品味之樂，一種經由茶酒接軌天地人的享樂藝術。

茶酒兩者之間蘊含的專業技藝反映到品飲上，也可應用自己的感官做體驗，可用品酒聞和喝的經驗方式去感受茶。葡萄酒在西方已經建構了一套完整體系，尤其用以形容酒香、味，品飲時有很多「共通語言」獨有特質的名詞，尤其是酒瓶上的酒標及軟木塞，讓酒打開後爭議不大，歸納約定俗成。然而茶的變數太多，包裝之後真面目難以分辨，常被稱為「黑面賊」，但茶就是看起來一身黑、難以辨識？只要有心想成為侍茶師，我將用淺顯易懂的方法，讓各位了解六大茶類及分布，以及茶如何搭配餐飲。

葡萄酒和茶的愛好者，可以用最簡單的「解構單寧」（Tannin）做基石。單寧是轉換甘甜醇厚的元素，是撥雲見日進入茶和酒的關鍵。

葡萄酒友若是愛上茶，可以完形變換、快速上手。第一步──了解品種。葡萄酒有很多品種，如夏多內（Chardonnay）、卡本內蘇維濃

（Cabernet Sauvignon）、美洛（Merlot）……等，茶的品種亦很多樣。以台灣烏龍為例，品種有青心烏龍、金萱或是翠玉，各有品質風味特色。喝葡萄酒或茶，都要會解構品種。

有了第一步，看似難懂的茶，就一點也不神秘了。當你喝了一泡茶，就像喝一瓶酒，可以按照不同的酒莊、酒的品種，記錄香氣韻味，進入茶的相連性，亦同記錄品飲的經驗，日久生功。換言之，只要喜歡葡萄酒，用喝葡萄酒的方法，很容易「登堂入茶」、了解什麼叫好茶。加入吧！葡萄酒友，Join in 尋味茶！

葡萄酒的品種

試想一株巨峰葡萄與一株乾扁小葡萄，若是直接榨成汁，一杯會是香甜可口，另一杯則較酸澀。這道理，在葡萄酒的世界之中也適用。一杯由皮厚果實小葡萄（如黑皮諾）釀的酒，與肉多果實大葡萄（如美洛）釀的酒，風味肯定不同。況且，葡萄酒釀製中還有更多的影響因素，例如葡萄皮的厚度，大多數葡萄酒為帶皮釀造。

目前全世界釀造葡萄酒的品種達 1,300 多種，若能認識市佔率最高的品種，便能大略掌握市面上的葡萄酒風味。最常見的品種如下：

● 白酒品種：夏多內（Chardonnay）、白蘇維濃（Sauvignon Blanc）、麗絲玲（Riesling）

● 紅酒品種：卡本內蘇維濃（Cabernet Sauvignon）、美洛（Merlot）、黑皮諾（Pinor Noir）、席哈（Syrah/Shiraz）

五大酒莊的山頭氣

葡萄酒友會愛上好茶，不用找理由！茶與葡萄酒有很多雷同的地方，可以用一樣心情去了解，從天候、地理環境、製茶師／釀酒師一一探究，品茶、品酒很容易是一家親。

天候影響葡萄酒與茶的好壞，讓葡萄酒產生好年分壞年分之分，茶則不會分得這麼細；天候對茶的影響，能夠在人為因素裡克服。以人為功夫克服天候影響，便能為茶帶來好滋味。只是到目前為止，製茶師與釀酒師地位還是非常懸殊：製茶師很少出現在茶的標誌上，釀酒

▲ 葡萄酒友愛上好茶一點都不難

▲ 武夷山正欉武夷茶

師卻是行銷賣點之一。釀酒師是專業肯定、也是酒莊百年打造的信譽，茶能否像紅酒一樣，被全世界推崇？那麼，除了學習紅酒行銷以外，就要靠新興行業「侍茶師」在餐茶服侍中，搖身成為侍酒師的角色。具體而言，能夠清楚將紅酒和不同茶種互相對比，利用二者共同的山頭氣，說清楚，也喝明白，就是踏出侍茶的第一步。

以五大酒莊酒的特質，來搭配不同的中國茶區，找出雷同的山頭氣：五大酒莊的 Château Lafite Rothschild 細膩如絹，與閩北武夷石乳的滑順共好；Château Mouton-Rothschild 是波亞克（Pauillac）產區的，其酒具足了植物的皮味，可用肉桂的香味與之對比；五大酒莊中的 Château Latour，具有陽剛的厚度，武夷山的鐵羅漢，以其鮮明的苔蘚味，正和 Château Latour 的餘味（Aftertaste）貼近。以上同樣是三款波亞克產區的酒，與三種武夷山的正欉武夷茶，可品出茶的山頭氣和酒所共同具有的餘味。

另外，五大酒莊的另外兩家酒莊：Château Margaux 所具足的厚度，如同台灣木柵鐵觀音在經過中度焙火以後的焦碳香，與 Château Margaux 的味道撞擊，非常有趣；Château Haut-Brion 細緻，入口渾圓，如同台灣凍頂烏龍茶，入口保有中度發酵的特色，微酸的茶湯，入口轉成穿透的細膩。

五大酒莊配上五種茶，二者都有茶區、酒區的山頭氣，葡萄酒友以此品味去愛上好茶，一點都不難。

值得注意的是，用某一種酒比喻茶，看來很容易入門，卻不夠細化，也很容易引起不同的解讀。

譬如會把香檳和大吉嶺做比較，也可以與東方美人做比較，對比基礎就是茶的甜香。但是香檳也分很多種，有白中白（Blanc de Blancs）、黑中白（Blanc de Noirs）、混釀（Varietal Blend）及粉紅（Rosé），這樣的分類容易失之客觀，因此葡萄酒與好茶的搭配，應該要從酒莊下手，原因是酒莊有傳承信譽可信度高。

香檳分類

「香檳」特指在法國香檳區所產才能叫「Champagne」，世界其他各區所產，即使製法一樣，也只能稱為「氣泡酒」（Sparkling Wine）。香檳以不同葡萄品種釀製，許多酒廠只會在葡萄好年分時才推出年分香檳，其他則以「NV」

▲ 茶湯入口轉成穿透的細膩

（Non-Vintage 即無年分香檳）上市。

　　大多數酒廠所釀造的基本款無年分香檳都是混釀（Varietal Blend）三種葡萄：夏多內、黑皮諾以及皮諾莫尼耶（Pinot Meunier），發揮各自的特色，創造專屬滋味。當然，細分香檳，除了品牌年分以外，不同葡萄也會釀造出不同口味。有名的白中白（Blanc de Blancs）、黑中白（Blanc de Noirs）採用夏多內加黑皮諾混釀。不同比例的混合，也是釀酒師塑造個人風格的不宣之秘。粉紅（Rosé）有用滴血法，就是黑皮葡萄採摘後，靜置於酒缸裡數小時再壓榨，使皮中的色素析出；另一種則是加入少量靜態紅酒的勾兌法。

　　香檳被視為喜悅氣氛的絕佳催化劑，喝香檳經常是為了慶祝和歡樂；茶中也有「香檳烏龍」，指的是東方美人茶，意指茶的甜香誘人，以香檳概念發展出在茶中加入氣泡，就連裝瓶也與香檳一樣，可見茶酒一家親。

酒杯變茶杯的妙用

　　酒杯可以替代茶杯嗎？用酒杯喝茶，一定很有驚喜效果。酒杯的種類有手工杯、機器杯、香檳杯、白酒杯、波爾多杯、勃艮地杯，每個

▲ 懂得分辨茶的山頭氣

▲ 飄逸的金黃色茶湯在玻璃杯中閃動光澤

杯子都有其特性，倒入金黃色的茶湯，所呈現出的飄逸，及炫目奪人的光澤，其實是非常吸引人的畫面。這也是許多販售茶的人，用玻璃杯泡茶，讓消費者做欣賞的原點。

用酒杯替代茶杯，除了視覺上的效果，會不會影響茶的滋味？當然玻璃不可能和瓷器相提並論，但是在用餐時，酒杯有直接的視覺效果，包括白蘭地杯、威士忌杯也都可用上。那麼，酒杯要如何與茶做搭配呢？

一、溫度：100℃將茶泡開，降溫以後倒入酒杯。需要留意：杯子可否耐高溫、杯壁是否產生霧氣，都會影響美觀。

二、倒多少才是最佳視覺效果：此時便是侍茶師發揮美感的時刻——侍茶師對茶性了解與否，對茶湯的濃度、顏色掌握，就會考驗專業判斷抉擇。

茶杯顏色有深有淺，「品」茶的時候最宜採用白瓷；用酒杯是「喝」茶，所以可以豪邁一點。但是這樣的喝法要注意茶溫度在40℃最宜。茶入白酒杯或香檳杯，杯口收合的束口能夠延伸茶香，對於茶的底韻，就會遜色一些。這也是用酒杯喝茶時，選茶特色要能吻合酒杯特性，畢竟酒杯重「看」多於重「喝」。

餐桌上出現酒杯而不裝酒，卻裝著六大茶類輪番出現，一方面聞到茶香、喝到茶的好滋味，再佐以食物，讓酒杯不再是酒杯，而是做為茶杯的輔助，這樣的運用，有時候會起畫龍點睛之妙！

高腳杯（Goblet）

　　葡萄酒的飲用，多數使用高腳杯，「高腳」除了美觀，飲酒者搖動杯子，以增加氧化和空氣接觸，柔順酒體。

　　玻璃酒杯屬於稀缺品，多數使用金、銀、木頭皮革製作。1673 年英國 George Ravenscroft 發明鉛玻璃，這種玻璃比水晶玻璃透明，折射率更高，質地軟、好切削，最適合加工。19 世紀玻璃杯商開始依照紅酒、白酒、香檳、冰酒……等不同酒類，製造不同形狀的酒杯；到了 20 世紀，專業酒具公司更進一步完善設計葡萄酒杯，為每一種葡萄酒都量身打造不同大小、形狀的杯子。

　　根據酒的種類，依照紅、白葡萄酒、香檳來區分，更專業的還會按紅酒產區、年分來區隔，波爾多與勃艮地地區的不同，香檳、年輕和老年分的酒也有區分，能使葡萄酒恰好流入到飲者舌部最佳位置，使葡萄酒品嚐起來味道最佳。

　　專業葡萄酒杯為了讓使用者好攜帶，還設計了「沒有腳」的 O 形杯，在在說明，酒杯少了高腳，可依然風行。

▼ 用高腳杯賞龍井姿態

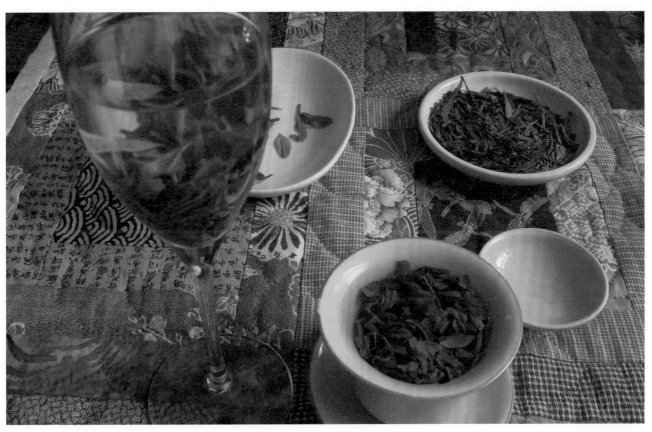

Laurent Ponsot / 餐茶酒 / 完形變換

　　Laurent Ponsot 佳釀用 20 年的時間領會：酒如絲綢般，細膩雅緻，心想：他是如何的心思令酒如此溫柔如絹？

　　一項名為「由我·主宰」新酒發表會上，這位才氣縱橫的釀酒師開創新的釀酒作品，推出的兩款白酒以清雅果香，引動寒舍食譜前菜蟹黃所帶來的濃郁，在白酒的化解下，食物和酒多了一點纏綿。

　　2016 Gevery-Chambertin Cuvée de l'Aulne 紅酒配上魚蝦，卻是一番新創意？然而蝦子的新鮮度敵不過敏銳的味蕾，加了紹興酒的醬料，讓紅酒叫人引動品味多樣性，原來蝦配白酒的千篇一律被打破了。

　　那麼用茶搭配呢？2018 年江城青餅淡淡的一口與蝦肉的搭配，原來蝦肉的柴感隱約被柔化了，燕窩雞粥是高貴的食材，2016 Corton-Chariemagne Cuvée du Kalimeris 酒的搭配引來燕窩有好味，結果新滋味的迸發不是酒而是茶，引出燕窩 Q 彈溫潤滋味。

　　香濃雞粥燉官燕吃到一半時，倒入青餅茶湯，每一口燕窩又活跳了起來。

　　Laurent Ponsot 喝到我泡的茶，我們討論解構茶香與酒的關聯。原來酒香和茶香共搭沒有衝突，運用鼻子的敏感度，即可決定食物、酒或茶的優劣。他也認為，釀酒和品茶要心如絲細光潔如玉，所釀出酒體淡而有味，這種況味如同我對茶的鍾愛！

▲ 蟹黃香濃雞粥燉官燕

▲ 日本大蔥伴蒜味牛仔粒

▲ 解構茶香與酒的關聯

Laurent Ponsot 入口喝到這泡 500 年茶樹製的茶，鼻子貼近茶杯，猛然吸香，用心品味，他認為：茶非常複雜卻可品出均衡，蜂蜜的甜味，帶著木蘚味，喝了一口後牙齦生津繚繞，讚許茶像絲綢般的柔細，釀酒師自己說當然要有同等的細膩，才足有這種美好再現。

用同樣的心去看待茶與酒，餐酒的風行，加上茶可以完全變換，無縫接軌。

Laurent Ponsot 說：「希望看到這樣的時代來臨！」（Laurent Ponsot 官方網站 https://laurent-ponsot.webnode.fr/）

Laurent Ponsot

▲ Laurent Ponsot

Laurent Ponsot

一瓶酒能夠感動喝的人，釀酒師必須有獨到之處，品酒的人能在酒體中感受到釀酒師的用心，並全然地為釀酒師釀出的香味及韻味折服，甚至奉為偶像，Laurent Ponsot 當之無愧。

這位傳奇釀酒師，曾因為離開家族酒莊而躍上紐約時報，可見他的釀酒滋味影響了許多認同紅酒的人，除此之外，對他還有著極大的偶像崇拜。

Laurent Ponsot 於 1981 年投入家族酒莊工作，而後以獨特釀製手法建立了酒莊聲譽，他管轄的葡萄田以不施肥的自然耕作方式培育葡萄，同時採取舊橡木桶醞釀葡萄酒的陳年滋味。釀酒風格鮮明的他，創新了老字號 Domaine Ponsot 的風格。

2017 年他離開 Domaine Ponsot，以 60 歲之齡創立全新的葡萄酒品牌《Laurent Ponsot》，此舉令許多愛酒家注目著他，期待他釀出一生傳奇的酒。

巴斯克 /Atelier ETXANOBE/3D 體驗雙享抱

▲ 海味的驚喜在口腔翻轉

▲ 山珍海味的美妙體驗

　　建築師 Frank Gehry 運用 33,000 片鈦金屬拼湊成如魚鱗般建築，停駐在畢爾包河畔，建築物扭曲擠壓的金屬表面，閃耀著流光與天光的倒影。人們說，西班牙畢爾包古根漢美術館（Museo Guggenheim Bilbao）就像來自外星的幻象。

　　從幻象的想像走入實境，來到美術館附近的餐廳，在 2018 年末發行的《米其林指南西班牙和葡萄牙 2019》中，Atelier ETXANOBE 首次獲得米其林一星的榮耀。

　　伊比利半島北端的巴斯克，依山傍海，富饒的魚鮮及農產，孕育了獨特的巴斯克料理，在 Atelier ETXANOBE 主廚巧手下，展開一次虛擬實境的美食新發現。

　　第一道菜，巴斯克經典美味 Kokotxa（巴斯克語），盛裝在立體雕飾的鱈魚頭餐具裡。Kokotxa 是鱈魚魚鰓下方的兩塊肉，是魚身上最美味的部分，透過烤炙搭配上大蒜醬汁，海味的驚喜如波濤般在口腔翻轉。

　　海拔 2,000 公尺的台灣大禹嶺 95k 高山茶，淡雅的高山山頭氣與大海鮮味交匯，在味蕾綻放山珍海味的美妙體驗。

▶ 熱情馥郁的西班牙風格

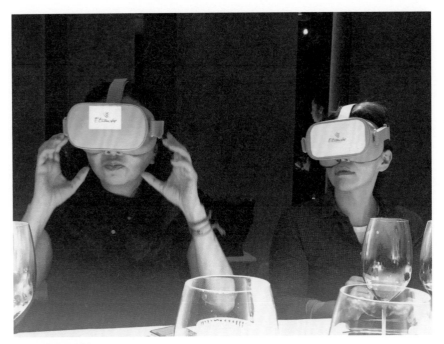

▲ VR 實境品美食

　　主廚熟練掌握各種海鮮特性，烹飪出一道道美饌，從香煎地中海紅蝦、香草竹筴魚、鰻魚千層到烤南瓜佐檸檬醃明蝦，在在令人回味。

　　以杏仁及大蒜攪打成綿密西班牙白色冷湯（Ajoblanco）綴上松露與蘆筍，與當地的白酒 2016 Emilio Rojo Ribeiro、紅酒 Bastarda Fedellos do Couto、2016Vi de Vila Gratallops，當然非常速配；但是在遇到台灣高山茶後，茶湯冷冽芬芳與冷湯細密濃烈，茶香牽引出潛藏在冷湯之下，熱情馥郁的西班牙風格。

　　接著登場的是〈鮮味湯煮西班牙大紅蝦〉、〈鱈魚佐茄子與橄欖〉、〈鹽膚木香料鮪魚佐歐式芥末〉及〈手扒鴿〉，經典菜餚款式多樣，量小味精，有飽食感卻不過食。

　　3D 花海體驗佐〈紫羅蘭奶凍與柚子〉，戴上 VR 眼鏡，巴斯克原野隨處可見的紫羅蘭在眼前展開，餐盤上是紫羅蘭做成的奶凍，隱約的紫羅蘭香氣對映著眼前的花海景象，饕客在味覺及嗅覺的滿足下，讓視覺跳脫出餐盤上的擺飾，走入蕩漾花海中。餐廳巧思導入現代科技，在餐桌上獲得全方位的感官刺激，使人入花海又品花香、廚藝。

　　有些時候，味覺在後、視覺在前，是美食共同的經驗，Atelier ETX-ANOBE 卻讓視覺與味覺並駕齊驅，引來全場驚呼，讓我想起：喝茶時，若能夠看見大禹嶺山景、明媚茶園或是製茶師浪青的情境，那麼茶就不僅僅止於味覺體驗，料理看得到也吃得到，這樣的發現不值得

前往一探嗎？（Atelier ETXANOBE 官方網站 https://atelieretxanobe.com/）

巴斯克飲食 (Euskal sukaldaritza)

　　巴斯克位於庇里牛斯山區的巴斯克地區，由巴斯克人自組成自治區，位置界於西班牙及法國交界，有著茂密的樹林和蔥翠的牧場，幽深的山谷和湍急的溪流，孕育出兼具西班牙和法國的巴斯克人的飲食——以魚類為主的沿海地區的飲食文化，和以肉類、蔬菜、豆類、淡水魚為主的內陸的飲食文化。巴斯克地區的食材豐饒，讓廚師有取之不盡的靈感，譬如眼淚豌豆（Lágrima Pea）、鱈魚下巴（Kokotxas）、鵝頸藤壺（Barnacles）⋯等。

　　巴斯克飲食也受到法國和西班牙很強的影響，南巴斯克和北巴斯克各有就對方而言較為罕見的食物。1970 至 1980 年代，巴斯克廚師受法國飲食影響，將更多法國飲食文化帶入巴斯克飲食，使巴斯克飲食產生新變化，創新加上西班牙人的色彩天分，讓此地美食成為世界米其林摘星度最高的地區。

Atelier ETXANOBE

巴斯克 /Azurmendi/ 夢幻實境香甘醇

米其林三星 Azurmendi，座落於畢爾包近郊的小鎮拉拉委特蘇（Larrabetzu），餐廳低伏在山丘上，由兩個玻璃塊體鑲嵌而成，玻璃讓視野延伸沒有阻礙，更反映了碧綠山丘與湛藍天空。

從外型典雅的 Azurmendi 踏入大門，彷彿走入美食樂園。在主廚 Eneko Atxa 精心安排下，讓饕客穿梭在迎賓廳—廚房—溫室與佳餚之間，帶來一層層的味覺驚豔。

走進典雅俐落的迎賓廳，陽光穿透玻璃屋頂灑落在觀葉植物下顯得生意盎然，裝滿〈乾蘆筍〉、〈燻魚布里歐（Brioche）〉、〈伊比利火腿韃靼〉及〈洛神花茶〉的野餐籃，鹹香與酸甜讓人脾胃大開，更成功營造出踏青野餐的閒適感。

接著來到廚房，享用招牌菜〈松露蛋〉、〈玉米餅〉、〈西班牙臘腸〉以及〈Marianito 苦艾酒〉，濃郁的松露蛋勾引著味蕾甦醒。從廚房轉入溫室，這裡種植各式香草。餐廳端出了〈香料麵包〉、〈發酵蘋果飲〉、〈淡菜入汁紙藝水藻〉及〈玫瑰 Kaipiritxa 球〉，其中以玫瑰做成的 Kaipiritxa 球，充滿巴斯克傳統美食精髓，卻以摩登流行的色彩向前來的饕客示意。

坐上主桌時，剛剛經歷的一幕幕畫面，已經令人徜徉折服在 Eneko

▲ 玫瑰 Kaipiritxa 球

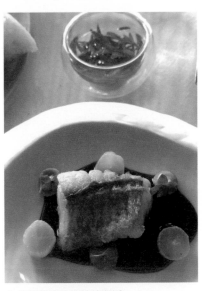

▲ 海鮮與綠茶纏綿的邂逅

▲ Azurmendi 營造踏青野餐的閒適感

▲ 新銳主廚 Eneko Atxa

Atxa 的創意展現。當牡蠣與橄欖油調配的醬汁上桌時，既抽象又具象的擺盤，又將人從方才的奇境中喚回。侍酒師推出 Cava Rosat Reserva Brut Barrica Carles Andreu 粉紅氣泡酒，擁有絕佳的提味效果，我則拿出 2019 年明前獅峰龍井，為海鮮與綠茶帶來一次纏綿邂逅。

當地鮮蝦佐蔬菜汁與凍熟番茄，在龍井的鮮綠中抹下熱情與冷靜的平衡，接著，以巴斯克特產眼淚豌豆（Lágrima Pea）烹調而成的料理，像極杭幫菜裡的豌豆仁湯或豌豆炒白蝦，眼淚豌豆纖細甜美的滋味，在口中綻放，餐廳就連豌豆外殼也不浪費，做成綠色麵包吃起來更具風味。

佐餐酒用的都是當地很實惠的酒單，如 Cava Rosat Reserva Brut Barrica Carles Andreu、Bodegas Tradición Fino 2018、42 by Eneko Atxa 及 Caligo，這四款酒做為初階餐酒恰好，酒沒有明顯引動餐的好味，就留給茶來揮灑吧。

第一道主菜〈酥烤龍蝦搭配咖啡奶油與 Zalla 紫洋蔥〉，卻因佐餐酒 2018 Bodegas Tradición Fino 雪莉酒有濃烈厚度，奪走龍蝦的鮮美，此時龍井成了救火隊，讓口腔從風暴中恢復寧靜，而當口味濃厚的蒜味湯上場時，這支佐餐酒又起了柳暗花明的效果。

善用魚類的主廚將紅鰡魚一魚兩吃，先以火烤呈現紅鰡魚的純粹，再運用紅椒巴西利炭烤紅鰡魚，兩道菜嚐盡紅鰡魚滋味，各領風騷。

極富創意的燉鱈魚，將魚皮、魚肚及下巴做成看似簡約、卻充滿精心的佳餚，不禁讚嘆年輕主廚的精細，以及無限延伸的創意。

〈伊比利豬與伊迪阿扎巴爾起司（Queso Idiazábal）與蘑菇肉湯〉，又帶來一陣歡呼。受到東洋醬汁啟發的料理，對台灣饕客而言，有點過鹹，恰巧龍井融化了這股令人沉重的負擔。

巴斯克美食在主廚精心安排下，讓饕客不僅獲得味覺與視覺的滿足，更讓饕客起而行，親身感受餐廳的每個空間。等到甜點上桌時，只覺得真的少了一個胃。

三星餐廳 Azurmendi，年輕新銳主廚 Eneko Atxa 展現創意，在美食中融入行動劇場的演出，吃、看雙向體驗令人不能忘懷。（https://azurmendi.restaurant/）

Azurmendi

巴斯克 /Restaurante Gastronómico Marqués de Riscal/ 巧芸香堤好韻到

　　踏入 Frank Gehry 設計的 Hotel Marqués de Riscal，陽光底下鈦金屬表面發出的奇幻是對天空的讚嘆，那麼酒莊的餐食就是服侍味蕾的最愛。

　　酒莊裡藏著一星餐廳 Restaurante Gastronómico Marqués de Riscal，熱情奔放的橘紅色室內設計，在經典的〈西班牙 Tapas：黑橄欖及可樂餅〉出現時，讓人忘卻在餐桌應有的禮數，很想用手抓來吃；冷靜一下後，卻又在酒莊特選白酒 Marqués de Riscal Organic 2017 中展開奔放的滋味。

　　一道〈利奧哈（Rioja）山脈〉開胃菜，簡單麵包佐綠、橘、桃紅及白四色醬料，就像眺望遠處開著朵朵鮮花的草原，令人傾心。

　　剝下幾片五百年野生普洱茶，放進餐廳準備的白瓷杯，以生鐵壺注入熱水，如此沒有拘束的豪放喝法，是熱情西班牙催出的大膽，用杯代壺直飲呀！

　　〈紅明蝦薄切生肉〉和白酒相得益彰，與之搭配的塔塔醬及白蒜湯，在茶湯單寧的引動下，誘發出潛藏在調味下蔬果的清甜美好。

　　〈帝王魚子醬綠蘆筍〉，有野生蕈菇的提味，鮮美魚子醬與清甜綠蘆筍，就像從巴斯克地塊仰望看見的高空雲彩，帶來紓解煩悶的療癒

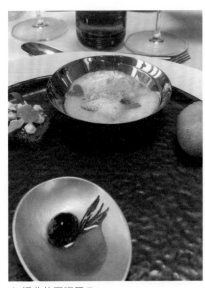
▲ 經典的西班牙 Tapas

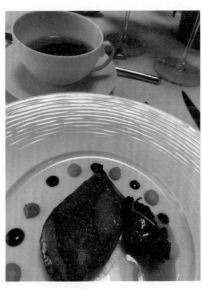
▲ 茶調劑了豐盛餐酒

▲ 均好的一星餐廳回味是必然的

功能。

〈醃漬威龍蝦佐海洋薰衣草〉，甜美龍蝦在紅酒 Arienzo de Marqués de Riscal Crianza 2015 中並不衝突，是誰說海鮮一定要配白酒？這時野生普洱的出現，更加聚焦龍蝦海味，在流洩的寧靜中，碰撞出普洱茶與海鮮旖旎的嬌豔。

〈烤鴿肉佐陳年葡萄酒〉，禽肉與陳年酒的相遇，鴿肉酥軟感覺不到肉質纖維，利奧哈產區的紅酒助攻了鴿肉的甜美。豐盛的餐酒有茶的調劑，等主菜釉面羊肉丸上場時，竟不覺得飽足，仍有大快朵頤的餘裕。

甜點熱吐司佐地產卡麥羅起司，搭上蘋果與蜂蜜冰淇淋，綿羊起司沾上紅蘿蔔醬汁，有令人飛揚的色彩，就如同與這家 Hotel Marques de Riscal 流線金屬造型和光影的一次豔遇，又有下一次接引光源變化的等待。

酒莊莊主為了說服 Frank Gehry 設計酒莊，送了一瓶 1929 年他的生日酒，當然還有龐大的設計費用。巴克斯葡萄園初夏盎然鮮綠裡，染上淺紫色的葡萄花串與鈦金屬外表的建築，在碧空藍天下輝映，成了一星米其林 Restaurante Gastronómico Marqués de Riscal 午後最佳的驚嘆號！

好景好酒好食好茶，均好的一星餐廳引人回味是必然的。（Restaurante Gastronómico Marqués de Riscal 官方網站 https://www.restaurantemarquesderiscal.com/）

Restaurante Gastronómico Marqués de Riscal

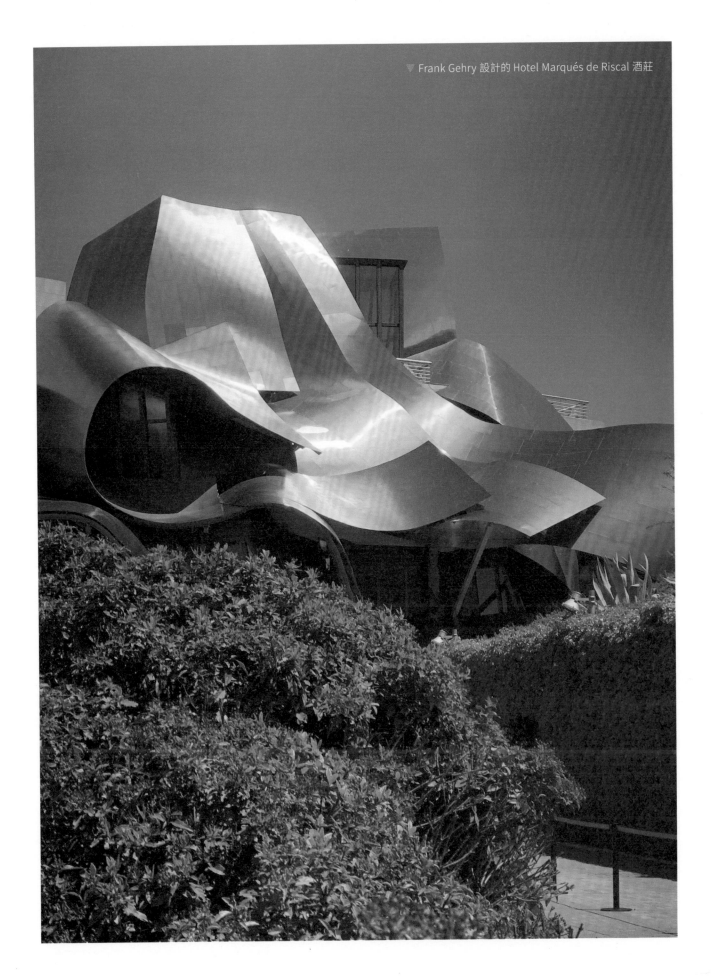

巴斯克 /Martín Berasategui/ 古典新潮雙峰味

好的廚師會將自己的經典傳承,更會不斷創新。出身餐廳世家的 Martín Berasategui,曾經在 Alain Ducasse 摩納哥的 Le Louis XV 任職,1981 年接管自家餐廳 Bodegón Alejandro,從 1986 年獲得第一顆米其林開始,直到 2001 年獲得三星最高榮譽,期間堅持傳統料理手藝和創意並行,菜單上標明每一道料理的誕生年分,對菜如此有歷史感的主廚,世界少見。

Martín 於 1995 年創作的〈煙燻鰻魚鵝肝千層佐青蔥與青蘋果〉這道名菜,鰻魚外表被煙燻成棕黑色,帶著魚肉緊實口感與煙燻香氣,接著竄出鵝肝的油脂香氣,這道菜就展現了 Martín Berasategui 精準深厚的廚藝根基。

▲ 巴斯克料理代表廚師 Martín Berasategui

2001 年研發的〈海鮮萵苣碘凍鮮蔬沙拉〉,看起來就像一幅抽象畫的擺設,豔麗色彩充滿動態美,令人眼睛為之一亮。所謂看在眼裡吃在嘴哩,雙雙好吃不過如此。

〈茴香紅蝦與坎布列海鯷魚佐小麥與甘草汁〉、〈海螯蝦襯茴香蝦殼泡沫〉、〈烤鱈魚排佐花枝韃靼與番紅花綴香料核桃〉這幾道是近年研發的創新菜色,可以看見 Martín 求新求變,卻不失對料理的莊重以及應有的烹調技法。

用餐過程中,由侍酒師精心搭配的酒有 Doniene Gorrondona Espumoso de calidad、Hegan Egin Bizkaiko Txakolina、Malus Mama 2011、Filitas y Lutitas 2015、As Sortes 2017 及 Vino Benje 2017 等,當然,除了品飲這些酒,穿梭其間的茶也不容忽視。

首先登場的是台灣大禹嶺高山茶,這也是我和主廚 Martín 互相切磋的一道茶。他驚喜於高海拔才有的新清香氣,品飲後,雖然他只懂西班牙語,以肢體語言所發出的讚美,卻無需翻譯。

▲ 海鮮萵苣碘凍鮮蔬沙拉

當然,能將每道料理的創作年代記錄下來,足以證明主廚的次序感,就像巴洛克音樂是交疊層次而生,不是胡亂創意,更非中看不重吃。

2015 年的〈松露佐發酵野菇與綠衣甘藍〉,加上 2011 年的〈火烤 Luismi 沙朗牛排襯瑞士甜菜起司霜〉,每道菜都相當有飽足感,卻叫人無法停下嘴,只想繼續征服米其林主廚的手藝。

令人難忘的甜點，按下開啟另一個胃的開關：檸檬佐青豆杏仁羅勒汁、Pacari 巧克力豆和冰花茶外，橙子焦糖與香草、奶油杏仁條、椰子海綿蛋糕及酥脆榛果太妃巧克力等，其實，歷時 4 小時的用餐過程，如此豐富的甜點多少讓人感到壓力，但泡飲五百年野生普洱茶緩解功能很大，這是以茶調和甜點，藉由茶湯運轉，展開飽食後的另番味蕾航程。

Martín 佐餐搭配的酒可見用心，真正折服人的，卻是餐廳選用的酒杯，形美，搭不同酒品好用又好看，就連湯匙都落了主廚的名字。看出用心所在，到過 Martín Berasategui 的饕客當然喊讚還想再來。

（Martín Berasategui 官方網站 https://www.martinberasategui.com）

Martín Berasategui

▲ 品嚐主廚精準深厚的廚藝

▲ 傳統和創意並行的料理

▲ 茶杯和酒杯趣味盎然

▲ 紅蘿蔔韃靼牛肉

紐約 /Eleven Madison Park/ 味覺樂園

　　米其林三星侍酒師，除了為用餐建議如何搭配美食與酒之外，也能夠以茶來佐餐嗎？

　　2015 年我曾造訪紐約的 Eleven Madison Park。這家餐廳後來於 2017 年獲得「世界最佳 50 家餐廳」（World's 50 Best Restaurants）評比第一名。獲殊榮的原因很多，我的觀察是：餐廳開始融入了茶！

　　我造訪過 Eleven Madison Park 兩次，第一次來時，曾與這裡的經理交流。我拿出一個明代德化杯，告訴他這個歷史比美國還要久，他笑著拿著杯說：「是真的嗎？」我說：「除了是真的以外，同樣的茶放在這裡面，喝起來會不一樣！就像香檳杯、紅酒杯的分別。」他一聽就笑了，懂了。

　　茶杯和酒杯一樣有專精，一樣有趣味，這家餐廳已先行動了：餐廳訂製了符合特色的壺和杯，專供泡茶之用，光是這細節，可見博得第一非浪得虛名。一般觀光客都是點套餐，那麼套餐裡面除了酒，茶會是另一個很好的選擇。魚子醬上面有非常甜美的醬汁（Sauce），魚子醬很速配大家所想的香檳，不然就是白酒，或者是隆河地區帶有岩礦味的白酒。

　　我泡飲當季西湖龍井對上魚子醬，茶湯的細膩包裹住了魚子的甘甜，引出它的鮮美，口腔布滿芬芳會彷彿進入西湖的朦朧場景，等回到現實的口味時，其實就是「鮮」味！

　　Eleven Madison Park 菜色精緻且富有創意，韃靼牛肉卻看不到牛肉，盤子上面都是一種佐料，這個佐料是由客人自行調配。有趣的是，上這道菜時，侍者在餐桌上擺了一台絞肉機，但放進絞肉機的料卻不是肉，而是一樣鮮紅的帶葉紅蘿蔔。主廚將紅蘿蔔當作生牛肉、捲壓成泥，然後提供盤中佐料，讓用餐的人調配自己喜愛的味道。面對「紅蘿蔔韃靼牛肉」用龍井去提紅蘿蔔蔬果的韻味，龍井的鮮綠穿引著各種沾料，引發一次又一次味蕾的奇航。

　　茶和西餐在世界第一的餐廳中昇華，建立了味覺樂園，令人魂牽夢縈。（Eleven Madison Park 官方網站 https://www.elevenmadisonpark.com/）

▲ 料理精緻富有創意

醬汁（Sauce）

淋在食物上的液體，是法式料理的靈魂！中華料理也常見，例如茄汁乾燒明蝦，用酸甜番茄醬、酒釀、豆瓣醬熬煮收汁再淋上，這種烹飪醬汁技法不亞於法式料理，法式料理的紀錄值得中餐學習。

早在 19 世紀 Marie Antoine Carême 的《法國料理藝術大全》中，便歸納了法式料理醬汁，包括：貝夏梅醬（Béchamel）、白湯醬（Velouté）、褐色醬汁（Espagnole）與紅色醬汁（Tomato Sauce），荷蘭醬（Hollandaise）後期才被列入，20 世紀西餐稱為五大基底醬。

製作醬汁重要的是能沾附在食材上，因此需要使用油糊（Roux）、乳化（Emulsifier）或收乾（Reduction）技巧；除了荷蘭醬外，其他母醬都會使用到油糊，讓醬汁濃稠。老派法式料理，是以油糊製作貝夏梅醬和半釉汁（Demi-Glace）；新潮烹調（Nouvelle Cuisine），則以高湯和原汁製作的輕巧醬汁，廣受消費者認同，茶味和醬汁的共舞，正是值得侍茶師揮灑的園林。

▲ 龍井的鮮綠穿引奇航

Eleven Madison Park

▲ 茶結識大海醞釀大放光彩

▲ 〈Matcha〉醃漬荔枝搭配茉莉花冰淇淋

紐約 /Le Bernardin/ 綠茶的信物

同樣名列米其林三星的 Le Bernardin，是以海鮮出名的西式美食餐廳。說到海鮮，就想用清香型的茶來搭配，為的是鮮綠茶提海鮮味！海鮮以綠茶散溢豆香，幽賞餐茶繫住春天到來的珍味，這是放入食物悠閒的清新的氛圍。

Le Bernardin 的兩位侍酒師，不約而同都以觀光客的角度推薦白酒，侍酒師推薦的是 2012 年聖歐班（Saint-Aubin）一級酒莊老藤釀造的白酒，說是最適合搭配海鮮、龍蝦。但是，海鮮就一定與白酒最速配？除了這種已被定型的餐酒組合，難道沒有其他可能的速配選項？

茶結識大海所醞釀的食材而大放光彩，在現實呈現中，茶的敏感向人遞送芬芳氣息。

不管是歌頌酒帶來口味的享受，或是指定白酒扮演海味的信使，如何找出一道茶來烘托氣氛？無視於西式料理海鮮的添油加醋，我心念一轉：海鮮與白酒或是海鮮與綠茶都不是心中想試的選項，畢竟海鮮在台灣是獨享優勢的食材，我真正想試的是由三星甜點師傅的巧手，所創作出的綠茶甜點〈Matcha〉！

溶入綠茶做為聯繫味覺的信物，茶種風情出彩，與白綠相間的爽口甜點相望，用陳年水仙？還是煙燻正山小種？餐廳甜點主廚 Thomas Raquel 卻說：「用茉莉花茶最搭。」

在餐廳廚房裡討論點心與茶的關係，各有主張，這時想起曾在西方遊走百年的名牌紅茶，便以高溫泡開桐木村正山小種。Thomas Raquel 一聞，敏銳的嗅覺透過眼神流露了對松木的喜愛。西方熟悉正山小種 Lapsang Souchong 舊愛，今日再嚐則是新歡的滋味。

來自福建桐木村正山小種是西方紅茶的源起，手工揉捻，以當地松木煙燻創造獨步全球的煙燻紅茶，成為歐洲貴族私密味覺的時尚象徵，如今渴望在米其林三星餐廳甜點進行一次交融的盛典。

甜點富有堅果蜜過的濃郁，帶有蜂蜜所凝聚的芬芳，正山小種松煙香化解了甜膩，產生悠遠的甜味與單寧的和諧！西方用莓果提味，正山小種的搭配有如包覆了甜蜜，直把海鮮的鮮美放置一旁。果真，食材、主廚和茶要融為一體才有真味。（Le Bernardin 官方網站 https://www.le-bernardin.com/）

▲ 茶的敏感向人遞送芬芳氣息

▲ 茶和三星餐廳甜點交融盛典

法國葡萄酒分級

　　1935 年法國通過了大量關於葡萄酒質量控制的法律。這些法律建立了一個原產地控制命名系統，並由專門的監督委員會（原產地命名國家學會）管理。法國建立世界上最早的葡萄酒命名系統，針對葡萄酒製作和生產制訂出嚴格法律，將葡萄酒分成四個級別：

- Appellation d'Origine Contrôlée , AOC：法定產區葡萄酒
- Vin Délimité de Qualité Supérieure, VDQS：優良地區葡萄酒
- Vin de Pays：地區餐酒
- Vin de Table：日常餐酒

　　2009 年為配合歐洲葡萄酒的級別標註形式，法國葡萄酒分級改革，出現新分級制度，2011 年 1 月 1 日起裝瓶生產的酒，使用新的等級標示：

- AOC 改成 L'appellation d'origine Protégée, AOP 葡萄酒
- Vin de Pays 改成 Indication géographique Protégée, IGP 葡萄酒
- Vin de Table 改成 Vin De France 葡萄酒
- Vins Sans Indication Géographique, IG 是酒標無產區標示葡萄酒

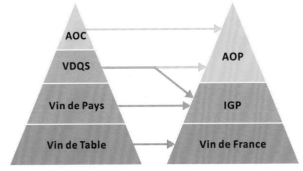
▲ 法國葡萄酒分類變化圖

Le Bernardin

紐約 /Blue Hill at Stone Barns/ 一顆星荷包蛋

　　紐約的 Blue Hill at Stone Barns 擁有米其林一星的評價，餐廳小巧，強調自家種植、培育食材，菜色極為精簡，新鮮健康，令人驚豔！我每到紐約必來造訪，將懷念化作幹勁，再吃一圈。

　　初訪時，套餐上來一顆荷包蛋？心裡納悶：「一顆星的米其林餐廳，只用一個荷包蛋，有啥神奇妙味？」侍者表示：「這雞蛋是早上從農場熱呼呼直送餐廳，主廚精心煎出的荷包蛋。」我想這就是它的賣點！極簡卻很難做到，當日新鮮雞蛋上桌，吃的是「新鮮直送」。

▲ 茶可以如是貼近肉感

　　第二次造訪時，事先與餐廳聯絡，告知我們要以茶配餐，需要熱水。餐廳如約備好熱水，我事先根據餐廳菜單，準備了 2016 年杉林溪著蜒烏龍茶、2016 年福建武夷吊金鐘、2007 年雲南臨滄青餅及 1980 年武夷水仙搭配蓋杯。在品嚐茶與餐後，立刻用世界最新專為品飲者設計 Gastrography 的「Analytical Flavor Systems」App 評分，讓茶和食物有一次科技的連結。

　　期間，餐廳端出莊園種植的紅蘿蔔，加上新鮮荷葉與來自尼泊爾的葡萄柚，淋上藍莓調料，調出了蔬菜的清爽，著蜒的甜蜜茶湯適巧將蔬菜暖了心。

　　主菜鹿肉以武夷茶搭配，肉質潤而不柴，來自法國的主廚說，家鄉鹿肉野味十足，卻不知除了酒外，以茶搭配可以如此貼近肉感，太不可思議了！

　　不一樣的茶在不同食物裡，蕩漾著各種可能性，用 2007 年雲南臨滄青餅搭配甜點，這樣的餐茶搭配讓我想到卡內基音樂廳（Carnegie Hall）的傳導性，就連一聲細微的小號聲，坐在二樓聽起來都清晰高昂，美味在一星餐廳裡飛揚起來，味覺立體如浪推進。

　　Blue Hill at Stone Barns 餐點經濟實惠，尤其是願意準備熱水讓我們泡茶，這是一個嶄新的嘗試，餐茶後再喝 Domaine Ponsot 所釀的紅酒，黑皮諾味輕盈，讓茶美味雙升級，餐茶充滿各種可能性，正待侍茶師開啟這趟新航程。（Blue Hill at Stone Barns 官方網站 https://www.bluehillfarm.com）

▲ 茶在不同食物裡曼妙著各種可能性

煎蛋學問大

煎蛋可分成以下幾種：

- Sunny Side Up 一般稱的太陽蛋，只煎一面，通常蛋黃是液態，蛋白仍滑嫩。
- Over Easy 是兩面微煎，蛋黃為液態狀的半熟煎蛋。
- Over Medium 是蛋黃外圈幾乎沒熟、內部會滑動，蛋白熟透無滑動感。
- Over Medium Well 是蛋黃幾近煮熟，中間一部分會滑動。
- Over Hard / Hard 是兩面煎、蛋黃被壓平的全熟煎蛋。
- Over Well 是兩面煎，蛋黃全熟沒破。

飯店早餐供應的炒蛋，烹調過程通常會加入牛奶，讓炒蛋更柔嫩，色澤更乳黃，愈加誘人。煎蛋用油優劣和香味滋味的連動關係密切。煎蛋可搭配白胡椒、細鹽或黑醋，若不調味，則考驗蛋的品質。好蛋不會出現「腥味」。

Blue Hill at Stone Barns

▲ 茶和食物做了一次科技的連結

▲ 著蜓甜蜜茶湯適巧將蔬菜暖了心

▲ 開胃菜〈Sturgeon & Sauerkraut Tart〉

紐約 /Gabriel Kreuther/ 開場前的水仙

曼哈頓中城（Midtown Manhattan）的米其林二星餐廳 Gabriel Kreuther，與各大劇院相鄰，為想吃米其林餐卻不希望被過長用餐時間耽擱表演的人，提供了「戲前餐」（Pre-theatre）的米其林美食體驗。

戲前餐的菜單提供三道菜：開胃菜、主菜及甜點，簡單的料理，替時間寶貴的饕客開啟了簡潔舒適的美味大門。開胃菜〈Sturgeon & Sauerkraut Tart〉上桌時，魚子醬慕斯竄出煙燻蘋果香氣，頓時引人入高雅和幻境的交融，魚肉下墊著醃漬大頭菜——有趣的是，醃漬大頭菜與德國豬腳哥倆好，Gabriel Kreuther 則以醃漬大頭菜搭配魚肉，大頭菜的酸味和腰果碎片，在武夷茶香中引出悠遠芬芳，上層鋪陳的羊乳乾酪起畫龍點睛之妙，讓魚肉、大頭菜、腰果及武夷茶，交織成美味的饗宴。

以義大利麵做成的開胃菜〈Local Emmer Pasta〉，不免產生：「前

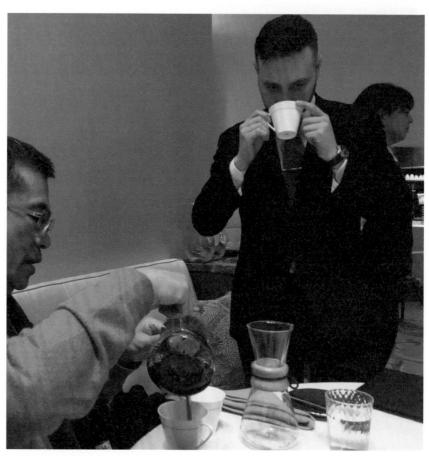

▲ 品 1980 年武夷水仙

茱就要把人餵飽？」的疑惑，蛋黃與葵花子調製成的醬汁口感微脆，義大利麵不若往常的彈牙（Al Dente），反倒是近似亞洲麵條的軟弱。我佐以 1980 年水仙茶，頓時誘出葵花子的彈跳及香氣，麵條轉將味蕾帶進另一個層次。

一個餐廳的成功，除適時的菜色調整及服務態度外，當我提出 Tea Pairing 的要求時，餐廳的侍酒師、經理全都跑過來關切，聞到茶時，立刻就問了：「為何會有這麼好的茶香？」連服務生提供熱水時，都不斷讚美茶的香氣，茶酒豈不是一家？以鱒魚料理而成的主菜〈Green-Walk Hatchery Trout On Cedar Plank〉，青蔥白醬（Scallion crema）輕柔地包裹著顆顆澄黃剔透的魚卵，濃厚白醬揉進魚卵使口腔彈跳出鮮美，更和雪松煙燻的鱒魚排交融成趣。茶與魚的交匯，茶若是單一地厚重，將會剝奪魚肉的鮮美，無法引發魚肉香氣；武夷茶在 40 年的陳化歲月裡，淬鍊出沉穩的茶性，正和魚肉共譜出愉悅的和諧。快樂尾聲是甜點，兩道甜點〈Fragrant・Sesame・Yuzu〉和〈Decadent・Chocolate・Passion Fruit〉展現巧克力的不同風情，清口的冰沙是冰與茶產生的冷熱交集，恰到好處，味蕾清醒，Gabriel Kreuther 做到了！

▲ 餐茶交織成美味饗宴

米其林餐廳的評鑑，一直被認為是制式化的評鑑，Gabriel Kreuther 法式餐廳甫從一星躍升至二星，提供的品茗器具雖然看起來與傳統茶具格格不入，卻可融入餐廳原本的情境，更因陳年茶的穩定性，驗證了茶的陳年實力。（Gabriel Kreuther 官方網站 https://www.gknyc.com/）

▲ 茶讓味蕾進入另一層次的遐思

Gabriel Kreuther

▲ 鰻魚在 8582 下展現鮮美

紐約 /Le Coucou/ 小心眼大發現

　　米其林一星的 Le Coucou 是位在紐約蘇活區（Soho）的創意法式美國料理，入口玻璃上以紅色線條纏繞的鳥形標誌，彷彿是在呼應店名「Coucou（法文：布穀鳥）」，讓我想起商朝青銅器的鳥紋崇拜？當然，這裡真正崇拜的「圖像」不是餐廳的圖騰，而是主廚的廚藝！

　　〈Tête de veau ravigotée〉是以炸肉餅形式出現的牛肉，上頭放了鰻魚，是肉魚共好的美味，以 1985 年青餅搭配，鰻魚的鹹很快被茶融化、引出甘美。不免想到，唐朝人品茗時會加鹽進茶湯裡，功能是能夠提鮮，料理中的醃漬鰻魚早已失去鮮美的本質，卻能在 8582 普洱茶澆淋下，再度展現另番好味。〈Fromage de tête〉滿布主廚創意，類似江浙菜的水晶餚肉，口味複雜，不得不更換搭配的茶，以 500 年老茶樹生餅搭配，竟使肉凍掀起另一波味蕾之旅。

　　主菜〈Bouillabaisse（馬賽魚湯）〉，湯頭以龍蝦頭熬製，湯裡的鱸魚與鑲魷魚鮮美滑潤，烹調恰如其分，青餅的清香溫柔化解龍蝦湯頭的厚重感，茶的輕描淡寫與馬賽魚湯的濃妝豔抹相映成趣，更成為一次「你儂我儂」的巧妙搭配。另一道主菜〈Bavette à la Bourguignonne〉以後腰脊翼板肉、奶油萵苣與香菇構成美味鐵三角，只

▲ 濃郁厚重的肉凍

有小口咀嚼，口中幻化成甘甜的美好不會停！

　　雖然只提供三道菜，餐廳提供的麵包卻有獨到的發酵，若老麵口感，一口法國長棍一口 8582 再一口青餅，歲月各異的茶湯與麵粉發酵出的香甜，互爭其味，各有巧合。這是餐茶自我挑戰食物的搭配，不是考驗，是驗證。

　　餐茶與餐酒一樣，必須帶點小心眼看穿食物特質，並適時調整茶湯濃淡才能對味。

　　小巧甜點是餐食快樂結束的緣起，西餐裡的甜點小巧卻有味，茶香能為這樣的甜點帶來無盡的回味，在於單寧適切的解析。

　　座落在蘇活區的 Le Coucou，主廚用不同的醬汁，為主食錦上添花，而即使單獨品嚐醬汁，也另有風情。原來茶與料理的搭配也可由小蝦米變大角色，更讓小心眼獲得大發現！（Le Coucou 官方網站 https://lecoucou.com/）

Le Coucou

▲ 茶與澱粉互爭其味

▲ 在口中幻化成甘甜的美味饗宴

▲ 法式料理搭上泰國酸辣滋味

▲ 像是橘子的甜點

▲ 正山小種調節口味適得起所

紐約 /Jean-Georges/ 正山小種的救濟

　　《2018 紐約米其林指南》揭曉，Jean-Georges 從三星被摘星淪為二星，令人非常訝異，為何這顆星的名譽不保？

　　紐約川普大廈（Trump Tower）大廳一角的 Jean-Georges 素負盛名，主廚 Jean-Georges Vongerichten 在紐約就擁有 13 家餐廳，甚至在中國也開了分店，擁有頗具規模的餐飲版圖卻被摘星——帶著好奇踏入 Jean-Georges，立馬為餐廳被摘星找到答案。一餐下來，總言之，主廚料理靈感來自法國羅亞爾河谷區（Loire Valley）的鄉村口味，搭配上泰國的酸甜辣滋味，主廚結合兩者特色，試圖放大呈現在料理中。

　　外表亮麗的黃鰭鮪佐酪梨，或者螃蟹佐芒果沙拉，還是純粹的蘆筍酪梨沙拉；亦或以海灣蝦、黑鱸魚、羅群島鮭魚還是牛肉烹調而成盤飾華美的主菜，都顯示出「主廚創意」，但每道菜卻都加入來自東南亞料理酸甜辣醬汁的特色。

　　龍蝦所搭配的辣味醬汁，令海鮮甜味頓時消失，期間以茶做為救援，以鎏金壺泡飲正山小種的調節，使原本辣口消失，海鮮鮮美，這時卻有適得其所的效果：鎏金壺傳遞煙燻松木紅茶醇味，也讓主廚搭配食物的衝突性降低了。

　　讓酒、茶、食物做一次連結，選擇勃艮地精華產區馮內 - 侯瑪內（Vosne-Romanée）的紅酒，酒纖細柔美的悠然也敵不過主廚的辛酸重手，茶起「綜合」效果，確認用茶佐餐的收穫。

　　主廚的食物混搭新挑戰，或許能得到重口味饕客的激賞，但口味中和的人，面對如此料理，卻讓人思索鮮美本質何在？

　　許多創新料理也面臨同樣挑戰。許多主廚試圖在制式烹飪手法以外，吸取其他文化的料理經驗，建構出多元料理方式，產生揉雜（hybridity）料理，很新鮮、也引人入勝，但真正進入味蕾時，是否能更禁得起試煉？遑論佐餐的茶與酒，需要經過重重考驗，才能夠證實這樣的創意能貼近民意！

　　創意料理要有調和食材的力道，而不僅是一種攪和罷了。（Jean-Georges 官方網站 https://www.jean-georges.com/）

Jean-Georges

紐約 /Café Boulud/ 鮮茶捎春光

　　走在麥迪遜大道（Madison Avenue）上，眼界所及全是高級精品，走累了轉到 76 街，看見以為是咖啡館的 Café Boulud，這不是咖啡閒聊場面，而是擁有米其林一星的餐廳，是名店街精品餐飲。

　　餐廳的季節菜單推出春天的滋味，餐廳菜單好吸睛，書寫料理受小農啟發的主廚，會帶來什麼樣的驚奇？

　　淡雅的豌豆仁冷湯率先揚起春天的氣息。什麼茶能讓翠綠豌豆與春天接吻？我選擇 2015 年龍井，有一點年分卻藏不住芽尖的鮮綠，當鮮綠與翠綠結合，在口中共譜春天的芬芳。

　　〈Crescent Farm Duck〉，紅嫩鴨肉上撒了小茴香，佐以酸櫻桃調製成的醬汁，滋味濃郁壓過龍井綠茶，無法掌握速配料理，換上 1990 年的安溪鐵觀音，陳年鐵觀音的酸度及厚實官韻銷魂了鴨肉的騷味，讓味蕾得以享受片刻寧靜。用蘑菇及牛肝菌烹飪而成的〈Mushroom Risotto〉，菇類香氣與鐵觀音、波特酒醬汁與鐵觀音……，偏鹹的調味讓茶湯稍顯失色；但舌頭兩側的苦和茶單寧，卻產生別樣的生津，料理與鐵觀音難得的邂逅，也化解過鹹帶來的震撼！

　　餐廳裡，年輕女侍酒師 Kimberly Prokoshyn 乍聞餐茶搭配，貼近嗅聞每道茶的香氣，她以品鑑葡萄酒的方式接觸茶香，泡飲鐵觀音時，她喝了一口立即說：「甜，加上厚韻」，這位喜歡勃艮地的侍酒師，

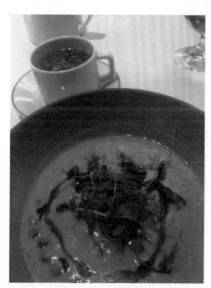

▲ 豌豆仁湯揚起春天的氣息

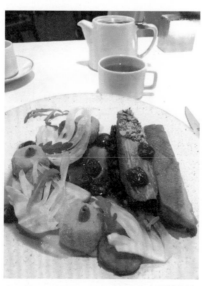

▲〈Crescent Farm Duck〉佐安溪鐵觀音

▲ 侍酒師敏銳的味覺領會茶酒一家

以敏銳的味覺領會茶酒一家親的初體驗。

　　雖然，料理味道厚實，卻掩蓋不了與茶相遇時，茶所給予的溫柔調節，外觀看來稀鬆平常的咖啡館，隱藏在麥迪遜大道精品中的質樸，捎來春天的清新，留下厚重的餘韻，卻因為鐵觀音與龍井，再度新鮮。（Café Boulud 官方網站 https://www.cafeboulud.com/nyc/）

Café Boulud

▶ 茶給予味蕾溫柔的調節

台北 /L'ATIER de Joël Robuchon/ 三重奏

Joël Robuchon 是屢獲全球米其林的常勝軍主廚，集 37 顆米其林星光於一身，與他在一起，品嚐他親自烹調的食物，是什麼樣的滋味呢？

2016 年 9 月，台北的 Bellavita 迎來了 Robuchon，他的菜一推出就令人驚豔：像畫一般的石盤，點綴著嫩綠與令人心躍的紅，視覺上就引來無限的遐思。帶上 Domaine Ponsot 白酒以及台灣梨山高山茶，茶盞、酒杯眩黃瀰漫的色彩，與這家餐廳的豔紅卻沒有衝突，反而是一種玩味的調色。食物在前，先嚐白酒？還是喝口高山茶？很難取捨。

嘗試的過程中，食物依序上場。咀嚼龍蝦時，香檳讓龍蝦的海味直起竄升；高山烏龍則將龍蝦的肉質纖維凸顯出來，加上濃烈馥郁的蝦膏，酒引出菜餚的激昂，茶卻將激昂引至平和。

Robuchon 看到客人這麼專心地比較茶與酒，忍不住好奇地問了起來，在茶香、酒香與食物三者之間，他靈敏的嗅覺輕易地分辨其間的層次，並親筆寫下食物的美好。

回憶熱愛食物的同好，如此米其林巨星雖然已經離世，但食物的美好，酒的壯烈，茶的穩健，都讓這次茶、酒、餐三者之間有了一個美

Joël Robuchon

▲ 視覺無限遐思的餐點

▲ Robuchon 寫下食物的美好

好的交集，協調而不衝突，沒有互相搶鮮，反而是互相幫襯的三重奏（Trio）！

以不同樂器或三人合唱的音部變奏，常見多種樂器組合，單簧管、大提琴、中提琴、小提琴、鋼琴、長笛、豎琴……不同音源互補爭鳴，食物的滋味，在味覺中的食物、白酒、紅酒或茶的出現後，產生多次元的效應。

米其林餐的擺盤之美，也是一種裝置藝術，非常吸引眼球。聞到台灣大禹嶺高山茶的山頭氣，拿出白酒的揮發香，浸漬於蘿蔔底層的干貝肥潤彈牙，才知道因為有了茶，與酒、餐共譜美食三重奏！

（L'ATELIER de Joël Robuchon 官方網站：http://www.robuchon.com.tw/）

L'ATELIER de Joël Robuchon

Joël Robuchon（1945-2018）

Robuchon 餐廳共獲得 37 顆米其林，主廚米其林星數稱冠全球，纖細華美的餐點處處見巧思，擺盤布景引人入勝，善用在地食材入菜，冷前菜、熱前菜常令饕客直入美食殿堂，這位享譽國際的主廚餐廳遍布全球。

Robuchon 全球餐廳列表

城市	餐廳名稱	星數
亞洲		
曼谷	L'Atelier de Joël Robuchon	★ ☆ ☆
香港	L'Atelier de Joel Robuchon	★ ★ ★
	Salon de Thé de Joël Robuchon	☆ ☆ ☆
澳門	Robuchon á Galera	★ ★ ★
上海	L'Atelier de Joel Robuchon	★ ★ ☆
新加坡	L'Atelier de Joël Robuchon	★ ★ ☆
	Restaurant de Joël Robuchon	★ ★ ★
台北	L'Atelier de Joel Robuchon	★ ☆ ☆
	Salon de Thé de Joël Robuchon	☆ ☆ ☆
東京	L'Atelier de Joel Robuchon	★ ★ ☆

	La Table de Joël Robuchon	★ ★ ☆
	Le Chateau de Joël Robuchon	★ ★ ★
歐洲		
波爾多	La Grande Maison de Joël Robuchon	☆ ☆ ☆
倫敦	L'Atelier de Joel Robuchon	★ ★ ☆
	La Cuisine de Joël Robuchon	★ ☆ ☆
摩納哥	Restaurant de Joël Robuchon	★ ★ ☆
	Yoshi	★ ☆ ☆
巴黎	L'Atelier de Joel Robuchon	★ ★ ☆
	La Table de Joël Robuchon	★ ★ ☆
北美洲		
拉斯維加斯	L'Atelier de Joel Robuchon	★ ☆ ☆
	Joël Robuchon	★ ★ ★
蒙特婁	L'Atelier de Joël Robuchon	☆ ☆ ☆
紐約	L'Atelier de Joel Robuchon	★ ☆ ☆

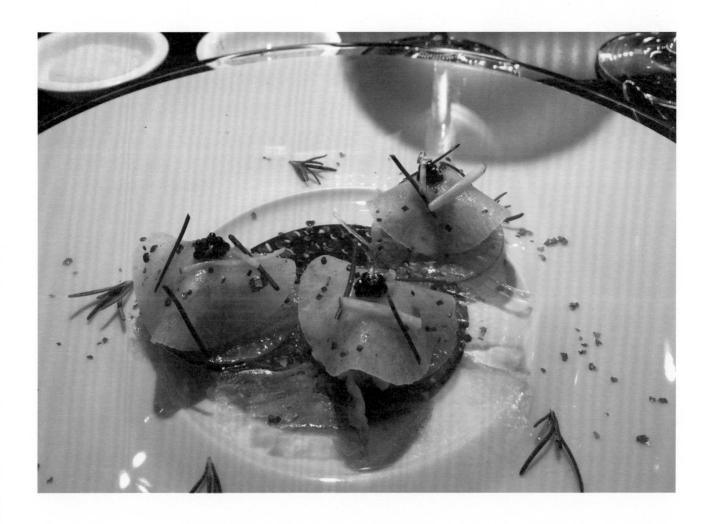

▲ 帶來幸福饗宴的想望

Patrick Henriroux/ 法廚想望 / 普洱法料理

《米其林指南》（Le Guide Michelin）原是法國輪胎製造商出版的美食指南，其中以紅色封面出版的《紅色指南》（Le Guide Rouge）最具代表性。2007 年在亞洲日本東京開始發布米其林餐飲，台灣是 2018 年春季推出，來自法國的 Restaurant La Pyramide 則是 1933 年全球出現米其林評比的餐廳，就成為第一批被評為三星餐廳之一。傳承法式料理，精緻料理遇到陳年普洱就在台北 A Cut Steakhouse。

Restaurant La Pyramide 第五代主廚 Patrick Henriroux，拿手海鮮低溫魚肉軟嫩，乾煎酥口，醬汁不搶魚肉鮮甜。

8582 普洱茶以百年水磨壺泡飲，米其林二星主廚一手將緞泥水磨壺捧在手裡，完全不怕燙。壺身近 30 公分，竟輕而易舉就被握在手中。8582 的醇厚也讓主廚忍不住多聞幾次。8582 係 1985 年在雲南昆明製成，中國正式外銷的渥堆熟成普洱茶磚，陳放 30 多年，茶湯豔紅帶龍眼香及巧克力味，法式料理用來配這個茶，是一番新的考驗。

以干貝、蝦及魚新鮮烹調的獨特手法，一端上桌就香氣迎人，與 8582 茶會是互相排斥？還是互相吸引？還是回到酒身上，準備的老藤 Clos de La Roche Cuvée VV 或是曾經名列「世界百大之首」評價一百分的西班牙酒 2005 年 Casa lapostolle Clos Apalta 和食物最搭呢？

Patrick 除了訝異酒如此特殊之外，也看到東方人吃西餐時的講究：就是有好茶、好壺在旁侍候。茶餐的搭配沒有國界，紅酒亦是如此，

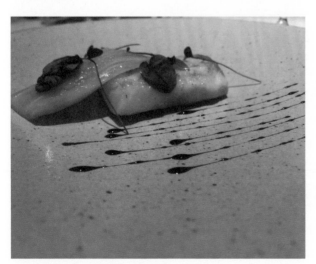

▲ 料裡端上桌就香氣迎人

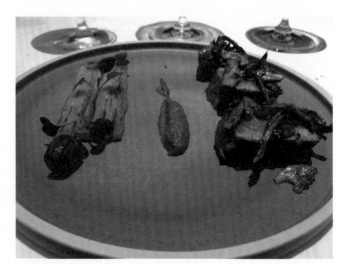

▲ 法式料理配渥堆茶

無遠弗屆，滿足味蕾，也帶來幸福饗宴的一種想望。

　　米其林餐點有高度吸引力，搭配的酒符合食物的和諧，餐廳的用心看得到。百年宜興壺泡飲 8582 陳年茶，讓這位米其林二星的主廚愛不釋手，他興奮地拿起百年老壺，成為廚師生涯裡難得的一次茶、酒與餐的美好邂逅。（Restaurant La Pyramide 官方網站 http://www.la-pyramide.com/en/restaurants/）

──《米其林指南》（Le Guide Michelin）──

　　《米其林指南》源於 1900 年的巴黎萬國博覽會期間，米其林公司創辦人米其林兄弟將地圖、加油站、旅館、汽車維修廠等等有助於汽車旅行的資訊，彙集出版隨身手冊大小的《米其林指南》一書，目的是開車到處走，增加輪胎使用率，促進輪胎銷售。

　　1926 年《米其林指南》將評價優良的旅館特別以星號標示，1931 年啟用三個星級的評等系統。米其林公司維護評鑑中立與公正，評鑑員都會偽裝成一般顧客暗訪觀察，評鑑真實，遂建立權威性。

　　《米其林指南》中，以評鑑餐廳及旅館、封面紅色的「紅色指南」（Le Guide Rouge）最具代表性，所以有時《米其林指南》特指「紅色指南」。紅皮的食宿指南之外，還有綠色封面的「綠色指南」（Le Guide Vert），內容為旅遊的行程規劃、景點推薦、道路導引等等。

　　台灣的米其林餐廳始於 2018 年，三星餐廳為君品酒店頤宮中餐廳，二星餐廳為祥雲龍吟、請客樓，一星餐廳有 17 家，總計獲得 24 顆星；另外還有米其林餐盤餐廳 70 家，「必比登推薦」36 家餐廳與小吃收錄到《2018 台北米其林指南》。

　　《2019 台北米其林指南》名單於 4 月公布，三星餐廳仍由君品酒店頤宮中餐廳蟬聯，二星餐廳分別為 RAW、Taïrroir 態芮、鮨天本、祥雲龍吟及請客樓，一星餐廳有 18 家，總體來講比 2018 年增加了 4 家餐廳，共獲 31 顆星。

Restaurant La Pyramide

▲ 味覺尋找苦帶甜的滋味

▲ 西方主廚愛上東方茶

▲ 單寧由苦轉甘的幸福感

Anne-Sophie Pic/ 苦味的昇華

　　法國唯一米其林三星女主廚 Anne-Sophie Pic 曾說：「苦味昇華芳香的複雜性。」這是什麼概念，苦味如何昇華芳香？這不就是喝茶時，單寧所產生的一種由苦轉甘的幸福感嗎？

　　這位頂著家族光環的三星女主廚，深深愛著茶所帶來的甘醇，尤其是普洱茶、綠茶。她嘗試以日本不發酵綠茶入菜，挑戰以茶入菜的新好味，更讓普洱茶成為主角。她愛用茶的苦來提味，這是做菜的一大挑戰，也正是許多歐陸主廚目前面對食材，嘗試改變的新方向。茶入菜，成為時代流行口味，分子料理漸退流行，想吃原汁原味，又要味蕾增添回甘的滋味，就從茶開始吧！

　　Anne 使用的食材，極富個人風格。最特別的是，傳統義大利四面餃採布里乳酪（Brie）為餡，醬汁以蕈菇及普洱茶為基底熬製成茶高湯。獨創食材令她自豪，直說這是她烹飪和醬汁的轉捩點。

　　以苦味昇華料理的複雜性，讓東方茶與西方乳酪配對。她用 2005年普洱茶做成高湯，甜潤與苦味之間，擁有絕妙的平衡與完美的滋味。四面立體的餃子佐以普洱茶高湯，咀嚼帶來的不僅是驚喜，更能體會主廚所做的最大挑戰。

　　品嚐過程中，我把 500 年樹齡的茶樹普洱泡成湯汁，倒入這道菜中，茶湯沒有經過精緻熬煮，卻使味道平滑柔順。法國女主廚所做出的菜，竟然是強調苦味的昇華，我相信這也是未來所有主廚所要面臨的，對食材與烹飪的一種挑戰。

　　味覺尋找苦帶甜的滋味，一如人生歷練，享受甘甜人生或視為一種激進的享樂主義，而能由苦中作樂找尋苦甘兩者間的相互激盪，使得生活更加愉悅、更有味道。在茶餐調和中，親炙女主廚料理的睿智美好，生普洱單寧與蕈菇竄升苦甘譜系，唯有嚐到乳酪迸發瞬間迎合普洱茶，才能感知到甘苦互相撞擊；此體會也僅有食物當前，親身品嚐可知，非想像可及。

　　西方的主廚愛上東方的茶，不只是品飲，還以茶入菜。當我拿出茶餅讓主廚一聞，她立刻嗅出 500 年的歲月意味。敏銳嗅覺引入芳香想像，落入實境的 Anne 問：「這茶在哪裡找？」好茶遇知己。

（Anne-Sophie Pic 官方網站 https://www.anne-sophie-pic.com/）

甜蜜的苦味

▲ 苦味昇華芳香

　　茶所帶來的甜蜜苦味，也就是一種苦樂相生的宇宙觀；「茶裝」在百年傳承中，或在一張泛黃「茶裝」上所顯現的意義，原本是將中國人的品茗愉悅、品茶所產生的效益，注入西方生活文化中，進而產生互動，更涵蓋了茶葉貿易相對於西方資本主義的一次交換。

　　17 世紀末到 19 世紀，中國茶與當時歐洲的海洋帝國形成了結構性的緊張關係，茶的貿易顯現出東西方交往的時代意義，茶與歐洲的白銀資本構成了交換關係，茶與鴉片的對峙與戰爭的引爆……。

　　茶貿易、茶品味，有愉悅、有享樂，更為此產生苦樂相生的二元對立。

　　事實上，茶就像當時的亞洲捲入了歐洲追求資本主義宇宙觀裡，這種宇宙觀強調的是個人永久的不幸，可以成就當前國家福利的源泉，而為了避免不完美的人所受到的痛苦，可以用世俗存在化約為肉體的愉悅，茶與美食成為此時歐洲人治療痛苦的良藥。

　　茶的甜蜜，茶的苦味，既是奢華享受，又是常民撫慰良方，茶是生活中的心靈饗宴，「茶裝」透析其中奧妙，提醒品茶歷久彌新、苦甘相生的溫馨砥礪。

Anne-Sophie Pic

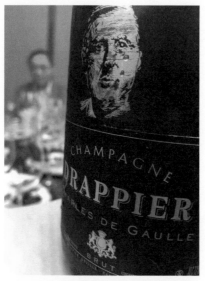
▲ 香檳挑逗台灣菜會帶來什麼驚喜

▲ 經典台菜雞仔豬肚鱉

▲ 茶也有和香檳一樣的天然香醇

驚味 / 香檳 / 雞仔豬肚鱉

　　當香檳想來挑逗台灣粿，會有什麼樣的驚喜？來自法國的 Champagne Drappier 帶來了 1979、2002、2008 不同年分的香檳，與之搭配的菜餚則充滿台灣味！

　　前菜裡面的烏魚子串、蒲燒鰻、小卷、蘿蔔和花生，一開始讓人覺得，這樣的味道是不是可以全部被香檳給包容？而當台菜的經典「雞仔豬肚鱉」一現身，大大的甲魚殼瞬間成為焦點，讓 Drappier 的主人露出非常驚訝的眼神。

　　如果葡萄酒與香檳較量，帶來的是另一種升級的奢華，那麼台菜配 200 年樹齡的老樹茶，則讓每個細節表現得更精確。就像香檳被稱為食物的百搭之酒，而擁有百年光華的 Drappier 香檳，卻也對數百年樹齡的茶，產生了驚嘆號！

　　將老樹茶餅給 Drappier 主人嗅聞時，他驚喜原來茶飲也有和香檳一樣這麼天然的香醇，以及令人全身舒暢的愉悅感。

　　接連登場的台菜，菜餚裡混搭的佐料，毫無保留地被茶牽引出鮮爽的回甘。對於喜歡喝香檳的人來說，或許會產生疑問：「茶會不會搶去香檳的風采？」我認為是互相和諧、不衝突。

　　但要知道順序是「先品酒、吃食物、再喝茶」，才能讓味蕾感受和諧完美；如果「先喝茶、吃食物、再品酒」，茶會將料理的原味稀釋，繼而加重酒殘留在味蕾帶出酸味。

　　懂得香檳，懂得美味，更應該知道，進餐過程中加入茶以後，所觸動的包容性與多元化，再次擴大了餐桌上的可能性；台灣總舖師手中消失江湖的「雞仔豬肚鱉」，其實也會是茶湯跳躍的台灣菜裡，另一種挑戰食神的精神！（Champagne Drappier 官方網站 http://www.champagne-drappier.com/）

雞仔豬肚鱉

　　「雞仔豬肚鱉」把鱉、雞肉和豬肚塞在一起，稱為福祿壽湯品。

　　台菜經典「雞仔豬肚鱉」用三種食材融會，取雞鮮滋味、鱉

膠質滑美再加上豬肚的濃密厚實，引發味蕾驚嘆，由於製作需要高難度「組合」，需以藥酒慢燉 4 小時，已成為考驗主廚的名菜。

台灣電影《總舖師》以這道菜做為料理比賽的經典菜餚，而台菜中的「雞仔豬肚鱉」有閩菜佛跳牆和藥膳雙重特質，也是宴客時招待上賓的主菜。

台灣菜系受福建菜影響甚大，通常以中藥材熬煮湯羹，重視藥膳食補；「雞仔豬肚鱉」使用藥酒燉煮雞肉、豬肚和鱉肉，最後形成三種食材鮮味融合的口感。

Champagne Drappier

▲ 茶、酒、餐擴大了餐桌上的可能性

▲ 普洱茶和北歐菜的一期一會

▲ 單寧宣洩出流水般的悠遠

▲ 青餅茶的香甜有幾分 Château d'Yquem 風格

嬌豔 / 貴腐酒 / 青餅

法國人形容 Château d'Yquem 的嬌豔甜酒，具有華麗多變難以捉摸的氣息，以 Château d'Yquem 的酒佐北歐空靈的料理，又會產生多層次美味。

北歐菜是以海鮮做為主軸，魚子醬、鱈魚、帝王蟹、玫瑰冰霜加上烏賊麵乾蝦清湯；用大比目魚、花椰菜、棕色黃油、大豆和堅果佐 Château d'Yquem 白酒，這樣的爽口和清新，甜酒又如何引燃奢華？

席間，烏賊麵做工細膩，乍看以為是麵條，細品才知是烏賊漿製成的魚麵，搭上乾蝦清湯咀嚼，兩種極為鮮美的碰撞，甜酒卻有提鮮之效，融合了貴腐葡萄生成的蜂蜜滋味滑口，殘留味蕾鮮甜，想用我備來的曬青普洱來潔口，哪知茶湯入口，牙齦生津就在一次的鮮爽裡翻滾出來，普洱茶的單寧宣洩出流水般的悠遠，如古琴「高山流水」琴韻悠揚。

端上來的豬肩肉料理配了柑橘子醬、醃洋蔥，本以為茶會讓肉變柴並不爽口；但用適量的茶，在洋蔥、柑橘與豬肩肉野味的混搭下，讓普洱茶釋放出苔蘚的野味，竟然在口中捲出了一股新氣味！

這期間我邀請酒莊的總經理 Jean-Philippe Lemoine 品飲一杯，他說自己只喝紅茶，卻也喝出：這款青餅茶的香甜，有幾分 Château d'Yquem 風格，我也將浸泡在茶湯裡的茶葉抽出，讓他看芽在自然環境中的茁壯。

Château d'Yquem 的總經理非常好奇地看著芽，問：「芽與茶樹的身高是不是可以藉此看出來？」果然是製茶師與釀酒師，有著同樣的敏銳度。他驚訝茶生津和甜度，竟然躲藏著有若 Château d'Yquem 難以捉摸的華麗。

茶和餐的搭配，茶原本只是配角，但在甜酒、北歐菜裡放上曬青普洱的野味，三者之間各有巧妙。難怪乎！喝了這樣的甜酒，嬌豔神秘，褪去了她的面紗，透晰的普洱茶，竟然帶來心靈另一種空暢，和北歐菜的空靈，成為這次餐會裡的一期一會。

空靈絕美，並非孤傲難觸，北歐極簡料理是凝聚複雜轉化的簡單，華麗的甜酒，已不再是淺層華美足以概述。甜中隱藏了絢爛和含蓄，要不是青餅如是堅挺卻又輕巧的引動，嬌豔就俗了，空靈就虛擲了！

（Château d'Yquem 官方網站 http://yquem.fr）

▲ 北歐料理凝聚複雜轉化簡單

──「貴腐」是什麼？──

　　當葡萄被貴腐菌（Noble Rot/Botrytis Cinerea）感染時，菌絲會穿透葡萄皮，吸取葡萄內部的水分和糖分，水分滲出提高葡萄糖分含量，加重葡萄中的香氣，成為甜度集中的貴腐酒葡萄。

　　貴腐酒的釀造講求天時、地利與人和：葡萄在生長期間完美成熟，葡萄在感染貴腐菌時，則需要有濕霧，滋潤貴腐菌生長，加上白天放晴，讓葡萄中的水分盡快蒸發。

　　由於每串葡萄感染貴腐菌的程度不一，需分批採收。葡萄一經壓榨發酵，因葡萄水分極少，釀造過程緩慢，採收時要把握好葡萄感染貴腐菌程度，掌握貴腐菌和灰黴菌（Grey Rot）的不同，更增加了製程的難度。貴腐酒中在市場名列第一的 Château d'Yquem，長年都是國際拍賣的寵兒。

　　甜酒利用貴腐菌製成，是葡萄酒中的珍稀品，主要產區：法國波爾多索甸（Sauternes）、匈牙利托卡依（Tokaji）、德國酒標為 TBA（Trockenbeerenauslese）或 BA（Beerenauslese）。

　　餐桌上常以貴腐酒佐鵝肝，甜點則絕妙無比，是美食者用餐的完美驚嘆號。

Château d'Yquem

跳躍 /Vega Sicilia/ 大樹普洱

　　一瓶酒在酒窖放了 10 年再拿出來，裝瓶上市，陳化帶來的神秘力量在哪裡？通常單一品種、單一年分出產的酒，進了劃定的評分標準，葡萄酒透過時間進化品質、也是品質的認同，西班牙 Vega Sicilia 百年來一路以此風格博得掌聲。

　　Vega Sicilia 的酒係以拼配方式賦予酒款層次及複雜度，利用 3 個優質年分混釀，在橡木桶醇化 10 年以上，讓每一瓶 Vega Sicilia 裡，醇化出帶有玫瑰香氣、雪松香味以及黑色水果的芬芳，酒香引人入勝，品飲者用心聞之如入勝境。

　　釀酒細緻耐心又精確，貼近了每一款拼配的印字級 (指 1950 年中茶公司出品，按外包裝紙「茶」字顏色分紅印、綠印、黃印，紅印拍賣 2019 年一片 300 萬元) 或是號字級 (指 1900-1940 年私人茶莊，福元昌號 2019 年拍出 7 片一億元天價) 的茶，就是憑藉著製茶師的經驗，應用不同茶樹種拼配，在時間長廊中醞釀，時空蘊藏出乎意料的口感，令人喝上一口即難忘懷。

　　堅持酒質要耐心等候，製成、藏放環環相扣，普洱茶亦同，而市場認同造成價格上揚。我在 2000 年買五大酒莊 Château Lafite Roth-schild 和 Vega Sicilia，二者行情接近，經過 20 年後，Château Lafite Rothschild 受到追捧，價格高出五倍；Vega Sicilia 的品質依然，少了

▲ 優秀的酸度和扎實酒體中有優雅的平衡

▲ 與莊主 Pablo Álvarez 在台北品普洱茶經典

炒作，卻更見酒莊真情。合理才是行銷持久的王道。

其中 Unico Reserva Especial 則是根據釀酒師長年的經驗調整，加上酒廠的信念支撐，否則一瓶酒放了 10 年才會釋出，所積壓的成本非同小可。喝老普洱常常用歷史的偶然來看待，喝 Vega Sicilia 則可以品味酒廠百年來的堅持。相對於普洱茶有百年老茶，號字級、宋聘、可以興字號等茶餅，雖在市場依舊可見，可惜茶莊卻已走入歷史，目前活躍的多是以老字號知名的新茶。期待茶莊亦有堅持，走出持久的信譽。搭配的料理有伊比利風乾火腿、西班牙海鮮飯、肋眼牛排和羊排，加上貴腐原汁釀的甜點，這樣的搭配，讓許多人不知道吃的是法式、義式，還是西班牙口味？但這都不重要，因為一瓶耐人尋味的酒，在她紅寶石的光澤中，複雜細膩，優秀的酸度與扎實酒體中有優雅的平衡，就如同普洱茶的拼配合鳴的細膩，不斷讓人回味無窮，屬於製茶師的經典。

混釀的 Vega Sicilia 與拼配的普洱茶有著同樣的經典，食物百搭，我和 Vega Sicilia 莊主 Pablo Álvarez 在台北品普洱茶經典。（Vega Sicilia 官方網站 http://www.vega-sicilia.com/）

▲ 混釀 Vege Sicilia 與拼配普洱茶同樣經典

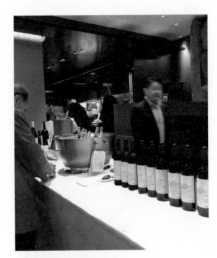
▲ 酒香引人入勝

伊比利火腿（Jamón ibérico）

伊比利火腿是餐酒中做為提味的主角，不論做為餐前菜或主菜，它的鮮郁總令人難忘。伊比利火腿出自西班牙中西部薩拉曼卡省（Salamanca）埃斯特雷馬杜拉自治區（Extremadura），以及安達盧西亞地區（Andalucía）北部，為典型的地中海自然環境，有廣闊的牧場及青橡樹和西班牙栓皮櫟為主的林木。

放養豬的主要食物是橡果，而橡果是伊比利亞火腿的必要條件。國際美酒美食協會台北分會會長胡中行說：「伊比利火腿出廠時會按照陳放時間分為 24 個月與 36 個月，但嚴格地方分級係按照伊比利豬種：放養吃橡樹與天然香草，達一定重量，在每年一到三月宰殺的稱為 Bellota；另外，同一豬種，以圈養餵食飼料的叫 Cebo，當地出口時會在腿上綁標誌用顏色加上說明。」

伊比利火腿切片如何吃？放在手的虎口處，好的品質沒有油，反是帶有堅果味，同時肉遇到皮膚的熱度由雪白轉為透明，皮膚滋潤有感，不同凡響。

Vega Sicilia

JL 混搭 / 自然酒 / 紅玉

來自東南亞的餐飲，除了辣以外還有什麼？

台中 JL Studio 用有趣的方式和面貌呈現食物，喚醒味蕾。首先端上的是盛著胭脂蝦、魷魚與米的料理，撒滿繽紛食用花，完全不知食材身藏在何處，入口卻演奏出海鮮與米香協奏曲，令人難忘。

以黑色鵝卵石鋪底，放上金蓮花、高麗菜與青蔥製成的料理，彷彿盆景令人想一探究竟，甫入口，青蔥和高麗菜混搭的味道如此速配。

▲ 像是 Pocky 的〈Porky〉

像是 Pocky 的〈Porky〉出現時，令人感受到主廚的幽默；用花蓮馬告胡椒和新加坡豬肉乾做成的豬肉棒，吃起來意外爽口，此時佐以紅酒，本以為有些驚喜，卻衝出更刺激的感受。動用了蜜香烏龍的甜，轉換了辣椒的辣，讓東南亞料理的跳躍和緩下來。

運用馬糞海膽、木瓜與地瓜製作的菜色，海膽入口後，若沒有白酒，也別屈就紅酒——此時一口紅酒反而會增加腥味，著蜒的蜜香烏龍卻能夠很好地處理海膽的腥，引出它的甜。

推出的食物裡，以鮑魚、杏鮑菇、花菇及愛玉結合，看似燴煮料理，但每種食材各自如清蒸般鮮美，入口盈滿花菇與鮑魚的鮮。喝完湯汁再倒入蜜香烏龍，甜度更上一層，由此打開來自東南亞創意料理的另外一扇門，就是能夠看見主廚的用心。

▲ 玫瑰甜點〈Bandung〉

一道以澎湖明蝦、香蕉、咖哩及香蕉花做成的點心，如墨西哥餅輕易就能包起來吃，此時可以感受到醬汁的酸與衝，紅酒無法掌控這些橫衝直撞的氣味，若以沉穩的茶來搭配，卻可見另一番情趣。

餐廳特別用了紅玉加上肉桂的茶飲，可惜肉桂太搶戲，紅玉相形失色。茶佐食物，茶是原味還是調味？茶具有各種潛能，必須能抓住食材也要能抓住茶的特色。

主菜是安格斯牛小排佐焦糖魚露，搭 2016 年產於陡坡的勃艮地，待青辣椒參峇醬、臭豆和豆薯現身時，加入的醬汁是濃烈的，茶若太淡，反而會被蓋過，而以紅酒做為輔助，卻有平衡的美。

▲ 食材鮮美茶酒不分家

JL Studio 以逗趣新奇的組合，讓來自新加坡的創意料理耳目一新，即便到了最後的玫瑰甜點〈Bandung〉，也都讓結束用餐前，呈現最後一次驚鴻的味蕾驚喜。

餐飲的創新，酒的搭配，茶的出現，更多的可能即將登場！

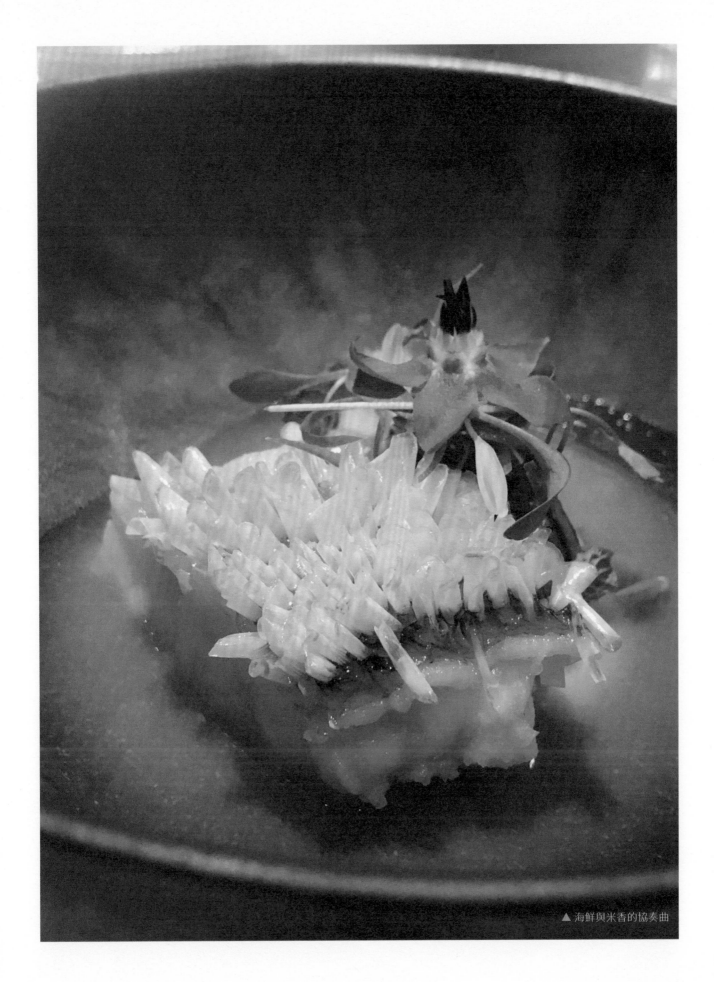

▲ 海鮮與米香的協奏曲

第二章

Chapter
2

———

餐茶速配
好品味

餐茶世界正夯

　　為什麼要以餐佐茶呢？喝茶這件事在華人社會非常稀鬆平常，到了餐廳：「老闆！來杯茶！」這個意思是表示我是來解渴，飯後，服務人員問：「先生、小姐，要喝茶？或咖啡？」你選了咖啡，看起來很洋派的，選茶，就很老中？那你就錯了！

　　現在，這種將茶當作解膩之物，或者用來去腥的觀念，已經慢慢改變。常見的用餐配茶——亦即「Tea Pairing」的餐飲配合如今正方興未艾。這股風氣從歐陸開始，由西方吹向東方，許多國際名廚用道地的中國茶、台灣茶佐餐，端出的餐點卻是純粹法式、歐陸的菜餚。那麼，如何讓餐茶風味相輔相成，而不只是單一的解膩，或僅止停留在我們華人喝茶時一種看似很生活化，卻不夠精緻的風格呢？

▲ 茶不再只是解膩

　　為什麼餐佐茶會受到歡迎？茶與食物的流動建構在香、甜、甘、活、醇的五項因素，這五項因素每一項都可以喚醒我們在品嚐食物時的感動。品茶時，對這五個元素需要慢慢欣賞、細細品味；若與食物結合，就會產生許多精緻變化，同時在茶與餐配合的過程中，會帶來味蕾加分，加分過程中，我們都會很疑惑，這與品酒一樣嗎？

　　西方建立了一套餐與酒的系統，並且發展出「侍酒師」（Sommelier）這樣的職業，他會在旁邊告訴你，今天點了魚、鮮蠔，適合搭配的白葡萄酒產區、釀酒師，甚至應該是什麼樣年分的酒；同樣地，點到肉類時，侍酒師也會建議搭配波爾多（Bordeaux）或是勃艮地（Bourgogne），或是來自第三世界新世界的酒。這樣一套餐酒搭配的系統，自然產生了一個品味循環，並形成佐餐風味和用餐情調。

　　如果將餐酒搭配的概念，投射到「茶」的領域，至 2019 年，仍是非常不顯眼。一旦我們深究瞭解，餐茶的搭配看起來很傳統，卻引領著未來潮流！更可經由系統習茶促成侍茶師（Tea Sommelier）的興起。我們在品飲的芬芳流動中，不論中式或西式的料理，茶都不再是解膩，而是加分的美味關係。茶與葡萄酒一樣，透過她的香、甜、甘、活、醇所帶出的趣味千變萬化，正等待著我們去開發。

▲ 餐精緻化加茶呢？

　　在世界米其林餐廳加「茶」味，引動星級主廚五感：看茶、聞茶、喝茶、摸茶、聽茶，餐茶和餐酒都為用餐加分。跟著米其林餐廳摘星，不只是享受星光燦爛，更是人生必要的好滋味！

▲ 以茶佐餐美味升級

侍酒師（Sommelier）

Sommelier 從古法文「為宮廷採購食物的官員」演化而來，原來在中世紀時專為貴族領主服務，負責餐飲管理的工作。20 世紀這個名詞代表的是受過專業訓練，擁有深入瞭解酒類的知識，同時具有餐酒搭配設計能力，加上葡萄酒品評鑑賞，負責餐廳酒類採購管理，從業者都服務於高級餐廳。如：目前風行於米其林餐廳，有些餐廳會聘用一名侍酒師；台灣高級西餐也開始啟用，有些餐廳甚至聘用兩名侍酒師服務。一家餐廳若擁有 50 萬瓶葡萄酒供應用餐客人，侍酒師更要對這些藏酒的來龍去脈加以掌握。近年侍酒師的意義擴大，除了葡萄酒，也要懂得服務烈酒、啤酒、雞尾酒、軟性飲料、礦泉水。

侍酒師必須經過考試，才能被授證。侍酒師身上會配戴葡萄圖標的配飾做為身分象徵，下回到餐廳用餐，注意辨識一下侍酒師，也可得到專業服務。

中國餐茶芬芳傳世

茶在餐飲中常處於聊備一格的地位！在中餐裡，茶常是入座後、正式上菜前做為清口的功能，鮮少會有人去要求與講究其品質。等到用完餐，茶又成了解膩的角色。

餐飲與茶的搭配中，最令人難忘的是潮州菜。踏進餐廳，桌上一定備好用蛋殼杯泡好的濃茶。這種焙火重的武夷茶，具有開胃的功能。

吃到中場、還未上主菜時，還會推出以醃製佛手煮出的佛手柑茶，就像西餐中的餐間清口小點，幫助消化前幾道吃進五臟廟的菜餚，讓味蕾期待主菜的到來。

傳統中國餐館菜一上桌，有的會用香片來開場，這是將茶當附屬品，未予重視。台灣出現新上海料理，挑選台灣的烏龍茶配餐，其中又以金萱的香氣最為速配。類似這樣的茶與餐的共舞，常見於創意複合式料理，並不拘泥形式，讓茶與餐有了新的視野。

往昔廣東菜經常搭配普洱茶，所使用的普洱常帶有草蓆味，那是因為等級不高，在台灣又被稱為「臭脯茶」。這樣的茶常常加進菊花，對於偏重口味的廣東菜，有解膩功能。

事實上，普洱茶、烏龍茶、香片或是武夷茶，搭配不同菜餚，不只

▲ 茶在餐飲聊備一格

▲ 複合式料理讓茶與餐有了新視野

▲ 中國餐茶重新登場

能夠解膩或是清口，細心地搭配，不同餐茶和不同款茶都會帶來味蕾驚喜。

餐茶在中國早見於明代顧元慶《茶譜》，提到人飲真茶能利尿道，當時的人用餐搭配飲茶，附帶有利尿解毒的功能，明代李時珍的《本草綱目》也記載，茶能解酒毒。

這其實是茶多酚化合物對人大腦皮層起興奮作用，可達解酒效果。現代醫學對此亦出現支持或不同角度，但不能擋住用餐品茗的趣味！

餐茶在中國持續了數百年，有紀錄、有餐茶好味，卻未歸納成局，現在西餐配茶風氣正盛，中國餐茶再度登場，不用等待。

現代人看待餐茶，好似由西方流行回東方，其實，擁有餐茶傳承的中國，留有許多餐茶的美味記憶——茶宴。

以現代用語來說，茶宴就是餐茶。餐茶首先要面對中國所謂傳統八大菜系或複合式創新中式料理。對於西餐中各國的經典料理，要搭出速配餐茶，可先由口味最單一的蔬食入門，再以西餐的前菜為導引，常用必備的酒杯，可以茶杯替代。

中國八大菜系

中國飲食文化中的菜系，是在一定區域內，受氣候、地理、歷史、物產及飲食風俗的不同，經過演變所形成的烹飪技藝與風味體系，當然這樣的體系被全國各地所認同。

中國菜系起源甚早，在商周時期，中國膳食文化已有雛形，以太公望最為代表，一直到春秋戰國的齊桓公時期，飲食文化中南北菜餚的風味就表現出差異化。

唐宋的南食、北食各自形成體系；南宋時期，生成南甜北鹹的格局；發展到清代初期，魯菜、川菜、粵菜與蘇菜，成為當時最有影響的地方菜，被稱作「四大菜系」。清末，浙菜、閩菜、湘菜與徽菜四大新地方菜系分化形成，由地區菜系可探見餐飲文化和當時地區繁興的關聯，自此出現中國傳統飲食的「八大菜系」。

除了八大菜系，其他在中國具影響力的地方菜系，還包括：潮州菜、遼菜、本幫菜、贛菜、楚菜、京菜、津菜、冀菜、豫菜及客家菜等。

伴隨世代更迭，地方菜系不再固守單一元素，許多餐館推出

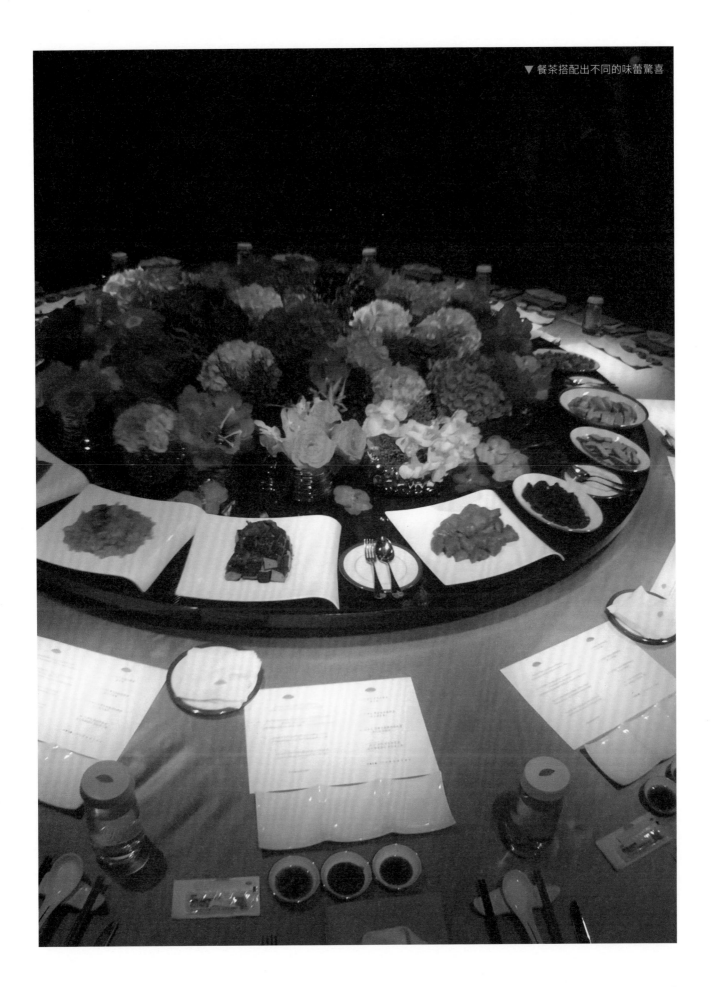

多元菜系，混搭的風格讓菜系分類更加多元有趣，現在到浙菜館吃到台菜，一點也不奇怪！

古人撩茶成茶宴

以茶入菜的料理方式，在過去的中國，稱這種用茶入菜的料理為「茶宴」。

魏晉南北朝就有用這樣的方法接待客人。《太平御覽》「卷八六七‧飲食部‧茗」：「晉司徒長史王濛好飲茶，人至輒命飲之，士大夫皆患之，每欲往候，必云：『今日有水厄。』」

東晉時，陸納任吳興太守，謝安去拜訪他，陸納招待他的「唯茶果而已」，意思就是說，當時的宴請不會喝太多酒，主要以茶葉與茶點宴客，若是到處去做客，茶一喝多就有水厄，這也說明當時茶宴的盛況。

茶宴盛行於唐代，也與唐代出產的綠茶有關，像湖州紫筍、常州陽羨……這些茶在當時除了進貢皇帝之外，當地官吏也會拿來品賞。

白居易的〈夜聞賈常州、崔湖州茶山境會想羨歡宴〉寫到：「遙聞境會茶山夜，珠翠歌鐘且繞身。盤下中分兩州界，燈前合作一家春。青娥遞舞應爭妙，紫筍齊嘗各鬥新。自嘆花時北窗下，蒲黃酒對病眠人。」這首詩就是描述當時茶宴的情景，現代人很難想像，當時文人雅士喫茶宴的盛況。

因此，我們可以知道，茶宴有很多美味，這些美味分別以蒸、悶、煮、燴，或燒、烤、燻、煨，還有炒、淋、沸、沾、涮，甚至是煎、冷、溫等方式來做茶餐。

這些傳統的料理手法，有些需要工夫，有些卻只要發揮創意，就能做成自家用！我們就運用這些料理方式，分別將普洱、紅茶、烏龍及龍井入菜。而準備餐茶，以茶入菜前，必須事先構想清楚：有什麼樣的茶與食材可運用，才能做出完美搭配。

用極簡素材入菜、來找尋茶的對味，就用單一焙火茶啟航味蕾吧！

茶酒互補美味無限

一般人以為，懂喝茶就必須單品茶，不宜佐以食物。其實不然。在茶宴中，餐茶一味。茶還具有利尿解毒功能，茶葉中含有 2.5-5% 的

咖啡因、茶鹼和可可鹼，這些都是利尿劑。

茶能「解諸中毒」。茶之所以能夠解毒，與咖啡因、茶多酚含量有關。因此許多中國人在杯觥交錯之後，不忘來杯茶，以解酒氣！

酒醉會使大腦神經呈現麻痺狀態，而茶葉中的咖啡因和茶多酚化合物，能對大腦皮層起興奮作用，達到解酒的效果。

因此，茶還一度成為清朝接見賓客勝於酒的「上禮」。清代「上自朝廷燕享，下至接見賓客，皆先之以茶，品在酒醴之上。」清代福格《聽雨叢談》卷八記載，清代皇宮內及一般旗人，喜歡「熬茶」，即用茶末煎煮而成的茶，宮內宴享和款待外國使節，「仍尚苦茗茶，團餅茶，猶存古人煮茗之意。」

清朝「煮茶」所用的茶葉，已不是唐宋時喝的綠茶，而是黑茶中的普洱茶。對於大啖山珍海味的人來說，飽食之後，最需要的是去油解膩；茶葉中的兒茶素更對降血脂有幫助。宮中有各地的朝貢茶，輪番上陣、品各類茶種，山珍海味後，最助消化就是普洱茶。

品茶可以是孤傲的鑑賞，更可在餐飲中發揮茶致健康的功效，必須對茶有多一些的瞭解，從茶的種類以及茶與食物的搭配中，懂得如何品茶，才能找到奏鳴曲般的和諧。

▲ 茶酒互補美味無限

茶引前菜好胃口

西方的餐飲裡有所謂的開胃菜和餐前酒，是用來打開轆轆饑腸的胃口，那麼餐前茶是什麼？許多以茶代酒的開胃菜，讓這些開胃菜和茶一起搭配，也是餐茶的一種。中國傳統在飯前喝杯開胃茶，是高雅打開食慾的一次驚喜。

潮汕一帶的用餐習慣，會在餐前來上一杯濃濃的武夷茶，這種餐前的開胃茶，還真的讓每個人在正式享用菜餚前，就來了一個爽口、引動食慾的號角。

潮汕人吃飯，會請專門的人用蛋殼杯泡出濃烈的焙火茶。過去圓環有兩家潮州菜，特別請了泡茶師站在門口，不斷攪動蛋殼杯，泡茶用的是蓋杯，每泡一泡，就要注一次熱水，盡量讓每杯茶湯濃度均勻。

一入座，茶已經泡好，分別盛放在小的蛋殼杯中，拿起來啜一口，到整杯喝完，此時菜也點好，冷盤跟著上來。這就是簡單、具有歷史，中國人吃飯的餐前開胃茶！

然而時空變化，來自西方的餐前開胃茶，是取許多餐前冷盤或者手

▲ 茶打開食慾的驚喜

▲ 爽口引動食慾的號角

▲ 餐與茶要相輔相成

▲ 解構食材規劃開胃茶

指食物（finger food），甚至是高檔食材──像是鴨肝、鵝肝或魚子醬。使用這樣的食材搭配開胃茶，可要細心規劃。那什麼叫細心規劃？魚子醬，要注意別讓茶的濃度洗去魚子的鮮美，可以選擇不發酵的綠茶或輕發酵的黃茶搭配，同時，在喝的溫度上，以口腔舒適的 40℃ 做為衡量，畢竟魚子醬是在常溫中保存的高級食材。

鵝肝、鴨肝這樣的食材，在過去的餐點裡可能是主菜之一，常以甜酒做搭配；如果想用茶來替代，就要選擇帶有甜味的茶，如：帶有蜂蜜味的烏龍著蜒茶，或是以芽做底的嫩芽紅茶，這樣單寧才不會壓過肝的風味。

茶與餐兩者要相輔相成，而不是互相取代，或是誰壓過誰。餐前茶在中國歷史悠久，潮州人開啟了先河，現代人看看西方，再回顧中國的傳統，更會覺得，我們不僅要去開發它，更要傳承它。

那麼用酒杯變茶杯的變換會有新體驗的口味！

杯子好喝要素

《漢寶德談美》裡面寫到，美要從茶杯開始，為什麼？美感與美學的建立從西洋美術史、中國繪畫史開始嗎？最簡單的說法就是：從身邊，每一天會發生密切關係的茶杯開始。

一個人使用什麼樣的杯子，代表著自身對生活品質的要求。

若是用來品茗，杯子可獨立視為一件藝術品，由胎土、形制、釉色等不同角度來解構欣賞，更由於杯的用料、燒結條件、窯口結構等不同因素成杯，為品茗時留下杯與茶的對話空間。

以胎土來說，烏龍茶或綠茶適合白色系、顏色純正的杯；若想要品香味，就要選擇燒結溫度高的杯，瓷器約 1,300℃，敲擊聲音脆；陶器約 1,200℃左右，敲擊聲音悶，適合品飲老茶。

此外，若燒結溫度不夠，沒有多久釉藥就會開片，裂痕處容易殘留茶漬，既不雅觀，也會對茶質產生影響。

蔬食用餐前喝焙火茶

蔬食者口淡，茶是一種接引，讓清淡蔬食豐富身心，體驗原來蔬食也有多層而豪華的感官樂趣，也就是「完形變換」（Gestalt Change）的中心價值。說來這好似只停在健康的出發點，傳達對吃蔬食的普世看法，但也可變幻出更深層的作用：吃蔬食也有美味的流動。

茶與蔬食的流動，必須建構在香、甜、甘、活、醇等五項元素裡，由此可喚起蔬食者清心中的感動。

香—茶是香的，讓嗅覺活起來。

甜—品茶用心，化出增益泉源。

甘—茶甘潤口，使味蕾跳舞。

活—滑口純淨，喝出茶的生命力。

醇—喝茶唇齒生津，如沐春風。

品茶的五項元素，培養品味的流動，這也將帶動蔬食的精緻化，台灣蔬食市場上的餐飲已經出現一道曙光！

台灣的精緻蔬食，就連餐盤中的擺設也都經過「美食的感官設

◀ 品味流動蔬食精緻化

▲ 激發蔬食者味蕾的喜悅

▲ 焙火茶帶來蔬食空靈清心

計」，不再是傳統自助餐式的簡陋呈現：同樣是一片腐皮，酥炸金黃地跳躍在緯緻活（Wedgwood）盤上；沾上法式醬料的蒟蒻，不斷挑逗著味蕾，蔬食是一種精進的飲食，用餐前，不妨先喝一口焙火茶。

焙火茶，正是促動神秘過程的主力。什麼是焙火茶？焙火的原理是：利用加溫，穩定茶葉品質，改變茶葉口味。焙火得當，陳茶可回春：但若烘焙不當，茶喝起來只剩焦炭味。焙火可促進茶的多醣轉化，入口後醇味令人回甘無窮。

焙火茶的和緩與蔬食的清冷，更可激發蔬食者味蕾的驚喜，引動心中對食物的新觀感。尤其是蔬食者的口味多較清淡，茶的參與，直接加深了品飲的愉悅。如何進行一場茶與蔬食的完形變換？

蔬食菜色種類多樣，最簡單的原則，就是挑選焙火茶，即一般台灣品茗者所說的「熟茶」。熟茶泛指經由中度焙火青茶系的茶——例如：鐵觀音、武夷茶，或是中度焙火的烏龍茶，均適宜和蔬食速配。

運用烘焙的技法，可以管控茶葉的品質與口味，進而贏得消費者的認同：這就是品飲者之所以向固定茶莊買茶，原因是習慣該茶莊所烘焙出來的獨特口味。焙火原理是：去除茶葉的雜質，增加茶葉的甜分；茶行若能掌握焙火技巧，除了可以改善茶質、增加茶的銷售效益，並可將茶葉的品質管控在一定的範圍內。

鐵觀音茶有焙火產生的特殊韻味，稱「鐵觀音韻」、「觀音韻」或「官韻」，近似某種熟果香，是其他茶葉所沒有的。第一次品嚐「正欉」鐵觀音，初聞熟果香撲鼻而來，湯色蜜黃，茶湯入口時，湯進喉滑而不膩，挾著少許焦糖炭香，正不經意擠弄著味蕾，只覺得舌背酥麻，來自鐵觀音獨特的韻味，由齒間泉湧而出。

武夷茶則以「岩韻」出名。「岩韻」的產生是因為茶樹生長地遍布峭岩，山泉細流浸潤沙壤，滋養茶樹，而茶樹根系分泌出的酸性物質又使岩石風化，分解出養分供茶樹吸收，因此使茶富含「岩石」氣息。武夷茶的焙火功夫，又進而為這樣的岩韻加分。

烏龍茶重「山頭氣」。所謂「山頭氣」就是茶葉將所吸收的土壤養分，反應在茶湯滋味與香氣上，受到茶區土壤與氣候的不同而有所變化。不同產區土壤不同，會使成茶具有不同的「山頭氣」。烏龍茶經陳放會受空氣濕度影響，為了避免「走味」，通常隔一段時間會將茶葉再烘焙，以維持品質。

焙火茶為蔬食帶來空靈剔透的清心，也翻轉蔬食見其真味，知味的餐茶與來自西餐的前菜共伴相依，一如引導用餐和茶開啟好胃口。

蔬食如何與好茶共舞

焙火茶和蔬食之間既為分離又可融為一體！妙趣所在，是將簡單的味道挑起雀躍的美味。以下是由蔬食搭配好茶的途徑：

葉菜類：以水煮或是熱炒的深綠色蔬菜，最好是留下原味，先嚐菜根香，再喝茶。炒莧菜起鍋時放入海鹽與橄欖油，入口時菜的鮮味在齒間流竄，菜根香讓人滿口幸福，這時喝一口存放 20 年的鹿谷永隆村產製的紅水烏龍，瞬間茶香伴著菜香在口中蔓延，味蕾找回了 20 年前初次飲這泡烏龍茶金黃湯汁的回憶，茶湯醇化未有老去，彷若初採般清新。

瓜果類：日本蛋茄，留皮對半切開，在茄子切面上放些味噌入烤箱，出爐時再淋上生食橄欖油並撒上一點白芝麻。來一口味噌茄子與白毫烏龍茶吧！烏龍茶褪下了芝麻香油外衣，但並非洗盡鉛華的無情，而是一種似曾相識的戀戀味覺。味噌和白芝麻爭寵，誰也不讓誰，直到味蕾的敏感帶，流入了熟果香甜的白毫烏龍茶湯，一款若有似無的穿梭，有緻地打理芝麻油香和味噌鹹味的對應，絕對是奢華的口感底韻，陪襯的是平均律的賦格對位。小黃瓜作法：買回來洗淨拍碎，用鹽巴醃製一天即可。若手邊正好有剩下的茶渣、可放入一起醃。脆瓜彈牙，迸出茶香，是另一款以茶入菜的方法。

蕈菇類：菇類由生鮮到乾燥，種類眾多，先用鹽與酸黃瓜一起小煮進入酸味。杏鮑菇，要煮得軟硬適中，起鍋後咬感較脆，這時配上一匙橄欖油，再撒上胡椒，就可上桌。選用武夷茶搭配，爽口的杏鮑菇遇上武夷茶的優美岩韻，頓時菇甜加乘竄出，齒頰布滿黑松露氣息。另一種鮮香菇也很好，用懷石料理的手法來料理：將香菇傘面切劃十字形，滴上陳年紅酒醋、白胡椒，入烤箱前，放上植物性奶油，可以提味。吃一口烤鮮香菇，喝一口炭焙武夷茶，味蕾綻放吸吮菇香，加上炭焙武夷茶的焦糖香，譜出驚嘆號！

豆製品：從原味的白豆腐到炸豆腐，或是豆干、腐皮等，都適合用來製作與茶搭配的料理。豆製品的氣息清淡而有韻，配上茶湯滋味百變，令人百吃不厭。製作豆製品，使用的水質影響品質甚鉅。豆腐的天然豆香與水質息息相關，如同好茶要有好水才得釋真味。推薦有機腐皮，酥炸入口油香齊發，再品一口安溪鐵觀音，可收香醇之功。「觀音韻」令人回味，忍不住再喝一口。咀嚼腐皮、品鐵觀音，誰說喝茶不能配菜，不能引人入勝？

▲ 簡單挑起活躍的美味

▲ 點心和茶譜出驚嘆號

▲ 清淡有韻味

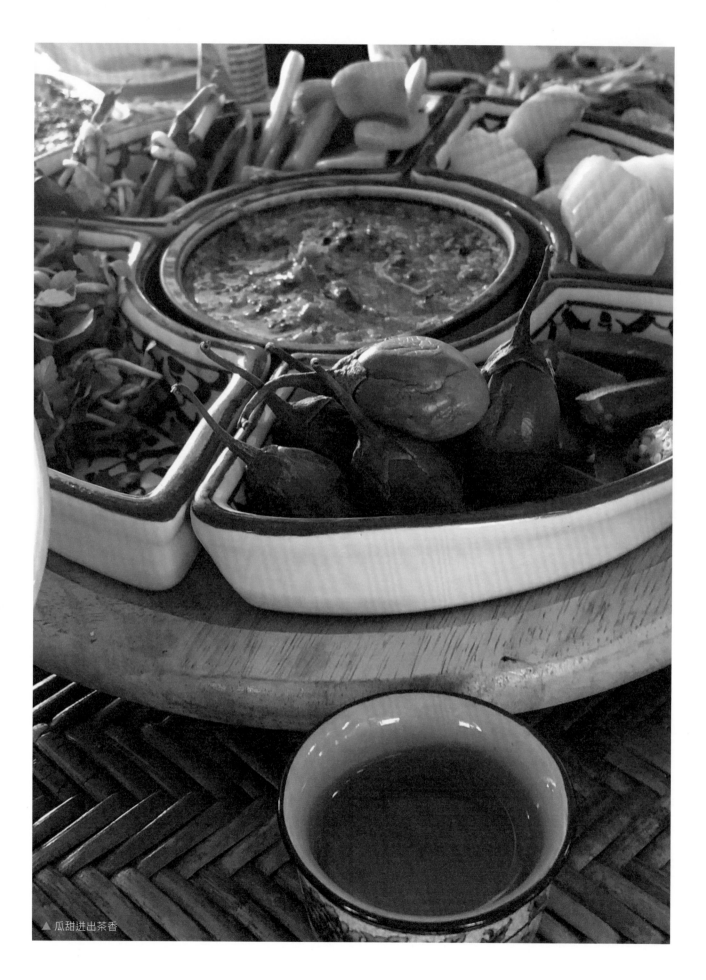
▲ 瓜甜迸出茶香

茶引肉感挑動味蕾

用茶來佐肉類，是很大的挑戰，肉質透過茶單寧容易變得又乾又柴，讓咬嚼產生不愉快感。若以專業選對茶，其實肉也可以服服貼貼地為茶所用！

以肉類為主食時，中餐與西餐的煮法非常不一樣，但有一個通則：牛肉可以煮成半熟，豬肉要全熟，羊肉也是可以半熟，家禽類的雞、鴨等，熟度則可以調整。

選茶也要隨肉質熟度、煮法而變化，例如豬肉就有煎炒燉滷等不同的烹調手法。選擇與肉類搭配的茶，首先要看肉的品種，接著看烹調方法。用武夷茶搭配半熟牛肉、羊肉或鹿肉，都會有驚喜的跳躍，因為武夷茶的武夷酸可以破解肉的澀感。

雞肉與豬肉纖維細緻，不能使用烘焙太重的茶款，肉類可能會因為單寧變得緊縮、無法伸展變成敗筆。烹調肉類所使用的佐料，也是選茶時必須詳加考慮的事項。

影響因素百百種，唯一不能捨去的就是「肉要純淨」。如果不需要展現烹調花招，乾煎就是最厲害的料理方式。西餐裡由於牛肉、羊肉都是半熟，咀嚼感是由軟到硬，武夷茶是絕佳的搭配。中餐裡肉類的烹調，有醬油、醋及其他調味料，以及江浙口味、北方口味等的差別，都有不同的層次，選擇中度焙火，或中度發酵的茶，其滑潤感會讓這些烹調佐料變得服貼。

▲ 烹調選茶雙贏

▲ 茶來佐肉類大挑戰

◀ 肉純淨才好配茶

▲ 選茶配肉味蕾新天地

茶與肉的搭配，是極大的挑戰！紅酒配肉類，理所當然，但下回選茶配肉類，將會開啟味蕾新天地。

肉的軟硬

肉的軟硬由肌肉組織及結締組織決定。

較少結締組織，如：牛、豬及羊的里肌肉，禽類胸肉都屬於結締組織較少、柔軟的肉，這樣的肉質，烹調上需保持水分，咀嚼時才能感到柔軟舒適。硬的肉質則含有大量運動肌肉，特別是腿肉和肩肉，利用歐美的新式烹飪方式—舒肥／真空低溫烹調法（Cuisine sous vide），能使硬肉保持軟嫩多汁，這樣的烹調方式相當耗時，卻也能夠吃出美味。

一般認為，肉要煮得火候適當，牛肉熟度可以三分、五分或七分，豬肉則以全熟為主，禽類可依照肉質及口感做區分。牛羊肉的烹調方式，主要根據肉類本身的纖維，做為烹調的依據。

不同的肉種，不同的部位，細分軟硬，還真得費一點工夫，不可一概而論，這也是侍茶師必須認識食材的重點。

海鮮的綠茶賦格

搭配魚、蝦、蟹、貝、蚌、蛤等海鮮食材，用什麼茶最好？

魚有深海、淺海、野生與養殖魚類，野生魚最富海味，搭配的茶就不宜太多烘焙，若選擇發酵茶，則以輕發酵為上。輕發酵帶有一抹鮮綠，能夠幫魚生鮮，「如魚得茶」。生魚片吃法是從淺色吃到深色的，茶也一樣；可以從淡泡的綠茶，一直到浸久一點的濃綠茶，彷彿一首舞曲中穿插不同的奏鳴，與賦格般的位階，讓味蕾依次追尋高峰。清蒸的魚非常滑潤，加上油醋或者蔥薑蒜，必定會影響魚的味道，茶卻能夠將這些調味重新組合調配，魚的肉質也會因為茶湯帶來細部解構。清蒸的魚、烤過的魚，魚肉組織的變化略有不同，但魚肉的鮮美多汁則是不變的好吃原則。綠茶中的龍井、碧螺春及輕發酵包種茶，都是很好的選擇。

鮭魚是餐桌上常見的魚，但肉質稍顯粗獷，大多是國外冷藏或冷凍直送，等到食用、販賣前再解凍。對於鮭魚片或者是燻鮭魚，單一的

▲ 茶淡泡到濃依次追尋的高峰

綠茶可能過不了它的纖維質關卡，以炭輕烘焙的焙茶是很好的選擇
——凍頂烏龍茶就是不錯的選項；或以日本的番茶提魚肉的木質味，
這是另外一種物物相生、味道扣連的美味。

　　至於蝦、蟹、甲殼類海鮮，烤的機會較多，但也常佐以奶油、洋
蔥、蛋或芡汁，若想把三者合而為一，例如遇到泰式綠咖哩、黃咖哩
時，需要帶有甜味的茶，加上還需考慮到入口時不能覆蓋蝦蟹特有的
風味，因此，著蜒東方美人或嫩芽紅茶是不錯的選擇。

　　味道濃厚的牡蠣、蛤蠣及貝類，一般都會以白酒提引鮮味，特別是
帶有岩石礦味的白酒來搭配牡蠣。不管西式還是中式的吃法，包種茶
和綠茶的清新鮮綠，與牡蠣、貝類有著出奇的和諧。

　　干貝，可以生吃、微烤或乾煎，配茶時，不能讓干貝中間的酥軟突
然變硬，可就太煞風景！因此適合搭配輕發酵的茶，像是當季的白
茶，嚐起來微甜，卻沒有出奇的香，更不會搶去干貝的美味。

　　干貝、牡蠣、蝦蟹和魚，不論生吃還是蒸煮烤，每一種海鮮都能與
茶譜出和諧的樂章。但若要讓海鮮的細緻風味不改，選茶就宜以輕發
酵為主，白茶及綠茶將會是很好的良伴。海鮮佐茶，茶宜淡而不搶
鮮，大好味。

番茶（ばんちゃ／Bancha）

　　日本綠茶中有一種名為「番茶」的茶，「番」的意思即為採
收的季節。每年在春天第一次採的叫「一番茶」，第二次採的
叫「二番茶」，夏末初秋採摘的茶葉為「秋冬番茶」，這裡的
「番」代表次數，如同台灣烏龍茶，春、夏、秋、冬四季皆可
採，有些地區還能達到六收。

　　番茶本是茶葉採收的次數，但在日本茶裡，當嫩芽用盡後，
取中開面茶葉，挑出茶梗，再應用烘焙方式，讓茶鹼均衡，沖
泡後口感較為柔順。受到烘焙再製的影響，番茶茶湯偏褐色，
同時活性降低，單寧減少，卻非指有機種植——許多人誤以單
寧少即有機。番茶也是對品茗容易有刺激感的消費者最好的選
擇。

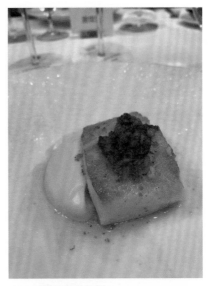

▲ 一抹鮮綠為魚生鮮

▲ 魚的肉質因茶帶來細部解構

▲ 物物相生，味道扣連

▲ 作家李昂。茶讓澱粉甜味纏綿悱惻。

▲ 澱粉的基礎搭茶輕而易舉

▲ 海鮮燉飯與台灣高山茶連配

茶與麵飯手牽手

義大利麵在台灣十分普遍，燉飯、千層麵也同樣受到消費者的喜愛。

義大利麵式樣多種，有長直麵、通心麵、螺旋麵，甚至各種變化的圖案。搭配醬料不外乎三種：白醬、青醬與紅醬，三種醬料搭配配料加入義大利麵後，就產生多層次變化，在這樣的變化中，選茶的搭配其實是很容易的。

因為麵本身有澱粉，很容易產生甜味，如果想讓甜味與茶纏綿悱惻，選用的茶葉要有烘焙與中度發酵，例如台灣杉林溪或阿里山的茶以中度烘焙呈現，具醇味又有高山茶的清香，十分適合義大利麵。

義大利麵是以裝盤盛裝出現在餐桌上，台灣的麵條如台南關廟麵，是以一碗一碗計價，兩者價格相差很大。無論來自台灣鄉土的麵條，或者傳自中國北方的刀削麵、寬麵、細麵、手擀麵、手工麵，不同麵粉做成的麵條，名稱雖然不同，共同特點就是澱粉帶來的甜味。依照這個原則，千層麵或燉飯同樣包含在澱粉類的基礎下，搭配茶葉就顯得輕而易舉。

如果配料差異太大，還是可以簡單歸納出搭配原則：紅醬要取烘焙火高一點、發酵程度相對多的茶；青醬帶有清香味，取烘焙和發酵屬於輕度的茶款，尤其是烏龍茶類；奶製的白醬常以全發酵茶——如紅茶或渥堆茶做搭配，會更增加滑順口感與柔和感。

以米類澱粉為基底的燉飯，不管是野米還是台粳9號，應該要考量：所加入的材料是海鮮類、還是蕈菇類？因為不一樣的配料，所搭配的茶也會有一些差異。例如：蕈菇類燉飯帶來的是竄鼻香氣，中度發酵的茶可以柔和菇類獨有木質香氣；海鮮燉飯還是與輕發酵茶或是高海拔的台灣高山茶更為相合。

總而言之，麵類、飯類的呈現，與配料息息相關：西方義大利麵隨三種主要醬料，調整茶葉的發酵、烘焙程度；中式麵條——主要為牛肉麵、麻醬麵和炸醬麵，也都可以用中度烘焙的烏龍茶來提升醬料與澱粉的甜味。

麵類、飯類和茶搭配，極為容易，但對於喜歡米飯、麵食的人，卻是常民飲食外，未曾遇過的味蕾有「第三者」的戀情。

▲ 米麵佐茶是味蕾的戀情

台稉九號（Taiken 9）

台稉九號是台灣稻米的品種編號，由台中農業改良場以北陸100 號為母本，台農秈育 2414 號為父本，雜交後選育。台稉九號自 1981 年育種，成功以後，因米粒透明飽滿、黏性佳、口感好，相當受到消費者喜愛。

除了有些商家推出的御飯糰，以台稉九號做為號召，台稉九號也常被用來替代義大利野米，做成義大利燉飯；只要烹調得法，米心保有口感，吃起來不亞於進口野米，台稉九號因此也成為義大利燉飯的秘密武器。

乳酪的偶像青餅

搭配乳酪，一般來說，以紅酒為首選。然而，中國茶潛藏了無限潛力，懂得搭配的侍茶師，可以用歸納法，為千百種乳酪找到最適當的茶葉匹配。

乳酪大部分以軟質和硬質來區分，乳源則有綿羊乳、山羊乳或牛乳，不同的乳源，製法不同。常見的軟質白紋乳酪，如：卡門貝爾（Camembert）、布里（Brie）、聖馬斯蘭（Saint Marcellin），硬質乳酪的帕瑪森（Parmesan），以及許多人不敢碰的藍紋乳酪——洛克福（Roquefort）、拱佐諾拉（Gorgonzola）……，這些乳酪有的是羊乳、有些是牛乳，不同乳源搭配茶時，要有分別心？還是全都鍾情一味？

▲ 千百種乳酪尋最適當的茶匹配

▲ 乳酪的鹹 vs 單寧產生甘甜

▲ 乳酪以相襯的茶互補

▲ 不同乳酪的口感搭茶百媚生

千百種的茶葉裡，曬青青餅是絕佳的搭配。原因是青餅普洱憑藉其大樹的優勢，擁有深厚的木質底韻，對於乳酪的不同風格，都能令其口感變得更滑順。尤其是山羊乳酪，青餅普洱特別能夠凸顯它的鹹味，同時隱去腥臊味。

硬質的綿羊乳酪，個性稍微溫和，香氣獨特，所以有人喜歡、也有人討厭；但是普洱茶的茶香，瞬間就將一般人不喜歡的羊腥味給掩蓋了。

常見的帕馬森乳酪，可以搭配水果、乾果，甚至滴上幾滴陳年酒醋，都有提味的效果。搭配的茶種宜烘焙多一點，發酵高一點，運用台灣烏龍茶會創造一種歡欣的口味。此外，帕瑪森乳酪咀嚼時產生的鹹味，遇到茶葉單寧後，會產生甘甜的滋味。

至於軟質的乳酪，也可以用曬青普洱，但濃度要很淡，才不會喧賓奪主。

重口味的藍紋乳酪，一般會選擇波爾多、智利或阿根廷的酒來搭配，但好的藍紋乳酪更該以相襯的茶來相佐！雖然也有許多綠茶被認為是合適的，但藍紋乳酪的味道會壓過綠茶茶味，選擇渥堆普洱則可為藍紋乳酪帶來平和，甚至安定的口感。

乳酪在許多西餐裡，是飯後必備，或小酌兩杯時用來配酒的精緻點心，如果用茶來搭配，曬青普洱是最佳選擇。

乳酪

乳酪在歷史上發源甚早。西元前 2000 年，埃及墓葬壁畫中描繪了乳酪的製作，2010 年考古學家在埃及薩卡拉（Saqqara）的皮塔米（Ptahmes）墓內發現了 3200 年前的乳酪。

現今，乳酪也是許多餐飲裡，穿插搭配食物的重要角色，有些西餐在餐後附上乳酪，為美食畫下一個快樂的句點。

　　不同的乳源產生不同風味的乳酪，乳源有家牛、水牛、山羊或綿羊等，各以不同的製作方式呈現風味。按照含水量可為軟、中軟、中硬或硬，主要有鮮乳酪、白紋乳酪、伯森乳酪、洗皮乳酪、藍紋乳酪、硬熟乳酪、生壓乳酪、山羊乳酪及綿羊乳酪等。

　　以乳酪搭配茶，有意想不到的效果。乳酪搭配紅酒，已廣為人知；而普洱茶裡的青餅，則可稱為乳酪的最佳拍檔。多樣的乳酪口感各異，如同茶湯濃淡，可以穿插交會，成為餐桌上的味蕾佳偶。

果醬和茶奇遇記

　　手搖杯店家滿街都是的現在，一般人對於調味茶並不陌生。若自己動手搭配，該從何處著手？使用果醬調配全新的調味茶，會是很好的嘗試。期待兩者交融，迸出新滋味，會是驚豔？還是驚嚇？

　　選用搭配茶的果醬，有玫瑰醬、綠檸檬櫛瓜醬、百香果醬以及紅心芭樂醬，先品嚐、認識一下果醬的滋味，因為與茶搭配時，需考慮果醬的酸度與甜度。

　　首先，以普洱青餅搭配紅心芭樂醬。需要注意：若茶湯太濃，會壓過紅心芭樂纖細的香氣；但若調配得宜，尾段將能感受到解析茶單寧後的韻味，與紅心芭樂交織出全新的風味。原來，紅心芭樂香氣纖

▲ 茶搭配果醬酸度與甜度的新口味

▲ 果醬茶迸出的滋味

▲ 果香與茶香奏起樂曲

▲ 香氣連綿聞杯不想放

細，甜中帶著妖豔，卻又有點鄉土，搭配野樹茶或大樹茶，牙齦生津，香氣連綿。

阿里山秋茶配綠檸檬櫛瓜醬。由於此款果醬偏甜，搭配等級中檔的烏龍茶，秋茶單品本身的呈現可能會略為遺憾，與果醬結合後，秋茶特有的麥香與檸檬、櫛瓜相當速配，味道相當有層次感，令人驚喜。選用中檔茶葉搭配高甜度的果醬，兩者合一，展現全新面貌，讓人不再為檔次不夠的茶與吃不完的果醬感到可惜。

白茶性涼，添上濃豔的玫瑰醬，玫瑰香氣與白茶甜味互搭，口感柔順，勾引出白茶淺淺的蜜桃香，口中頓時奏起花香、果香與茶香的樂曲。

茶搭配果醬，原則是兩方不互搶味道，反而能為彼此加分。要如何正確配對？則需瞭解茶與果醬的特性，學會在腦中模擬味道的搭配感。果醬配茶看似簡單，以為隨便攪攪、囫圇吞棗就好，若真細膩瞭解，才知門道學問大。多多嘗試，自然能建立一套速配道理。

果醬

果膠、酸及糖為果醬凝膠三要素，果實中的果膠和酸在加糖濃縮後，凝膠化（Gelation）成果凍狀製品，若加入果肉即成果醬（Jam）；若也加入果皮，如柑橘皮、檸檬皮，稱果糕（Marmalande）。

原果膠在酸性環境加熱會變為果膠，因此未熟果實在色、香方面表現較差，但仍可用來製作果醬；過熟果實則應避免使用。果實成熟度適中，採收後應立即加工，果實中的果膠才不至於被酵素破壞損失，因此在製作果醬的過程之中，人工篩選果實非常重要。

米其林三星頤宮粵式餐茶

頤宮中餐廳連續兩年（2018-2019）榮獲《台北米其林指南》米其林三星餐廳，是台灣第一次也是唯一三星米其林。中餐佐茶不僅貼近在地，更交織出茶香與米其林三星美食的登峰美味！

以粵式點心揭開茶宴序幕：澄粉晶瑩、隱透碧綠的金銀蛋蒜香莧菜餃特色點心，鹹香軟潤；每口都能吃到吸飽火腿湯汁、鮮香甘甜蘿蔔

▲ 茶湯和點心點出驚喜

▲ 叉燒與肉桂火香交織的滋味

▲ 提鮮是茶湯賦予的真心

丁的臘味蘿蔔糕，以及蓬鬆香酥的港點酥皮焗叉燒包。在品嚐點心時，一壺茶能否撼動味蕾？還是過往廣式飲茶的複製？

有心安排茶的登場，必然按照菜色的重組搭配，安排台灣有機烏龍茶，烏龍茶清香，滑口提味，不僅緩解澱粉點心帶來的厚重感，引動脾胃，茶湯和點心點出一片驚喜！第二道武夷茶，岩韻花香一出就引動味蕾甦醒。

第二輪菜品為頤宮叉燒皇、花椒燒蛋與強哥炒米粉，這三道菜品，調味與烹飪方式較為強勢，因此選擇能夠提味的武夷肉桂作搭配。頤宮叉燒皇外酥內軟，叉燒的甜分與肉桂的焙火香交織，產生跳躍激情的滋味。

辣味麻嘴的花椒燒蛋，吃一口蛋，喝一口茶，醇厚的茶湯撫平花椒的麻勁，茶香與花椒味在嘴裡混合，意外地轉化成淡淡的青檸香。接著是來自宜蘭的先知鴨，應如何搭茶？醇厚芬芳的臨滄普洱，無論與肉質飽滿油嫩的先知鴨，還是鮮嫩爽口的翡翠橄欖菜炒虎斑球相配，茶湯都能與食材和鳴。提鮮是茶湯賦予餐點寵愛不變的真心。

壓軸登場的茶，正是台灣的傳奇製茶人陳阿蹻所製作的茶，手捻炭焙久藏愈見精妙之味，用日本金工大師打造的鎏金壺，可以把茶的梅子味及熟果香更完整地引出來，烏龍茶最重要的清香尾韻盡釋！

名家製茶久藏見真功，1986 年的陳阿蹻烏龍茶是我偶遇他時取得，藏放三十年後，用來搭配的食物是以先知鴨骨架、酸白菜與豆腐所烹

▲ 茶香與壺互補創美味

煮的先知鴨湯。微酸的茶湯，與酸白菜鴨湯酸在一起，竟然轉甜。像是吃甜點搭配甜酒，甜度會相融，更生協調感。

吃法隱藏密技，如何為先知鴨湯錦上添花？當湯喝一半時，我將半杯茶倒進去，鴨湯茶湯互相交融，為溫潤甘鮮湯頭增添絲絲潤韻，徹底構出有單寧有肉香的合鳴。芬芳茶香，精緻食材，加上席間流轉的茶食軼事，茶宴生趣，餐茶興味！

陳阿蹺

台灣傳奇製茶師，崛起於 70 年代鹿谷，得過 7 次製茶冠軍。手工揉捻的凍頂烏龍茶，以傳統武夷茶三進三出的方式烘焙。親手製作的冠軍茶，市場茶價 4 兩要價 15 萬，相當 1 斤就要 60 萬元，1 公克 1,000 元，儼然成為愛茗者的夢幻逸品。

阿蹺師的陳年烏龍茶好在哪？採凍頂傳統工法半發酵製茶，揉捻到位，尤其烘焙係採炭火精焙，久藏不變質，精巧火功直叫茶的醇味釋出好滋味，利用白泥銚、紅泥爐炭火慢煮的沸水，讓沉睡的凍頂烏龍釋出當年彰雅村的山頭氣，陳年新鮮與秀雅回韻穿透品茗者的心。

亞都餐茶新時尚

餐茶是新流行，台灣五星級飯店也陸續推出精緻餐茶。

亞都天香樓餐茶以三道菜入茶：茶葉燻溏心蛋、鐵觀音排骨以及東方美人白蝦，這三道菜要怎麼配茶？當天餐茶以三種茶：東方美人、包種茶和烏龍茶佐餐，雖然每一種茶配食物都很主觀，要怎麼搭其實都可以。

有一種相對客觀性，譬如說肉的鐵質與茶的單寧會相剋，尤其是瘦肉遇茶單寧會澀，所以必須有肥肉搭配，增添滑口。要做出好吃又有茶香的菜餚，不只是茶放入菜就是茶料理，主廚要懂得食材，更需要了解茶滋味，才能百搭百順。

餐茶則是侍茶師的任務。茶搭配餐有三個重點：第一、茶的濃淡浸出物不同；第二、溫度不一定是要100℃；第三、用的器物：配餐的時候杯子上會沾染食物的味道，這部分要如何處理？另外還有要怎麼吃？餐茶畢竟和酒不一樣，餐若失色，茶也就淡然無味了！酒是越喝越High，茶是越喝越清醒，如果茶與餐搭配得不夠好，就會越來越敏感。

茶料理的重點在搭配的茶葉，與食物要對等。茶太搶戲，食物就會沒有味道。

天香樓試將「龍井蝦仁」這道杭州名菜在地化，使用了東方美人而不用龍井，龍井茶較嫩，可以鋪在白蝦上面，東方美人作法就用油爆，吃起來酥酥的，要夾著蝦仁一起吃而不是分開吃。子排則一定要帶肥肉小口一起吃。溏心蛋會有蛋的味道，如何用茶把味道轉化掉，就要看有沒有選對茶，才不會使蛋滷煮後的濃味搶走茶的風味。

餐茶提供一種新的吃法。茶入菜一直都有人在做，但不只是直接把茶葉加進菜就好；餐茶配餐也並不是說菜有點油膩、就配濃一點的茶。例如一道魚，蒸煮炒炸的味道各有不同，要找出能相對應的茶，來和餐對味。掀味蕾革命的茶，須侍茶師用一套品飲系統的分析，除了能得到座上賓的認同，還要真正體味餐茶妙處。餐茶和餐酒同樣有味，餐茶新口味迎接你的造訪！

▲ 五星飯店茶餐和鳴

▲ 備茶與餐共飲

▲ 了解茶滋味才能百搭百順

龍井蝦仁

「龍井蝦仁」是浙江杭州的在地名菜，將龍井茶的茶湯下鍋

與蝦仁翻炒，茶的香氣也替菜餚增添淡雅風味，茶葉附加蝦仁，也才不致氧化變味。

清乾隆皇帝下江南微服出巡時，到餐館點了一道炒蝦仁，並掏出龍井的茶葉，要店小二幫忙泡茶，被店小二發現身分，連忙跑進廚房告訴正在炒蝦仁的老闆，老闆心中一驚，不小心將店小二拿來的龍井茶葉當成蔥撒在炒好的蝦仁上頭端了出去。沒想到乾隆卻覺得這道炒蝦仁特別清香撲鼻，這道菜便流傳下來。「龍井蝦仁」的由來傳說是真是假不重要，美麗的過程很優美。

傳說總是帶來美好的想像，龍井入菜要先行浸泡，獅峰與梅家塢的質地各有特色，前者韻足，後者翠綠，配白蝦十分對眼。這道江浙名菜，可同時品嚐蝦甜、茶香交織出的和鳴。

尋味鍋物冬日戀人

火鍋讓食材在鍋的熱情中各自表述，主廚就是吃火鍋的食客自己。火鍋的食材是美味來源，醬料是甦醒食材的助攻大將？還是掩飾食材真味的幫兇？吃火鍋泰半是氣氛，一桌融洽團聚，但別忘了，吃火鍋可以自己扮演指揮者，要食材、配料融合，要食材老嫩彈牙，全在自己手上！

▲ 食材在火鍋的熱情中各自表述

掌握食材和味蕾的一次纏綿，尋找對味的茶款，不可恣意自以為是，更非單靠一款茶撐到底。魚、肉及蔬菜各有千秋，茶款試煉懂、半懂或假懂的分野！

備茶之前的事前準備要看食材，火鍋的湯底也是關鍵，麻辣或清湯大異其趣；清湯底可保有食物原味，搭起茶來不僅不減味反增好味。

尋味餐茶到但馬家，高海拔的大禹嶺對上北海道玉米的鮮甜、鹿兒島南瓜及大甲芋頭的綿密、埼玉長蔥和梨山高麗菜，清脆喚醒口齒味覺。匈牙利綿羊豬和葛瑪蘭豬相互輝映，牛小排之一絕提升了陳年茶餅的驚豔！

用新鮮台灣高山茶佐日本食材，跨域美味的媒合，與陳年醇味普洱茶互別苗頭。菲律賓龍蝦肉質Q彈，龍蝦精華融合北海道七星冠軍米於雜炊之中。最後壓軸再次打開已飽足的胃。

烘焙高山茶使餐茶完整，層層堆疊循序漸進的回甘，將雜炊米飯、蔬食帶回吃的初心，那是製茶師的焙功魅力！茶輕烘焙和中烘焙的層

▲ 主廚就是吃火鍋的自己

▲ 掌握食材尋找對味的茶款

▲ 魚、肉及蔬菜鍋煮千秋

次，激發食材甜味，可注意到：茶屬同一山頭，可借焙製增添餐茶的滋味。

雜炊（ぞうすい /Zousui）

　　源自於日本，利用高湯將蔬菜、海鮮與肉類煮熟，再加米飯煮散，以鹽、醬油或味噌調味的料理。很多日本火鍋店都會提供雜炊，當店員看到顧客火鍋吃得差不多時，會把火鍋剩料撈除，並端上飯、生雞蛋、蔥等食材，讓客人自行調煮食用。

　　雜炊是吃完火鍋「墊肚子」，在鍋煮後用來填飽，其實也是集火鍋所煮出的各種食物精華。雜炊一點也不「雜」，是精華版的大集合。

東方美人愛上海菜

　　餐茶為文人雅士帶來雅興，「愛吃鬼」作家李昂說，難得手上一罐頭獎東方美人茶，曾和作家白先勇大啖陽澄湖大閘蟹時用來搭配，這回則引來美食作家親身體驗餐茶。她用心安排台北老饕眼中上海菜首選餐廳，每道菜均是主廚真功夫烹調出的好味，顯現不簡單的食功品味，用侍茶師挑茶配菜的體驗，外加導覽茶故事，交織出美食和茶的

▲ 餐茶帶來雅興

▲ 白先勇用鎏金壺品茶有滋味

▲ 茶香帶來文思泉源

▲ 蟹殼黃遇見焙火茶全然釋放

美好共舞。

　　美食作家韓良露的先生朱全斌來到美食餐桌，帶著期盼的滋味，武夷茶開場搭著地道的上海菜說服，現場萊姆酒和古巴酒，情有獨鍾將微酥蟹殼黃佐上武夷茶，三進三出的焙功才得好焙香、茶好味橫生，加上蟹殼黃兩種甜蜜的焙火香，如天雷勾動地火，就將芝麻竄香遇見武夷茶焙火全然釋放。

　　美食作家朱振藩打開話匣談及潮州、廣州到台灣粥的地方特色，眾人關注：桌面的蟳粥可以配茶嗎？沒有實吃經驗斷言？我直說：「蟳粥最宜清香梨山高山茶。」原因是：恣意的高山氣，可讓粥裡的米和蟳的海味共同爆發，專精愛茶又愛吃的經驗，找到蟳粥和梨山高山烏龍茶好速配！

　　李昂拿出私藏的烏魚子問道：該配什麼茶？我說：「2007年生普洱。」烏魚子魚卵的生猛和生普洱的爛味擦撞出火花，超越文字駕馭美味激盪？這回是餐茶情人節的夜裡動魄鋪陳！

　　專為寫東方美人茶的中國記者吳亞明笑著說：「遍嚐各地茶味，來這裡真正品嚐了道地的東方美人頭等獎茶。」

　　這罐茶，白先勇曾親手打開，品味了大閘蟹的最佳搭檔；放了幾年再拿出來喝，陳年的韻味足、蜜香更為醇厚。這是愛吃鬼雅集幸福喝的甜蜜，隨香味而來，泉源文思亦不遠矣。

蟹殼黃

蟹殼黃在餐桌上雖是小吃、點心,雖然不足以成主菜,做得好的蟹殼黃,擁有一身好料值得書寫。

源自徽州傳統風味小吃,形狀小巧飽滿,烤製成功後外觀色澤呈金黃色,似蟹殼,故稱「蟹殼黃」。流行於中國華東地區浙江省、上海市、安徽省,各地或按口味微量調整,不變的是入口酥脆,芝麻香熟,油皮餡香,多層有味。中國教育家陶行知(1891-1946)曾有一首詩讚美故鄉安徽的小燒餅:「三個蟹殼黃,兩碗綠豆粥,吃到肚子裡,同享無量福。」詩寫得白話,也描繪了徽州人的悠閒生活。

大款擺茶宴的派頭

一場以中國菜搭配茶的饗宴,採用銀壺、朱泥壺、緞泥壺、德化瓷來泡出茶屬性。為何用多樣材質的壺?深探不同材質的才能,以器解構茶湯真性情,才能品到茶真味!當然,佐上米其林一星的雅閣粵菜,餐茶一味正待尋味。

雅閣粵菜,第一道是小拼盤:金陵燒乳豬、荔枝木燒排骨、香麻紅蜇頭、涼拌洋蔥黑木耳、醬油豬手、鹵水豆干、蜜汁叉燒。這些菜的特色是都有醬油和醬料,用 2016 台灣杉林溪自然動力烏龍茶,茶有

▲ 以器解構茶湯真性情

果香和蜂蜜味道，滑口提味。開胃菜吃到將近半飽，喝茶就能引動脾胃，讓人停不下筷子，大快朵頤。

朱泥壺泡出甜美，選用 1970 年代做的杯子：手繪龍鳳蓋杯，可以在溫熱中品茶吃菜，分茶時選用一把清末宜興貢局款水磨壺；綜上所述，茶用朱泥壺解構，放入自然釉的杯子，相得益彰，串場的水磨壺有柔化單寧之功，廣東前菜更加丰采綽約。

第二道菜冬蟲草燉烏雞，這是一道湯品，以 2017 福建武夷山御茶園白雞冠，放在喝白酒的水晶葡萄酒杯，茶溫度在 40℃以下，以酒杯喝茶湯，別富新滋味。席間也配 1986 年 Château Mouton Roth-schild 紅酒，本以為會互相對抗，然白雞冠有一股苔蘚夾著細膩的甜味，茶與酒互相呼應？

吃法也很有意思，雞湯喝到一半之後，把半杯的白雞冠倒進去，湯裡有冬蟲草因而有中藥材味道，當白雞冠融入之後提鮮了雞湯味；分茶時選用 20 世紀日本精工大師製的鳳首槌目紋純銀銀壺，鳳為雞首，搭配烏雞湯、白雞冠，三鳳朝立的茶雞湯，使賓客感受前所未有的經驗。

第三道菜是蔥燒關東遼參，此道菜搭配 2017 年福建武夷山大紅袍分株的奇檔，選用德化瓷壺泡出岩骨花香，茶遇見海參一股海味，鮮美純正味道如柳暗花明湧現驚奇。

第四道菜北菇鵝掌扣乾鮑，也是選用奇檔。鮑魚 Q 彈的鮮美與奇檔的細緻度兩者交手和鳴。分茶選用 19 世紀中國外銷龍形純銀壺，九江涂茂興款，龍雕細緻，剛好邀宴主人也屬龍，且龍在東方有至尊

▲ 白雞冠的苔蘚細膩甜味與酒呼應

▲ 鮮美純正味湧現驚味

▲ 鮑魚與奇檔交手和鳴

之意，表達主人用心至情。

　　品茶選壺、分茶選壺能提升茶味。接下來登場的是蔥燒東星斑和上湯竹笙浸娃娃菜，這兩道菜屬於濃淡皆宜的高檔食材，選用雲南老樹齡尖嫩芽的春天氣息，當切開滑口魚肉，茶襯托魚的海味鮮美；另一道，勾芡竹笙娃娃菜，金生麗水搭上老樹齡茶口感滑潤。普洱茶分茶選用純金供春壺。席間開飲波爾多、勃艮地紅酒，與茶韻相較，稍顯失色。

貢局

　　明天啟年間周高起（1596-1645）著《陽羨茗壺系》，收錄林古度、俞彥為〈陶寶肖像〉所做的七言詩，可證陽羨貢局創於明代。至於以貢局題款的紫砂壺，非貢品而是外銷陶器。「貢局」是清末外銷泰國的宜興紫砂壺上常見款識，刻工有力道，蓋款端正，當時外銷產品有很多是托款，都是高規訂製品，製壺者均是當時製壺大家。

　　荷蘭、比利時的博物館收藏有外銷的宜興壺：荷蘭格羅寧格博物館（Groeninge Museum）收藏兩件同類字款的宜興茶壺，一件是「天啟貢局」，另一件是「順治貢局」。香港羅桂祥先生藏有兩件「貢局」題款紫砂壺，藏品證實是「水磨直筒壺」，乃 19 世紀初期專為外銷泰國而製作的。

　　水磨壺「貢局」底款有的用蓋章的、有的用刻的，有的在壺底、有的在水牆，也有的在壺蓋上。貢局的產品是晚清時期的產物，刻工有力道，蓋款端正，當時外銷產品有很多是托款，原本就和清宮無涉。其中趙松亭一手打造「貢局壺」大格局，他旗下的製壺者後來成為民國初年製壺大家。深探貢壺天下，有助在「貢局」中挖寶，撿漏找到名家早期作品或許不是夢？

餐茶「喫茶撩美食」

　　餐茶可以搭上紅酒品飲，更可能獨立自成一格，一場以茶佐餐的「喫茶撩美食」，利用食材特色，用茶湯解析滋味，用最合宜的茶器泡飲──單品茶湯是孤絕品味，搭配食物則是讓味蕾湧現滋味的園林。

▲ 喫茶撩美食

▲ 五彩繽紛引食慾

以下用茶為 A

用器為 B

　　四種茶、四種器的對味，注入迎賓烏魚三寶食物的美味，如賦格音樂輕揚撩人。

　　由茶湯貫穿全場，這主題在冷前菜、熱前菜下接力出現，凍龍蝦及葵瓜子可以獨自發展海味，在與茶湯重疊時，確保了「鮮」的和諧而不衝突，鮮美的味道並沒有特別突出，反倒是茶味追逐美食令人回味！

用茶

A

- 安溪鐵觀音，係以安溪正欉紅心歪尾桃製作，三進三出工法久藏另起風味，初入口微酸開起味蕾撩來美味。
- 2007 臨滄青餅，12 年的陳放讓 200 年的茶樹已具醇化的美感，茶湯入口平滑微澀，卻出奇地轉甘化為舌底鳴泉的驚喜。
- 2018 杉林溪羊坑輕發酵青心烏龍，揚起山林之氣，微微的清香令人心扉展翅飛揚，跟著走出室內，不是身體而是味蕾和食物的一次旅行。
- 阿里山有機著蜒茶，阿里山自然耕作，以中度烘焙提起茶原有著蜒的甜美，如膠似漆的蜂蜜味，讓人一口接一口，佐以甜點有驚喜的發現！

用器

B

- 以清末朱泥提梁壺泡飲，朱泥發茶性強，陳放 20 年的鐵觀音激發隱約的「觀韻」，同時也讓茶的底韻更具內涵。
- 19 世紀末外銷泰國水磨壺，原為皇室專用，後為潮幫人所喜，以此品飲陳放 12 年的普洱，讓當年的新鮮再現，水磨壺的溫柔更讓茶湯見真味。
- 80 年代朱泥壺，烏龍茶球狀的結構以圓柱的壺形，讓茶湯盡釋真味，也讓烏龍茶的花香一併奔放。
- 以日本香蘭社的瓷器側把壺，其器表毫無毛細孔可以讓台灣烏龍著蜒的香甜綿延不斷。

喫茶撩美食

迎賓

　　　　烏魚子／烏魚膘佐麻油／烏魚胗佐豆腐乳醬
　　麵包三式（雞肝慕斯／大蒜皺葉薰衣草橄欖油／艾許奶油）

冷前菜

　　　凍龍蝦佐海膽醬　米香二式　西西里島開心果盤
　　　　　　螺皮葵瓜子／椴木菇及秋葵

熱前菜

　　　　　　炒山瓜子海瓜子
　　　烤蛋茄、巴西蘑菇及蓮藕　醃牛肉

湯品

　　　　一品清雞湯、鮑／醉雞胸

清口

　　　　　　百香果

主菜

　　　梅花豬草菇捲佐大樹普洱蘋果醬
　　　　　　蛋酥三鮮蒸魚

甜點

　　　　　　草莓

第三章

Chapter
3

—

茶是什麼

—

茶的品種

茶是什麼？在植物學的分類上，茶屬於被子植物門—雙子葉植物綱—原始花被亞綱—山茶目—山茶科—山茶屬—茶種，當看見這樣的分類說法，可能就對茶不感興趣了。

因為，茶本來是用來喝，牽涉到專業學術就顯得嚴肅。但也不得不承認：茶樹在全世界是重要的研究對象，我們喝茶要喝得感性也要喝得理性，所以，茶到底是什麼？

茶的發源地眾說紛紜，近代根據研究與野外調查，中國雲南地區被認為是茶樹最早的發源地，原產於中國的茶樹，生長環境為平均溫20-25℃，年雨量 1,000mm 以上。

經統計，茶樹喜溫暖潮濕的氣候，耐陰性強，最適生長環境為年雨量 1,500mm（月雨量 100mm），溫度 20-30℃，pH4.5-6.5 的酸性土壤。若氣溫下降至 10℃以下即容易產生凍害，植栽若缺水，產出的茶就容易老。

茶樹可分為喬木、半喬木及灌木三種，喬木為野生古樹，半喬木以雲南大葉種為主，灌木是栽培型茶樹。喬木型樹齡可以高達數百年，一般做為經濟作物的茶樹，壽命約 40-50 年。不管從茶的分類也好，從植物學的研究也好，都讓我們瞭解，茶的原鄉就在中國。

中國唐代陸羽的《茶經》，是世界第一部茶葉專書。陸羽把「荼」字抽掉一橫成為「茶」字，因此一般認定「茶」字是從唐代開始，但文史紀錄還能更往前推。茶正式的文字記載，從《爾雅》到記錄周武王時期的《華陽國志》都有記載，將茶做為貢品，甚至在《史記》也能找到茶的蹤跡。

現存於世界最老的茶樹，位在雲南，是樹齡 3,000 多年的野生茶樹，後來因過度栽培，經馴化後傳遞到各地。

茶樹在移植後，便和生長地的天候、土壤共生，也產生多樣的香味與滋味，更由於改良育種，誕生了許多新品種。台灣茶樹的品種，最早係從中國引進武夷茶及安溪鐵觀音，分別種在台灣北部，而後擴展至全台。

最早的茶種如紅心歪尾桃的鐵觀音、青心大冇或硬枝紅心等，這些茶種經篩選後，青心大冇、大葉烏龍、硬枝紅心烏龍、青心烏龍被列為台灣四大優良品種。

茲依適製性，將目前台灣栽培的茶樹品種歸類如下：

- 適合製作綠茶的品種:青心大冇、青心柑仔、台茶10號、台茶11號、台茶14號、台茶16號、台茶17號、台茶22號。
- 適合製作包種茶、烏龍茶的品種:青心烏龍、青心大冇、大葉烏龍、四季春、武夷品種、台茶5號、台茶12號、台茶13號、台茶19號、台茶20號。
- 適合製作鐵觀音的品種:鐵觀音、硬枝紅心。
- 適合製作膨風烏龍茶的品種:青心大冇、台茶15號、台茶17號、台茶22號。
- 適合製作紅茶的品種:大葉阿薩姆種、台茶7號、台茶8號、台茶18號、台茶21號、台茶22號、台茶23號、黃柑種。

▲ 品種辨識口感的要素

　這些適合做茶的品種,並非千篇一律,也會跟著時代流行及口味改變。譬如流行白茶,茶農就將採下的茶菁利用自然陰乾,不萎凋、烘焙的方式製成白茶;同樣地,烏龍茶裡的青心烏龍,曾經是以半發酵為主,後來也因市場需求改做紅茶。

　茶的品種,可能許多喝茶的人都還弄不清楚。原來品種已經帶領口味的認同,品種的特點是品飲者辨識口感的要素,這也是影響茶風味的重要因素。

　儘管同一茶種可以製成許多不同的成品茶,而一般的茶包裝上面所寫的茶葉名稱,則是已經製成的成品茶,和茶品種沒有絕對的關係,例如:烏龍茶種可以做成白茶,也可以做成烏龍茶。

　同樣的茶樹品種,會超越地域的限制,可能在不同的茶產區被移植栽種;就像當初大陸地區茶葉被移到台灣栽種,落地生根,成為今日台灣有名的特產。儘管如此,品種仍然具本質特性,是品飲口感憑藉

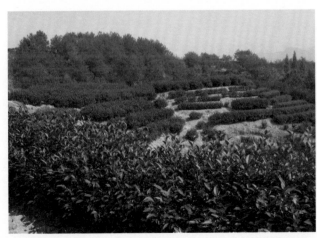

▲ 茶樹品種超越地域

▲ 透過口感與品種辨識好茶

▲ 了解茶品種才不會掉入迷霧

的重要線索。

市售的茶種，光是名稱就讓消費者心慌慌。例如：包裝上明明印著「高山茶」，沖泡品飲之後，卻發現根本是低海拔地區所產的茶葉；或是茶罐標明「凍頂烏龍茶」，喝了一口還不知是從哪來的邊境茶。

目前茶葉市場對包裝品名雖有規範，但茶包裝與內容物往往有差距，標示名稱並不完全可靠。透過對茶湯口感與茶葉品種的連結，看清是金萱、青心烏龍、大樹茶或台地茶，才是清楚辨識好茶的第一步。

單就茶品種來看，同一茶品種在不同的土壤環境和天候情況下生長，經由製茶技術可製成任何茶，口味亦可多變。

以福建安溪的「色種」茶樹種為例，可以製造出安溪鐵觀音的滋味，也可以透過烘焙的方式製造出台灣木柵鐵觀音的口味；要不是你對品種與口感連結有所認識，你就分不出品種的差異，可能就買到以「色種」仿製成的正欉鐵觀音。

同一個茶品種，可以被製成不同的口味，從清香到濃郁，從輕烘焙到重烘焙，無一不可。口味的不同來自製茶技術的差異，通常也是最令品茶人疑惑的所在。優先了解茶品種，才不會掉入茶名稱百花齊放的迷霧裡。

同樣是烏龍茶品種，可以做成如少女般清新的包種茶，也可以做成如熟婦風韻的烏龍茶。

了解茶的品種是初步，接著就是對天候、地理環境、人為因素等影響品質的關鍵的分析。

▲ 天氣引動茶質

天候的變動：天

採茶季節影響茶湯滋味。

茶葉品種受到每一季天候差異而展現出不同的風味，泡出的茶湯香韻有明顯分別，侍茶師基本功要會分辨。

綜觀春夏秋冬四季的茶葉品質：春冬兩季被認為較優，而夏秋兩季次之，茶價則與品質成正比。以台灣烏龍茶為例，隨採茶季節而異的茶湯口感表現，充滿生機妙味！

春茶：指 2 月到 5 月之間（立春到立夏）所採收的茶。茶樹經過冬天的休養生息，茶葉飽食土壤與天候的醞釀，喝起來有如韋瓦第（Vivaldi）的「四季」中的春之弦樂音符，滿富鮮嫩氣息。

茶業改良育成及茶樹品種列表

品種	名稱	俗稱	父系	母系	適製性
青心大冇		大冇、青心仔	地方改良種		烏龍茶、綠茶、包種茶
青心烏龍		種籽、軟枝、種茶	地方優良品種		烏龍茶、綠茶、包種茶
台茶 1 號			印度大葉種 Kyang	青心大冇	紅茶、眉茶
台茶 2 號			印度大葉種 Jaipuri	大葉烏龍	紅茶、眉茶
台茶 3 號			印度大葉種 Manipuri	紅心大冇	紅茶、眉茶
台茶 4 號			印度大葉種 Manipuri	紅心大冇	紅茶、眉茶
台茶 5 號			福州系天然雜交		綠茶、烏龍茶、白毫烏龍
台茶 6 號			青心烏龍系天然雜交		綠茶、紅茶、白毫烏龍
台茶 7 號			泰國大葉種 Shan 單株選拔		紅茶
台茶 8 號		阿薩姆	印度大葉種 Jaipuri 單株選拔		紅茶
台茶 9 號			印度大葉種 Kyang	紅心大冇	綠茶、紅茶
台茶 10 號			印度大葉種 Jaipuri	黃柑	綠茶、紅茶
台茶 11 號			印度大葉種 Jaipuri	大葉烏龍	綠茶、紅茶
台茶 12 號	金萱	27 仔	硬枝紅心	台農 8 號	包種茶、烏龍茶、紅茶等
台茶 13 號	翠玉	29 仔	台農 80 號	硬枝紅心	包種茶、烏龍茶、紅茶等
台茶 14 號	白文		白毛猴	台農 983 號	包種茶
台茶 15 號	白燕		白毛猴	台農 983 號	白毫烏龍、白茶
台茶 16 號	白鶴		台農 1958 號	台農 335 號	龍井、包種、花胚
台茶 17 號	白鷺		台農 1958 號	台農 335 號	白毫烏龍、壽眉
台茶 18 號	紅玉		台灣野生茶樹 (B-607)	緬甸大葉種 Burma(B-729)	紅茶
台茶 19 號	碧玉		青心烏龍	台茶 12 號	包種茶
台茶 20 號	迎香		2022 品系	青心烏龍	包種茶
台茶 21 號	紅韻		祁門 Kimen	印度 Kyang	紅茶
台茶 22 號	沁玉		青心烏龍	台茶 12 號	紅茶、膨風茶、綠茶
台茶 23 號	祁韻		祁辦 1 選育		紅茶

資料彙整自阮逸明編《台灣茶業簡介》及《茶業改良場》官網

▲ 「早冬茶」是秋冬不分

▲ 茶價採季品質成正比

▲ 茶質因地理變化多元

夏茶：指的是5月初到8月初（立夏到立秋）所採收的茶。這時溫度高日照長，茶葉長得快，茶湯喝起來就像韋瓦第的「夏」，充滿了陽光，活潑奔放。但有例外：俗稱「東方美人」的白毫烏龍卻是在6月採收品質最佳，因為天氣悶熱，招來蜉塵子啃咬茶葉以致發酵，獨具蜜香。

秋茶：8月初到11月初（立秋到立冬）所採收的茶。因為晝短夜長，溫差加大，香氣變濃，茶湯滋味帶有麥香，就是俗稱的「秋香」。市場推出的「早冬茶」便是秋茶，是靈活應用、還是秋冬不分？

冬茶：採收時間在11月初到12月底（立冬到冬至）。低冷的溫度造成茶葉肥厚，貯存了豐富的養分，茶湯滋味帶有濃郁蜜香，尾韻綿密香甜，沖散了冬季裡的蕭瑟。舒伯特「冬之旅人」中說：陪伴孤寂竟是自己的身影。少了茶的滋潤，冬日漫長久遠，冬茶卻是融化冬日冷漠的解藥。

中國茶區幅員廣闊，雖然季節相同，緯度卻大為不同，台灣與中國兩地所指的「春茶」，意義雖同，茶的質地卻變化多元。

季節因素影響茶湯口味，但更深入天候變動等因素，則會發現，不同茶區的採茶時間，會因當地的緯度或氣候不同而出現「時差」。例如，南投2,000公尺茶區冬季早採、春季晚採，有時與平地相差了一個月：春茶是五月中旬採摘，此時在平地卻已經是夏茶的季節。

又如，台灣的春茶一般在清明節之後還可採摘；但中國地區的綠茶卻要在清明之前採摘，才是最佳的。有時採摘時間只相差一天，品質就大不相同，價格也有差異。講究茶的人，還會討論所買的茶是在立春後第87天或88天所採收的呢！天候影響茶的好壞，茶農也說：「看天做茶呀。」

雨前茶與明前茶

農曆15天為一節氣，大約陽曆3月5日是「驚蟄」、3月20日是「春分」、4月5日是「清明」、4月20日是「穀雨」以及5月5日是「立夏」。

農業生產一向以節氣為農事的方針，茶葉生長也一樣，早生種在「驚蟄」和「春分」時萌芽，清明前的茶葉稱「明前茶」，穀雨前的茶稱「雨前茶」。

「雨前」是「穀雨前」的簡稱，「雨前」在清明後穀雨前，

用 4 月 5 日至 4 月 20 日採摘的細嫩芽尖製成的茶葉稱「雨前茶」，那麼到底是「雨前茶」還是「明前茶」好？

　　明代許次紓在《茶疏》提到：「清明太早，立夏太遲，穀雨前後，其時適中」。過去四季分明，清明後、穀雨前，確實是最適宜採製春茶的時節，「明前茶」是茶中極品，「雨前茶」是茶中上品。現今，全球氣候變遷的無常暖冬早雪打亂節氣，同時當年以大陸地區為主的黃曆也無法完全適應其他地域，職是之故，季節茶很有參考價值，但見茶辨好壞更準。

產地的影響：地

　　影響茶的風味的要素，除了品種之外，最重要的就屬產地。由於不同茶葉產地所處的地理環境不同、天候狀況不同，土壤結構也不同，都成為影響茶葉質地、形成特殊口感的重要因素。

　　高級茶葉，產地的特色會成為賣點與影響價格的關鍵，並形成口味認同。對一般品飲者來說，茶何者為要？並不易懂；選出口感對味、價格合理的茶比較重要。然而對侍茶師來說，則不可輕易放過對茶出自何地的掌握。

▲ 產地為重要賣點

　　茶樹生長的地理環境，直接影響茶湯品質。品茶經驗中，是有跡可循的。高海拔的茶區，由於日照充足，日夜溫差大，表現在茶湯上的特色是清香細膩並能回甘；低海拔的茶產區，溫差相對較小，茶湯的特色是澀度較高，香氣清淡，韻短味淺。

　　除了地區特色，同品種的茶生長在不同海拔，品飲起來又有分別。同樣是青心烏龍的茶樹品種，種植在海拔高低不同的茶區，會產生不同的口感。將青心烏龍茶種種在 1,600 公尺的阿里山，茶湯帶有花香；種在 500 公尺的民間鄉，茶湯則少了花香、多了草香。

▲ 地理環境影響茶湯品質

　　海拔高度直接影響茶的品質，不同土壤更會影響茶湯滋味。茶樹直接吸收土壤元素養分，同樣的樹種種在不同的土壤裡，會產生不同的香氣和韻味。例如，鐵觀音樹種種在福建安溪，當地土壤以紅黏土為主，該茶區的鐵觀音茶茶湯有明顯的「官韻」；若種在台灣木柵，以黃黏土種出的茶葉表現出的滋味，果酸明顯。不同地區土壤所造成的滋味影響，是評鑑茶湯的重要依據，這就是所謂的「山頭氣」。上述差異，是產地特色的通則，針對高級茶葉的細分。相差數公尺的茶區，口感滋味有可能就大異其趣：其間妙趣，蘊藏茶的內在美，品茗

▲ 不同土壤影響茶湯滋味

▲ 造成的滋味就是「山頭氣」

一生可尋的樂趣！

　　同樣是阿里山茶區、同樣是青心烏龍茶樹，種在樟樹湖，會產生靈秀的韻味，種在石棹，則多了岩味；不同土壤種植出來的茶，或是柔順滑口、或是陽剛個性，要靠多品飲、強化記憶，才能拼出產地的「山頭氣」。

茶的山頭氣

　　有些人喝茶，茶一入口，就能說出這是杉林溪、大禹嶺、台地茶或是大樹茶。如何能夠一入口就分辨出茶品種、甚至茶的產地？憑靠的就是茶湯顯現的山頭氣。

　　簡單來講，山頭氣就是產地的土壤差異，造成茶湯滋味不同。例如，青心烏龍種在不同區塊，會產生不同的風味。

　　如何學習記憶山頭氣？首先，必須瞭解每一處產區的特質。以阿里山為例，沿著阿里山公路走，每個區段的土壤結構皆不同，最明顯的是石棹與樟樹湖，茶湯呈現出陽剛與陰柔的差異；杉林溪以羊坑茶最為柔細、花香明顯，到了大禹嶺 95k 與 93k，短短二公里之差，因為土壤不同，95k 茶湯明亮透明有韻，93k 茶韻較短促。

　　山頭氣的分辨需要日積月累的經驗值，同時運用系統性的記錄，方能在每種茶入口時做出分類、劃出區別，也才能細細品味茶滋味。

　　簡言之，山頭氣就是土壤差異所產生的茶滋味。

▲ 製茶是科學，更是藝術。

做茶的本事：人

　　製茶是科學，更是藝術。製茶的實際操作，卻難以用科學的量化加以衡量，所以才說「看茶做茶」。製茶加工的目的，是為了改變原料本身的部分性質，適應特定需要，並方便保存，因此製茶技術對於茶葉極為重要。控制茶的發酵程度，是為了讓茶葉散發特有的香味，凸顯茶湯滋味。

　　做茶何以是看天吃飯？例如，採茶時陽光的強弱、雲霧的厚薄、溫度的冷熱、吹南風或刮北風、茶區的向陽或背陽；以及製茶場的規模大小、製茶場裡的空氣流通情形等，都影響成茶的品質。懂得控制這

▲ 看茶做茶

些看起來微妙的變動因素，就靠製茶師的能力和經驗，這就是「做茶」的本事。製茶師除了本身得具有敏銳的感官與天份，還要靠後天臨場教育的傳承，才能掌控各種變動因素，做出好茶。因此，雖然「製茶學」可以編寫成書，但只能講通則，製茶的本事在現場，不能照本宣科。

製茶師傅就如同「總舖師」。同樣的菠菜，好的廚師炒出來既脆又甜，不到火候的師傅則將菜處理得既黃又苦。同樣地，從同一區茶樹採下來的鮮葉，依製茶的工序要曬太陽，讓葉中的水分減少，促進發酵活動，以產生香味。經驗老到的製茶師傅能夠精準知道，曬多久會得到最好的效果與香味；或是依照環境中溫度與濕度的變化，來決定曝曬的時間！經驗不足的製茶師傅，則可能讓茶葉曬昏頭，早早夭折；或是曝曬不足，茶湯喝起來滋味淡薄，還會帶有一股青草般的臭青味。

▲ 製茶不能按本宣科

▲ 製茶師就如「總舖師」

製茶的工序，具科學原理卻又難以量化，必須憑著經驗法則，與現場情境的變化而做機動調整。這種製茶的「難言之處」，正是茶無窮魅力的所在！製茶師製茶應該受到尊敬，就如同葡萄酒的釀酒師。中國茶的種類按照茶葉的顏色來分，有綠茶、黑茶、黃茶、青茶、紅茶、白茶，以及經過薰花的花茶。當消費者看到上述琳瑯滿目的茶葉名稱，或聽到成千上萬的茶葉故事，可能感覺霧煞煞。若是我們將焦點放在茶葉製作的流程上，只要弄清茶葉採下之後有無經過發酵，或者是萎凋、殺青、揉捻、乾燥、烘焙等程序，就可以將茶葉分門別類，分清楚茶種為何。

茶葉種類有這麼多，關鍵在於茶葉製作時不一樣的發酵程度，分成：不發酵、輕發酵、半發酵及全發酵茶。

做茶就靠發酵的掌握，有本事的製茶師懂得掌握發酵，在空氣、光照之間，在有形茶葉身上，用雙手施展無形巧藝。

發酵

是整個製茶流程所要追求的效果。也就是將茶葉破壞，使茶葉中的物質與空氣產生氧化作用，產生一定的顏色、滋味與香味。藉由控制發酵程度，可使茶葉有不同的色香味表現。

在製茶的流程當中，從殺青、室內萎凋、攪拌，發酵都一直在其間進行作用。製茶者可根據不同茶品種以及市場需要，製

造出各種茶類。以現有六大茶類而言，依發酵程度不同，由輕到重為：綠茶、白茶、黃茶、青茶、黑茶、紅茶。至於茶湯顏色，則是因為茶葉中茶多酚的氧化程度而不同，由淺到深依序同上。

想要掌握品飲的趣味，先要掌握茶的發酵程度：不發酵的是綠茶，半發酵的是青茶，重發酵的就是紅茶，這些茶都是市面上最常見的茶葉商品。

發酵與六大茶類分類表

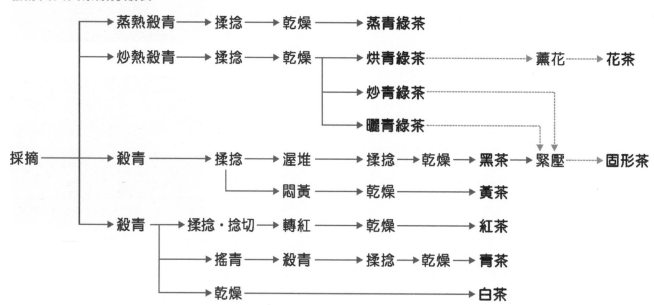

如何製作不發酵茶：綠茶

不發酵的綠茶類，保留茶湯的原色鮮嫩綠，入口彷彿喝到茶葉在樹上的鮮活生命，以及吸收天地孕育的自然香味。目前台灣本土所生產的少量綠茶，有新北市以烘青製成的三峽龍井和碧螺春。

綠茶是中國最大宗內、外銷茶葉商品，《中國茶葉流通協會》統計，2018 年中國茶業內銷銷售量達 191 萬噸，綠茶銷售佔六大茶類銷售總量的 63.1%，顯示綠茶是中國內銷的主導茶類。

鮮葉要經過殺青、揉捻、乾燥等三道工序。殺青是綠茶初製的第一道工序，也是決定綠茶好壞的關鍵！

▲ 日月孕育自然香味

綠茶的製法：

1. **殺青：** 殺青是以高溫破壞茶菁中酶的活性，制止酶使茶菁氧化，以保持茶葉原有的青綠色，揮發茶菁臭青味，產生茶香，更讓茶菁均勻透熟，葉質柔軟帶黏性，便於容易揉捻；高溫殺青是綠茶類製法的主要特點，綠茶首先根據殺青方法不同分為：

 - 蒸青：用高溫蒸氣達到殺青目的，短時間內就能破壞酶的活性，但高溫蒸氣下，葉綠素也容易被破壞，若蒸青時間一長，茶菁即變黃，同時香氣低悶，因此蒸青時間控制很重要，一般約為 1-2 分鐘。蒸青綠茶有「色綠、湯綠、葉綠」的特色，蒸青綠茶仍是日本綠茶製法的主流，保有較高的鮮爽度，是抹茶的上選原料。

 - 炒青：用鍋炒殺青，但因各類茶葉品質要求，以及產地生產習慣差異，操作方法也不盡相同；鍋溫高低，視製作的茶類、茶菁老嫩及含水量而定。

2. **揉捻：** 可分成手工揉捻及機械揉捻，目的是使茶葉捲緊成條，形成良好的外型，同時破壞葉片細胞，使茶汁附著於葉片表面，沖泡時物質容易浸出，增加茶湯濃度。揉捻過程需加壓，加壓時間與輕重，對茶的色香味有很大的影響，揉捻原則就是「輕─重─」。綠茶揉捻的程度根據成茶規格、銷售對象及飲用習慣而定。一般綠茶要求能多次沖泡，同時避免茶多酚氧化，因此在揉捻過程中，避免大量破壞葉片細胞，否則茶湯會滋味苦澀，不耐久泡。

3. **解塊：** 揉捻後容易結成團，需要經過解塊鬆茶，降低葉片溫度，利於保持綠茶湯清葉綠的特徵。

4. **乾燥：** 揉捻解塊後的毛茶有 60% 的水分，不利保存也無法運輸，故需乾燥。

 綠茶乾燥的方法分為炒乾、烘乾與曬乾。炒乾稱為炒青，烘乾稱為烘青，曬乾稱為曬青，由於乾燥方法不同，成茶品質各異。

 - 炒青：初乾會先以烘乾機烘乾，避免直接用鍋炒時，揉捻產生的汁液黏附在鍋壁產生焦味，繼而影響茶質。手工炒青乾燥，利用雙手勤翻茶葉，使水分散去直到茶葉不黏手，再進行茶葉整型後起鍋攤涼。

 - 烘青：將茶菁置放烘籠以熱風乾燥，烘青綠茶再加工精製後大部分作薰製花茶的毛茶，香氣一般不及炒青高；少數烘青名茶品質特優。一般條索完整，常顯鋒苗，細嫩者白毫顯露，色澤綠潤，

▲ 喝到茶葉的鮮活生命

▲ 高溫殺青是綠茶類製法

▲ 綠茶口感如淡妝美少女

根據原料的老嫩與製作工序的不同,分為普通烘青與細嫩烘青。

● 曬青:是茶菁經殺青、揉捻後,利用日光乾燥,曬青綠茶經由蒸壓製成餅,稱為青餅,也就是普洱茶中的「生餅」。這類茶未完全發酵,因此可以持續陳放成為陳茶,品賞醇味和陳化過程不同環境產出的變化滋味。若陳放保存得宜,茶質醇化,市場稱之為「生餅普洱」。

不發酵的綠茶口感如淡妝美少女般清新,相較之下,半發酵綠茶則是濃淡適中的粉領族,全發酵茶就是經過歲月沉澱的熟女。

如何製作輕發酵茶:白茶、黃茶

白茶

白茶採自嫩芽,經過萎凋乾燥後形成弱發酵,茶纖細、白毫顯露。從茶乾外觀看起來白茫一片,因此得名。近年,因市場傳言白茶「一年茶、三年藥、七年寶」,再次炒熱白茶身價,最負盛名的白茶有政和白茶、福鼎白茶……等。

白茶屬於輕發酵茶,製作工藝最貼近自然。採摘茶菁後,主要透過萎凋及乾燥兩道工序。看似簡單,必須掌握茶多酚的氧化程度,才能讓葉底嫩白,茶湯嫩黃。

白茶的製法:

1. **萎凋**:放在篩上攤平通風,不能翻動,待茶葉八成乾後並篩。並篩是茶菁適當堆疊,改變茶葉環境,增強酶的活性,促進茶菁內含物

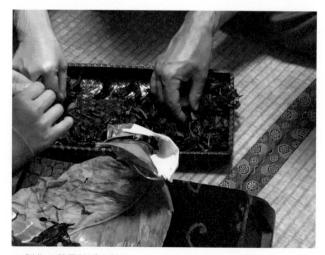

▲ 製作工藝最貼近自然

▲ 得掌握茶多酚的氧化程度

質轉化。

2. **乾燥**：讓茶葉品質穩定。傳統會使用焙籠去除水分或是利用日光乾燥。

泡飲白茶，就像欣賞一幅山水畫，只見茶葉豎立與水相合，茶水對話，是種視覺系的飲茶體驗！不僅如此，好看也好喝，茶湯纖細優雅，有若遠處山谷傳來的花香，若隱若現，一不留神香就飄走了，雲淡風輕。

中國地區已復興白茶，扣出「一年為茶，三年為藥，七年為寶」的順口溜，由新鮮喝到陳年，市場熱絡不亞於普洱茶。

▲ 攤平通風萎凋

黃茶

黃茶屬於輕發酵茶，製作工藝與綠茶相似，製作方法為殺青、悶黃及乾燥。揉捻對於黃茶來說非必要，而「悶黃」是黃茶特有的工序，讓茶菁在濕熱環境下，促使茶多酚、葉綠素等物質產生非酶性氧化。

黃茶的製法

1. **殺青**：透過殺青破壞酶的活性，蒸發部分水分，散發青草氣，對茶香的形成有重要作用。

2. **悶黃**：黃茶製作工藝的特點，是形成黃色黃湯的關鍵。從殺青到乾燥結束，都能為茶菁創造適當環境，使之悶黃茶菁。傳統是將揉捻葉堆悶於竹簍中，使葉色變黃，茶香自然也會改變，悶黃時間有差異，君山銀針需 2-3 天，而蒙頂黃芽大概 1-2 天。

3. **乾燥**：有烘乾與炒乾兩種方式，但黃茶乾燥溫度普遍比其他茶類低。

▲ 日光乾燥白茶

黃茶以君山銀針在台灣茶市場最出名，這完全是拜慈禧太后喜喝君山銀針之賜。「這是皇太后喝過的茶喔！」就茶不迷人人自迷了。但我必須提醒你：想要喝出黃茶的小家碧玉，必須慎選用水，家中自來水氯氣含量多，是摧殘小家碧玉的元凶，選對市售礦泉水可讓小家碧玉成大家閨秀。

黃茶茶湯沒有綠茶般鮮綠，湯色綠中帶黃，透明度高。高級黃茶嫩芽毛絨裡會有微細草香味，茶湯入口後隨即有細緻的甘美滲入兩頰，有如聆聽豎琴音樂的輕妙，通體剔透圓潤。

▲ 半發酵製成青茶

▲ 台灣高山烏龍茶

▲ 地區性特色茶葉口味

如何製作半發酵茶：青茶

青茶是以半發酵製成，最具代表性的就是烏龍茶、武夷茶、包種茶及鐵觀音。

台灣北、中、南部均有產烏龍茶，最常見的是青心烏龍、金萱及翠玉，並以茶葉烘焙、發酵做為口味分別。中低海拔的烏龍茶發酵較重，但也還在半發酵的範圍內，烘焙亦同；高山茶則以輕發酵、輕烘焙為口味訴求。台灣「凍頂烏龍茶」以及「高山烏龍茶」集花香與果香於一身，茶湯滋味甜美饒富變化，鮮活甜爽入喉順暢。

同屬於青茶的包種茶過去十分受到矚目，包種茶屬於輕發酵或中度發酵，曾經幫台灣賺進許多外匯，而今包種茶在市場上聲勢大不如前，包種茶寫下的風光歷史，值得後人緬懷。

青茶類的東方美人茶，讓許多人誤以為是紅茶，怎麼會屬於青茶系統？原來其發酵及烘焙的程度，還在半發酵範圍內。由於東方美人加上著蜒的魅力，讓茶湯顏色金紅且帶有蜜香，近似紅茶的茶湯表現，也難怪造成誤會了。

青茶在中國最具代表性：福建閩北的武夷茶、閩南的安溪鐵觀音及廣東的鳳凰水仙。製茶過程都是以半發酵為基調，憑藉製茶師的揉捻與烘焙技法，創造出極具地區性特色的茶葉口味。

中國福建安溪鐵觀音帶有「官韻」特質，且安溪鐵觀音行銷遍布中國及東南亞各地，廣受華人青睞。隨消費口味的改變，安溪鐵觀音從過去的中度烘焙走入輕度烘焙，但鐵觀音特有的「觀音韻」，仍是老茶客最喜愛懷念的味道。

台灣木柵鐵觀音與安溪鐵觀音有淵源，木柵鐵觀音是正欉紅心歪尾桃，製作方法更講究烘焙，同時也以烘焙的火度更足著稱。同樣都叫鐵觀音，卻因為烘焙發酵產生差異；同樣是紅心歪尾桃，種在福建安溪和台灣木柵，也產生了地域性的風味差異。

青茶另一突出品種，就是產於閩北武夷山的武夷茶。其地因地形地貌特點，有三十六岩、九十九峰，岩岩峰峰各產茶，武夷岩茶的種類，有岩茶、半岩和洲茶。

兩岸製法淵源深厚、互為學習，進而發展出多樣青茶系統，不變的是以半發酵製法出發。各地區依照本身傳承，製成條索狀或球狀，同時，焙火方法亦有炭火烘焙、機械烘焙之別，各有巧思妙用。

青茶製作主要可以歸納出萎凋、做青、揉捻、烘焙及乾燥等步驟。

其中攤平搖晃做青時，因為搖青葉緣磨擦，產生酶性氧化作用，讓青茶茶葉擁有獨特的「綠葉鑲紅邊」。此外，透過最重要「發酵」、「烘焙」工序，能讓茶的青味、單寧轉換，使滋味及香味特殊化。

四種青茶代表茶，製法流程：

- **烏龍茶（高山茶）製法：**茶菁→日光萎凋→室內萎凋→浪青→殺青→發酵→揉捻→解塊→初乾（初焙）→靜置回潤→團揉→複焙→成品

- **包種茶製法：**茶菁→日光萎凋（熱風萎凋）→室內萎凋→炒青→揉捻→初乾（初焙）→初乾（複焙）→成品

- **鐵觀音製法：**茶菁→曬青→晾青→搖青→炒青→揉捻→初烘→包揉→複烘→複包揉→烘乾→成品

- **武夷茶製法：**茶菁→萎凋（曬青、涼青）→做青（做手、搖青、涼青交替）→炒青揉捻（初炒→初揉→複炒→複揉）→初焙→攤涼→揀剔→複焙→團包→補火→成品

半發酵茶使用的茶品種或有不同，相同的是調整發酵和烘焙兩大變動因素，根據不同茶種地區，同為半發酵的青茶，仍有明顯差異。

▲ 發展出多樣青茶系統

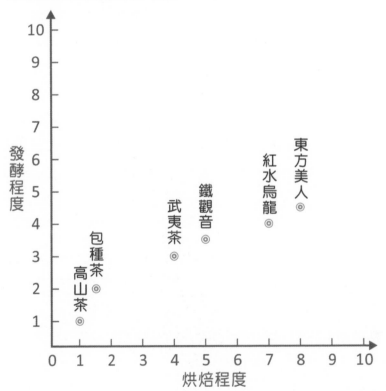

青茶發酵及烘焙程度示意圖

（縱軸：發酵程度，0–10）
（橫軸：烘焙程度，0–10）

- 高山茶（1, 1）
- 包種茶（1, 2）
- 武夷茶（4, 3）
- 鐵觀音（5, 3.5）
- 紅水烏龍（7, 4）
- 東方美人（8, 5）

茶的梅納反應（Maillard reaction）

「梅納反應」係藉由加熱使胺基酸與還原醣轉換為非水溶性的類黑素，梅納反應會改變香氣、毛茶及茶湯色澤與口感。

藉由溫度裂解分子，梅納反應分三步驟，依實際茶葉烘焙過程可分為三階段：啟動階段→進行中→緩慢或停止反應。

依經驗焙茶，靠聞氣味、手感分辨烘焙的變化。茶葉在成品後進行烘焙機乾燥階段，會聞到水味、菁味、雜味，漸漸使以上排除到清香及純粹茶葉本質的氣味。其原理是藉溫度蒸散製茶過程中所帶的多餘菁味、水分、雜質、液泡等低沸點物質及降低水分，除去茶葉的苦、澀、雜味或陳味……等。

茶葉進行烘焙過程，從增溫初期、中期，苦澀味在烘焙曲線峰；茶葉乾燥、烘焙穩定，可聞到膩甜、香甜、清甜、穩定後清淡香氣。

▲ 全發酵才有金紅色茶湯

▲ 條形紅茶

如何製作全發酵茶：紅茶

中國的紅茶與西洋的紅茶系出同門，都屬於全發酵的茶。半發酵茶與全發酵茶有著本質上的差異：製茶時若是只破壞茶葉上的葉緣，所造成的是半發酵效果，茶湯顏色呈現金黃色；全發酵茶則是將單葉大面積破壞，促進氧化作用，造成茶葉顏色變紅，泡出來的茶湯顏色也是紅色。

製作紅茶之茶菁原料，為採摘一心二葉並具有多量絨毛之幼嫩芽為優。紅茶製造法也隨消費型態的改變，由條形茶變成碎形茶，製茶機械亦隨需求改變。紅茶製茶工藝分為萎凋、揉捻、發酵及乾燥四道程序。

條形紅茶製法：

1. 萎凋：目的在蒸散茶葉中之水分，使葉質柔軟以便於揉捻，同時促進紅茶產生特殊香味，方法分成自然萎凋及人工萎凋。
 - 自然萎凋：室內置萎凋架，萎凋最適宜溫度為 20-24℃，相對濕度 70%，所需時間為 18 到 24 小時。
 - 人工萎凋：一般採用萎凋槽，萎凋葉層間以透氣方式輸送熱風，溫度以 32℃ ±2℃為宜，風速每秒 1 公尺，所需時間約 6 到 8 小

時。

2. 揉捻：主要為破壞葉部組織，使其內容成分（酵素與基質）相互接觸，為使茶葉發酵平均，至少需經過 2 次揉捻。幼嫩茶菁以香氣為主時，壓力可較輕；較粗老茶菁以水色為重點時，壓力可較高。

3. 茶葉解塊及篩分：目的在於解開塊狀茶葉，發散揉捻葉之熱氣及分開碎形及條形茶，使茶葉均勻發酵。

4. 發酵：發酵是紅茶品質形成的關鍵。在揉捻過程中發酵雖已開始，但需真正「發酵」處理，才能使揉捻葉在最適條件下完成內質的轉化。紅茶發酵關鍵是「多元酚氧化酵素催化兒茶素」氧化聚合形成，再進一步形成茶黃質與茶紅質等氧化物。紅茶發酵過程若外部發酵葉片菁氣消失，葉色變紅，出現清新花果香，表示已發酵適度。

5. 乾燥：利用高溫破壞酵素的活性，蒸發茶葉水分使條索緊縮、固定茶葉外型；在濕熱環境乾燥，形成紅茶特有的色香味。

6. 精製：透過篩分、拔莖、風選等整型分級工作，並鑑定品質。

紅碎茶製法：

萎凋、CTC（Crushing, Tearing, and Curling, CTC）、發酵、乾燥與分級。

紅茶在現今歐美人士生活當中，與咖啡一樣重要。紅茶的發源地是18 世紀中國的桐木村，然而，當代中國人曾一度忽略紅茶，直到紅茶發源地桐木村發展出金駿眉，紅茶再爆紅。

西方紅茶國度裡，以中國或印度的紅茶為原料，透過機器將茶葉切細，將每年不同等級的茶葉混合，形成固定的品質，讓消費者習慣於固定口感，配合品牌形象，打出紅茶天下，成了品飲時尚的象徵，創造更高的產值。

西方紅茶品牌行銷世界，賣的是茶及紅茶文化，紅色茶湯的底蘊中，堆砌出強勢商業營造出喝紅茶有品味的文化情境！

不論是中國紅茶如祁紅、滇紅及正山小種，還是台灣日月潭紅茶，以原葉呈現，茶湯的豐富度當然比切碎調配固定風味的品牌紅茶，來得高級。

西方紅茶應用品牌行銷，搭配精巧茶器商品，成為世界風行飲品，形塑紅茶品味的階級屹立不搖。

▲ 紅茶帶來的品飲時尚

▲ 原葉茶滋味豐富

▲ 黑茶蒸氣緊壓工序

▲ 普洱茶原料或渥堆或曬青

如何製作後發酵茶：黑茶

黑茶是採摘茶葉之後利用「渥堆」工序，使茶產生後發酵，造成茶面顏色深暗，稱為「黑茶」。黑茶經過蒸氣緊壓的工序成為「固型茶」。型有多樣，具代表的有餅型、磚型、沱型等。凡用黑茶製成中有蒸壓渥堆茶，稱為「熟餅」、「熟磚」與「熟沱」。

渥堆是什麼？渥堆是透過人為加工、加速茶葉發酵，係一種普洱茶製作工法。渥堆通常是把茶葉鋪堆成高 75 公分的長條形，接著灑水鋪蓋，製造潮濕溫熱的環境讓茶葉發酵，過程需花費 42 到 45 天。

渥堆工法的發想，來自香港老茶人福華號宋聘嘜的創始人盧鑄勳。當年他為趕製一批茶，研發出普洱人工發酵法，卻未把配方據為己有，而是毫無隱瞞大方分享，讓普洱熟成工法輾轉四方，改寫普洱茶的歷史。

渥堆能夠成功的重要因素，就是「水」，含氯的自來水不行，最好使用山泉水或井水。就像是雲南石屏豆腐，採用當地井水製成，不用鹽滷就能點漿，全是因為水中含滷，而渥堆也是如此。利用天然水源中的微量成分，讓渥堆茶得好味。

過去，渥堆茶在媒體上被渲染，有報導甚至指渥堆茶是在豬圈旁邊發酵，其實不然。出產渥堆茶的大廠都相當講究廠房，並要求環境清潔與使用水源的純淨。

因此，渥堆茶沒有問題，有問題的是利用渥堆茶，把茶餅誇大說成放了 30-40 年，冒充陳年生餅；或是以渥堆熟茶與生茶拚配，製造真真假假的來由，欺瞞消費者，從中賺取暴利。若要不被騙，得學會辨識正確的渥堆茶：對的渥堆茶沒有酸味、黴味，劣質渥堆茶會散發魚腥味——不管買新買舊，千萬不能有異味，這就是選購普洱茶的不二法門。

渥堆所製作出來的茶餅、茶磚、或沱茶，茶湯泡出來顏色紅潤，滋味滑口。在市場上原本只被列為廣式飲茶中的佐餐飲料，配上菊花稱為「菊普茶」，一度被認為是有草蓆味的發黴茶。

另一款曬青普洱茶，按製程先是綠茶，蒸壓後藏放時進行持續的後發酵，市場對原為新鮮青餅過渡為陳放多年的陳年青餅認同度高，這也列為黑茶。

用曬青綠茶或炒青綠茶製成的普洱茶餅，就是「青餅」（也稱為「生餅」）。有人硬將龍團茶餅說成是青餅的前身，事實上，龍團茶餅是

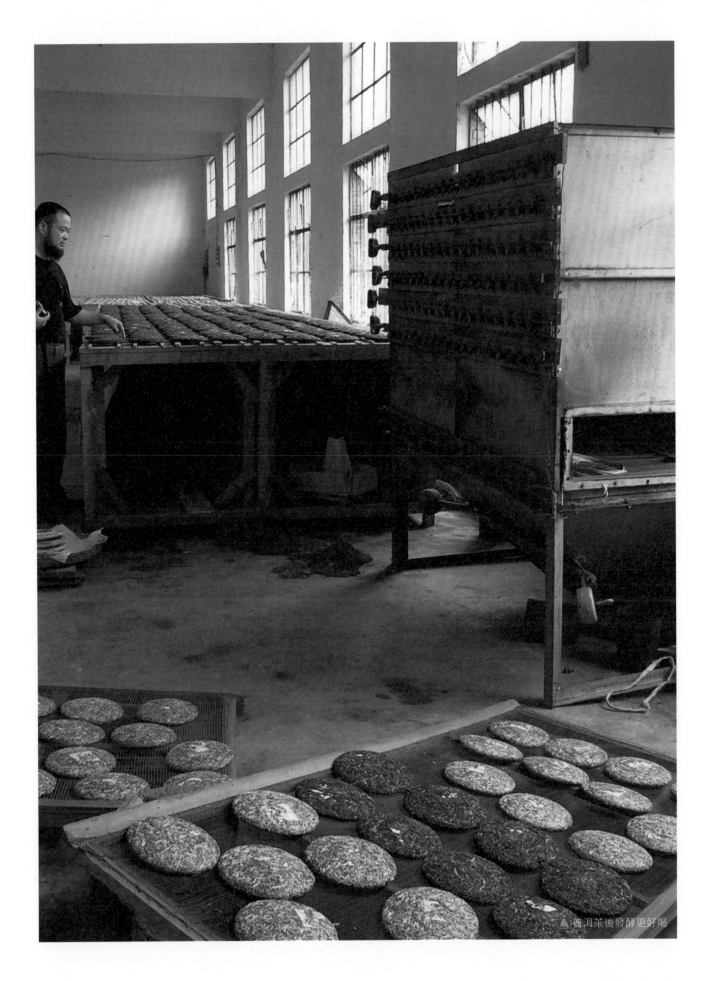

▲ 普洱茶後發酵更好喝

▲ 茶質好壞，喝了才知道

蒸青製成、青餅是曬青或是炒青製成；看起來都是綠茶製成的餅，卻大不相同，它們經後發酵所產生的口味變化也不同。何況龍團茶餅是新鮮喝才好，青餅則是除非所用原料質佳，否則端賴陳放後才得好滋味！

普洱茶市場常將生餅、熟餅混為一談。有人主張青餅陳放後才會後發酵得好滋味，卻忘記渥堆後的熟餅在存放時也會有後發酵。青熟之間本是同根生，卻因商業的炒作，被誤導為「青餅比較好！」

盛行於唐宋的龍團茶就是普洱茶的前身？根據唐末編撰的《蠻書》裡的史料，在唐代的雲南尚無製茶技術。中國古代的餅茶，從工序上看來是綠茶，而現代的餅茶多是黑茶，因此不能等同視之。

更有一些誤用宋代詩詞，將同樣是圓形的餅認為是同類的餅，把進貢用的龍團茶餅，當成是普洱茶餅。龍團茶餅是用蒸青過的綠茶製造，普洱茶則是經過渥堆的綠茶，製法完全不同，喝法也不同：蒸青綠茶必須碾成茶粉，再用竹筅擊出湯花；普洱茶餅只要剝開沖泡即可飲用。

品飲普洱茶的初體驗，有些人很慘不忍睹：碰上令人厭惡的黴味普洱茶；那是茶質不佳或存放不善，或是不肖商人以潑水加速後發酵所造成。事實上，優質的普洱茶喝起來不但沒有黴味，還會有許多令人驚喜的韻味，如梅子味、陳香味、龍眼味……等變化，令人口齒生津，彷若聆聽百年歷史的 Stradivari 大提琴的音韻。生餅或熟餅，端看個人口味，沒有絕對好壞。普洱茶茶面上若有青黑色黴菌滋生，便不可品飲；若是因為有益菌種，在茶餅裡層後發酵形成薄翼般的白色粉霜，乃是正常現象。依照普洱茶原料，或渥堆或曬青或炒青，都可以製作成餅茶、磚茶、沱茶、緊茶與散茶。事實上，同一種茶可以製成不同形狀，至於哪一種形狀的茶質比較好，喝了才知道。

黑茶另有廣西省的六堡茶、湖北省的青磚千兩茶、湖南省的茯磚茶及四川雅安藏茶，拜普洱市場熱銷之賜，原本冷門專銷邊疆的茶，漸露頭角，形成另類黑茶收藏旋風。

普洱茶的菌

普洱茶後發酵的主要微生物是黴菌與酵母菌，細菌數量不多。其中，黴菌產生大量多醣和單醣，為酵母菌提供足夠的營養，使其迅速繁殖。普洱茶甘甜、醇厚的品質特點，與酵母菌

息息相關。

　　黴菌主要有麴黴類，如黑麴黴、根麴黴、灰綠麴黴、青黴屬……等，其中黑麴黴數量最多。黑麴黴是世界公認安全可食用的黴菌，廣泛分布於世界各地的糧食、植物性產品以及土壤中。做為參與普洱茶品質形成的重要菌種，研究其生命周期及其代謝產物變化，有重要意義。普洱茶的陳香、醇、甘、滑等特點，與後發酵過程中的優勢菌種，密不可分。

神奇的烘焙

　　烘焙是茶葉的養生術，「烘」是趕走茶葉中的水分，「焙」是保留茶葉中的糖分，烘焙得法茶葉穩定不易變質。

　　烘焙茶葉在於降低茶葉內含的水分，改變茶葉的品質，達到保鮮與定質的效果。茶葉在茶山做好時需經過第一次烘焙，稱為粗製茶（毛茶），剪枝、挑黃葉後再度烘焙才能上市，稱為精製茶。

　　烘焙是青茶專用技術，更可融入拼配技法，掌握烘焙技術常會將兩季不同的茶葉混合烘焙，依靠烘焙來穩定茶葉的口味，穩定茶葉品質。

　　烘焙技術是經營茶葉的核心競爭力，焙茶技術竅門各有法門秘而不宣，靠烘焙技法可以管控茶葉的品質與口味，贏得消費者的認同，就是烘焙獨特口味的核心價值。

　　將茶比喻為君主，烘焙法比喻為臣子，即「茶為君，火為臣」。不管什麼樣的茶葉，透過適當的烘焙就可以修正茶葉口味，為君的茶因焙火這位臣子的輔佐，而呈現不同茶風味特質。

▲ 掌握焙火技巧改善茶質

　　喜歡清香，要挑選輕焙火；口味重者，中焙火茶必定能夠迎合；要求滿口茶湯滋味，重焙火必定令人難忘，焙火手法不同，品茗樂趣橫生，神奇不斷。

　　焙火可以將陳放已久的茶葉回春，恢復青春滋味；但若烘焙不當，可能將茶葉焙死，喝起來只有焦炭味而失去茶葉的真味。製茶技術從採摘鮮葉的第一刻開始，直到烘焙最後一秒結束，每一步驟的工序看起來步步分明，必須按部就班完成；但其間存在各種變因，左右茶葉的香氣與滋味、茶葉的多變性及不穩定性。

　　烘焙是一種吸引力也是永無止境的挑戰，所應用烘焙方式令茶葉風情萬種。

▲ 烘焙得法成名師

茶葉的烘焙方式

- **木炭烘焙**

炭焙法，是利用燃燒木炭發熱方式而產生的熱度，將茶葉放置於焙籠內烘焙。燃燒木炭過程中會產生碳酸成分，茶葉吸收之後，碳酸便能夠軟化水質，只適合烘焙中火或比較熟的茶葉。品質不良的木炭在燃燒之後，會產生雜味和煙燻味，茶葉就會一併吸收，所烘焙出來的茶質就差了。台灣品茗高手追求炭焙的獨特口味，常付出高價也在所不惜，其中又以用龍眼炭焙為上，炭本身甜味入茶是炭焙中精品。

- **電阻式焙籠烘焙**

將焙籠放置線圈加熱器上，利用電所產生的熱能，控制和調節溫度，焙茶步驟與木炭焙茶方式相同。電阻式焙茶掌握烘焙較精準，用這種焙火方法焙茶，高手用大小線交互應用可以焙出炭焙茶的口味。

- **烘焙機烘焙**

將茶葉平均放置於機器內各層的架子上，利用定時、定溫的方式來焙茶，讓茶葉平均受熱，目前茶區與茶商均以這種機器（因其長方體的外型俗稱「冰箱」）來烘焙茶葉。

- **遠紅外線烘焙**

運用遠紅外線產生定溫的熱能，焙茶使熱源能夠均勻穿過茶葉內外層，茶粒內外熱能均勻，能將茶葉「雜味」去除，快速烘乾水分，大幅降低製程損耗率，這款烘焙法茶湯比較平滑甘甜。

中國紅茶的分類

中國紅茶可分為工夫紅茶、小種紅茶與紅碎茶。三大類紅茶由於製法不同，所形成的品質與要求也不同，常採用比標準樣本「高」、「低」之類的評語。其中又再分出葉片茶與碎茶兩種。葉片茶是屬於高檔茶。

中國紅茶的分類除了葉片茶之外，還有紅碎茶。紅碎茶在國外稱「Black Tea」，目前分成 CTC 茶和傳統茶—— CTC 紅碎茶是指揉切工序採用 CTC 切茶機切碎製成的紅茶，在中國的雲南與海南島有生產 CTC 茶，其他紅碎茶的產區則生產傳統茶。

▲ 烘焙是一種吸引力

▲ 烘焙茶葉風情萬種

▲ 葉片茶是屬於高檔茶

由於西洋紅茶品牌，領先各地，讓消費者奉為經典，反而對紅茶產地之一的中國紅茶，存有非高檔茶的印象。紅茶的分類分級，相當國際化，具有共同認知的分類名稱，對於市場產銷的價格與品質，較有保障；對消費者而言，亦可藉此解開紅茶密碼。

中國紅茶中，又分成許多各具特色的茶，例如工夫紅茶與小種紅茶。工夫紅茶中，又有祁紅、滇紅、寧紅、川紅、閩紅、湖紅、越紅之分，分別介紹如下：

- **祁紅**：主要產於安徽祁門，其乾茶色澤烏黑泛黑光，沖泡後香氣濃郁高長，有蜜糖香，底蘊含蘭花香，且滋味醇厚，回味雋永，湯色紅艷明亮，葉底軟嫩。

- **滇紅**：產於雲南鳳慶、臨滄、雙江等地，外型肥碩緊結，金毫顯露，色澤烏潤帶紅褐色，絨毫特多，毫色有淡黃、橘黃、金黃之分。沖泡後香高味濃，獨樹一格。

- **寧紅**：產於江西修水、武寧、銅鼓等地，又稱寧紅工夫。外觀條索緊結圓直有毫，略顯紅筋，湯色烏潤帶紅，沖泡後湯色紅亮稍淺，葉底紅勻開展。

- **川紅**：產於四川宜賓等地，外觀條索肥壯、圓緊、顯毫，色澤烏黑油潤，沖泡後香氣清新帶果香，滋味醇厚爽口，葉底紅明勻整。

- **宜紅**：產於湖北宜昌、恩施等地，條索緊細有毫，色澤烏潤，沖泡後香氣甜純高長，滋味鮮醇，湯色葉紅亮。

- **閩紅**：產於福建，又稱閩紅工夫，分為白琳工夫、坦洋工夫及政和

▲ 紅茶分類分級國際化

◀ 紅茶茶款多元

▲ 湯色紅亮，香味濃鮮

工夫等三種。白琳工夫產於福建福鼎的太姥山白琳、湖林一帶，外型條索細長彎曲，絨毫多呈絨球狀，色澤黃黑，湯色鮮爽帶甘草香。坦洋工夫產於福建福安、拓榮、壽寧、周寧、霞浦，外型細長勻整，茶湯香氣清純甜和，滋味鮮醇，湯色鮮豔呈金黃色，葉底紅勻。政和工夫產於閩北，有大茶與小茶之分。大茶採用政和大白茶製成，外型近似滇紅，但條索較細多毫，色澤烏潤；小茶用小葉種茶樹原料製成，條索細緊，色澤暗紅；沖泡後香似祁紅，滋味醇和，湯色淺，葉底紅勻。

- **湖紅**：產於湖南安化、桃源、漣源、平陽、邵陽、長沙、瀏陽等地，外型條索緊結肥實，色澤紅褐帶潤，沖泡後湯色濃。
- **越紅**：產於浙江紹興等地，又稱越紅工夫。條索細緊挺直，色澤烏潤，沖泡後香氣純正，滋味濃醇，湯色紅亮。

小種紅茶在加工過程中，採用松柴明火加溫進行萎凋和乾燥，製成茶葉具有濃烈的松煙香。小種紅茶又分為正山小種與外山小種，正山小種的茶湯滋味鮮醇帶桂圓香，外山小種的湯色較淺，葉底帶古銅色。

成型完整葉製的紅茶獨領風味，而紅碎茶又是大眾主力口味，良好的 CTC 茶外形顆粒圓結，湯色紅亮。這類茶應外形光潔，色澤油潤，香味濃鮮，顆粒上有帶筋皮毛，色枯、香味顯粗青。

紅碎茶以茶袋包裝，也有以紅碎茶散茶上市，消費者大多會買分裝好的袋泡茶，量大價廉，餐茶消費指數可適時適用。

茶葉形態	中國國內號	英文簡稱
較完整的毫尖茶	葉茶一號	FOP
較完整的嫩莖茶	葉茶二號	OP
細小重實含毫尖的碎茶	碎茶一號	FBOP
顆粒較細的碎茶	碎茶二號	BOP1
顆粒稍大的碎茶	碎茶三號	BOP2
顆粒較大的碎茶	碎茶四號	BOP3
質較輕的細碎茶	碎茶五號	BOPF
較粗硬的梗	碎茶六號	BP
質地較輕的葉片	片茶	F
細碎呈砂粒狀的碎茶	末茶	D

西洋紅茶的分類

西方紅茶品牌，大多具有百年歷史，強調的是百年老店的光環，因此分級與售價成正比：級數越高，售價越高。

以全葉來說，葉片小片的比大片的好；葉片所在位置也有分級。手工採茶大多只取一心二葉的葉片，取嫩芽下的第一片葉稱為 Orange Pekoe，是最高的茶葉等級，Orange Pekoe 通常在採摘時會包含嫩芽。若是取第二片稱為 Pekoe。第三葉之後稱為 Souchong 或 Pekoe Souchong，這個位置的葉片容易過老，因此較少採收，此類別通常以機器大規模採收。

「Pekoe」為中國茶裡的「白毫」，指茶葉嫩芽上的白色絨毛，但在紅茶分類中，與「白毫」並無關聯，而是指茶樹頂端第三片完整嫩葉；「Orange」是形容採摘下來的茶葉帶橙黃色或光澤，後來延伸為紅茶等級用字。

紅茶以葉片和切碎紅碎茶分級，英文縮寫象徵茶的特色，以此為區隔：

FOP：Flowery Orange Pekoe

OP：Orange Pekoe

P：Pekoe

PS：Pekoe Souchong

S：Souchong

▲ 紅茶是世界的取向

▲ 西洋銀茶漏

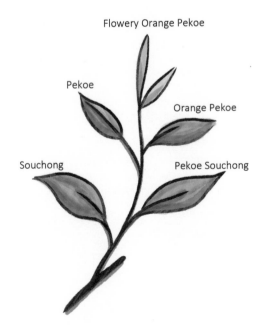

Flowery Orange Pekoe

Pekoe

Orange Pekoe

Souchong

Pekoe Souchong

▲ 紅碎茶以拼配維持品質

由 FOP 到 PS，指的是茶葉採收的部位。由上到下，指的是嫩芽、中開面、大開面，表示茶葉的鮮嫩度。在中文翻譯中，常出現不同版本，消費者只要記住採嫩葉的茶，代表品質高，售價相對高。

紅碎茶是將茶葉切成碎葉，所用的茶原料，有嫩葉與粗葉之分。分級分類如下：

BOP：Broken Orange Pekoe

BP：Broken Pekoe

BPS：Broken Pekoe Souchong

紅碎茶的分類，代表所用茶葉的嫩度。由嫩而粗，越嫩價格越高。不同品牌雖然標示出紅碎茶的級數，由於原料取得有所差異，同一種級別的紅碎茶在品質上必有高下，所以，除了參考分級，同時也要考量品牌的獨特配方口味。

紅碎茶外，還有將茶葉篩選成細粉狀，分級分類中如下：

BOPF：Broken Orange Pekoe Fanning

D：Dust

西方紅茶十分強調產地，在標示上會出現產地認證，這種認證，常被視為品質保證，不同產區，也會有不同認證標章，品牌紅茶會貼出認證標章，具有一定的公信力與參考價值。

世界主要紅茶產區如印度、肯亞及斯里蘭卡……等地，供應不同等級的紅茶原料，茶商各自擁有獨特配方，調製出屬於自己的口味，藉由品牌的建立，博得口味認同進而達到行銷目的。

類別	英文名稱	簡稱
葉茶類	Flowery Orange Pekoe	FOP
	Orange Pekoe	OP
	Pekoe	P
碎茶類	Flowery Broken Orange Pekoe	FBOP
	Broken Orange Pekoe	BOP
	Broken Pekoe	BP
片茶類	Broken Orange Pekoe Fanning	BOPF
	Pekoe Fanning	PF
	Orange Fanning	OF
	Fanning	F
	Dust	D

花茶的窨功

茶葉吸收花香而製成香茶，明代錢椿年《茶譜》（1539）提到：「木樨、茉莉、玫瑰、薔薇、蘭蕙、橘花、梔子、木香、梅花皆可作茶。」

明代顧元慶《茶譜》（1541）記錄當時蓮花茶的製作：「蓮花茶，於日未出時，將半含蓮花撥開，放細茶一撮納滿蕊中，以麻略扎，令其經宿，次早摘花傾出，用紙包茶焙乾，再如前法，又將茶葉入別蕊中，如此者數次，取者焙乾收用，不勝香美。」

現代花茶主要有茉莉花茶、玫瑰花茶、白蘭花茶、珠蘭花茶、玳玳花茶、金銀花茶、柚子花茶、桂花茶、素馨花茶…等。

▲ 取花香入茶

花茶在茶身上加入鮮花，取花香入茶，亦有用人工香精入茶，兩者品質不同。正規花茶的工序為何？主要程序有四：1. 窨花；2. 通花；3. 出花；4. 覆火。

1. 窨花：將欲窨花之茶葉，加工製成茶胚，並經烘焙，同時香花亦經篩分揀剔清楚，即進行窨花。窨花之法，將茶胚倒放於潔淨地板上，薄薄攤平，視窨花茶量多少而決定茶胚攤放厚薄程度。其後於茶葉面上均勻撒上香花，一層一層依比例堆積，直至茶葉與香花用完為止。

▲ 親澤昔日嬌豔花姿

2. 通花：攪拌茶堆與攤涼茶葉之處理。香花拌入茶葉中，不論是裝箱或堆放，茶堆會因濕氣而發熱，易使花與茶發生輕度發酵作用，如不及時攪拌攤涼，則鮮花隨即發生「磺味」，同時茶葉亦容易變質。鮮花一旦報到就要進門窨花，一般以時間計，需於薰花後五小時前後窨花。茶堆中發生熱氣時，即將茶倒出或將茶堆耙開，通去熱氣；經一小時攤涼後，再行入箱或放置。堆面仍然再覆蓋少許無花茶葉，然後擱置再窨。通花時間隨天氣冷熱而不同，天熱時時間縮短，天冷時放長，此外要隨著茶堆發熱高低而調節。

3. 出花：茶葉窨至翌日早晨，花香全部被茶葉吸收後，即可將茶傾出，用篩篩去花朵。

4. 覆火：茶葉經出花後，因茶葉中通常在窨花前灑水給予濕潤，一方面又因花朵中水分被茶葉吸收，故宜再付烘焙。目的有二：使茶葉乾燥，利於收藏；使香氣深入茶葉中。

高檔花茶窨花反覆數次耗盡鮮花，台灣包種花茶技法曾獨步全球，並為台灣創造外銷產值，做工精細程序繁複，探知花茶有的花樣年華，品花茶心花朵朵開！

▲ 探知花茶的花樣年華

▲ 品花茶心花朵朵開

香片

　　香片，在台灣被視為「加味茶」，評價不高，又常被冠上外省籍人士的愛好茶口味。事實上若漠視了上述這段包種茶史，絕無法親炙花茶的昔日嬌豔花姿，更遑論對香片深層瞭解；若只將之視為「香片」，而不知包種花茶的精彩過去，則是認識不清的結果！

　　台灣光復後，許多大陸同胞遷移來台，北方人仍習慣北方慣飲的茶葉，為適應顧客需求，零售茶號因此在花茶之分類上標新立異：同一樣的包種花茶便依其品質高低，標明中國某某地名的「雙薰」或「三薰」花茶，或是中國某某地區著名香片。例如：標明「杭州」、「安徽」或「黃山」等出產之茶葉，都是台灣出產、仿照大陸各色品質加以選製而成。我想這也是解了大陸籍人士的一種「鄉愁」吧！亦是延續當時尚存的品牌印象，在行銷過程中，為打開銷路所創的另一款經營模式吧！

　　香片對台灣的品茶者而言，總以為比不上純素茶為主的茶葉品種，甚至代表品茶消費人口中的省籍之分？其實，台灣香片因花材取得方便，加上擁有固定消費族群，香片因此成為單一品味特色茶，不可等閒視之。漫步台北街道，仍可看到當年用來薰花的香花樹，如：梔子花、茉莉花、秀英花、樹蘭花的蹤跡。一度走紅東南亞各國的包種花茶，更名為「香片」後，失去應有的精緻包裝，等級地位都大不如前，茶價也跟著拉不到高檔了！

　　香片、花茶、包種花茶，原本都是指涉同一品種的茶，一度擁有外銷創匯的光榮。無奈消費口味轉變，花茶地位不再，反而移植西方的花茶；只要冠上是進口的花茶，都有基本擁戴者。然而，包種花茶的茶葉又加上花香，也是一種「花茶」；現今市場可買到的香片，也是花茶的代表作，為何無人提及？又為何被排除在「花茶」之林以外呢？

陳年茶的勾引

　　「陳年」的不凡，披覆茶身上的華麗，總要在泡飲時才能依次登場，再度和唇齒的邂逅，譜出人和茶不滅的甘醇。

▲ 陳年茶不滅的甘醇

▲ 模糊中的清醒品陳年茶

▲ 發掘陳年茶的理性與玄妙

　　茶的藏放，就是在時光隧道中穿引，再多的故事情節也只是裝扮陳年茶的一款「裝飾」。品陳年茶需要有一種模糊中的清醒，是理性解構茶質，才知曉茶並非只是一種飲品，而是建構在精密團實旳理性基石。

　　六大茶類由不發酵、輕發酵到重發酵，依其發酵程度形成綠茶、白茶、黃茶、青茶、黑茶、紅茶；但六大茶類形成過程中的品質，是透過萎凋和烘焙來造就千變萬化的香氣與滋味，是嚴格控制酶活化程度的結果。

　　品茗搶新鮮是為了當下品著每年每季最鮮活的香味，藉由新茶迎向春天的腳步。然而，當新鮮剎那流逝，茶的青春肉體老去，卻展現了另番綽約風姿；其內涵所憑靠的「多酚類氧化」作用，平時品茗時就可觀察到，此為茶身上躍動的精靈。

　　因此，茶出廠後，在存放過程中持續地發酵，稱為「後發酵」。

　　陳年茶的陳化，是一種不靠酶的催化作用，而被空氣中的氧所氧化，稱為「非酶性氧化」或「自動氧化」。這又與製成過程中的發酵：靠著多酚類催化所形成的「酶性氧化」不同。「非酶性氧化」是由氧所促成，「酶性氧化」是靠萎凋、溫度，造成茶中的多酚類化合物產生不同程度氧化，這也是形成六大茶類的重要因素。

　　現今市面上所謂的「老茶」，即是利用焙火或渥堆的製茶工藝，使茶快速熟成，讓茶湯帶有熟茶的醇和味道；但這樣的味道並不正確。

持續性發酵的茶，最後就是「陳年」——講「陳年」而不講「老」，是因為沒有確定邊界。放多久用模糊理論（Fuzzy Logic），把茶放久、變好成為「老茶」的共同特點抽象出來加以概括，形成「老茶」就是質好，亦會升值的概念。

正確的陳年茶有兩點要注意：

1. 外觀，不管是條索狀、球狀或餅狀，後發酵會使茶的顏色變深，烏龍茶也一樣：青綠色會轉呈暗紅色，捲球狀會鬆。普洱茶比較緊實，放置於空氣中稍微回潮，相當好剝。

2. 氣味，不要有酸氣。但烏龍茶的酸氣是來自「武夷酸」；而普洱茶的酸氣則可能是有點受潮，若是木質味為正常現象。茶剛從包裝拿出來，需要時間甦醒，氣味更顯醇和。

面對陳年茶應多面向思考：最值得珍愛是挖掘找尋的過程！品飲經驗豐富的華人世界少見藏茶，發掘藏放茶的理性與玄妙，遑論探見茶味科學的演化。

▶ 面對陳年茶應多面向思考

六大茶類 SWOT 分析

　　茶葉在製程中，利用不同發酵方法，讓茶葉產生香味、滋味的變化，進而產出六大茶類。在藏茶的實務上，必須透過各自優勢劣勢，以及本身的機會點，避免六大茶類在藏茶中的威脅與風險。

　　根據六大茶類的分類，應如何收藏並進而藏出真味？茶葉製成的先天條件，加上後天的藏放因素，皆會影響波及茶的優勝劣敗。

▲ 理性解構茶質

六大茶類 SWOT 分析

優勢（Strength）	劣勢（Weakness）
黑茶：持續性發酵	吸附性強
青茶：烘焙再製口味	防潮性差
紅茶：全發酵穩定性高	外形鬆脫
綠茶：發展陳年的新鮮	湯色渾濁
黃、白茶：藏鮮的把持	香味、滋味變淡
機會（Opportunity）	威脅（Threat）
持續性發酵	茶葉品質
焙火與茶互補功效	藏放容器材質
後發酵效益	藏茶空間
茶葉內含物醣類轉換	相對濕度 RH
茶單寧醇化作用	陽光日曬值

　　具備藏茶管理的理性 SWOT 分析，是面對六大茶類藏茶的第一步。此外，在不同茶種的製成和現今傳世陳放多年的藏茶實務中，也啟發了今人理性藏茶的思路。

　　六大茶類 SWOT 分析中，最具優勢的藏茶是黑茶，持續性發酵帶來藏茶優勢與市場認同，並在拍賣場上寫下紀錄。而青茶在焙火輔佐下，亦極具收藏價值，未來藏茶潛力空間極大。一般以為新鮮期過了、就無法品用的綠茶及白茶，以下特別分析討論。

▲ 啟發了理性藏茶的思路

名優綠茶保鮮

　　綠茶的品飲重點在於新鮮，藏茶重點也放在如何保住綠茶綠潤的色澤、高銳之香以及鮮醇的滋味。綠茶若在貯藏過程中受潮變質，就會產生熟悶味，這是茶葉葉片的表面層吸濕，使內含物質陳化，而造成原本新鮮滋味的流失。

　　若你是綠茶的擁戴者，從市場買回綠茶時，常會在包裝盒內發現一包乾燥劑（除氧劑）。別以為有了它就保鮮到底；事實上，它必須在

▲ 茶青春肉體現另番風姿

▲ 細心減少綠茶的變質

密封狀態下作用，可將空氣濕度從 21% 降到 0.1%，有效防止氧化並保鮮。

問題是，當綠茶外包裝打開後，乾燥劑的效果就失靈了。一旦接觸了空氣再放回原包裝袋中，只會加速茶葉的氧化速度！因此，打開包裝後拿掉乾燥劑，才是藏綠茶的第一步。

藏綠茶，可向市場借鏡。業者多將綠茶放置在冷藏庫，從新茶上市一直賣到隔年。不過，一般人買到剛從冷藏庫拿出來的綠茶，看似新鮮，若未能細心呵護，綠茶變質常令人措手不及！

古人沒有冷藏設備，卻懂得藏綠茶的門道！明代許次紓《茶疏》：「收藏宜用瓷瓮，大容一、二十斤，四周厚箬，中則貯茶，須亟燥亟新，久乃愈佳，不必歲易……」

白茶是寶

白茶因品飲的人屬於少數菁英，百年來的品飲經驗，讓品白、黃兩茶僅止於喝當季、品新鮮。以藏茶的角度而言，著重在如何藏出其新鮮，因此更重視後續的發展。

若懂得白茶的製成工序，則能明白，藏新鮮亦非難事。白茶係輕發酵茶，因茶乾外形長得一身白色絨毛得名。白茶是歷史名茶，明代田藝蘅《煮泉小品》記載：「茶者以火作者為次，生曬者為上，亦近自然，且斷烟火氣爾。……生曬者瀹之甌中，則旗槍舒暢，清翠鮮明，尤為可愛。」

這種製茶法與今日白茶製法如出一轍，只經由萎凋、乾燥工序製成，主要產區在福建福鼎、建陽、政和、松溪一帶。

白茶在泡飲時，亦表現出引人入勝的氣息：湯色淺薄，香味醇和，滋味鮮爽；再加上，白茶在水中泡開後，恰似旗槍舒展，賞心悅目！

面對白茶壯碩的芽、滿披白色絨毛，色潔如銀，湯色鵝黃，清澈透亮，芽毫甜香……，經過歲月陳放，怎識白茶滋味？幾多歡喜味？

首先，白茶初製不炒不揉，外形鬆散自然，在缺乏乾燥的環境中，吸水率就會增高。此外，白茶以烘乾或曬乾製成，若含水量超過標準，銀白外形會變得灰白，泡出茶湯，色由杏黃明亮轉為黃暗。香氣的表現最為直接：原本的甜香出現陳悶味，滋味則由甜和轉成熟悶，而在泡飲後葉底亦出現黃褐色。

白茶因為葉表層薄，很容易吸附濕氣，而造成內含物質陳化。如何讓白茶保鮮是首要之務！

陳年茶的前世今生

茶與葡萄酒一樣有「陳年的概念」。有好的年分,當然售價就會不一樣。陳年茶的價格主要受普洱茶拍賣影響。1920 年的普洱茶上千萬,當然,新的普洱也會急起直追。

其他的茶種,像中度發酵的烏龍茶,存放會產生「後發酵」的效果,白茶、綠茶也緊追在後。面對這樣新的口味轉換,侍茶師應如何應對?那就需要了解陳年茶的變化及其核心價值!

例如,龍井綠茶泡飲時,起初茶湯聚綠清澈,放了半小時後,水色由綠變黃,再久些則湯色變紅;這種在氧化中失去新鮮本色、「變臉」以另番面貌出現的現象,令品茗者或製茶者眼中的「舊茶」或「過期茶」,價值大翻轉!

其間,由於雲南普洱茶由黑翻紅,屢屢在拍賣、收藏市場上創價,陳年的魅力也引動詮釋變異:茶的新鮮與「過期」因為有了他者再現(The Others),更牽動價值認同的差異。

茶,氧化了,不新鮮了,以往是「過期」,現在是「陳期」;茶,陳化了,湯色變暗了,滋味變醇了,是自動氧化形成。以科學的角度來看,不同茶種在本身的發酵過程中,多酚類化合物在酶促作用下,生成鄰醌和聯苯醌酚。該物質本身氧化能力很強,陳年茶在自動氧化中有了微妙變化。時間的長短可以計算,而茶的陳化時間,卻時常被造假、誇大,以時間的「長」換取陳年茶價值成了常態。

▲ 解構陳年茶的容顏

品茶,可以加入精神性,用感官品飲的愉悅來對待;但是,了解陳年茶本身的生化變化,是由於茶葉的酶活性增強、多酚類化合物氧化漸深,鄰醌氧化縮合成「茶黃素」(Theaflavins),而後再進一步非酶性氧化成「茶紅素」(Thearubigins)之後,就很容易「喝得清楚」,而不再是憑空想像、望「茶」生義!

▲ 陳年茶氧化中有起變化

茶湯變紅的實質是什麼?氧化後品茗的美感在哪兒?侍茶師的解說,可以延伸出另一番品茗天空。

普洱茶同慶號、宋聘號拍賣行情

2017 年 9 月 3 日,台北新象首次舉辦茶文化專拍:1 筒 +1 餅《龍馬同慶》新台幣 5,200 萬元成交,平均 650 萬元／餅。

2017 年 9 月 3 日,新象首次舉辦茶文化專拍:1 筒 +1 餅《雙

▲ 時間換取陳年茶價

▲ 感官品飲的陳年茶

獅同慶》新台幣 7,000 萬元成交,平均 875 萬元／餅。

2018 年 11 月 26 日,東京中央香港五周年拍賣:1 筒《百年藍標宋聘號》以 1,332 萬港元(約新台幣 5,300 萬元)成交,平均 758 萬元／餅。

黃與紅的決勝關鍵

茶葉氧化後的茶黃素與茶紅素含量是否適中,是陳年茶優勝劣敗的關鍵。茶黃素可溶於水,關聯到茶湯的明亮度。品茶、欣賞茶的優劣次第,若經驗豐富,光用肉眼注視,即可判斷茶湯在杯中「水色」,陳年茶湯紅豔又呈現金黃色金圈,表示茶黃素豐富適中,茶湯喝起來不會乾澀,十足滑口!

此外,關乎陳年茶品質的茶黃素與茶紅素,其含量是否比例適中,也影響茶湯優劣。倘若茶黃素高,湯色偏黃,茶湯明亮,黃湯滋味青澀;反之,茶紅素含量較多,茶湯色呈暗褐色。

茶黃素含量佔 60% 以上,才能獲得明亮湯色。往昔這種研究係用紅茶為樣本,可見「茶黃素、茶紅素含量與茶湯湯色關係表」。

陳年茶的品用經驗中,凡茶葉本質優良,藏放穩定不受水氣、溫度變化「負面影響」的陳年茶,茶湯明亮特質顯著!

茶黃素、茶紅素的含量與茶湯湯色的關係密不可分,引用比賽茶葉審評法,與察顏觀色的操作中,何者茶湯「明亮」?這是判斷陳年茶優劣的關鍵點。

▲ 茶黃素、茶紅素與湯色密不可分

▲ 湯色紅亮透明

▲ 茶黃素影響茶湯的明亮度

「明亮」在茶湯色度乍現，對於初入門者，常常會將色度誤以為是明亮度低。其實，茶葉專業審評中，以紅茶為例，細分湯色為：

1. 紅亮，指紅而透明，無雜色。
2. 明亮，湯色透明，稍有光彩，亦稱明淨。

上述兩種湯色，常應用在評定高級優良紅茶。至於被評為質地不良的用語是：

1. 混濁，大量游離物，沉澱物多。
2. 暗，湯色微帶黑色，又叫「昏暗」。

茶黃素、茶紅素的含量與茶湯湯色關係表

茶黃素 (%)	茶紅素 (%)	茶湯評語
0.23	15.0	很深、暗濁
0.28	9.2	暗灰色
0.36	7.1	暗
0.56	9.3	灰
0.60	8.1	淺、灰
0.60	12	暗
0.78	8.9	亮、金黃色
0.83	9.2	亮、金黃色
1.03	12.9	很亮、強的金黃色
1.10	10.3	很亮、金黃色
1.55	15.9	很亮、金黃色
1.75	15.4	很亮、金黃色

◀ 茶湯光彩明淨

第四章

Chapter
4

—

如何品茶

—

▲ 品茶意味著要聚精會神

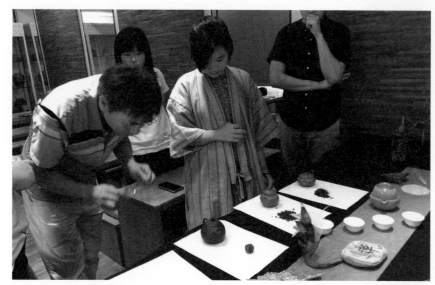

▲ 看茶乾顏色、聞氣味

如何品好茶？

喝茶與品茶最大的不同，「喝」是用一大口的概念；「品」如其字，分成三口。這三個口又能解釋成：用鼻子的兩個孔聞，用一個嘴巴喝。再者，中國人講「品」，是指喝一口、喝二口到喝三口才把一杯茶喝完，但這仍然是較為粗淺的說法。

在日本或一些西方國家談的是「喫茶（きっさ）」，就是要把茶整個吃下去！品茶與吃茶是連動的關係，品茶可以用聞的，也可以用喝的，而吃茶只是品茶的一環。品茶又意味著聚精會神、專注地感受茶，透過儀軌的動作體會茶的好。

品茶必須在精神愉快、放鬆的情況下，全神貫注，選一款好茶品飲。老手可以聞出山頭氣、產地甚至是摘採的季節。想練就這般工夫，先從茶乾的顏色與氣味著手。

將製成工序：不發酵、輕度發酵、中度發酵及重度發酵點在光譜上，每一種茶在上面都有相對應的位置。

▲ 不同材質器物，對茶產生變因

簡單地說，0-10 的數據：0-2 區間是從不發酵到輕發酵，2-5 區間是中度發酵，5 以後是重發酵，這樣的一元思考，還需再加上縱軸線——「烘焙程度」。發酵後受烘焙影響最大的就是青茶，透過這樣的座標軸，能讓我們很好地解構它。

建立基本概念後，必須更進一步了解：如何選擇對的器物？好茶要

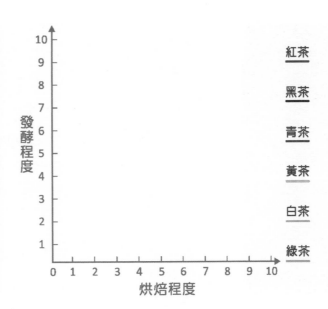

▲ 品茶的「色、香、味」

配對的器物，如：瓷器、陶器、銀器或金器等。不同材質的器物，會對茶葉的發茶性，產生極大的變因！

茶要泡得好，水很重要，早在明代，就已經有一句話：「水為茶之母」。現代人要喝好茶、品好茶，千萬不可忽略水的作用，這些細節會在後面章節詳細說明。

具備了好器、好水與對的茶，該如何泡好茶呢？

很多人學了很久的茶，仍是一知半解。最常見的就是：用電子秤測量茶的重量、用計時器計算浸泡時間。這個方法看起來很專業，也確實「專業」——因為全世界的品茶比賽或是茶的選比，都使用這個方法：取用 3 公克的茶葉，浸泡 3-5 分鐘，在同一時間由專業人士評判一種、兩種甚至數十種的茶葉。透過定時定量的評比，就能得到相對客觀的香味與滋味。

但是，這種客觀評比的品茶方式，應用在不同的茶，會產生很大的差異。

換句話說，今天把 3 公克的綠茶放到壺裡，是放進瓷器、還是銀器裡，出湯時間就要有所變動。光這件事，就是可以學一輩子的品茶奧妙！

接著，我們就要進入以茶的「色、香、味」來品茶的要訣。

▲ 湯色明亮是好茶！

▲ 聞香可分杯面香、杯底香及冷香

▲ 回韻，是茶湯入口後的禮讚

色香味三部曲

色：茶湯的顏色

如何好色而知味？從茶湯色的透明清晰度，就可以知道茶農製茶的功夫。茶按茶色分成的六大茶類，每一種茶皆受產區、製法、焙火、儲放後發酵等多元因素影響，而呈現不同色相的茶湯。如何「茶」言觀色呢？我歸納出：正色的明亮，就是好茶！

香：聞香

茶的迷人，茶的深情，泰半來自茶香。先不理會茶香的化學成分，先問問自己：除了「茶很香」，還可以用什麼形容詞？還會用哪些詞來形容茶的香？最基本的聞香是，提杯到鼻前，左右三遍，也可以先初聞，再深聞，吸茶氣入鼻。高雅的茶葉品種，香氣清雅，純正鮮美，或以幽蘭清菊之香撲鼻，或以醒腦之香令人耳聰目明！

聞香可分杯面香、杯底香以及冷香。杯面香即引杯入鼻初聞的香，等到了品飲後，留在杯底的香味則稱杯底香，兩者互異。我品岩茶，聞她的冷香，就像空谷幽蘭，叫人心涼脾開！

味：味韻纏綿

啜一口茶，滋味微苦要會轉甘，甘味入牙縫，穿透齒頰，朝喉口滑近，這時茶湯的甘味如湧泉，或由牙縫穿透嘴裡的味蕾，正展開舒緩的身子迎接泉湧的來臨！

好茶一入口，便知有沒有：有的茶一入口，便開始一段茶與味蕾的纏綿共舞，有的茶是齒舌構連的故事！回韻，是對茶湯入口的禮讚；然，回韻就存在甘苦一線間，能由苦轉甘必屬佳品；反之，由甘轉苦必是劣品。

初學者，得細細辨甘苦味，才能體會：苦得有理，才是好茶。要是苦不了留在舌根，這茶便是劣！劣！劣！回甘即是「回韻」，好茶的回甘可以讓人通體盈泰，行氣周天。這不正是古人所說的茶通仙靈，茶有妙現！

初入門者覺得香味易辨，韻味卻難體會，原因是平日飲食習慣或已讓味蕾「睡著了」，或者是吃太多味精，或者是受菸酒刺激。侍茶師飲食口味需保持清淡，少吃人工化學調味料，才能找回敏銳的感官本

能！

在本書中，我也會運用吃水果的味覺經驗，教你怎麼找出自己喜歡的品茶口感。

▲ 回甘讓人通體盈泰

尋味訓練

東西方的品茗存在著差異。東方，尤其是亞洲兩岸四地對於品茶，有其傳統，「茶」為開門七件事，所以東方對喝茶並不陌生。西方喜歡喝茶的國家，以法國、英國歐陸等國為主，而美國所喝的茶，以冷凍茶、冰茶為主。熱飲茶則興起於西餐的餐茶。中國餐廳的熱飲茶因為品飲習慣不同，對茶的認知自然也會有所差異，但對好茶的認同感會越來越高。

將喝茶稱為「品茶」，是一種情趣；但如果只是將茶視為飲料之一，那就純粹是喝飲料，談不到其他的精緻度。

侍茶師要先分清楚：品茶和品酒一樣，品茶時所用的茶，是一種頂級的佳釀，能夠與酒分庭抗禮。五大酒莊的酒可以與什麼茶對比？當你有了這樣的經驗與能力，就比較容易說服喝酒的人，在用餐時多增加一個選擇：「茶」。

侍茶師，未來應該是餐廳的主流角色，和侍酒師一樣舉足輕重。因此，侍茶師的訓練，第一件事就是要知道「如何品茶」。

「如何品茶」牽涉到消費者的意願和口味。品茶常被認為是主觀的，也存在著所謂的第一印象，因此侍茶師必須懂得品茶的心理學——應該是說，要先了解六大茶類的口味，並根據這些口味，幫助消費者找出他品茶的口感，博得每回用餐的好韻道。

─── 開門七件事 ───

開門七件事是平民百姓每天為生活而奔波的七件事，從「開門」起就都離不開七件維持日常生活的必需品：柴、米、油、鹽、醬、醋、茶。開門七件事是家庭必需品，看似平凡無奇，卻處處布滿精心營運的匠心。

看似簡單，但其實大有淵源。南宋吳自牧著《夢粱錄》提到八件事，分別是柴、米、油、鹽、酒、醬、醋、茶。由於酒算不上生活必需品，到元代就被剔除，只餘下「七件事」。

▲ 茶尋味有趣

▲「品茶」是一種情趣

▲ 品茶牽涉到消費者的口味

▲ 品茶的口感好韻道

　　吳自牧創開門七件事之人，據元代《湖海新聞夷堅續志》，曾有宋人云：「湖女豔，莫嬌他，平日為人吃，烏龜猶自可，虔婆似那吒！早晨起來七般事，油鹽醬豉姜椒茶，冬要綾羅夏要紗。君不見，湖州張八仔，賣了良田千萬頃，而今卻去釣蝦蟆，兩片骨臀不奈遮！」

　　說的是古人處處平凡中見真情。直至今日，開門七件事仍導引著華人生活。

　　元雜劇《玉壺春》、《度柳翠》及《百花亭》都有提及開門七件事。其中提及此「七件事」的有〈劉行首〉：「教你當家不當家，及至當家亂如麻；早起開門七件事，柴米油鹽醬醋茶。」至明代，唐寅藉一首詩〈除夕口占〉點明：「柴米油鹽醬醋茶，般般都在別人家；歲暮清淡無一事，竹堂寺裡看梅花。」

　　茶，是華人生活中常事，看似人人懂，喝茶好似太平凡，卻藏大學問。

理解六大茶類的口味

綠茶

綠茶的口感以碧螺春為例，她的香味充滿水蜜桃般的清雅甜滋，韻味細緻悠遠，心思細膩的人想解悶時的最佳良伴。

綠茶中的龍井名符其實，有著青翠江南風光的明媚，像奇異果的翠綠果肉，發散著新鮮的草香，韻味如彩虹般稍縱即逝。心情煩躁火氣大，一口龍井為你消消氣，帶走一切的煩囂。

白茶

白茶中的白毫銀針通體絨毛銀光，帶著寧靜氣息，熱茶亦可消暑，好似夏日解暑最佳水果——小玉西瓜。細嫩的肉體發散著純淨的幽香！提供喜歡思考動腦的人一個靈感補給站。近年，將老白茶當保健品的潮流很是風行。

黃茶

黃茶中，黃山毛峰的碧綠茶湯，透閃著微黃的湯色，像香蕉在青皮轉黃皮時的口感，微澀中帶著甜美，她的香像極成熟香蕉的蜜糖味，適合熱戀中的情侶互訴情衷的愛情湯汁。

青茶

青茶中的包種茶帶著花一般的撩人姿態，就像是通體火紅的草莓，令人垂涎。或許你是衝動而積極的人，必定能與包種茶產生共鳴：她的香氣清晰，茶湯乾脆俐落，反映年輕活力與無限憧憬。

青茶中的金萱，以她的香氣獨冠群倫，就像台灣的牛奶芭樂，在水果與茶的滋味裡，讓你喝得到牛奶的醇厚濃郁，以及她的枝頭青翠。適合處事明快的人，正是面臨挑戰時的一杯活水。

青茶中的凍頂烏龍茶有極濃的蜜蘋果香味，以一種不可思議的甜蜜鑽營品飲者的味蕾，像是你永遠帶著笑容努力生活的好友，總是讓人心曠神怡，很想與她相處。在台灣與日本是超人氣茶葉商品。

青茶中的阿里山烏龍茶有著獨特山頭氣，如同原本被認為淡雅的蓮霧，竟有一身的細緻韻味與清香，博得「黑珍珠」的美名。高山烏龍茶是愛茗族最愛，也是最懂得創造產值的創意人靈感的泉源。

▲ 白毫銀針寧靜氣息

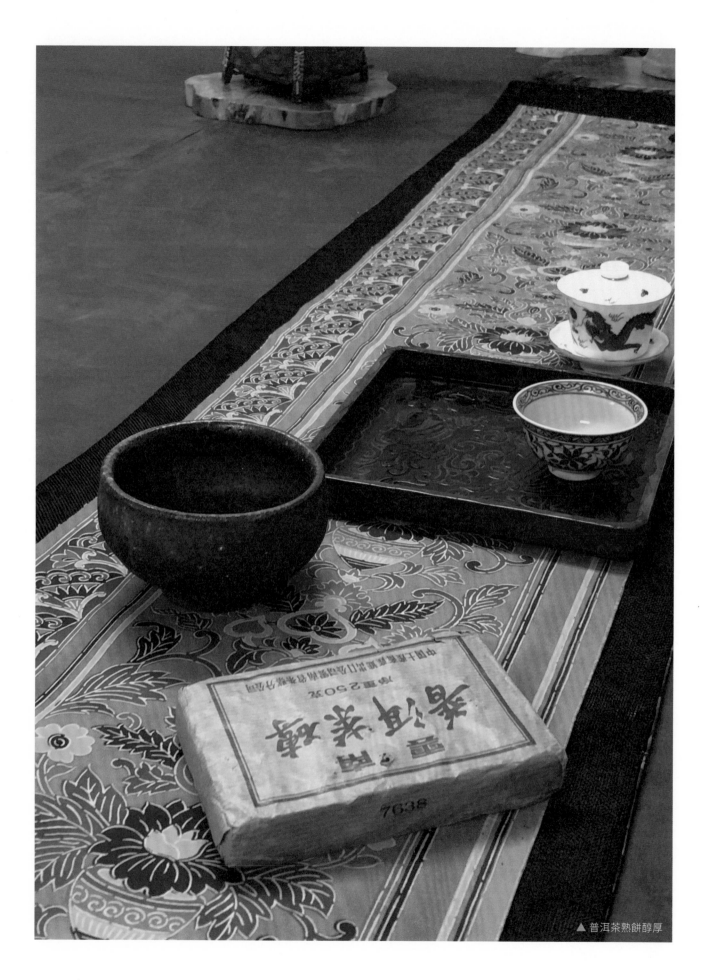

▲ 普洱茶熟餅醇厚

青茶中的白雞冠來自中國武夷山，像是滿臉皺皮的美濃瓜，卻有令人驚豔的內涵，教人如何不想她？白雞冠粗糙的外觀，像是實力派高手，深藏不露，但一出手便驚動武林，讓味蕾騷動起來。

青茶中的鐵羅漢，可察覺到有一股「苔蘚味」，帶有濃重濕氣的青草味，茶湯初入喉有微刺感，後韻卻如翻浪滾滾而來，變化多端，令人難忘。

青茶中的安溪鐵觀音是烘焙茶，好似新鮮蜜棗，有著濃烈的韻味。更令人訝異的是：安溪鐵觀音的底蘊和蜜棗相互應和著一種甜蜜關係，適合溫文儒雅的新好男人。

青茶中的木柵鐵觀音以炭焙成為最大特質，容易讓人想起褐色外皮的龍眼，總是帶著木頭與火共舞的景象，令人回味無窮。愛旅遊冒險的你，帶著家鄉的火與木，陪伴著異鄉人咀嚼鄉愁。

▲ 後韻如翻浪滾滾而來

普洱茶

普洱茶的青餅茶湯洋溢著跳躍的青春活力，就像波蘿蜜的果肉甜而不膩，每一口都是新鮮的開始，就像永不妥協的你在這瞬息萬變的情境中，總是懷抱著無限的希望迎接明天。青餅獨有的陽光滋味就像波蘿蜜金黃的果肉，閃耀著不是夢的未來。

普洱茶的熟餅以其陳年醇厚帶著獨有的酸味，就像熟透的鳳梨，只要看到就口齒生津。這也是品飲的新境地：由苦轉甘、由酸轉甜，不正是鳳梨酸在嘴裡，甜在心裡？適合害羞靦腆的你，藉著她吐訴不為人知的心聲。

紅茶

紅茶，對習慣品飲半發酵茶的消費者而言，很難一下子進入紅茶全發酵的母體深邃的滋味，有時還會受到商品化品牌紅茶刻板印象影響，而誤以為紅茶不屬於精緻茶！

紅茶，最初生長在中國福建黃崗山麓，因製法加入松木煙燻，口味獨特，獲得認同。後來這裡的茶苗被移植到海外，成為西方品牌紅茶原料的供應地，至今三百多年仍火紅不滅。

17 世紀，中國茶走入西方世界的一小步，卻成為全世界品茶的一大步。英國引進中國茶後，茶成為生活享受中的極致，品紅茶是上流的奢華。當時的王公貴族，在品茶活動中渲染茶文化的魅力，至此品紅茶成為尊榮的認同，更是西方禮儀社交的必需品。

▲ 品茶不要自我設限

即使貴為女王之尊的維多利亞（Victoria），也因愛上紅茶而說出：「任何時候都是品茶之時」。她的意思是從早到晚都想品茶。這也是紅茶之所以出現了早茶、餐前茶、下午茶、晚餐茶、睡前茶……等不同分類的多樣茶種的緣故吧！

在西方強勢文化主導下，紅茶成為品飲帝國裡重要的主力商品。對於台灣消費者而言，則是想望西方的品飲經驗：紅茶就是下午茶的化身，是一種生活品味；而「中國紅茶」，則被劃入不起眼的茶種。然而，我們觀看西方，在販賣紅茶時，透過文化的模塑，硬是將紅茶賣到最高價；身處紅茶原產地，反而不知是寶——像是水沙蓮、祁紅、滇紅及正山小種，均是當今可與西洋紅茶抗衡的好茶。

此外，浙江杭州產的「九曲紅梅」、四川省宜賓市的「早白尖」、廣東英德的英德紅茶，以及福建省政和縣生產的「政和功夫」，還有雲南的荔枝紅茶等不同紅茶口感，也都值得一試！

哪一種口味適合你？建議先從熟悉的茶喝起，過一段時間再轉變口味。不要自我設限，每一種都試試看。但遇到食物時，如何不敗？則是侍茶師展身手的時機。

多采多姿的品飲口味，搭配適宜的料理或是點心，將為你的味蕾帶來更多生活的驚喜，創造品飲好滋味。

醒來吧！感官

品茗可以喚醒人的五種感官，簡單地說，就是一種「尋味」。

為何要尋味？就是調高品味的聲音。當然在品茗的過程中，都是同時發生，如此瞬間產生的五感，會讓品茗茶達到一種昇華。

從煮水聲中找到松風的回音，看茶葉球狀或陳年茶的幽光，看茶湯裡面的膠質、透明度及色度的差異。透過聞茶乾、杯面香，用味道進入感官的延伸，引領我們馳騁在茶山，悠遊在茶的世界中。

當杯子口沿接觸到雙唇時，溫暖茶湯從舌尖開始，進入味蕾的感官區。你可知舌面分布了多少味蕾？可以分辨出多少層次？又如何精準說出香味、滋味？

一般人品茗，卻常用很簡單的「好喝」或「不好喝」，來打發味蕾的感受。唯有茶在五感中激起的刺激，能帶領人的感官，回到敏感年輕時，最佳的生理狀態。

茶用聞的或用喝的，都是常態，學會用摸的，才是真功夫。用手觸

▲ 茶湯裡面的膠質

▲ 煮水聲中松風的回音

▲ 茶能帶味蕾到最佳狀態

摸茶乾,茶是否受潮還是焙火太重,都可以摸得出來。老師傅選茶,用手一摸,就能知道茶的揉捻、烘焙度夠不夠?甚至保存的情況、含水量有沒有超過 7%?敏銳的五感並非一蹴可幾,透過「品」的方式,一步一步在聚精會神中進入品茶的堂奧。

五感

一般人對五感並不陌生,卻又不熟悉,很難自我調整五感的均衡。五感就是形、聲、聞、味及觸。人的五種感覺器官為視覺、聽覺、嗅覺、味覺及觸覺。

- 「形」指形態和形狀,包括長、方、扁、圓等一切形態,以及形狀、顏色、大小、多少、方向、行為與外貌。
- 「聲」指聲音,包括高、低、長、短等一切聲音,分為發出聲音及聽見聲音。
- 「聞」指嗅覺,是微粒在鼻黏膜中的反應,如香與臭。
- 「味」指味道,包括酸、甜、苦、鹹及鮮等各種味道。
- 「觸」指觸感,觸摸中感覺到的冷熱、滑澀、軟硬、痛癢等各種感覺。

中國古人追求味覺美,其次是與味覺美的悅樂感關係最為密切的嗅覺美,再來為視覺及觸覺,最後才是聽覺美。傳統中國

▲ 進入品茶的堂奧

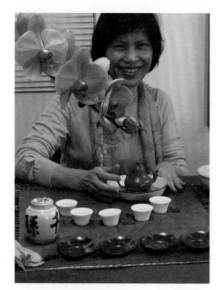

▲ 茶湯進入口腔好心情

▲ 苦、澀、甘、甜交錯出現

▲ 保持味覺靈敏

文化裡，味覺在五感中處於首要地位，美感源於味覺。

其他感覺的美感，按照與味覺的親疏遠近而依次排列，沒有非常明顯的「高、卑、上、下」的審美價值差別。然而，感官的嗅覺才是引動味覺的前提，留下嗅覺和味覺，你會選哪一個？

嘴裡的風暴

茶湯進入口腔，溫度若達 100℃，會造成燙傷，而人類舌頭最好的喝茶溫度，則是 40℃。品茶時，當你還沒有感覺到舌尖傳來的甜度，茶湯可能已經滑入喉嚨，要說出剛剛那一口發生了什麼事？喝到了什麼？甚至說出茶的產區？這些就是侍茶師需要修練的功夫。

有的人也許經過訓練或參加感官審評，其中，嗅覺和味覺是從味覺開始，因為「喝」是每個人最有把握的項目；喝茶之前，必須先把嘴巴清乾淨，若口裡有很多雜味，第一泡茶一定會失去準頭。

喝一小口，在中文裡叫做「品」。茶入口後先要吸氣，讓舌頭與茶湯互相滾動，增加空氣與單寧的接觸。這樣的喝茶法，看起來不太雅，因為有「速」的聲音。

但唯有這樣，才能讓茶湯充分分布到舌頭、牙齒及整個口腔。做完這個動作也不要馬上嚥下，讓茶湯在口中轉動，苦、澀、甘、甜的質地會交錯出現。品單一茶種不用吐出茶湯，連續多種茶，則需要吐出茶湯以保持味蕾靈敏。這種翻滾舌頭方法和品酒是一樣的。

許多摻有添加物的茶葉，入口極甜、聞起來很香，可是在舌頭轉動後，1 分鐘後立刻由甘轉澀，這就是侍茶師必須教導消費者的常識：說得清楚，教得易懂，信任感才會出現。透明茶資訊，是侍茶師責任所在！

品出味道後，接著需要記住這些滋味，用適當的名詞來形容。這些名詞，也要選擇大眾能接受的，而不是你說你的、別人聽別人的。在這樣的茶湯味道中，或許是水果味，或是花香味，甚至帶有煙燻味，從口腔發生的茶味，進入茶湯妙境，最直接也是連動感官的開始。

超級品嚐家（Supertaster）

中國人常用「愛吃鬼」形容愛吃的人，愛吃會吃懂吃，才能

成為品嚐家。

全世界比尋常人擁有更敏感味覺的人中，女性較易產生超級品嚐家；亞洲人、非洲人和南美人，出現超級品嚐家的比例較高。

人類對苦味的高敏感性，可以避免誤食有毒植物，不過，高敏感性同時也縮窄了適口食物的範圍，導致挑食並造成攝入營養不均。但挑食和超級品嚐家並沒有必然性。

米其林派往世界的神秘評審，算是這類超級品嚐家，懂得食材、煮法、烹飪、佐料……等，有趣的研究是，這類味覺敏感的人吃東西時，需加更多鹽巴，才能順利入口。因此，超級品嚐家無法享受到低鹽產品帶來的種種好處，相較之下，健康、天然的食物大都帶有一點苦味，很容易心生排斥。

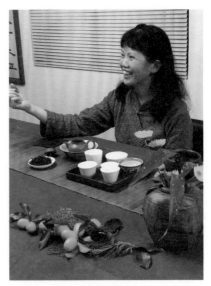

▲ 茶湯的妙境與感官連動

前後段聞出真茶

有人會問，當嗅覺和味覺只有一項可以選擇時，你會選什麼？許多人可能會選味覺。殊不知，嗅覺才是真正引起後段味覺的開啟。嗅覺就是鼻子聞到的味道，好鼻師則是形容嗅覺的靈敏度。

我們不太會去留意，嗅覺要怎麼運作，才能夠聞到茶葉的真正香味。通常的做法是：先聞茶乾。聞茶乾時要把鼻子貼近，先淺聞，然後吐氣，吐氣時不要碰到茶乾；接著進行第二次的深聞。深聞時茶乾若有蔗糖香，基本上這個茶已經達到標準。

但是，如果才第一次聞，便香氣撲鼻、妖豔異常，勢必加了香料，

◀ 嗅覺開啟後段味覺

▲ 好鼻師嗅覺靈敏

▲ 杯面香解構茶的科學

▲ 鼻後嗅覺深層解構

香氣才會如此張揚。否則茶葉在香氣的表現上，還沒有碰到沸水的激盪前，是不可能有這樣的味道！

茶葉透過浸泡產生的香味，通常會停留在壺和杯子上，泡茶的人聞壺，就能從氣孔聞到味道。越靠近聞到，表示嗅覺普通；若坐挺在壺的前面，仍然能快速地在注水時聞到香氣，表示你的嗅覺是靈敏的。

茶湯從壺倒入杯子的瞬間，會散發出茶香，敏感的嗅覺此時就該知道茶的山頭氣，也就是種植的土壤是哪一個區塊。若你還未達到這個程度，可以拿起杯子聞，入口前聞到的味道是杯面香，是讓你去解構茶的科學論據。

用力吸氣，是在聞茶揮發出來的香。將聞到的香味只用不著邊際的詞語來形容，太過抽象、不可靠了。試著將茶含在口中，以鼻子呼氣，體會此時所產生的「鼻後嗅覺」，就能更深層地感受與解構。

從茶乾泡出的杯面香，經過鼻腔達到敏感地帶──也就是察覺氣味的區塊，能直接獲得的資訊不多；但是如果能夠更清楚知道鼻後有一個嗅覺區塊，可為己用，那就好了。

聞香匙和評鑑杯

如何聞出茶的香味？最簡單的方法就是運用評鑑杯。

評鑑杯容量為 120c.c.，通常放 3 公克的茶葉，浸泡 3-5 分鐘後出湯，
聞香味，品滋味，定量標準下，提供了相對客觀的分析，對於初學者
是很好的學習方式。

國際標準評鑑杯是依國際標準化組織 (International Organization for
Standardization, ISO) 之標準所訂製的杯器，容量為 150c.c. (±4c.c.)，
評比的不僅有紅茶，還擴大到普洱或條索狀的茶葉，尤其普洱大葉

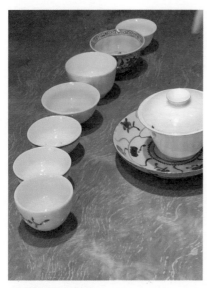

▲ 客觀的分析茶質

▲ 釉藥與材質影響氣味

▲ 聞出香的層次

種，評鑑杯若太小，茶葉將無法舒展，會影響到它的香和滋味表現。

評鑑杯以外，東方也流行聞香杯。聞香杯是應用杯子的器型，做成柱型，如此感覺聚香更足。泡茶時，先把茶湯倒進茶海（公杯），分注到聞香杯，再將聞香杯的茶倒入品飲的杯子。聞香杯的形式看起來十分專業，但釉藥與材質若是不對，氣味就不夠精準。其實一個杯子就夠聞香了。

聞香匙是運用水珠表面張力最大的原理，設計水滴形的湯匙，並用特殊釉藥燒製而成。茶葉泡開後，把湯匙放到茶湯裡，旋轉兩三下拿起，香氣就會掛在湯匙圓柱形的部分，立刻能聞出茶香的層次。

聞香器物越簡單，干擾越少！聞香有分前、中、後三段：

前段是熱的時候；中段是溫的時候；後段是冷的時候。

記住，冷香才是茶最高最好的原則！「熱茶沒學問，冷茶看師傅」，因為熱茶本來就會香。意思即：真正的好茶，冷了以後還是會香味俱足。

應用這些器物時，必須保持它的潔淨，並將茶款做好編號，試飲時，就可以駕輕就熟地分門別類。評鑑杯的材質通常以白色為主，如此才不會影響到湯色。

侍茶師學習品鑑時，使用評鑑杯，若能夠加上聞香匙，可以省去聞香杯的麻煩；同時，聞香匙可以移動，也不會讓品飲者碰觸杯子，讓身上的味道干擾到茶香。

▶ 冷香看茶好壞

記住味道

味道要如何記住？很多人聞過味道以後，轉瞬即忘。因此，若要記住味道，必須先知道：人類嗅覺受體基因大約有 1,000 種，嗅覺受體又可以被特定氣味分子活化，排列出超過 1,000 種的嗅覺記憶：大腦會記住這些氣味模式，下一次再遇到同樣氣味時，就能讀取腦中存檔的氣味，進行分辨。

但是，茶葉的芬芳是受熱產生，變因較多；就如食材在不同烹飪技巧的製作下，呈現千變萬化口味。然而，記住味道是一種學習，對於氣味分子的特質，有些人比較敏銳，有些人比較遲鈍。從品茗訓練中可知曉：茶的清香還能細分成花香，花香又能細分成各類花卉，花卉還能分出同種不同表現方式……，使我們對於琢磨味道，既親切、又陌生，彷彿俯拾即是，卻又難以言喻。因此，記住味道必須下工夫，才能靈活抓住它。

茶的五種好滋味

喝出茶的五種滋味，這五種滋味包括：酸、苦、鹹、甜、甘。

舌上味蕾能夠讓我們感受到茶湯的五種滋味。舌頭尖端就是對甜味最敏感的區域，等邊兩側是鹹味，底端對於酸味和苦味比較敏感，鮮味則是整體融合的感受。

一般人在茶一入口時，完全沒有讓舌頭去感應，就囫圇吞下；這也沒關係，舌尖的甜味會留著，舌背苦味和酸味也會慢慢出現。但如果茶喝完，舌背出現乾燥的感覺，很想喝口水，這表示茶的發酵和烘焙都有問題。

「舌」在中國古字，可以解釋成「甘」。現代講的「鮮」其實就是中國的「甘」。

正如《說文解字》：「甘象口中含一，一道也。」《說文解字注》中進一步說，「甘」為五味之一，而五味之可口，皆曰「甘」。今人對「甘」字原意有些陌生，卻用得很稀鬆平常，「這泡茶很『甘』！」成為品茗者愛用的辭彙。

「甘」在中國古代意指「覺得好吃」，而「甘」字也是形成茶味密合的重要因素。《說文解字》：「美，甘也。」就說明「甘」「美」並存。品茶有甘就有美，這是了解茶的製成後，所要解構的茶的甘美

▲ 五種滋味心情好

▲ 品茶有甘就有美

▲ 品茗時的味道異彩

▲ 五種滋味的五行

之所在。

甘美由「甘」而起，篆字的「甘」，四框象「口」，口裡含「一」，這口中之一是指深奧的「道」，因「道」從「一」來，一又派生天地萬物。「唯初太始，道立於一」引為品茶有「甘」，味蕾是「一」而生品茗身體感的味道豐腴，才能豐富品茗時的味道異彩。

「甘」字如舌下有利器穿過，表示味覺反應很直接，譬如苦甘酸甜，這四個對味，也是辨認滋味的好方法。茶湯入口後酸會轉甜、苦會轉甘，表示這個茶有餘韻，同時也適合藏放；若茶只有甜味，入口毫無酸苦，這種茶就與自然的茶葉本質脫節了。

至於鮮味等於甘味的意思則是，當這些味道俱足以後，自然會生津。生津是指喝完茶以後，會有唾液從牙齦出現，便以「甘」字概括了。

五種滋味其實很難用一種茶去分析，但是每種茶都具備這五種滋味。五種滋味就像五行，能夠精確定位，符合這五種滋味，就表示茶的製作到位了。

侍茶師理解五種滋味後，就要引導消費者進入——什麼叫做茶的五種好滋味。

鮮味（うま味／Umami）

鮮味是大家吃完東西，覺得食物很新鮮，發出的讚美詞「很鮮！」

但是鮮味這兩個字的意義其實有其科學性。1908 年科學家兼東京帝國大學教授池田菊苗才正確鑑別出鮮味，發現麩胺酸鹽能令海帶魚湯變得美味可口，注意到湯汁有別於甜、酸、苦、鹹，因此將其命名為 Umami（鮮味）；1913 年學者小玉新太郎發現鰹魚片內含的核苷酸 IMP 是鮮味的來源；1957 年國中明也發現香菇、蘑菇所含的核苷酸 GMP 亦會產生鮮味。

學者以科學精神找到鮮味的來源，Umami 便成為世界認同的科學新詞，用以描述麩胺酸與核苷酸的味蕾感覺。通常「鮮」是指帶來喜悅，讓舌頭回味綿長、令人垂涎。

雖然鮮味的真面目是由日本人所發現、命名，但過去的中國早以「甘」來形容這樣的味覺，兩者互相輝映，但旨趣相同。

茶的香味家族

茶的香味多采多姿，它的芳香物質需要用科學方法做定位。茶因受熱度影響，香味已經很難細分與歸納，但是可以利用果香、花香，對香氣做基本的認識。

配合《鑑茶》App，把茶的香氣分成花香、果香及烘焙香。

花香：蘭花香、梔子花香、珠蘭花香、玉蘭花香、桂花香、玫瑰花香、茉莉花香、櫻花香。花有多種，但是這是一個具體且貼近生活的概念，找出常聞到的花香來記憶使用，描述時很易懂，易於溝通交流。

果香：柑橘香、蘋果香、蜜桃香、桂圓香、栗子香、甜棗香、梅子香。運用台灣常見的水果做延伸，有利於記憶及共感。

烘焙香：米香、碳味香、高火香、米糕香、蜜香。尤其是中度發酵的茶，與烘焙味息息相關。

這樣的分類，前階可以滿足所聞到茶的味道。茶香的移轉會隨冷熱變化，在茶香的分辨裡，希望由繁化簡，讓初學者容易上手。

深入了解，茶香受製成六大茶類為綠茶、青茶、白茶、黃茶、紅茶、黑茶，這六大茶類都有各異的香味形容，這是屬於高階侍茶師必須學習與鑽研的課題。

分類茶香之外，簡化評鑑方法，每個項目的評鑑分數，並應用多元迴歸分析，建立茶的評價。換言之，把自己當做評茶人，弄清茶的各項特質並給予分數，經過加權後，計算出客觀性評價，這是侍茶師可

▲ 茶香多采多姿

▲ 貼近生活記憶香味

▲ 茶香無所遁形

▲ 茶的芳香物科學定位

以與消費者互動，並利用 App 產生連動的橋樑。

茶香訓練，可以讓許多人輕易入門，而不是去想像許多未曾接觸的，或是根本沒見過的水果和花朵。條列出來的香氣名詞，都是常見的花或水果，不要忽略它們，這些芳香家族將會成為你記憶茶香的基石。

若能仔細分辨，茶香將在你面前無所遁形！

酒鼻子（Le Néz Du Vin）

聞完茶香，即便給了香味稱呼，如花香、果香、烘焙香，但這樣的語言在華人地區行得通，走入世界的品飲也通嗎？這也是茶走入國際化，還須向「酒鼻子」學習的一套標準香氣系統。

「酒鼻子」是 Jean Lenoir 於 1981 年發明的標準香氣，做為葡萄酒香氣辨識系統，透過這套系統建立表述香氣的語言，藉以訓練侍酒師對香氣的描述及辨識能力，深受世界認同，繼而成為國際標準香氣鑑定系統。「酒鼻子」標準香氣可分成五大類：果香、花香、蔬果辛香料、烘焙、皮革與動物性氣息。每種再做細分，水果可分為柑橘類、熱帶水果類等；植物分為蔬菜類、蕈菇類、木質類等……。這樣的分類，與茶有異曲同工之妙。「酒鼻子」能讓聞過的人強化記憶，同時進行自我訓練，將味道放在對的位置，才能進階。

葡萄酒是這樣，茶也應該要這樣！

茶的質地脫光最準

以味覺體驗茶湯時，可以聞到花香或果香。當香味和滋味融入到舌頭，最先接觸到的是茶湯的熱度，過高的溫度碰到嘴巴很不舒服，更會讓人無法感受茶的質地。溫度 40℃合宜品飲，即泡即飲不失風味，其實茶的質地一入口便知優劣。

茶湯的質地有什麼樣的特色？是滑潤的？絲綢般的？咬舌的？平滑的？飽滿的？順口的？圓潤的？濃烈的？粗澀的？柔和的？有各種的可能。我們必須學習專有的形容字彙，解釋茶湯時才有專業性，就如同葡萄酒的專用術語。這是侍茶師必須學習了解的重點，不可怠忽，

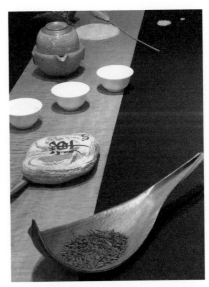

▲ 茶的質地入口便知優劣

▲ 感受舌頭的判斷

▲ 口感因人而異

且是可日積月累的修練！

　　茶的質地會提供許多訊息，然而訊息有時候會被茶葉包裝所干擾，同時也會因為茶的故事影響判斷。一個好的侍茶師，必須脫光茶葉的外包裝，面對茶乾與泡開的茶湯。

　　避開視覺的陷阱，撤除文字的描繪，以及隔絕故事的洗腦，才能夠辨識得到茶的訊息。除去外在不相干的訊息，全神貫注，感受舌頭的判斷，再現茶本味。

　　茶湯質地帶來的感觸、可感受到的層次與亮點，因人而異；對的品質，是滑潤？還是澀口？順口還是濃烈飽滿？具體的口感並不可以逆轉，也不可「硬拗」。

　　掌握好茶湯入口、啟動味蕾的瞬間，抓住茶的品質，你準備好了嗎？

▲ 好茶湯入口即知

口感

　　許多人用餐時不會想到「口感」，因為那個時間是在享受美食。口感就是以理性態度面對茶、酒或食物。

　　口感是指食物在口中發生化學或物理變化的感受，為「食品流變學」（Food Rheology）的專業術語。吃飯喝茶時不可能將流變學的概念放在餐桌上，但是侍茶師因職責所在，必須了解——口感係指食物進入口腔到吃完後感覺，從第一口開始，留

在舌頭、牙齒及喉嚨的感覺。也有人稱為「質感（Texture）」。

口感好不好，與食物含水量有關，但茶的口感好不好，則與茶的製作、萎凋、烘焙有關，再加上沖泡後茶湯的浸出物、濃淡，都會影響口感。因此，針對食物、酒及茶，會有不同的解析；但同樣的要求就是口感要能順暢。以茶為例：茶湯口感要滑順不殘留，不會口乾舌燥，才是好的茶，對的口感。

建立茶感官品評

茶葉品飲時體驗到的香味、滋味，以及茶湯入口的質地，都會讓我們的感官予以回應，這是品茗所做的「感官訓練」。

這種訓練提供打開感官的理想基礎。然而，茶的多樣性仍有發掘空間，目前感官訓練所面臨的，是以單一烏龍茶或者是綠茶，或者是普洱茶做為標準，它們之間有共同的和諧特徵，但形容綠茶與烏龍茶的香氣，卻是兩件事；同樣地，形容普洱大樹茶的苔蘚味，和武夷茶老樹產生的木質味，也存在極大的差異性。

新鮮的當季茶，和陳放 5 年、10 年甚至 60 年的茶，也有差異。這些差異，都不能只用單一的形容詞去交代。品茗者能夠描述出茶的感官特徵，利用共通語言評論同一種茶，才能夠有交集。

否則每個人都可以自主應用字彙，形容不同的茶葉，客觀性就很難出現了。更具體地講，這些形容詞所表示的意義何在？若消費者與侍茶師所用的語言不同，就會雞同鴨講。

▲ 品茶香味有趣味

▲ 普洱大樹茶含苔蘚味

▲ 利用共通語言才有交集

目前品茶世界充滿了各種可能性，各自表述，各有一片天。賣茶的人、喝茶的人，各有主張，若能夠用統一的語言去表述相同的茶，那麼所傳達的評鑑，就是真實口感的回應。

葡萄酒能不分國籍、跨越領域，被廣為推廣，憑藉的就是使用相同的語言去描述。譬如，「Aftertaste」是品酒系統用來形容喝完後喉嚨的感受；對茶來說，喝完後的感覺則是喉韻、回甘……等。品茶之所以會衍生許多不同的討論，乃因於未建立共同、共通的語彙。

同樣地，綠茶回甘細膩，普洱茶回甘卻非常強烈。渥堆普洱茶會不會回甘？有人為了要凸顯茶，會說有。這中間的感受與描述的差異，需靠一套客觀標準做評比，否則就陷入「回甘」單一的迷思。有了清晰的認知，才能由感官升級，讓口感的溝通交流達到和諧。

酒的餘味，茶的餘韻

品葡萄酒的人常用「Aftertaste」形容酒的優劣、價格甚至釀酒師的特質，翻成中文就是「餘味」，即酒入口以後香氣持續的長短。換言之，即口中殘留的味道。此味道若是苦澀，無法轉甘甜，以葡萄酒來講，並未達到標準，對茶也可做為判斷好壞的依據。

茶入口停留在口腔的味道，稱「餘韻」，而非「餘味」。「Aftertaste」對茶而言，不僅是殘留的味道，更值得注意的是，餘韻是否繚繞？餘韻繚繞並不是時間長短的問題，而是餘韻必須細膩：換言之，餘韻從牙齦開始延伸到喉嚨，會讓口腔生津，也和葡萄酒的「餘味」相同。

葡萄酒的「Aftertaste」，以停留時間做為區隔，一般用 Short（短促）、Moderate ／ Medium（中等）、Medium-Minus（中短）、Medium-Plus（中長）、Long（悠長）……等詞，形容「餘味」；但品茗時，應該無人會去計算餘韻停留在喉嚨多久。

取而代之的是餘韻是否優雅，對於口腔是否造成不適。生津是必要的，這也是喝到好茶餘韻繚繞的真義。

▲ 茶有多樣的香醇味

茶的化學分子報你知

如何從科學角度開始學喝茶？

許多人喝茶喝了一輩子，只愛他所愛，獨尊一種茶。譬如喝烏龍茶的人，很難接受其他的茶種，有人喝了普洱茶就覺得其他茶不夠味，這都是受到茶資訊不對稱所造成的。

茶資訊客觀性的建立，可從科學的角度來看自己茶喝得對不對。先認識水和茶所產生的萃取作用，茶葉經由熱度溶解出來的單寧多寡，以及水和茶浸泡出的濃度，都會在「如何泡好茶」的章節進行說明。

茶湯入口，能感受到澀、苦、鮮、甜，這些口感，都與茶葉中所含的化學成分有對應關係。

茶葉中所含的化學成分，包含：多元酚（Polyphenols）、咖啡因（Caffeine）、胺基酸（Amino Acids）、含氮物質（Nitrogenous Compounds）、維他命、無機物以及其他的成分。

▲ 科學角度學喝茶

茶多酚（Tea Polyphenol, TP）

茶葉中多酚類的總稱，又稱為茶鞣質或茶單寧，如同葡萄酒單寧，是茶葉最重的主要成分，帶來的苦澀會轉甘甜，也是存放茶的必備元素。多酚類佔茶乾 30%，沖泡後溶出約 40-50%，是茶湯澀味的主要來源。其中以兒茶素（Catechin）最為重要，佔茶多酚類總量的 75-80%。

種植於高海拔的茶樹所製成烏龍茶，兒茶素相對含量低，這也是茶湯口感佳的原因。

▲ 小綠葉隱藏大學問

◀ 茶的化學成分表

茶葉	水分 75%		
	無水固形物 25%	有機物 93-96%	無氮化合物：茶多酚 20-35%／脂類 8%／有機酸 1-3%／碳水化合物 25-35%
			含氮化合物：蛋白質 20-30%／胺基酸 1-7%／生物鹼 2-5%
			其他：芳香物質 0.02%／維生素 0.5-1%
		無機物 4-7%	水溶性成分 2-4%／水不溶性成分 1.5-3%

咖啡因（Caffeine）

茶湯中苦味的來源，喝茶時咖啡因融入成為茶湯滋味的一部分。咖啡因會帶來亢奮，但茶在這方面的表現，反而顯得平穩。品飲陳年茶，因茶多酚及咖啡因減弱，茶性平和，反而有種沉穩與放鬆的身體感。

蛋白質與游離胺基酸（Free Amino Acids）

茶葉中蛋白質含量約 15%，以鹼性蛋白質為主；游離胺基酸佔茶乾約 1-2%，以茶胺酸（Theanine）含量最多。游離胺基酸是茶回甘的滋味，主要為麩胺酸（Glutamate）與茶胺酸，搭配茶倍素（Theogallin）或作用稍弱的沒食子酸（Gallic Acid）做為增強分子，共同活化甘味，在口中味蕾引發回甘滋味。

碳水化合物

▲ 茶葉製作帶來特殊香氣

蔗糖、果糖及葡萄糖佔茶乾約 4%。可溶性的還原糖、蔗糖；不可溶的澱粉、纖維素，以及其他化合物結合的糖苷，其中還原糖是茶湯甜味的主要呈味物質。茶葉中的游離胺基酸、還原糖及蔗糖，會在茶葉烘焙時產生梅納反應與焦糖化作用，這也是焙茶時最核心的控管重點，讓茶葉產生特殊香氣、水色的要素。

茶裡面還含有礦物質及維生素，許多研究報告指出茶的抗氧化能力，甚至對於身體的效益，像是維他命 C ——但維他命 C 在經過高溫後，已經不復存在。此外，茶還含有氟、鉀、鈣及鎂……等微量元素，都是許多喝茶人在碰觸到茶與健康時，樂於討論的話題。

茶葉與茶湯中特有的香氣，透過實驗得知，約有 600 多種的芳香因子，主要成分以醇類、醛類、酮類、酯類及含氮化合物為主。綠茶香氣主要來自高溫殺青生成的醇類及酸類物質，紅茶以醛類為主。很多人會說：想用茶做香水，但茶香必須透過熱，香水卻得在定溫下產生香味，這就是為何目前沒有茶香水，若有，多半是化學合成或是借用「茶名」而已！

解析茶葉化學成分，讓我們更了解茶，在喝茶時有科學性！

▲ 茶是綠色黃金

▲ 咖啡因是茶的重要成分

▲ 茶多酚影響茶湯質地

▲ 茶中的茶單寧帶來收斂性

茶單寧的功能表

茶怎麼會和咖啡扯在一起？咖啡因是茶中重要的生物鹼，過去只在咖啡裡發現，後來也在茶中找到，它們是同樣的分子，因此茶裡面含有咖啡因，會讓人聽起來以為：喝茶會太興奮、睡不著。

茶的咖啡因在泡的過程中，浸泡 30 秒後就會沖掉許多咖啡因。

但是，在頂級的茶款中，咖啡因反而是很多美味的來源。雖然咖啡因被認為有刺激性，但在過去的廟宇裡面，吃茶、喝茶全是為了提神，藉以達到禪修的效果。

茶的咖啡因到底會不會讓人睡不著？有些茶經過陳放，咖啡因已經緩和，品飲陳年茶，甚至能讓人徹底放鬆。

茶的另一個重要的元素是茶單寧。

茶單寧其實就是茶多酚，與葡萄酒單寧是同一個家族。茶單寧或茶多酚以兒茶素的形式出現，在氧化過程中會產生由兒茶素變成的茶紅素、茶黃素等不同氧化聚合物。

我們在看茶湯時，茶由紅色變為褐色的色澤，這都是在氧化中逐漸形成。茶紅素在看紅茶時特別重要。紅茶泡開以後，冷卻茶湯變混濁時，不要怕！這是一種冷後混的效果，代表茶紅素俱足。好的紅茶在熱水沖泡後，會短暫混濁，接著再次恢復透亮。

茶單寧或茶多酚會影響茶湯質地，茶帶來口感的收斂性，苦澀、醇

▲ 綠茶富含維他命 C

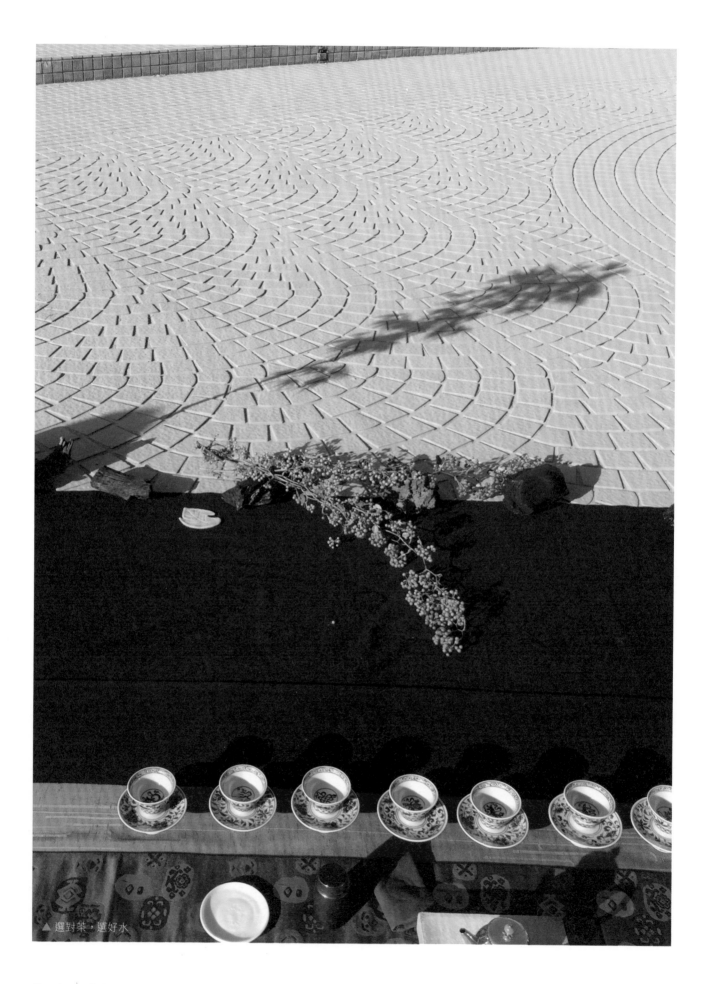

▲ 選對茶，選好水

厚都是因為茶單寧的釋放。

過去，茶單寧與茶的咖啡因不被理解，透過科學的分析，茶葉裡面重要的化學成分，隨著研究，逐漸揭露出對人身體有益的效果！

泡好茶的條件

了解茶的化學成分以後，要如何泡好茶呢？才能不負茶之好、器之美？

泡茶看起來很簡單：水燒開了，茶放進去，倒出來不就好了嗎？這個看起來很簡單的程序，卻藏了許多隱知識。

我們必須知道，泡茶就像戲法，人人會變、巧妙各有不同。為什麼在茶行喝的茶，與你買回家喝，完全不一樣？泡茶最重要的是要選對茶，選好水。

對於侍茶師而言，買對茶這件事，還關聯這茶佐以食物的特色，以及要泡出什麼樣的味道。這中間需要專業知識，才有辦法評估與定奪茶品。

接著考慮泡茶使用的壺、杯，這些器物，有些餐廳就有，少數會量身定製茶器，此外，還要考慮每次放的茶量，要浸多久才能讓茶湯喝起來剛剛好？這樣的剛好還牽涉到食物搭配，與平常喝的濃度，一定會有差異。

▲ 泡茶藏了許多隱知識

什麼是好茶？在侍茶師的角度，西餐或中餐所用的茶，有很大的差異，海鮮與肉類的配茶，也要專精搭配。用好水則是讓茶變得更好，水質軟硬會影響茶湯甘甜呈現。

不同的礦泉水品牌，鈣、鈉含量都不一樣，從濾水器過濾出來的水，也會有差異。職是之故，選擇濾水器時，必須考慮茶和水的搭配；是軟是硬，更決定了日後茶湯好喝、不好喝的關鍵！

如何選壺器？侍茶師不可能像一般人選用的宜興壺，有些具規模的餐廳會自行開發壺器，少了專業對胎土認識所製成的茶具，形雖然好但導熱性出了狀況，摸起來很熱，出水卻不熱，原因何在？必須有更專業的壺器胎土判斷，才能達到完美。這也是專業侍茶師必修課！

如何泡好茶？除了用對壺以外，最基本的練習，是用評鑑杯進行自我訓練。每一組杯放 3 公克茶，注入 150c.c. 的水，浸泡 5-6 分鐘，浸泡完以後，將茶湯倒入杯，茶葉留在杯中觀察。這樣的分析，可以觀察到茶湯、葉底，也可以看到茶湯的香氣，喝到滋味，看到顏色。看

▲ 注水要讓茶葉盡展其葉

▲ 水質軟硬會影響茶湯甘甜

似簡易的方法，必須應用客觀評鑑系統為基準。

　　沒有評鑑杯，可以使用蓋杯。蓋杯在中國由唐代開始出現，一套3件，有杯、蓋及托。過去潮汕人吃飯時，就會用蓋杯泡茶後注入蛋殼杯飲用。蓋杯其實需要泡的功夫。許多長年經營茶莊的負責人，非用蓋杯不可，最能表現茶葉原汁原味。甚至利用蓋杯泡出來的茶湯，還優勝於壺泡。

　　蓋杯的泡法，如何讓茶發出完全的滋味，與茶葉的製成有關。球狀茶與條索狀茶，後者必須先壓碎再注入，同時，注水時的輕重緩急，必須有一定的控管，才能夠讓茶葉盡展其葉。

　　茶量要多少才好？如果是蓋杯，則要鋪底，如果是壺，也是鋪底。鋪底最容易分辨。條索狀可以厚一點，球狀的就是一層。當然，有標準的時間告訴你要浸泡多久，可是，侍茶師若是不能夠衡量面前所服務的人的口味，而只泡出你認為的標準濃度，那可能是大大的失敗。

　　因此，要適當的調整濃淡，必須靠侍茶師的第一泡茶之後，考量消費者的認定標準，再予以調整。至於所用的水溫，在標準配備的場所，有的熱水來自飲水機，有的是熱水瓶，若是溫度不達標，茶湯滋味就會大打折扣。要解決這些現實問題，餐飲經營者亦應同時優化設備，才能一勞永逸。

　　浸泡的時間長短，影響茶葉的吸收是否勻稱。如果用的是壺，如何觀察茶葉泡好了沒有？若在旁邊擺一個計時器，看起來很專業，卻又顯得有一點不夠專業，因為，稱職的侍茶師可以聞味道就知道泡好了沒。

　　完成這幾個泡茶的程序，接著就是如何選杯？如何決定杯子的口徑大小？口小薄容易發香，厚胎可以凝聚韻味。不同的茶用不同的杯，同樣是侍茶師學習的功夫所在。

選茶器之路

　　泡好茶有原則，如何選用器物？像泡茶壺、品茗杯、煮水器，都會影響茶湯。先回顧各地泡茶方法的差異性。世界風行的泡茶方法：華人地區喜愛的潮汕泡法或紹安泡法、台灣地區的老人茶泡法，全部可歸類為「功夫茶」泡法；韓國與日本的綠茶系統，所泡的方法則有差異，是用竹筅擊拂茶盞，或是降溫用陶壺瓷壺泡飲綠茶。

　　喝茶的方法和器物相互牽動，產生多元不同的表現。東方以宜興壺

或汕頭壺為主流，西方品飲茶則用瓷壺為主流；壺的材質亦有陶壺或柴燒，或窯變。這些壺器帶來視覺的享受，不同壺器的發茶性，連動了茶味、香氣的差異性。

　　銀質、金質或銅質的壺，應如何運用？金屬茶器表現茶湯，必須考慮茶與金屬的關係！金銀茶器外觀顯眼，茶湯表現如何？應慎選輕發酵茶種，搭著茶器的優勢來加分。

　　如何選茶器？要好用，先顧到餐飲裡原有的搭配。中餐所強調的白瓷，這類的壺器看起來素雅，如何讓它加入專業服務，讓泡茶不是一種例行公事而已？白瓷壺有茶故事。

　　餐廳若設置有侍茶師制度，所選的茶道具必須整體規劃，包括茶的特性、應有的美觀以及代表餐廳飲食的符號。

　　華人流行的功夫茶，已俱足中西餐的餐茶儀軌，加上實用的方式，站在巨人肩膀上，如同潮汕功夫茶傳承的裝備，如何搬到餐桌上？放在桌邊服務？還是交給想喝茶的人，與料理自行搭配？多元思路成為侍茶師精進學習使命必達！

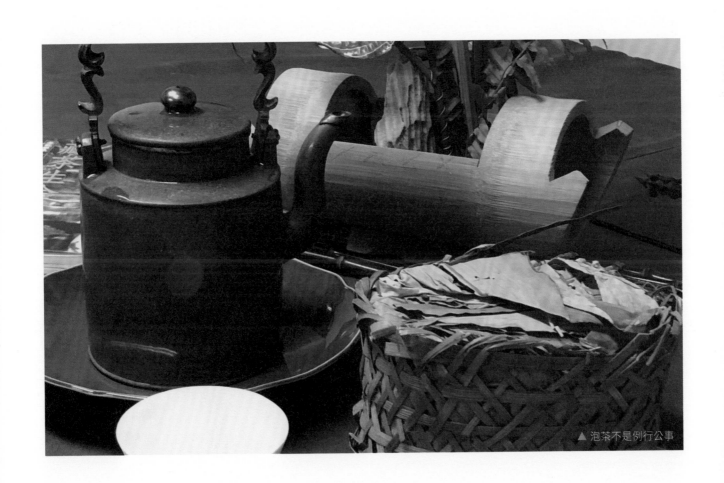

▲ 泡茶不是例行公事

▲ 器物產生多元表現

▲ 學習前人的經驗泡茶

功夫茶

　　功夫茶有兩個意思，第一個是要有「功夫」（閩南語），指的是時間與技巧：喝茶要有悠閒時間才能慢慢沏茶；另外也指泡茶的方法。許多人學喝茶，就是學如何泡茶。泡好茶，必須懂茶識器，才能夠練就一身功夫。

　　第二個意思是指中國潮汕一帶傳承百年的喝茶方式。清俞蛟《潮嘉風月記》，是功夫茶最早的文字記錄，也是功夫茶的命名依據，同時也發現功夫茶須具備很多器物。一般講來，功夫茶不管人數多少，就是只用三個杯子品賞，壺以汕頭壺為主。晚晉以降，宜興壺成為功夫茶裡重要的角色，因此出現功夫茶四寶：若琛杯、朱泥壺、玉書碨與紅泥爐。這些器具環環相扣，要懂得燒炭、煮水及沖泡，如此程序即潮汕人的功夫茶。在這當中還牽涉到一些細節，像是如何洗杯？端茶？使用茶托？這些延伸的技巧繁複且多樣化，也成為功夫茶值得研究的地方。

　　功夫茶對現代人而言，真的是要有功夫，搬到餐桌上，就是悠閒吃飯的表現，因此功夫茶如何與餐桌結合？成為侍茶師很大的考驗，並具有相當的市場性。

第五章

Chapter
5

——

全球茶區大觀

——

聰明喝茶認識茶

　　想聰明喝茶，就要認識茶的產地。茶生長的地方，主要為降雨量分布均勻，同時溫度在 18-20℃之間的地區；雖然有溫度的起伏，茶所種植的地方，以整個地球緯度來看，落在北緯 42 度以下、南緯 31 度以上的地區，最宜種茶。

　　全世界產茶區域中，中國被認為是世界茶樹的發源地。目前雲南還存活著 1-2,000 歲的野生茶樹，是茶的活化石。中國茶具代表性的茶種，經過世代更替，世界各地也透過栽培種植，產生了許多好茶，新興茶區也有後起之秀。

　　中國茶區的產量居世界第一。據聯合國糧食及農業組織（Food and Agriculture Organization of the United Nations, FAO） 統 計，2017 年全球茶葉產量，以中國的 2,460,000 公噸居冠；接下來分別是印度的 1,325,050 公噸、肯亞的 439,857 公噸、斯里蘭卡的 349,699 公噸、越南的 260,000 公噸、土耳其的 234,000 公噸、印尼的 139,362 公噸、緬甸的 104,743 公噸、伊朗的 100,580 公噸，第 10 到 11 位的孟加拉、日本及阿根廷，產量不相上下，約在 80,000 公噸左右，台灣的產量為 13,443 公噸，位居全球第 26 位。

　　由於中國茶區茶產量高，茶種類由綠、白、黃、青、紅、黑六大茶類全部覆蓋，因此，如何聰明喝茶？就由中國茶區，以長江為分水嶺，江北、江南茶區走一回，接著，順著西南華南走透透，再來到台

2017年世界茶葉生產量

Value 公噸

	0
	1 - 1500
	1501 - 10000
	10001 - 50000
	50001 - 100000
	100001 - 150000
	150001 - 250000
	250001 - 500000
	500001 - 1500000
	1500001 - 2500000

灣北、中、南產地走一趟，就會發現，茶區多且複雜，惟以系統分析，並仔細用心品茶。喝茶，看來難窺真相，卻是喝了就會知其間堂奧。因此，先認識茶的身分，就是打開茶種面紗的第一步。

中國茶區走透透：江北茶區

中國茶產量破百萬噸，持續至 2019 年，一直是全球最大產茶國家，產量佔全球茶產量的 45%。

世界產茶大國中，中國是唯一各類茶皆能量產的國家。中國茶業流通協會統計 2018 年六大茶類產量，依序為綠茶（172.24 萬公噸）> 黑茶（31.89 萬公噸）> 紅茶（26.19 萬公噸）> 烏龍茶（27.12 萬公噸）> 白茶（3.37 萬公噸）> 黃茶（0.8 萬公噸），中國茶葉增長率仍在成長，可見消費力提升中。

	2010 年	2018 年	增長率
綠茶	99.03	172.24	42.5%
白茶	1.36	3.37	59.6%
黃茶	0.26	0.8	67.5%
烏龍茶	16.88	27.12	37.8%
紅茶	10.82	26.19	58.7%
黑茶	12.95	31.89	59.4%

單位：萬公噸

由表可探知茶增量，顯示供需增加。然而茶名滿天飛，茶品千萬種，如何辨識？按產地看茶，聰明喝茶離你不遠。

中國茶區，以長江作為茶區分野，主要茶產量都集中在長江以南區域。以下分別就江北、江南、西南、華南等四個茶區逐一介紹。

江北茶區位於長江中下游以北，秦嶺淮河以南，山東沂河以東部分地區，行政區域包括山東省、河南省、甘肅省部分縣市、陝西省部分縣市、四川省部分縣市、安徽省北部、江蘇省北部、湖北省北部，是中國最北端的茶區。

這地區屬副熱帶季風氣候區，茶區平均溫度為 15℃，冬季最低溫達 -10℃，日夜溫差大，降雨量少且分布不均。

茶區土壤以黃壤為主，部分地區為棕壤，係中國南北土壤過渡帶，主要栽種的茶樹以喬木型為主。部分山區擁有良好的微氣候，茶葉品

▲ 綠茶是江北主力

▲ 中國茶區分布圖

質不亞於其他茶區。

　　江北茶區的茶生態環境，適合灌木中小茶樹種，經過改良後的一些優良品種和茗茶，在踏上這塊土地後，才能親身品到這些茗茶。此區茶種以綠茶為主，少數是黃茶。透過茶名可以看出，茶有些是以地方名命名，有些是以品種命名，又有些是歷史名茶。江北茶在四大茶區最小，卻是歷史悠久的名茶搖籃寶地。

▲ 綠茶清心

▲ 芽尖張力強

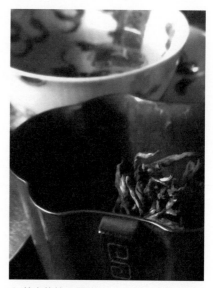

▲ 芽尖的核心價值

中國江北茶區名茶錄

名稱	茶類	名稱	茶類	名稱	茶類
巴山雀舌	綠茶類	隆中白毫	綠茶類	震雷劍毫	綠茶類
通江羅村茶	綠茶類	武當針井	綠茶類	靈山劍峰	綠茶類
雞鳴貢茶	綠茶類	神農奇峰	綠茶類	賽山玉蓮	綠茶類
龍珠茶	綠茶類	敘府龍芽	綠茶類	杏山竹葉青	綠茶類
香山貢茶	綠茶類	九頂雪眉	綠茶類	十八盤黃芽	綠茶類
匡山翠綠	綠茶類	九頂翠芽	綠茶類	仰天雪綠	綠茶類
北川珍眉茶	綠茶類	聖水毛尖	綠茶類	雲芽翠毫	綠茶類
富硒紫陽茶	綠茶類	五山玉皇綠茶	綠茶類	仙洞雲霧	綠茶類
三里坪毛尖	綠茶類	水鏡茗芽	綠茶類	壁渡劍毫	綠茶類
遠安鹿苑	黃茶類	青山鳳舌	綠茶類	金剛碧綠	綠茶類
蘇香春綠	綠茶類	箭茶	綠茶類	白雲毛尖	綠茶類
神禹台茶	綠茶類	碧口龍井茶	綠茶類	香山翠峰	綠茶類
天崗銀芽	綠茶類	龍井翠竹茶	綠茶類	龍眼玉葉	綠茶類
廣安松針	綠茶類	陽壩銀毫	綠茶類	太白銀毫	綠茶類
安康銀峰	綠茶類	六安瓜片	綠茶類	清淮綠棱	綠茶類
瀛湖仙	綠茶類	霍山黃芽	綠茶類	金水翠峰	綠茶類
巴山碧螺	綠茶類	天柱劍毫	綠茶類	挪園青峰	綠茶類
巴山夫蓉	綠茶類	舒城蘭粉粉	綠茶類	大悟毛尖	綠茶類
八仙雲霧	綠茶類	銅城小蘭花	綠茶類	天堂雲霧	綠茶類
城固銀豪	綠茶類	天華谷尖	綠茶類	露毫茶	綠茶類
定軍毫	綠茶類	仙人掌茶	綠茶類	大悟壽眉	綠茶類
漢水銀棱	綠茶類	車雲毛尖	綠茶類	產川龍劍茶	綠茶類
寧強雀舌	綠茶類	龜山岩綠	綠茶類	雪青	綠茶類
秦巴毛尖	綠茶類	陽信毛尖	綠茶類	碧綠茶	綠茶類
秦巴霧毫	綠茶類	金寨翠眉	綠茶類	松針茶	綠茶類
商南泉茗	綠茶類	華山銀毫	綠茶類	浮來青	綠茶類
天寶貢茗	綠茶類	岳西翠蘭	綠茶類	海青鋒茶	綠茶類
午子仙毫	綠茶類	柳溪玉葉	綠茶類	西澗春雪	綠茶類
峽州碧峰	綠茶類	白雲春毫	綠茶類		
鄭村綠茶	綠茶類	都督翠茗	綠茶類		
竹溪龍峰	綠茶類	雷沼噴雲	綠茶類		

中國茶區走透透：江南茶區

江南茶區是中國歷史悠久的茶區之一，也是名茶最多的茶區，茶葉栽種面積大，產業資源豐富，年產量大約佔中國茶葉總產量的三分之二。

江南茶區位於長江以南，南與廣東、廣西相鄰，東臨東海，區域內包括黃山太湖流域之丘陵、鄱陽洞庭兩湖丘陵、五嶺丘陵及浙南閩東北丘陵……等區域。近長江一帶，海拔多在 1,000 公尺以上，到了江西的廬山、安徽的黃山、浙江的天目山，屬於多變化的山丘地形。行政區域有浙江省、湖南省、江西省、湖北省南部、安徽省南部與江蘇省南部。

此區屬亞熱帶季風氣候，平均溫度在 15℃以上，雨量約 1,000-1,400mm，四季分明，春夏雨水多，佔全年降水量的 60-80%，秋季乾旱。土壤以紅壤為主，部分係黃壤或棕壤，少數為沖積壤。種植的茶樹基本為灌木型中葉種和小葉種，還有很少部分的小喬木型中葉種和大葉種茶樹。

主要生產茶類有綠茶、紅茶、黑茶、花茶以及品質各異的特種名茶，其間以綠茶為主力產品，較有名的如：湖南省的君山銀針、浙江省的西湖龍井、江蘇省的碧螺春、安徽省的黃山毛峰及祁門紅茶。這些名茶出名很早，被列為中國十大名茶，細品起來各有千秋，值得玩味。

▲ 鐵觀音安溪茶區

▲ 春茶的魅力

▲ 茶種多嬌好品

▲ 品煙雨茶香

中國江南茶區名茶錄

名稱	茶類	名稱	茶類	名稱	茶類	名稱	茶類	名稱	茶類
黃山毛峰	綠茶類	黟山雀舌	綠茶類	綠劍茶	綠茶類	小布岩茶	綠茶類	望府銀毫	綠茶類
珠蘭花茶	綠茶類	黃花雲尖	綠茶類	常山銀毫	綠茶類	井崗翠綠	綠茶類	普陀佛茶	綠茶類
竹老大方	綠茶類	天山真香	綠茶類	瀑布仙茗茶	綠茶類	梅嶺毛尖	綠茶類	松陽玉峰	綠茶類
紫霞貢茶	綠茶類	黃山綠牡丹	綠茶類	越鄉龍井	綠茶類	文工銀毫	綠茶類	仙都典毫	綠茶類
太平猴魁	綠茶類	仙偶香芽	綠茶類	婺源茗眉	綠茶類	靖安翡翠	綠茶類	仙都筍峰	綠茶類
松羅茶	綠茶類	東至雲尖	綠茶類	靈岩劍峰	綠茶類	桂東玲瓏茶	綠茶類	東海龍舌	綠茶類
屯綠	綠茶類	貴池翠微	綠茶類	婺源墨菊	綠茶類	南岳雲霧茶	綠茶類	羊岩勾青茶	綠茶類
黃山松針	綠茶類	祠山翠毫	綠茶類	萬龍松針	綠茶類	塔塔山嵐茶	綠茶類	永嘉烏牛早	綠茶類
九華毛峰	綠茶類	牯牛降岩茶	青茶類	浮瑞仙芝	綠茶類	江華毛尖	綠茶類	平陽早香茶	綠茶類
銅陵野雀舌	綠茶類	牯牛降野茶	綠茶類	上饒白眉	綠茶類	仁化銀毫	綠茶類		
湧溪火青	綠茶類	南京雨花茶	綠茶類	君山銀針	黃茶類	樂昌毛茶	綠茶類		
金山時雨	綠茶類	金山翠芽	綠茶類	溈山毛尖	黃茶類	開山白毛茶	綠茶類		
敬亭綠雪	綠茶類	太湖翠竹	綠茶類	茯磚茶	黑茶類	金秀白牛茶	綠茶類		
瑞草魁	綠茶類	茅山青峰	綠茶類	黑磚、花磚	黑茶類	雙峰碧玉茶	綠茶類		
高峰雲霧	綠茶類	南山壽眉	綠茶類	金井紅碎	紅茶類	神農劍茶	綠茶類		
太極雲毫	綠茶類	水西翠柏茶	綠茶類	廬山雲霧	綠茶類	龍華春毫	綠茶類		
祁門紅茶	紅茶類	金壇雀舌	綠茶類	雙井茶	綠茶類	南嶺嵐峰	綠茶類		
安茶	黑茶類	無錫毫茶	綠茶類	麻姑茶	綠茶類	安仁毫峰	綠茶類		
洞庭湖碧螺春	綠茶類	荊溪雲片	綠茶類	狗牯腦茶	綠茶類	回峰茶	綠茶類		
陽羨白雪	綠茶類	二泉銀毫	綠茶類	寧紅金毫	紅茶類	汝城銀針	綠茶類		
西湖龍井	綠茶類	茅山長青	綠茶類	天工茶	綠茶類	岳北大白茶	綠茶類		
開華龍頂	綠茶類	蘭溪毛峰	綠茶類	瑞州黃蘗茶	綠茶類	廣北銀尖	綠茶類		
徑山茶	綠茶類	浦江春毫	綠茶類	泉港龍爪	綠茶類	桂江碧玉春茶	綠茶類		
長興紫筍	綠茶類	磐安雲峰	綠茶類	金竹雲峰	綠茶類	越嶺特製桂花茶	加工花茶類		
諸暨石筧	綠茶類	雪水雲綠	綠茶類	鄂南劍春	綠茶類	覃塘毛尖	綠茶類		
鳩坑毛尖	綠茶類	安吉白片	綠茶類	安化松針	綠茶類	桂林毛尖	綠茶類		
建德苞茶	綠茶類	武嶺茶	綠茶類	猴王牌花茶	加工花茶類	漓江銀針	綠茶類		
東白春芽	綠茶類	大佛龍井	綠茶類	雄師牌花茶	加工花茶類	凌雲茉莉花茶	加工花茶類		
太白頂芽	綠茶類	四明龍尖	綠茶類	高橋銀針	綠茶類	雁蕩毛峰	綠茶類		
泉崗惲白	綠茶類	千島玉葉	綠茶類	古洞春	綠茶類	華頂雲霧茶	綠茶類		
天尊貢茶	綠茶類	江山綠牡丹	綠茶類	洞庭春茶	綠茶類	金獎惠明茶	綠茶類		
天目青頂	綠茶類	金鍾茶	綠茶類	大將軍茶	綠茶類	銀猴茶	綠茶類		
莫干黃芽	綠茶類	雙龍銀針	綠茶類	蘭嶺毛尖	綠茶類	香菇寮白毫	綠茶類		
大鄣山茶	綠茶類	覺濃舜毫	綠茶類	梁渡銀針	綠茶類	臨海蟠毫	綠茶類		
天香雲翠	綠茶類	三杯香	綠茶類	前嶺銀毫	綠茶類	望海茶	綠茶類		

中國茶區走透透：西南茶區

　　中國西南茶區是茶樹原產地，種茶和茶飲用歷史悠久，不僅茶樹種資源豐厚，茶類較多，既是茶葉發祥地，又是茶文化的搖籃。源起於西南茶區四川及雲南的茶馬古道，與中國茶文化的傳播，有著密不可分的關係。

　　西南茶區指的是雲南省、貴州省、重慶省、四川省大部分、湖南省的湘西、湖北省西南部、廣西西北部及西藏林芝等區域，範圍包括雲南西南丘陵山地、雲貴川高原、四川盆地周圍丘陵及武陵山等四個區域。

　　西南茶區地形複雜，多為盆地和高原，海拔高低懸殊，氣候溫差大，屬於亞熱帶季風氣候區，年均溫在 17-21℃，降雨量豐沛，相對濕度高。土壤類型亦複雜，主要有紅壤、黃紅壤、褐紅壤及黃壤等；雲南中北部多為赤紅壤、山地紅壤或棕壤，四川、貴州及西藏東南部以黃壤為主。

　　這裡就是茶樹的發源地。灌木型、小喬木型與喬木型茶樹均有分布，尤其在雲南地區仍有如活化石般的千年野生大茶樹，這裡也是普洱茶的原鄉。當然，除了黑茶外，也是中國紅碎茶的主要生產地區之一。

　　此外，雲南的滇紅、滇綠及普洱茶，貴州的都勻毛尖，重慶的永川秀芽及重慶沱茶，四川的蒙頂黃芽與甘露……等，受到市場青睞，擁有固定的消費族群。本地域所產的區域名茶，包含了綠茶、白茶、黃茶、紅茶、黑茶及花茶等。

▲ 茶種多元明分辨

▲ 紅茶磚見證歷史

▲ 名茶品多味細　　　　　　　　▲ 地利造就好茶

中國西南茶區名茶錄

名稱	茶類	名稱	茶類	名稱	茶類
普洱茶	黑茶類	貴定雪芽	綠茶類	峽山雨露	綠茶類
七紫餅茶	黑茶類	山京翠芽	綠茶類	文君花茶	花茶類
竹筒香茶	黑茶類	瀑布雪松	綠茶類	文崗玉葉	綠茶類
滇紅	紅茶類	瀑布毛峰	綠茶類	江洲茗毫	綠茶類
雲海白毫	綠茶類	玉綠茶	綠茶類	環山春	綠茶類
南糯白毫	綠茶類	九龍毛尖	綠茶類	縉雲毛峰	綠茶類
佛香茶	綠茶類	龍泉毛尖	綠茶類	翠毫香茗	綠茶類
龍山雲毫	綠茶類	神筆詠春	綠茶類	景星碧綠	綠茶類
景谷大白茶	綠茶類	綠鳳凰	綠茶類	渝洲碧螺春	綠茶類
早春綠茶	綠茶類	雀舌報喜	綠茶類	渝洲毛峰	綠茶類
江城滇綠	綠茶類	獅山碧針	綠茶類	雀舌翠茗	綠茶類
春瑪玉茶	綠茶類	中八香翠	綠茶類	龍佛香茗	綠茶類
佛化茶	綠茶類	烏蒙毛峰	綠茶類	巴南銀針	白茶類
墨江雲針	綠茶類	珠峰聖茶	綠茶類	永川秀芽	綠茶類
CTC 紅碎茶	紅茶類	白毫銀針	白茶類	方坪香茗	綠茶類
宜良寶洪茶	綠茶類	白毫王	綠茶類	施恩玉露	綠茶類
下關沱茶	黑茶類	凌螺春	綠茶類	五峰水仙茸勾	綠茶類
十里香茶	綠茶類	凌春銀毫	綠茶類	宣恩貢茶	綠茶類
滇青	綠茶類	凌春毛尖	綠茶類	古錢茶	綠茶類
大關翠華茶	綠茶類	凌春烏龍茶	青茶類	渴灘茶	綠茶類
都勻毛尖	綠茶類	金鈎紅茶	紅茶類	銀球茶	綠茶類
貴定雲霧茶	綠茶類	凌螺紅茶	紅茶類	雲霧翠綠	綠茶類
湄江翠片	綠茶類	凌春黃大茶	黃茶類	梵淨翠峰	綠茶類
貞豐坡柳茶	綠茶類	百色紅碎茶	紅茶類	梵淨雪峰	綠茶類
凌雲白毛茶	綠茶類	蒙頂石花	綠茶類	恩州銀鈎	綠茶類
蒼山綠雪	綠茶類	蒙頂甘露	綠茶類	南川紅碎茶	綠茶類
峨山銀毫	綠茶類	蒙頂黃芽	黃茶類	五峰春眉	綠茶類
苗岭碧芽	綠茶類	峨眉竹葉青	綠茶類	采花毛尖	綠茶類
羊艾毛峰	綠茶類	峨蕊	綠茶類	容美茶	綠茶類
遵義毛峰	綠茶類	重慶沱茶	黑茶類	霧洞綠峰	綠茶類
貴州銀毫	綠茶類	涼台霧綠	綠茶類	水仙春毫	綠茶類
龍泉劍茗	綠茶類	鶴林仙茗	綠茶類	天麻劍毫	綠茶類
黔江銀鈎	綠茶類	文君綠茶	綠茶類	東山秀峰	綠茶類
東坡毛尖	綠茶類	文君毛峰	綠茶類	桑植元帥茶	綠茶類

中國茶區走透透：華南茶區

華南茶區北與湖南、江西相連，東北與福建西部接壤，西南緊鄰越南，南臨南海；行政區域範圍包括廣東省、廣西省、福建省及海南島。

華南茶區屬於副熱帶季風氣候區，係四大茶區內溫度最高的區域。除閩北、粵北和桂北等少數地區外，華南茶區年均溫為 19-20℃，最低月（1月）均溫為 7-14℃，茶年生長期 10 個月以上，降水資源豐沛。

華南區域土壤肥沃，茶區土壤以磚紅壤為主，部分地區也有紅壤和黃壤分布，土層厚，有機質含量豐富，多為疏鬆黏壤土或壤質黏土，適合茶樹生長，栽培茶種多樣化，有喬木、小喬木及灌木等各種類型的茶樹品種。

華南茶區產茶歷史悠久，名茶種類眾多，茶區的茶則有綠茶、加工花茶、加工紅茶、苦丁茶以及春茶等，另外有福建武夷岩茶、安溪鐵觀音及白毫銀針，廣東的鳳凰單欉與英德紅茶，廣西壯的六堡茶，海南島的五指山雪茶……；還有聞名於世的大紅袍，更是品茗者追尋的夢幻逸品。

▲ 茶陳年多嬌

▲ 岩茶清甘香活

▲ 茶樹寫下活歷史

中國華南茶區名茶錄

名稱	茶類	名稱	茶類	名稱	
桂平西山茶	綠茶類	白芽奇蘭	青茶類	天山綠茶	綠茶類
南山白毛茶	綠茶類	永春佛手	青茶類	七境綠茶	綠茶類
蒼梧六堡茶	黑茶類	水仙餅茶	青茶類	正山小種	紅茶類
鶴山古勞茶	綠茶類	閩南水仙	青茶類	坦洋功夫	紅茶類
信宜合夢茶	綠茶類	鳳凰單欉	青茶類	白琳功夫	紅茶類
苦丁茶	苦丁茶	嶺頭單欉	青茶類	政和功夫	紅茶類
英德紅茶	紅茶類	清涼山茶	綠茶類	白毫銀針	白茶類
英德金毫茶	紅茶類	八仙茶	青茶類	福州茉莉花茶	加工花茶類
荔枝紅茶	果味紅茶類	大葉奇蘭	青茶類	雲峰螺毫	綠茶類
連州茶	紅茶類	大埔西岩茶	青茶類	福建雪芽	綠茶類
鷗大葉綠茶	綠茶類	石古坪烏龍	青茶類	南海 CTC 紅碎茶	紅茶類
百色紅碎茶	紅茶類	武夷岩茶	青茶類	環球牌紅碎茶	紅茶類
橫縣茉莉花茶	加工花茶類	閩北水仙	青茶類	金鼎牌紅碎茶	紅茶類
石亭綠茶	綠茶類	蓮心	綠茶類	白沙綠茶	綠茶類
安溪鐵觀音	青茶類	龍鬚	青茶類		
黃金桂	青茶類	白毛猴	綠茶類		

△ 易武茶區採茶樂

▲ 烏龍茶一身瑰麗

▲ 掌握茶質特色

福爾摩沙環島樂：海拔 1,000 公尺以下

台灣「Formosa Oolong Tea」曾風光全世界，19 世紀全世界公認品台灣茶是最有品味的雅好。

而今，台灣烏龍茶以精緻工法廣受愛茶老饕垂愛，台灣高山茶更是華人品茗中的夢幻逸品；然而台灣茶不只烏龍茶，由北到南，由西到東，不大的地區，卻蘊藏千百的茶。

以種植地塊高度區分，台灣茶的中低海拔是 1,000 公尺以下，以平地、丘陵為主的茶區；海拔 1,000 公尺以上的稱高山茶。按照這樣分類，易懂好記。先登場的是中低海拔的茶。

台北市的茶區

南港區：台灣包種茶發源地，主要分布在舊莊街二段山坡地，海拔 200-300 公尺，種青心烏龍為主，一年有 5 次茶期。土壤屬於紅土且含有石灰岩，易吸收水分，所以炒製出的茶，茶味有韻回甘強。

文山區：地名為「木柵」，此區又可稱為木柵茶區。地勢東高西低，面積 3/4 為海拔 50 公尺的丘陵，茶園遍及獅腳、草南、內外樟湖、貓空、待老坑一帶，多集中在指南國小到貓空，以鐵觀音和包種茶為主，製茶歷史悠久且精密度較高。茶樹中的「正欉」指由福建安溪引進的「紅心歪尾桃」，茶湯細緻，回甘若安溪鐵觀音「官韻」，而木柵鐵觀音又具炭焙風味獨領風騷。

新北市的茶區

坪林區：屬於文山包種茶區，處新北市的東南，海拔 160-1,100 公尺之間的雪山北段。坪林有 80% 以上人口從事與茶葉有關的產業為茶農，茶園面積近千公頃，茶以輕發酵輕烘焙的包種清香為特色，初入門者易懂上口！常以青春少女的風情形容坪林包種茶！

石碇區：屬於文山包種茶區，地形屬於丘陵和中級山岳地區，海拔 100-600 公尺，臨近翡翠水庫及大台北集水區，所生產的文山包種茶發酵比坪林地區多，茶湯厚重為橙色，東方美人茶當地稱為「紅茶」。

石門區：位於台灣最北端，茶樹生長在其海岸台地的背側。種植「硬枝紅心」，別名「大廣紅心」，適合製作重烘焙鐵觀音。石門鐵觀音成茶的外觀為深褐色，帶有油光，非常勻稱；條索緊結呈半球狀，有弱果酸香味，入口餘韻強，也常製成「陳年茶」的基底，是為最大特

色。

三峽區：台北盆地西南隅，三面環山，海拔 300-1,728 公尺，自同治年間就開始植茶，以龍井茶及碧螺春最負盛名，另外還有少量的包種茶及東方美人茶。茶樹品種以青心柑仔為大宗，用於製作龍井茶，約佔總產量 70%；另外還有青心烏龍及青心大冇，用來製作碧螺春、包種茶及東方美人茶。這裡的烘焙看製法，雖然名為「龍井」、「碧螺春」，卻和傳統炒青製法大不相同。

桃園市的茶區

龍潭區：產茶歷史大致可以追溯至清嘉慶年間，分布於龍潭台地、店仔湖台地、銅鑼圈台地、三水村、三和村及三林村。區內丘陵起伏，海拔 300-400 公尺，以包種茶及烏龍茶為主，曾被名人命名為「龍泉茶」而聲名大噪，但茶區茶質粗糙且受環境變遷影響，茶質和知名度稍弱。

新竹縣的茶區

北埔鄉：海拔 300-800 公尺丘陵地，以「膨風茶」聞名。產於 6-7 月夏季，受小綠葉蟬咬食過的青心大冇茶樹的嫩葉種，採重度發酵製作烏龍茶，品質優良，茶葉外觀有紅、白、黃、綠、褐等五色，故又稱為「白毫烏龍茶」或「五色茶」；茶湯水色呈琥珀色，滋味甘醇，具熟果香或蜂蜜香。原本白毫烏龍茶市場平平，靠地方努力經營，茶葉包裝創意用「幾隻蟬」為賣點，蟬越多價昂表示品質高。

◀ 烏龍茶風靡中外

苗栗縣的茶區

頭屋鄉：和台灣凍頂、名間及坪林齊名。田寮地區是指苗栗縣頭屋鄉，即現在的明德水庫地區，主要種植品種為青心大冇、青心烏龍、金萱、翠玉和四季春，產季約 4-11 月，一年可收四季。老田寮茶勇奪台灣烏龍茶至尊，老田寮當年就是今大禹嶺茶的身價，由此可見威名。

南投縣的茶區

鹿谷鄉：主要種植地區在麒麟潭及凍頂山，氣候溫和，全鄉為丘陵地形，黃黏土壤令茶區具有柔細綿密的甜度，粉絲喜愛終身不渝。鹿谷鄉以彰雅村、永隆村及廣興村的茶最具特色，採用中度發酵及中度烘焙，是台灣茶區保持獨門製法的堅持者。每年農會舉辦的茶葉比賽，被推崇是最具公信力的代表。鹿谷鄉的茶樹以青心烏龍及金萱為主。鹿谷鄉製茶，出了許多製茶師，像陳阿蹺、蘇石鐵及林資培等製茶好手。他們如同葡萄酒釀酒師一樣，在台灣逐漸抬頭，受到應有的尊崇，更反映茶價的名符其實。

魚池鄉：係台灣茶葉改良場所在地，茶葉改良場應用當地土壤、氣候，培育出許多台灣茶樹，像是阿薩姆、台茶 7 號、台茶 8 號及台茶

18 號，此外也積極復育許多台灣原生種茶樹。以台灣野生山茶與緬甸大葉種雜交育種而成的紅玉（台茶 18 號），獨特風味，成為台灣紅茶中的佼佼者。

雲林縣的茶區

林內鄉：從南投鹿谷引進烏龍茶栽種，分布在海拔 200-400 公尺的坪頂茶區，以金萱及青心烏龍為主，曾將雲林茶改為「雲頂茶」。但此區環境條件與高山茶難以匹敵，故知名度不高。

高雄市的茶區

六龜區：此區引人注目的是台灣野生茶。稱為「六龜野生山茶」的茶樹是大葉種，樹高可達 9 公尺，主要分布於南鳳山與鳴海山等國有林地，過去曾有茶農進山租地採收，做成球狀輕發酵烏龍茶，茶葉膠質豐厚，入口苦帶甘。由於六龜野茶特殊，有心的茶農開始在附近林地種植，製成的紅茶、綠茶及烏龍茶，以黑馬姿態在市場博得一席之地。

屏東縣的茶區

滿州鄉：最著名的為「港口茶」，茶種為武夷山引進的武夷茶，製法維持傳統的大鍋釜炒。由於產區面海，帶有鹽分的海風吹拂下，讓茶乾帶銀光，茶湯還能嚐到一絲鹹味。滿州港口茶是台灣最南端，唯一產茶地區，因茶質帶有鹹味，讓喜歡品嚐特殊口味的愛茗者心儀。

宜蘭縣的茶區

冬山鄉：台灣東部的宜蘭山明水秀，冬山鄉曾廣泛種植茶樹，因茶質素雅馨香，命名為「素馨茶」。冬山鄉的茶，茶湯淡雅，喜歡品清雅風格的茶，此為首選。

礁溪鄉：以溫泉出名，同時也種茶。產區在五峰瀑布附近的丘陵地，並取名「五峰茶」，茶質溫潤甘口，種植面積不大，是小地區的特色茶。

三星鄉：蘭陽平原上的三星鄉，以蔥出名，三星蔥吃起來非常柔細，加上當地水質優良，種植茶種有金萱、翠玉、青心烏龍等。因為上將官階為三顆星，故將茶取名為「三星上將茶」。

大同鄉：產區在玉蘭村和松羅村一帶山麓，海拔約 120 公尺，位於

蘭陽溪中游，地理環境佔有極大優勢。種植青心烏龍、金萱及翠玉等，以地名命名為「玉蘭茶」，受獨愛地方特色茶的人青睞。

花蓮縣的茶區

瑞穗鄉：花蓮縣是台灣茶的新產區，主要位於瑞穗鄉，海拔250-300公尺的舞鶴台地。土壤為適合種茶的酸性土質，種植茶種以金萱、翠玉、青心烏龍及大葉烏龍為主。當地「天鶴茶」是為紀念茶葉研發者錢天鶴博士而命名。花蓮舞鶴及鶴岡也是紅茶主要產區，推出的蜜香紅茶，以有機做為號召，茶葉為烏龍球狀，呈現全發酵，蜜香與烏龍茶特色並存。茶外型為烏龍，喝起來卻是紅茶，為紅茶中具球狀烏龍外型的獨特品項。

台東縣的茶區

鹿野鄉：鹿野以福鹿茶區為主要產區，分布在鹿野鄉永安、龍田村及延平鄉永康村，海拔約在175-300公尺；茶樹以青心大冇、青心烏龍、金萱、翠玉及少數佛手茶為主。鹿野氣候溫暖，春茶較早收成，約3月上旬，冬季則延採，造就了早春晚冬的特色；該地茶葉以「福鹿茶」為名，受到熱愛天然純淨茶湯的品茗者鍾愛。此外，由於台東茶品質佳，以台灣高山茶的名稱上市，消費者難辨識。

台茶的種植板塊，從中低海拔一直到高海拔，象徵品茗口味的變動。原先從新北市石門、三芝、淡水、林口、龜山、坪頂，一直分布到桃竹苗的龍潭、銅鑼、頭屋、三義的茶區，現在這些地區因為都市發展，已不復見茶園，但曾經留下的茶名，仍在歷史上閃耀。

福爾摩沙環島樂：海拔 1,000 公尺以上

台灣高山茶以1,000公尺做為分界，種植在1,000公尺以上通稱高山茶。茶樹所屬地塊不一，茶園土壤養分特質，讓同是青心烏龍，種在不同地塊，產生互別苗頭的高山茶，這種高山茶山頭氣各具特色。細細品味台灣高山茶，十分有趣。

台灣高山茶，最早出現於梨山地區，由南投凍頂山引進茶苗種植，產製的茶專門提供給政府高官飲用，品質優異受民眾歡迎，緊接著台灣高山各地遍地種茶。

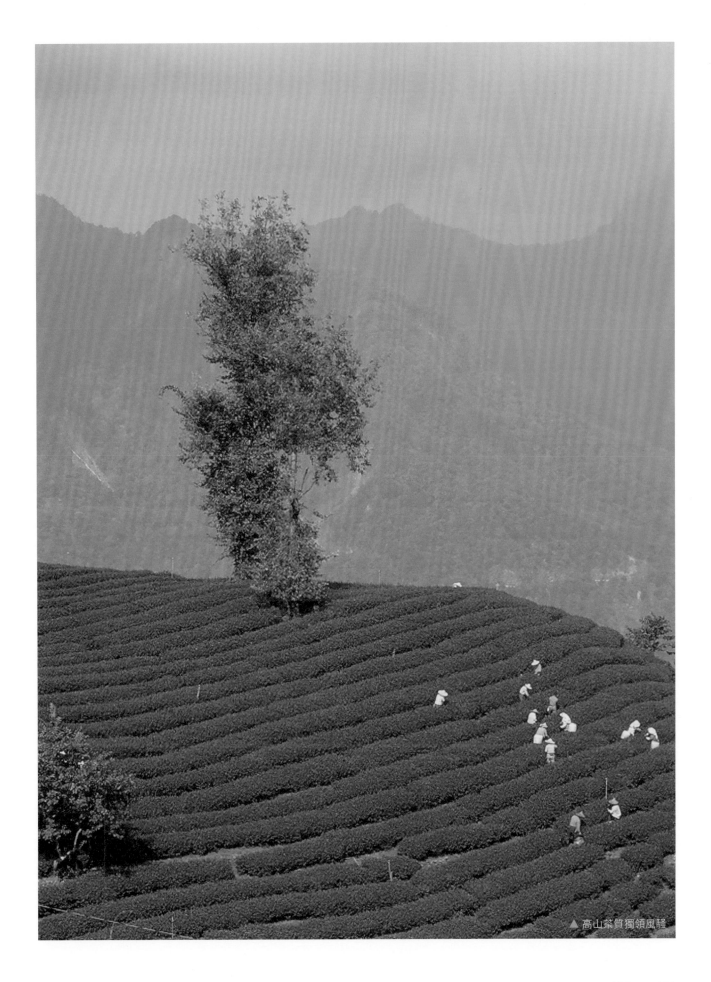

▲ 高山茶質獨領風騷

▲ 細品山頭氣

桃園市的茶區

　　復興區：茶區座落於巴陵、光華、新興、三光等山區部落，所種茶樹則以青心烏龍為主，海拔高度約 1,500-1600 公尺，稱「拉拉山茶區」。拉拉山盛產水蜜桃，茶和水蜜桃的連結成為賣點。

台中市的茶區

　　和平區：以茶樹種植所在地山名作為茶名，市場上所流通的翠巒、華崗、佳陽、新佳陽、武陵、福壽山、松茂、天府及環山等部落，統稱「梨山茶區」，海拔約 1,700 ～ 2,600 公尺，屬於台灣高海拔茶區。由於產區溫差大，茶葉肥碩，採一心二葉。茶區產的茶從中開面到大開面，有時是一心兩葉到五葉，其中華崗以海拔最高奪得高山之最（海拔約 2,535 公尺）；另外福壽山茶曾為台灣退輔會管理，產量少需求大，單價居高不下。福壽山茶區有向上延伸趨勢，福壽山茶園天池，更成為高山茶中的夢幻逸品。

　　梨山茶區分布山頭各具特色，如同武林門派，翠巒、翠峰、華崗及福壽山為主流，也各自以山頭命名茶名。細細品味華崗與福壽山的茶，福壽山茶溫暖細緻，華崗茶則為銳剛的風格。梨山高山茶區種的青心烏龍，生長不同區域，滋味各自表述，各領風騷。

▶ 海拔的香氣

南投縣的茶區

竹山鎮：茶區以杉林溪與大鞍山為主。一般講竹山茶，有時會以為是竹山鎮產的，但事實上產地位於山區，以礫質壤土夾雜紅、黃壤土為主。杉林溪沿著杉溪公路可見連續彎道，分別以「鼠彎」、「牛彎」……等十二生肖命名，其中以「羊彎」47k 茶區最為優質，成為杉林溪的特色；杉林溪茶獨有的秀麗花香。杉林溪向上到海拔 1,600 公尺的龍鳳峽，都有產茶，杉林溪茶區最大賣點在細緻中有蘊。

仁愛鄉：海拔約 1,000-1,500 公尺，茶區有良久、武界、大同山、北東眼山、奧萬大、紅香、平境、霧社、春陽、廬山和清境等地，最出名為武界、霧社、廬山及清境，都有傑出的高山茶。清境農場「宿霧茶」，曾被當成台灣茶的指標之一。霧社茶及廬山茶，兩者在伯仲之間，許多人買到此茶區的茶，常無法分辨，原因是不夠瞭解產區的地形、地貌。仁愛鄉茶區介於高山茶與台地茶的分界，茶湯顏色仍偏金黃，不像海拔 2,000 公尺的茶呈碧綠色，這是重要的參考依據。

水里鄉：此區因海拔在 600-1,600 公尺，主要栽種青心烏龍，土壤為砂頁岩、泥岩，所產茶葉醇厚，山頭氣濃烈。當地茶農以水里靠近玉山山脈，而命名「玉山茶」。

信義鄉：種在沙里仙及塔塔加等地，茶種茁壯，茶湯厚重，茶有花香。信義鄉茶也稱「玉山高山茶」，其中以「沙里仙茶」被列為此區代表作；然而 921 地震後，好山好水不再，震災前的沙里仙茶，就成了奇貨可居的稀品。

中寮鄉：位在集集大山北面，海拔 600 到 1,200 公尺。中寮鄉茶又稱「二尖茶」，由於茶區地理和氣候，茶的香氣和茶湯比較平實。

國姓鄉：產區主要分布在長流、北山坑、澀仔坑等地，土壤屬紅、黃壤土，四季皆可採收。國姓鄉茶稱「北山茶」，茶質在 921 地震後影響甚鉅。

嘉義縣的茶區

梅山鄉：梅山鄉是台灣高山茶的發源地之一，年均溫在 20-25℃，雨量充沛，茶區分布於太平、龍眼（龍眼林尾）、店仔、樟樹湖、碧湖、太興、瑞里、瑞峰、太和等地，是台灣阿里山茶的代表作。認識台灣阿里山茶，可以由阿里山公路沿途觀察。不同村莊地塊不同，例如樟樹湖與石棹，樟樹湖茶質溫柔，石棹茶充滿個性，太和茶則帶點

▲ 茶反映陽光光彩

陰柔，瑞里及瑞峰茶擁有陽剛氣息。這些茶樹種大抵是青心烏龍。阿里山茶多樣風土，為茶帶來鮮明個性，令愛茗者趨之若鶩。

竹崎鄉：主要出名的茶區在石棹，因石棹獨特的地質環境，隨處可見岩石矗立，讓此處的茶喝起來富有岩韻，是最具特色的台灣高山茶。當然這裡的岩韻，與武夷山砂岩岩韻迥然不同。竹崎鄉有返鄉青年為茶業注入新血，創造許多製茶新觀念及行銷手法，為竹崎鄉的茶帶來新氣象。

番路鄉：農會輔導以四季為茶分級，並將烏龍茶及金萱茶嚴格區分，加上當地鼓勵有機農作，成為嘉義茶中的新寵。

阿里山鄉：位於海拔平均 1,000 公尺的山區，年均溫在 16-21℃，阿里山高山茶的茶湯厚實溫潤，品飲時常藉著茶湯走進了茶山，彷若置身高山茶園的雲霧繚繞裡，更窺見了高山陽光裡所孕育的山頭氣。

花蓮縣的茶區

秀林鄉：一般喝茶的人可能不會知道秀林鄉有什麼茶？若是說大禹嶺茶，就很清楚了。茶園位於中橫公路（台 8 線）90k 到 105k 之間，105k 的茶曾叫做「雪烏龍」，但由於國有林地在 2015 年回收，已成為歷史名詞；104k、103k、102k 一直到 90k 的大禹嶺茶，在細微海拔落差中，帶來錯落有致的高山韻味。大禹嶺茶引領台灣茶成為最高海拔的代表，也是最高品質的象徵；大禹嶺茶產區晝夜溫差大，茶葉厚實，浸出物果膠量高。

仿冒大禹嶺茶很常見，該如何分辨？先從茶葉外觀看起，茶葉外觀不會是單一墨綠或淺綠色，由嫩芽及中開面製成的茶乾，應是交錯紛雜的綠。大禹嶺茶的茶湯黃裡帶青，十分透亮，茶香撲鼻，不濃不豔，卻能沁人心脾。大禹嶺茶具有一定的市場行情，若低於太多可能有假。

台灣高山茶一路走來，從中低海拔到高山茶，引動高品質消費的市場機能。高山茶具有天時、地利、人和的優勢，同時，高山茶以青心烏龍一枝獨秀，因地理環境差異，帶來山頭氣的分別，高山茶在台灣風行，更牽引中國品茗者的追求。

台灣茶無論中低海拔茶還是高山茶，各具特色，整理地區代表茶款列表。

縣市	特色茶名稱	產地
台北市	木柵鐵觀音	木柵區
	南港包種茶	南港區
新北市	文山包種茶	坪林、石碇、新店、汐止、深坑區
	石門鐵觀音	石門區
	海山龍井茶、海山包種茶、三峽碧螺春	三峽區
	龍壽茶	林口區
桃園市	龍泉茶	龍潭區
	武嶺茶	大溪區
	壽山茶	龜山區
	梅台茶	復興區
新竹縣	六福茶	關西鎮
	長安茶	湖口鄉
	東方美人茶（白毫烏龍）	峨眉鄉、北埔鄉
苗栗縣	明德茶（老田寮茶）	頭屋鄉
	福壽茶（白毫烏龍）	頭屋、頭份、三灣
	龍鳳茶	造橋鄉
台中市	梨山茶	和平區
	福壽長春茶	和平區
南投縣	凍頂茶、貴妃茶	鹿谷鄉
	松柏長青茶（埔中茶）	名間鄉
	竹山烏龍茶、竹山金萱	竹山鎮
	青山茶	南投市
	日月紅茶	魚池鄉
雲林縣	雲頂茶	林內鄉
嘉義縣	梅山烏龍茶	梅山鄉
	阿里山珠露茶	竹崎鄉
	阿里山烏龍茶	番路鄉
高雄市	六龜茶	六龜區
	六龜野生山茶	六龜區
屏東縣	港口茶	滿州鄉
宜蘭縣	素馨茶	冬山鄉
	五峰茶	礁溪鄉
	玉蘭茶	大同鄉
	三星上將茶	三星鄉
花蓮縣	天鶴茶、鶴岡紅茶、蜜香紅茶	瑞穗鄉
台東縣	福鹿茶	鹿野鄉
	太峰高山茶	太麻里

▲ 日本綠茶獨步全球

▲ 點茶法源自宋代

▲ 日本綠茶締造文創帝國

日本綠茶的茶道美學

　　日本綠茶緣起於中國的唐代，經由茶道美學的發揚光大，使綠茶成為日本重要文化和商業產業。日本茶道美學標榜「清、靜、和、寂」，從枯索中找到生活盎然的對稱，茶的生活美學更讓日本綠茶受到推崇。至今日本綠茶已走出自我，獨步全球。

　　日本的綠茶，以蒸青方式製成，再用石磨研成茶粉，就稱「抹茶」。喝抹茶的方法，是在茶盞中置入適當茶粉，注入熱水，以竹筅擊拂，讓茶中皂素顯現白花。如是點茶法源自宋代，卻在日本發揚光大。

　　日本除了蒸青茶以外，也製作烘青、炒青綠茶。主要茶區為秋田縣、新潟縣、埼玉縣、靜岡縣、三重縣、京都府、福岡縣、佐賀縣及鹿兒島縣。靜岡緯度較高，主要生產煎茶。日本所生產的綠茶，有三分之二為煎茶。

　　日本製抹茶粉以京都宇治作為大本營，經營者能夠代代延續 300 年到 400 年，奠定他們製茶上的崇高地位，造就百年茶莊經營經驗，在漫長歲月中，商譽口碑形成品牌號召力。

　　日本茶所用的茶種，原從中國引進，但為對抗當地霜凍，培育出了提高收成、能抗霜凍的藪北種（やぶきた）茶樹，佔日本茶園面積 75%；其餘尚有豐綠（ゆたかみどり）、奧綠（おくみどり）、冴綠（さえみどり）、狹山香（さやまかおり）、金谷綠（かなやみどり）及朝露（あさつゆ）。茶的培育因地制宜，至今日本名茶有靜岡縣的靜

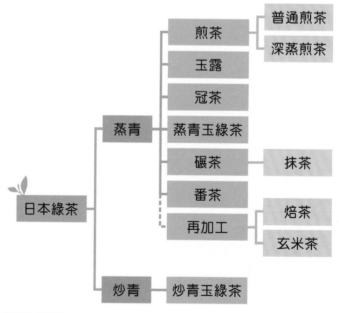

▲ 日本茶的製法與製品

岡茶、京都府的宇治茶、三重縣的伊勢茶、福岡縣的八女茶及埼玉縣的狹山茶。

日本綠茶不但被視為養生好物，應用在茶道上精進出色，締造出茶的文創帝國。

黑盞益茶

綠茶放在黑色茶盞內！黑色益茶就是可以襯托出綠茶的色澤光耀，這本是宋代黑釉茶盞的魅力，產自福建建陽窯的黑釉茶盞，圈足書寫「供御」、「進盞」，是當時進貢宮廷的貢品。這類千年前的黑釉茶盞流行至今，不退流行，許多品茗者用黑茶盞品普洱茶、烏龍茶，會覺得茶湯更甜，而綠茶則奪色更鮮之美。

來自高麗綠茶的韓流

茶在韓國是一種歷史文化的追溯，更是保存韓國文化資產的要角。

當地企業成立茶博物館，彰顯韓國茶，並搭配韓國製陶瓷茶道具，推廣茶產業，同時更成為地區觀光亮點；當地許多寺廟對茶文化推動不遺餘力，以綠茶做為基石，在茶文化的領域裡嶄露頭角。

然而韓國人心中的茶，原本並不是茶葉泡的茶，而是以植物作為原料，原料包括植物根莖、水果、穀物、種子、花葉⋯⋯等，將原料長時間浸泡加入蜂蜜、發酵或熬製而成——韓國傳統茶。

茶早在韓國三國時期（前 57-668），從中國引入朝鮮半島，《三國史記（삼국사기）》記載，善德女王時期（在位 632-647）新羅已經有茶葉。茶文化在高麗時期進一步發展，到朝鮮王朝（1392-1910）中期，中國傳統茶文化卻受到排擠，在朝鮮半島開始衰退。

但韓國茶樹的種植並未消失，種茶在各地繁興，包括：南部的全羅南道寶城郡、慶尚南道河東郡及濟州島，茶種以綠茶為主，採摘季節以春摘最為高級，蒸青後製成片狀、針狀、螺旋狀，葉底以一心、一心二葉，並按照品質分級。

茶葉分類和中國傳統採茶時令相符，穀雨前採摘的嫩芽稱為「雨前茶」，是韓國茶葉市場價格最高的綠茶。穀雨到立夏間採摘的嫩葉為「細雀」，立夏後採摘展開茶葉「中雀」，盛夏採摘的茶葉為「大雀」。

▲ 朝鮮時期的茶碗

▲ 春摘最為高級

▲ 韓國茶文化的復甦

▲ 韓國竹露茶

名稱不同，時序一樣。

目前韓國主要綠茶種類有峰露茶（봉로차）、有肥茶（유비차）、玉露茶（옥로차）、般若茶（반야차）、手工茶（수제차）、雀舌茶（작설차）、玉綠茶（옥록차）、雪綠茶（설록차）、竹露茶（죽로차）及雲上（운상）……等，這些茶以供內銷為主。

韓國正用推廣演藝、影劇或者3C電子產品的力度，推動品茗風氣。綜觀韓國綠茶，受限於韓國的地理環境，綠茶的品質風味平實，被賦予更多的文化內涵，為韓國茶的異軍突起，附加了深層力量。

印度大吉嶺的風騷

在印度市井街道常看到印度拉茶場景，以粗獷的茶葉為基底，煮開加入奶和糖，用兩個杯子交替互撞調味成的茶湯又甜又奶，然後放入小陶杯飲用。有趣的是喝完就把杯子用力摔在地上打破，奇特的動作代表了信仰的價值：茶杯的破壞代表新生。印度諺語說，「喝杯茶，享受人生」（Chai Piyo, Mast Jiyo），更透露印度人對幸福的想望不能沒有茶。

原本印度紅茶富有殖民色彩，現在更發展新的認證制度，讓印度紅茶大吉嶺被確立為紅茶中的翹楚。

大吉嶺被譽為「紅茶中的香檳」，大吉嶺茶區在喜馬拉雅山麓的大吉嶺高原一帶，海拔900-2,500公尺，年均溫15℃，白天日照充足，

▲ 喝杯茶享受人生

日夜溫差大，山谷常年瀰漫雲霧，是孕育出茶的獨特芳香的優勢。

　　當地引進經營概念，每座茶園都以類似酒莊莊園的方式管理，價格與產量妥善控管。頂尖大吉嶺茶價位非常高，因為品質上乘，加上產期只限於每年 3 月到 11 月，量稀而需求大於供應，更形塑大吉嶺茶高貴價昂。

　　春雨過後的 3 月到 4 月春摘（First Flush），5 月到 6 月夏摘（Second Flush），10 月到 11 月是每年茶葉最後一期的秋摘（Autumnal Flush）。

　　大吉嶺不像中國茶講究春茶，5-6 月的夏摘茶，風味俱足，擁有麝香葡萄的香氣，茶湯橘紅，這樣的特殊風格最適合單品。

　　阿薩姆紅茶以 6-7 月採摘的品質最優，10-11 月產的秋茶較香。阿薩姆紅茶，茶葉外形細扁，色呈深褐，湯色深紅稍褐，帶有淡淡麥芽香及玫瑰香，滋味濃，屬烈茶，是冬季飲茶的最佳選擇。

　　印度除了大吉嶺與阿薩姆外，尼爾吉里、坎格拉（Kangra）及錫金（Sikkim）……等地都陸續生產紅茶，嚴格品管分類與認證下，擁有良好的品質。高檔茶產於大吉嶺，其他的紅碎茶則分布在其他地區。

　　印度紅茶講究鮮嫩，茶湯不是深紅色，而是動人的金黃微紅；喝紅茶多加入牛奶或糖的茶，茶質較偏中檔，高檔的紅茶原汁原味。

　　2004 年為遏止大吉嶺茶猖獗的仿冒與混充，大吉嶺茶成為世界貿易組織（WTO）在印度境內授予「地理標示」（Geographical Indication, GI）的產品；2011 年歐盟授予「受保護地理性標示」（Protected Geographical Indication, PGI），係首批獲得此保護機制非歐洲產品，像是法國波爾多（Bordeaux）、蘇格蘭（Scotch）威士忌及西班牙拉曼查（La Mancha）番紅花一樣。

▲ 印度紅茶有著殖民色彩

▲ 在紅茶加牛奶的妙趣

地區認證下的印度紅茶，也獲得穩定的愛護及認同。印度紅茶認證大吉嶺紅茶，在法定產區內有 87 座莊園，由此 87 座莊園產出的紅茶，才能貼上認證標章，在嚴格分級分類制度下行銷全球，深受西方世界認同。

世界高峰下的尼泊爾紅茶

尼泊爾有着悠久的茶葉種植歷史。1863 年尼泊爾首相 Junga Bahadur Rana 訪問中國，帶回茶種子，先後在伊拉姆（Iham）山丘及查巴（Jhapa）平原建立兩座茶園，就此展開了尼泊爾的茶業。目前首都加德滿都有專售尼泊爾茶葉的專門店，彰顯尼泊爾自產自銷的實力。

尼泊爾茶葉產地集中在東南部，主要產區有伊拉姆、查巴、潘切塔（Panchthar）、丹庫塔（Dhankuta）、代勒圖姆（Tehrathum）、塔普勒瓊（Taplejung）；次要產區為辛杜帕爾喬克（Sindhulpalchok）、波傑普爾（Bhojpur）、烏代普爾（Udayapur）、科塘（Khotang）、桑庫瓦薩巴（Sankhuwasabha）、弩瓦科特（Nuwakot）、拉利特普爾（Lalitpur）及拉梅恰布（Ramechhap）。

尼泊爾綿延起伏的山脈中，茶樹種植在海拔約 2,000 公尺朝南的茶園中，空氣稀薄，日照充足，茶葉生長緩慢，茶浸出物含量高，泡飲時茶葉本身的浸出物能夠釋放在茶湯中。

上等的尼泊爾傳統茶（Orthodox tea）以伊拉姆與丹庫塔為主。此區域緊鄰印度，其中丹庫塔的茶，海拔介於 1,000 公尺以上，採收時間與大吉嶺接近，故常被拿來充當大吉嶺。

▲ 在紅茶加牛奶的妙趣

▲ 紅茶浸出物盡釋茶湯

▲ 宜興壺紅茶相伴

尼泊爾本身是小規模種植，平均每個茶園只有 0.6 公頃，茶農將茶葉賣給附近製茶廠，或是在自己小型工廠內製茶。小農為主的尼泊爾茶，由於製茶工藝出色，一度供應外銷。尼泊爾紅茶百年來被冠以印度大吉嶺之名行銷全球，如今自覺凸顯自己茶葉的獨特風味，以及注入原產國效應的經濟效益。2018 年尼泊爾國家茶葉和咖啡發展委員會（National Tea and Coffee Development Board, NTCDB）推出團體商標（Collective Trademark），發證給合規範標準的茶葉生產商，以肯定符合標準茶葉的認證，成為尼泊爾茶葉在國際市場的認同。

斯里蘭卡錫蘭紅茶

錫蘭紅茶是世界四大紅茶之一，原來它的產地是斯里蘭卡，於英國統治期間，從中國引進雲南紅茶種植。

經過兩個世紀，斯里蘭卡已經延伸出紅茶種植區，主要產區位於西南部的中央高地（Central Highlands of Sri Lanka），最高海拔達 2,500 公尺，山丘與丘陵之間，種的是來自中國的紅茶原生種。

造就適合茶樹生長的環境，茶區就錯落在中央高地周緣，以海拔高度可以分為：低地茶（Low-grown tea）為海拔 600 公尺以下生產的茶、中地茶（Mid-grown tea）為海拔 600 公尺到 1,200 公尺生產的茶、高地茶（High-grown tea）為 1,200 公尺以上生產的茶。

以海拔做為區隔，近似於台灣烏龍茶，按海拔 1,000 公尺分高山茶與中低海拔茶的做法，但紅茶卻不僅如此，還會把不同海拔的茶葉混合搭配，創造獨特口味。

錫蘭紅茶每個茶區都擁有獨特的山頭氣。以中央高地為中心，輻射出七大茶區，分別為高地茶區的努沃勒埃利耶（Nuwara Eliya）、頂普拉（Dimbula）、烏瓦（Uva）和烏達普塞拉瓦（UdaPussallawa），中地茶的康提（Kandy），低地茶的盧哈娜（Ruhuna）和薩伯勒格穆沃（Sambaragamu-wa）。

高地茶成本高，以烏瓦茶（Uva Tea）最負盛名，海拔在 1,000 到 1,600 公尺，以 7-9 月所採的茶最為優秀，茶湯呈金黃色，滋味濃厚，微帶苦澀有回甘，宜單品。

另外，海拔 2,000 公尺的茶區像是努沃勒埃利耶，茶湯橙黃，採收嫩芽發酵，係高檔紅茶，茶湯滋味十分濃厚耐泡。

斯里蘭卡長期是世界紅茶品牌的供應基地，也扮演「無名英雄」；

▲ 茶箱珍藏紅茶的高貴

▲ 茶葉混搭創造獨特口味

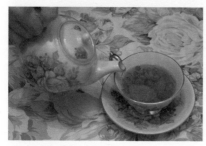
▲ 茶湯金黃滋味濃厚

▲ 非洲紅茶的崛起

如今斯里蘭卡政府頒發「錫蘭茶品量標章」，對於出口錫蘭紅茶，規定必須符合 ISO3720 要求，讓錫蘭紅茶更上一層樓，獲得「世界最乾淨茶葉」美譽，同時也是原產地的自我提升。

東南亞產茶的新星

東南亞地區產的茶，常以台灣移植過去的烏龍茶種及金萱種為主，越南、泰國、緬甸、印尼等國家均有產茶。越南由於地理環境以及台商投入茶產業，產製的半發酵茶，與台灣的烏龍及金萱十分相似，因而混裝成台灣高山茶售出，引來爭議，被視為「禍害」。

然而受爭議的「境外茶」，真的不能喝嗎？

其實，東南亞產茶國家的土壤和氣候，只要品種與管理做得好，它的茶一樣具有特殊風格，可惜在農藥使用和檢驗上，並未嚴格控管，這也是越南種植的茶受到質疑的地方。

越南茶區

越南位於熱帶氣候區，土地肥沃，夏季雨量豐沛，適合茶樹生長，過半數省份都有種茶，產區遍及北越、中越及中南越高原。北越茶區為富壽、河江、安沛、太原、老街、義路、寧平及北江等；中越茶區為清化、義安、河靖、廣安等；中南越高原茶區為萊固、工度、龍南、邦泯托及伯洛等。

太原省是越南最大的茶葉產區，年產量達 1.9 萬噸。太原省的新疆茶區包括：新疆、福朝、福春、盛德、決勝和福河。太原出產的眾多茶葉品種中，新疆鄉的高山綠茶，山脈使茶樹免受季風影響，在穩定氣候下茁壯成長，晝夜溫差大，氣候濕潤，讓太原高山綠茶風味獨特。越南茶另也製作蓮花茶，利用蓮花及綠茶混調的蓮花茶，極有特色。

泰國茶區

泰國位於熱帶季風氣候區，地理環境以低緩山地及高原為主，主要茶葉產區位於泰北的美斯樂（Doi Mae Salong）及萊東（Doi Tung）等地區。泰國的茶葉分成乾茶、咀嚼用茶及飲用茶。

泰北鄰近中國雲南，山區有不少大葉種野生茶，小葉種主要來自台灣的青心烏龍、青心大冇、金萱、翠玉及四季春。大葉種茶製作曬青、

炒青綠茶、紅茶及普洱茶；小葉種製作成綠茶及烏龍茶。

　　泰北的茶葉曾輸入台灣，利用「併堆」手法，在包裝上寫著「烏龍茶」、「高山茶」、「台灣烏龍茶」等稱謂，亦引發爭議。但有多少人光喝就可以分辨呢？

　　為了彰顯地方茶產業，美斯樂茶區已標上泰文，在泰國政府 OTOP（一地一特產）政策下，推廣泰北茶有了新生命。

緬甸茶區

　　緬甸主要茶葉產區是位於東部的撣邦（Shan State），其東面與中國雲南省、寮國和泰國相接壤，80% 的緬甸茶葉是來自北撣邦。

　　緬甸主要產綠茶、碎茶及發酵醃製茶葉，醃製茶在飯後吃助消化，有時加入蠶豆、花生酥調和，也是當地喝茶時的茶點。碎茶其實就是紅茶，緬甸人習慣將紅茶葉搗碎，過濾後加煉乳調成奶茶飲用。緬甸也製烏龍茶，但揉捻焙火技術待強化。

　　撣邦東北方的果敢（Kokang），在英屬殖民地時期，已有茶山茶園的規模化種植、採摘。果敢茶葉有大葉種、阿薩姆種，由於品質優秀，為英國皇室和貴族所專用，殖民結束後茶農轉種罌粟。

　　2007 年金三角禁種罌粟，外資企業進駐金三角地區，協助發展茶業替代植物。緬甸具有豐富的茶樹資源，引進新品種種植將有可為。

　　綜觀東南亞茶已各領風騷，如何打造東南亞地區各國所製的茶特色，是未來的趨勢。以越南茶為例，運用蓮花薰製成蓮花越南茶，呈現了花茶的真正特質；緬甸曾是種植罌粟的所在，聯合國推廣的替代

▲ 金三角種茶

▲ 緬式的培育樹苗

▲ 醃製茶的新味

▲ 緬甸茶得發掘

作物中，區域改種經濟價值較高的茶，勢必有一番新風貌。

以上地區的茶，大部分源自台灣的茶種及技術，泰國美斯樂或越南種台灣茶，用自己品牌銷售，將使茶的國度打開新視野。

茶葉照亮非洲大陸

2007 年比利時布魯塞爾的「世界茶博覽會」，出現一個很難想像的景象：非洲大陸產茶大展。

非洲成為茶葉大國？其實在殖民時期，非洲許多國家就種茶了。英國為了殖民考量，從 19 世紀就在馬拉威（Malawi）及南非（South Africa）種茶。目前非洲產茶區從馬拉威擴及到了肯亞（Kenya）、烏干達（Uganda）、蒲隆地（Burundi）、坦尚尼亞（Tanzania）、莫桑比克（Mozambique）、盧旺達（Rwanda）、辛巴威（Zimbabwe）、衣索比亞（Ethiopia）、剛果（Congo）、模里西斯（Mauritius）、尚比亞（Zambia）、留尼旺（Réunion）、馬達加斯加（Madagascar）、馬利（Mali）及塞席爾（Seychelles）……等；茶區集中在非洲東南一帶，係地理氣候優勢。

非洲以紅茶、綠茶為主。原本種植紅茶的經驗中，發現種綠茶效果好，因而在中國的茶企業進駐下，推動茶產業的發展。而這些非洲綠茶正回流中國，成為另類「境外茶」。

肯亞茶區

非洲最大茶生產國，肯亞茶業創造外匯收入長達百年。1903 年英國人 G.W.L Caine 將茶樹引進肯亞的黎木魯（Limuru），1920 年英國殖民肯亞後，才在這裡大規模種植茶葉。1963 年肯亞獨立，繼續沿用英國人留下的茶葉種植技術和管理理念，100 年中肯亞的茶業未曾中斷。

肯亞位於非洲東部，橫貫赤道，海拔 1,500-2,700 公尺，屬熱帶草原氣候，年均溫 14-26℃，雨量充沛，光照充足，全年適宜茶葉種植生長。境內東非大裂谷兩側的略酸性的火山灰土壤，最適宜茶樹的種植。肯亞紅茶大多是 CTC 紅碎茶，湯色濃重明亮，主要產品有紅碎茶、茶包、即溶茶、冰茶及調味茶。

高品質的肯亞紅茶除得益於良好的自然條件外，多數茶葉的採摘以人工完成為特色，保證茶芽的質量而獲好評。

▲ 非洲紅茶的未來性

▲ 紅茶世界口味

▲ 品肯亞紅茶

馬拉威茶區

　　馬拉威位於非洲東南部，為非洲最古老的茶葉產地。氣候以濕熱的熱帶氣候為主，茶樹種植海拔在 400-1,300 公尺。南部丘陵地形的喬洛（Thyolo）地區，海拔約為 1,200 公尺，涼爽舒適，雨量適中，適合茶葉生長，是馬拉威知名的頂級茶葉產區。

　　馬拉威的紅茶產量僅次於肯亞，是非洲第二大紅茶生產國。尤其是在雨季，當地的茶葉產量佔全年總產量的 70%-80%，所產茶葉常用來與其他國家的紅茶拼配。

　　綜觀非洲茶區，除了低成本與高品質外，原本供應許多著名茶企業茶原料，在世界性茶博覽會中，可看見非洲茶開始有了自我主張，非洲茶攤位繁興茂盛，非洲茶的特色是，土壤開發屬於原生地，俱足更多養分，且人力成本低，具競爭力。

埋沒黑海裡海的茶

　　黑海地區的茶區包括俄羅斯、土耳其、伊朗及喬治亞共和國。昔日，茶由陸上絲路從中國運過去，主要的茶為紅茶磚，外銷以供黑海地區國家需求。這些國家也自己生產茶，造就了茶業的另一風貌。

　　隨著茶的普及，茶成為生活必需品，本地種茶，能減低仰賴外國進口的茶；此區域的茶獨領風騷，後來居上也成為世界名茶。

土耳其茶區

　　國際茶葉委員會（International Tea Committee）統計，土耳其的茶葉消費總量居世界之冠，平均每個土耳其人一年喝 1,300 杯茶，平均每天 3-4 杯。

　　土耳其人愛喝茶也種茶。1888 年土耳其用來自中國的茶籽種植在馬爾馬拉海（Marmara Denizi）地區，因氣候問題未能成功；之後引用蘇聯（現為喬治亞共和國）聘請的中國浙江寧波茶師劉峻周，成功種植茶樹與建立製茶技術。這些地區成功種植了中國茶，目前栽種的茶樹母本仍為中國種。

　　土耳其主要茶區集中於黑海附近的裡澤（Rize）、阿爾特溫（Artvin）和特拉布宗（Trabzon）。1965 年土耳其的茶葉產量達到自足，主要以紅茶為主，少量綠茶；2014 年土耳其又由中國引進綠茶及白茶品種，

▲ 百年茶磚「俄文標語」

▲ 俄羅斯紅茶

▲▶ 喬治亞茶園

▲ 黑海地區熱愛紅茶加糖

▲ 瑪黛茶

其中以「福鼎大白茶」（華茶一號）適應力強，產量品質均優，已為土耳其帶來產值。

黑海、裡海國家喝茶歷史很長，如今這些地區開始種茶，可提供自己國內消費。熱愛將紅茶加濃重的糖，是黑海地區喝茶的特色，戰鬥民族俄羅斯亦同。

蘇聯解體後建國的喬治亞共和國，曾在清朝引進中國茶而大受歡迎，這些茶園，在蘇聯解體後荒廢。2018 年華人深入喬治亞共和國，重新開墾，讓荒廢茶園找到茶的新生命。

不論土耳其的茶、俄羅斯的茶或是喬治亞共和國的茶，都是因應當地消費者而生，能夠自種而不再單方面仰賴進口；儘管技術尚待強化，但遍布世界茶園的茶，在不同風土中茁壯，定有另番風情。

南美洲的紅茶基地

說起南美洲的茶，便想起阿根廷和巴西盛行的瑪黛茶。瑪黛茶是一種飲料的植物，放在桶狀杯子裡用吸管飲用。當地強調瑪黛茶可做為提神之用，還可預防高山症。瑪黛茶被宣傳成具有強身功能，也為茶帶來更多吸引力。

盛產瑪黛茶的阿根廷，同時是南美洲茶葉生產之冠。1923 年，一株中俄混種的茶葉來到阿根廷；1950 年阿根廷政府限制茶葉進口，鼓勵農民種植茶葉，用國產茶替代進口茶，並反向國外出口茶葉，造就阿根廷國內的茶文化和茶產業基礎。

阿根廷國土狹長，氣候地形多元，茶區集中在東北部的米西奧內斯（Misiones）及科連特斯（Corrientes）兩省，此區域氣候溫暖，適宜種茶。有趣的巧合是，米西奧內斯省的對蹠點（Antipodes，即地球另一面的位置），就是茶葉世界中廣為人知的台灣「福爾摩沙（Formosa）」，而 Formosa Oolong Tea 在 19 世紀到 20 世紀初，曾是世界茶中的極品！

阿根廷生產的茶葉，被應用於和其他茶葉拼配，市場上幾乎找不到阿根廷的單品茶。此區域的紅茶口味溫和，茶湯清澈，適合調配冰茶。

南美洲的茶，以英國紅茶為主調。紅茶的種植已在南美進行多年，然而只是做為許多消費紅茶的原料供應，以紅碎茶的形式輸出，失去原產國的茶貌。

南美洲的阿根廷、巴西、秘魯、厄瓜多、玻利維亞及哥倫比亞……等國家都有產茶，主要以紅茶為主。

當然，不要再把瑪黛茶的茶和南美洲的紅茶，混為一談。南美洲紅茶供應世界紅茶大廠的基底，是品茶者探究的妙境。

▲ 紅茶口味溫和

瑪黛茶（Yerba Mate）

瑪黛茶屬冬青科冬青屬植物，原產於南美洲的亞熱帶地區。茶含綠原酸（Chlorogenic acids）成份，綠原酸是一種對人體非常有益的成份，能降低膽固醇、緩和糖尿病、胃潰瘍、促進血液循環，還有利尿、提神解勞之功能，是南美洲傳統的草本茶，被譽為「阿根廷國寶」與「綠色黃金」。主要盛行於阿根廷、烏拉圭、巴拉圭及巴西等南美各地。

▲ 紅碎茶輸出基地

▲ 藏著南美紅茶的滋味

第六章

Chapter
6

——

特色茶的美味關係

——

▲ 梨山茶品高山山頭氣

▲ 茶的變因是產地及品種

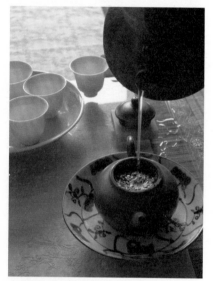

▲ 烘焙與發酵差異產生不同風味

▲ 特色茶不能只有自己覺得好

何謂特色茶？

茶有千百種，要如何界定特色茶？

茶滋味的兩大變因是產地及品種，因此，從產地挑選最能表現當地風土的茶款，是為特色，從品種找出最能發揮所長的茶款，亦是特色。

譬如，台灣茶區最有特色的茶是什麼？以海拔來說，2,000 公尺以上高海拔的茶，帶有高山山頭氣，其中的佼佼者，以大禹嶺茶、梨山茶最具代表性，是台灣高山茶中的特色茶；以茶品種來說，青心烏龍及金萱，則是台灣最具代表性的茶種。若把範圍擴大到中國茶區，以福建而言，就屬閩北武夷茶及閩南鐵觀音最具特色。

六大茶類中，同樣為青茶，因烘焙與發酵程度的差異，會產生不同風味；其中最能被大眾接受的茶款，就是特色茶。同時，因為行銷手法的需求，會產生各式各樣的名稱，也常讓消費者霧裡看花，如：紅烏龍、紅水烏龍、貴妃烏龍等。武夷茶，三十六峰九十九岩，峰峰岩岩都產茶，特色在哪裡？從中找出大家容易取得、知名度高的茶款，做為特色茶，如：牛欄坑肉桂或是水仙，就是特色茶。

特色茶能否成立，不能只是自己覺得好，應是受到品茗大眾普遍的認同，並經過客觀評比歸結出的結果。品嚐過這些特色茶，要讓它們獲得更大共鳴，就是與食物搭配。此時，侍茶師的專業知識及創意將能導演這一切。

▲ 梨山茶是台灣高山茶海拔的指標

▲ 茶湯看似淡寡卻濃郁

▲ 梨山茶香味細膩

如何從各類特色茶中，找到搭配原則？畢竟名茶百百種，無法逐一涉獵，除了先從能輕易取得的特色茶開始，建立個人的搭配方程式以外，更要懂得觸類旁通、舉一反三，才能讓餐茶美味關係擴大，從中誕生更多可能性。

品茶萬種，不如一款對味。在數百千萬的茶種中，選出台灣茶、武夷茶、普洱茶三個代表性的茶款中的特色茶，累積品飲經驗，運用獨特的香氣搭配美味，同時應用繪畫的方式，讓每一種茶以此為能用童稚的心，去看出品茗的真實況味，並以此做為侍茶師靈感的開啟。

梨山的癡清香

梨山的高山烏龍茶茶園面積約 48 公頃，其產區在翠巒、翠峰、華岡、新舊佳陽一帶，但每一個茶山各自取名，單獨叫「地區名茶」。

梨山種茶開啟了「高山烏龍茶」之先河。採茶次數一年只有兩收。第一次春茶是在 5 月底到 6 月初，適逢低海拔茶園的夏茶採收；梨山茶區第二次採收冬茶在 8 月底 9 月初，正是低地的秋冬茶之交。

梨山茶是台灣高山茶海拔的指標，雖然沒有比賽光環，卻擁有高人一等的身價。即便價格高昂，茶農看好梨山高海拔，種出台灣第一海拔 2,000 公尺以上的華崗高山茶。

梨山茶擁有果園醞釀出的水果香氣，是其他茶區難以品嚐到的滋

▲ 品飲時心情有如馳騁在山林中

味。入口竄氣，看似淡寡的茶湯非常濃郁，溫柔的香甜在舌頭上產生一陣陣的生津味。

品飲海拔 2,000 公尺種出來的梨山高山茶，只見茶乾緊實婀娜的曲線，沖泡後竄出的茶香讓人怦然心動，光用花香來形容台灣的高山烏龍茶是不足的。

來自植被的黑土壤所涵育的底蘊，茶葉生長與針葉林為伴，更自然流洩著俊俏的滋味。茶湯清澈，餘韻回甘中透出高山檜木的淡雅，品飲時心情有如馳騁在山林中。

梨山茶的美味搭配

梨山茶香味細膩，適合的美味搭檔有台菜白斬雞、白菜滷，這一類的菜餚，梨山茶不僅能提味，雞的基礎味加上茶的高山味，交雜互補，雞皮油化出香氣是和梨山茶秀麗的源起。

梨山

梨山位於台中市和平區梨山里，由泰雅族建立的集落。1920 年族人曾因反對日本統治與部落間嫌隙，引發薩拉矛事件。1949 年後改稱「梨山」。

1960 年中橫公路完成後，參與興建工程的榮民配合政府安置政策，在梨山落地生根。當時引進溫帶水果，成立福壽山農場與武陵農場，成功發展農業與觀光農園。

梨山區域平均海拔為 1,900 公尺，地理環境位於梨山風景區內，鄰近雪霸國家公園與太魯閣國家公園。水果類盛產水蜜桃、梨、蘋果及甜柿；蔬菜部分則以梨山高麗菜、大白菜、青蒜聞名全台；特色產品有梨山茶，價昂卻有仿冒品。

大禹嶺氣場獨霸

大禹嶺茶是台灣高山茶的象徵，引領風騷獨步全台。產區位在海拔 2,000 公尺以上的山頭。從中部橫貫公路（台 8 線）往梨山途經的 104k、103k、101k、100k、99k、95k、93k 到 88k，短短不到 20 公里的路上，不同區塊醞釀獨特的風格，不同地塊所產的大禹嶺的茶，都令人難忘，卻是由單一青心烏龍而來。

▲ 大禹嶺台灣高山茶的象徵

來自中國、喜愛台灣茶的愛好者，無不以大禹嶺為夢幻逸品。由於太受歡迎，也因此假茶充斥。如何分辨真偽？最重要的是：大禹嶺茶獨具有岩石味與花香，茶湯清澈淡黃；泡飲 4-5 泡後，入口的清涼味在牙齦翻滾，令人知曉高山茶的生津活躍。這是大禹嶺山頭獨特的風格，也是辨識真偽的不二法門。

2015 年大禹嶺茶部分產區的國有林地被收回，茶樹全部遭砍除，自此 105k 的「雪烏龍」消失，陸續砍除 96k 到 105k 的國有林地上之茶樹。

如何分別各區段的茶？大禹嶺每個段落存在著山頭氣引動的細微差異，最好同一季、不同 k 數的茶一起品飲，會更易於上口記住。此外，海拔越高、茶葉越厚，抽芽特點是海拔越高、芽越大，看芽分辨海拔亦是好法子。

大禹嶺茶的迷人香氣，不是強烈花香，而是充滿森林芬多精的氣息，極具穿透性；茶湯與一般偏黃的高山烏龍有異，顏色淺黃帶綠，非常剔透。大禹嶺茶的岩韻口飲後，慢慢地浮現口腔，細水長流源源不斷。

▲ 茶湯充滿芬多精的氣息

▲ 大禹嶺茶令人牙齦生津

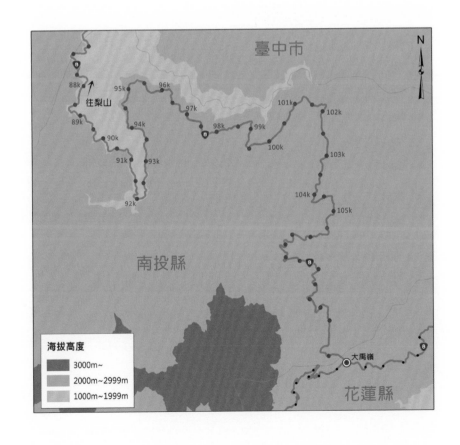

◀ 台 8 線大禹嶺段 k 數

大禹嶺茶的美味搭配

鴨架子煮成的稀飯,一邊吃它的鮮味時,加入適當的大禹嶺茶湯,讓稀飯鮮味變得更活、更圓潤。美味搭檔的一次偶然,卻不是必然的結果,有心用大禹嶺茶,其美味搭檔建構出的驚喜正等著你。

大禹嶺

大禹嶺原來是太魯閣原住民使用的合歡越嶺古道,開始稱「分水嶺」,後來當地施工開拓道路,因為地名念起來不順口,後來蔣經國有感此處開路如同大禹治水,十分艱困,因此命名為「大禹嶺」。

大禹嶺地質脆弱,岩盤大多呈片狀、碎屑狀,地層構造以板岩、變質砂岩為主,所種的茶,因此產生清透的岩韻,卻與武夷山的丹霞地貌岩韻不同。受到水土保持的進行,大禹嶺茶越來越少。好了茶,壞了環境,有了環境,就沒有好的大禹嶺茶,土壤孕育的自然條件是茶的關鍵果然見真章。

▲ 茶團揉釀香味

▲ 茶的山頭氣

金萱奶味的魅影

金萱烏龍在台灣獨具魅力,因茶的香味有奶香,品飲時十分容易辨識。金萱茶是台灣茶研發改良出來,又稱「台茶12號」。金萱樹形橫張,葉緣鋸齒間距比青心烏龍寬闊,是為分辨的關鍵所在。

種植於中低海拔的金萱,移種於 1,000 公尺以上的高山地區,受優良環境的影響,金萱茶原來特色為奶香,種在高海拔,奶香漸轉為花香,帶著芭樂果實香。金萱茶種在不同海拔地塊,會產生不一樣的果香;不可變的是高海拔香氣奪人,中低海拔香氣淺薄。

金萱茶是台灣手搖茶賣點之一,但是手搖茶是否使用真正的金萱茶?有待考證。現今化工香料發達,金萱茶獨特的奶香被合成研發,應用很廣,許多茶在精製時會噴灑上金萱奶味香精,增加香氣。這類加料茶味道聞起來很是吸引人,但茶葉泡水不長,分辨真假金萱茶由此見真章。

▲ 茶樹著蝉

金萱茶的美味搭配

　　金萱茶特有奶香，吸引嗅覺後，進入如何搭配食物時，啟用椴木香菇最為相宜。草菇與乳香十分調和，效果加乘。尤其燒烤類的香菇，本身會引出木質香氣，金萱奶香剛好搓揉出縹緲的香氣，令人驚喜連連。

金萱

　　台灣設計團隊設計了一套金萱體，發起募資 2 天內獲得 1,800 多萬募款，名嘴為這創意進行專訪時，將金萱茶說成：「金萱其實是阿里山紅茶的名字」，這也讓人想起金萱原創者，當時致力於暢旺台灣茶葉的鮮為人知的事蹟，以及名嘴對台灣本土農作的一知半解。

　　金萱茶是由吳振鐸博士在 1954 年於茶改場開始試育改良，直到 1981 年，選出最強的編號 2027、2029 號兩支茶種推廣。2027 號起初名為「台茶 12 號」，2029 號為「台茶 13 號」，最終吳振鐸將台茶 12 號「27 仔」以自己祖母的名字「金萱」為名。台茶 13 號「29 仔」採用母親之名「翠玉」，添加人文氣息，推出後大受歡迎。

　　名間鄉農會推薦以金萱製作紅茶，希望找回吳振鐸博士當年選育時的感動，再現金萱紅茶風華。

▲ 百變烏龍茶

烏龍茶的變形金剛

　　烏龍茶以台灣南投的凍頂最具代表性，製法採中度發酵，中度烘焙，具有長期保存的特色。這種凍頂的口味，是許多品茶人的最愛，也是難忘的滋味。然而在市場變動中，烏龍茶傳統的口味開始鬆動，透過不同發酵程度，烘焙差異性，而產生了製法和名稱的改變。

　　命名往往會讓許多人分不清楚，南投地區發展出的凍頂烏龍茶，而後有紅烏龍、貴妃烏龍或紅水烏龍，三者之間底子相同：「紅水烏龍」指的是老凍頂中度發酵和烘焙的口味，「紅烏龍」為發酵程度幾近紅茶，「貴妃烏龍」指的是烏龍茶著蜒，茶湯滋味有東方美人茶的甜度；三者名稱不一，卻有共同外觀：都是球狀！

▲ 紅水烏龍韻長

凍頂烏龍茶最具代表性的區域在鹿谷鄉永隆村、彰雅村及廣興村三村，許多老製茶師在此傳承「凍頂味」。當烏龍茶面臨高山烏龍茶的競爭時，擁戴者仍不改初衷；同時因應市場所需，烏龍茶亦如變形金剛般出現了「紅烏龍」、「貴妃烏龍」等新口味，經由細微差異，茶農用發酵、烘焙技法，取得市場認同。

烏龍茶的美味搭配

烏龍茶的變形金剛，有著不同的名稱，理想的搭配食物就是咖哩口味泰國菜。不管是紅咖哩、綠咖哩或黃咖哩，咖哩內的辛香會將味覺鎮住；微甜的烏龍茶，可以柔化被咖哩麻痺的舌頭，讓咖哩的辣口，產生多層次的化解，延伸出茶湯與咖哩香辛料的衝突與和解。

▲ 品微細差異

咖哩

咖哩起源於印度，由於咖哩的辛辣與香味可以幫助遮掩羊肉的腥騷。Curry 是英語化的拼法，由英國人歸類，把包含著薑、大蒜、洋蔥、薑黃、辣椒及油所烹煮的湯或燉菜稱為咖哩，大多為黃色，紅色，多油，味辛辣且濃郁。

咖哩普遍被定義為由新鮮或乾燥香料以油炒香，並加入洋蔥泥、大蒜、薑一起熬煮，香料中大多有辣椒、小茴香、香菜及薑黃。

17 世紀歐洲殖民者來到亞洲的印度，展開殖民統治，把這些香料帶到歐洲，咖哩在世界各地演變出各種不同風格和吃法。

咖哩在明治時代（1868-1912）由英國人傳進日本之後，與日本的米食文化結合，深受日本人喜愛，是家庭餐桌必備佳餚之一。

▲ 綠凝純韻好滋味

陳年茶翻滾青春肉體

過去烏龍茶放久了會被當成過期，現在有了陳期，成為愛茗者的寶。許多陳年烏龍茶具有獨特的梅子味，其實就是武夷酸。放了20年30年甚至40年的烏龍茶，能夠久放不壞，歸因於經過烘焙，帶來獨特的厚重感與梅子味的香甜，往往一入口就滑入喉頭。這樣的柔順

▲ 陳年烏龍茶外觀文靜

▲ 炭焙得茶好滋味

感是現代人搭餐時，十分難得的經驗。

陳年烏龍茶，茶乾若油潤光滑，是再烘焙形成，有可能是用新弄舊，誤導消費認知。陳年烏龍茶的球狀緊實感不再，時間會使球狀結構改變。同時在製茶工序歷史中，烏龍茶呈緊實捲球狀，是 1980 年以後、機器揉捻技術出現才有的；在此之前的烏龍茶乾呈半捲球狀，茶乾不會緊實，也不會有結實的球狀，外觀可鑑。

鑑定球狀，有其歷史脈絡可循。沒有包裝紙的散烏龍茶，由球狀外觀觀之，符合某一時期製茶工序，當然才能貼近有陳年茶期。拍賣會出現台灣比賽茶的原裝盒，上面書寫著年代、場次以及得名獎狀，只要觀察其封籤是否被動過手腳，少有斷代爭議。

陳放的茶是單獨品飲，還是可以配餐呢？它所帶來的木質香和武夷酸味，交雜互為賦格，每一點都會產生另外一個層次。因此，不論陳年烏龍或陳年包種茶，它們都有一個特殊屬性，就是聞起來沒有黴味，茶乾透著寶光，沒有木炭味，更不是過度烘焙的焦炭。

有了這些基本認識，陳年茶茶湯醇厚，甚至可以品嚐到蔘味。40 年的烏龍茶，50 年的包種茶，代表著過去製茶的功力，驗證了好茶不寂寞。

陳年茶的美味搭配

陳年茶的美味關係，與食物的搭配又是哪一些呢？許多煲湯、雞湯、江浙菜的火腿燉湯，都會有太膩的時候，這時只要加一點陳年茶，不管包種還是烏龍，都會讓厚重的湯底搖身一變，輕盈沒有負擔，餐茶奧妙在此！

煲湯

老火湯，又叫煲湯，粵菜的特色之一，為粵港澳以至華人常見菜餚。

廣東人喝老火湯的歷史由來已久。據史書記載：「嶺南之地，暑濕所居。粵人篤信湯有清熱去火之效，故飲食中不可無湯」。在廣東的家庭飲食安排中，經常會將喝老火湯作為餐前序幕。而且，每當季節氣候出現變化，湯的種類會隨之改變。長年以來，煲老火湯就成了廣東人生活中必不可少的。俗語說：「寧可食無菜，不可食無湯。」有人編了句：「不會吃的

▲ 陳年茶回甘醇厚

吃肉,會吃的喝湯」的說法。

因此人們愛喝滋身補益效用的老火湯,通常以壓力鍋、真空鍋、電子瓦罉、鋼鍋或瓦鍋等,將各種蔬菜、水果、肉類或中藥熬上數小時而成。煲湯一般是將砂鍋裡的食材煮沸後,再用文火(中小火)慢慢煲上 2-3 個小時,有的則要煲上 8-10 個小時,其優點在於火候足,湯味濃郁、鮮甜。這味煲湯有護膚、護心、明目、降膽及健骨等功效。

牛欄坑「牛肉」傳奇

武夷茶具有岩骨花香,依照生長地區可分為正岩茶、半岩茶及洲茶。武夷山風景區九曲溪地區的茶又稱正岩茶,其間又以「三坑兩澗」最為著名。

「牛肉」是指種植在三坑之一的「牛」欄坑內的「肉」桂。當地茶商把牛欄坑視做一條牛,劃分為牛心、牛尾、牛背等不同地塊,賦予不同價格。

肉桂品種在武夷山廣為種植,顧名思義,帶有桂皮的香味。令人訝異的是經過三進三出的焙火,肉桂所帶來的香仍勝於韻,又因種在牛欄坑而身價百倍。

肉桂因獨具桂皮般的香氣出名;有別於喝咖啡調味用的肉桂粉的輕

▲ 牛欄坑肉桂

▲ 肉桂所帶來的香勝於韻

▲ 「牛肉」武夷茶高檔符號

浮感，品飲肉桂茶，只覺一股溫潤之氣湧現，從上顎徐徐流瀉，如此細膩溫軟的質感，受寒氣時，肉桂取暖有妙用。

肉桂又叫玉桂，是茶樹品種名、也是成茶品名，乃武夷岩茶中的新貴。肉桂香氣和滋味醇厚，回甘略帶刺激感；肉桂在製茶過程中，就散逸著肉桂皮香氣，這也是肉桂製作時要求有「一路香」，並保持由清香轉至果香的特質。

肉桂茶種枝條向上伸展，枝葉頗為濃密，葉厚而脆呈深綠色，為橢圓形。成品茶外形緊結，色澤青褐鮮潤，可聞到明顯的桂皮香；品質佳者帶堅果香，泡飲時茶湯顏色橙黃剔透。若經過適當烘焙，其高火香也會帶有像是桂圓皮般，沁人心脾的芬芳。無論「牛肉」也好，或只叫「肉桂」也好，都被奉為高檔武夷茶的符號。

牛欄坑肉桂的美味搭配

美味搭配在肉桂，對於烘烤的食物，尤其經過炭火燒烤的紅喉魚（赤鯼）、烤蔬菜串等，佐以肉桂，其香氣伴著焙火焦香，捲出懾人心魄的韻味，是肉桂茶除了單品以外，最佳美味伴侶。

令人飄飄欲仙的水仙

　　武夷山的水仙看似平常品種，但水仙茶從正岩到洲茶，從發源地建甌種到武夷山叫「武夷水仙」，移到廣東稱「鳳凰水仙」，移到台灣南港叫「南港水仙」；其中茶質滋味都與地塊連動，這之中，以武夷山的水仙生長於紅砂岩而最具特質，具獨特的岩骨花香。

　　水仙主要以香氣如水仙花般清幽而得名，看似平凡，卻是蘊藏非常深奧的茶種。水仙茶過去在東南亞，曾是將它烘焙十足的平日用茶，用為茶餐叫「肉骨茶」常用水仙搭配。水仙茶看似平民卻有它的不凡。水仙茶是潮汕人必備餐前茶，放在蛋殼杯裡的水仙茶，是餐前茶必飲茶種，其味濃入口味而嚴使人胃口大開。

　　袁枚在《隨園食單》中，對武夷茶的評價寫得十分傳神：「余向不

▲ 水仙茶悠遠深刻

▲ 香氣如水仙花般清幽

▲ 水仙欉味飄飄欲仙

喜武夷茶，嫌其濃苦如飲藥。然丙午秋，余遊武夷到曼亭峰、天遊寺諸處。僧道爭以茶獻。杯小如胡桃，壺小如香櫞，每斟無一兩。上口不忍遽咽，先嗅其香，再試其味，徐徐咀嚼而體貼之。果然清芬撲鼻，舌有餘甘，一杯之後，再試一二杯，令人釋躁平矜，怡情悅性。始覺龍井雖清而味薄矣；陽羨雖佳而韻遜矣。頗有玉與水晶，品格不同之故。故武夷享天下盛名，真乃不忝。且可以瀹至三次，而其味猶未盡。」袁枚喝的是水仙嗎？不得而知，但只要喝過武夷茶，其他茶種就顯得無味了！

水仙茶中的老欉，茶樹在紅砂岩土壤裡生長了 60-70 年的歲月，茶樹周遭為苔蘚所包覆，這就是「欉味」。老欉水仙可以品嚐得到水仙欉味，表示種植地區乾淨、具有負離子空氣，才能醞釀茶樹的苔蘚。

水仙的美味搭配

從餐前到餐中，水仙很適合潮州菜細工慢火燉出的滋味。如果單獨品飲水仙茶的老欉，欉味悠遠深刻，口齒留涎，令人久久不能自止，是老茶客的最愛。

袁枚

袁枚（1716-1797），清代詩人、文學家、散文家、美食家。字子才，號簡齋，別號「隨園老人」，時稱「隨園先生」。

袁枚是一位美食家，寫有著名的《隨園食單》，是清朝一部系統論述烹飪技術及菜點的著作，出版於乾隆五十七年（1792）。全書分為須知單、戒單、海鮮單、江鮮單、特牲單、雜牲單、羽族單、水族有鱗單、水族無鱗單、雜素菜單、小菜單、點心單、飯粥單、茶酒單等 14 部分，論述了中國於 14 到 18 世紀中葉的流行菜式，計菜餚飯點共 326 種。

袁枚說：「大抵一席之餚，司廚之功居其六，買辦之功居其四」，並強調原色原香。《隨園食單》文中寫到「一物有一物之味，不可混而同之」，還把烹調美食看成是一個系統工程。喝茶部分最初不愛武夷愛龍井清香，後來喝到武夷讚不絕口，反過來說龍井無味。

▲ 石刻摩崖紅岩茶

▲ 大紅袍母樹葉厚

▲ 傳說為大紅袍添加身價

大紅袍的美麗傳奇

　　武夷茶的大紅袍曾是許多人手上的珍品，拿到大紅袍就等於拿到厚禮。大紅袍是指長在九龍窠天心岩上的 6 棵母株；因擔心茶質和茶樹生長，在 2006 年已明文禁採，以確保大紅袍能夠永續。

　　大紅袍禁採了，為何滿街還是賣「大紅袍」？現在通用的大紅袍是一種配方茶，其中由茶莊拼配出來都叫「大紅袍」，雖具有特色，但絕對不是天心岩那 6 棵大紅袍。大紅袍的母株曾經培育栽種，像是北斗一號、丹桂，都是大紅袍的無性繁殖後代。

　　拼配大紅袍要看烘焙。烘焙越重表示混的茶越雜，輕焙火的大紅袍會強調它的清香，表示所選用武夷茶本身的本質好，不用太多的濃妝豔抹。

　　相傳大紅袍曾治癒清代高官，因此被披上紅袍。這樣的美麗傳說為大紅袍添加身價。今天誰也說不準，那 6 棵大紅袍有誰喝過，但卻是滿街都在講大紅袍。喝過大紅袍、看過大紅袍，重點是，喝到的是武夷茶正岩？還是只是名字叫「正岩」的茶？

　　大紅袍有關的茶種有其特質：保有茶的輕中發酵，品時有清幽，焙火用延伸出來的三進三出細火慢焙，讓拼配茶融合為一，乃是商品「大紅袍」的特色！

　　由大紅袍栽種出的丹桂或北斗一號，經過細火慢燉，岩韻入口極其竄氣，身體反應快的人，四肢末梢必有茶氣竄升，肌膚潤紅甚至汗水

▲ 武夷茶岩骨花香

滲出。這樣的品飲經驗令人訝異。大紅袍做為武夷山的茶王，領有風騷，美味搭配上不落人後。

大紅袍的美味搭配

大紅袍配廣式料理，油膩的口味在大紅袍的解放中，帶來另一番高潮，尤以燒烤煨類最為融洽：金牌燒臘、火焰烤鴨等，與大紅袍如膠似漆，燒臘、烤鴨皮滑嫩多汁，竄升好味。

武夷岩茶的清甘香活醇

什麼是好的武夷茶？需要符合「清、甘、香、活、醇」五字箴言。

- 清：茶湯色清澈豔亮，茶味清醇順口，回甘清甜持久，茶香清純無雜，沒有焦氣、陳氣、異氣、黴氣、悶氣或者是臭青味。若是香而不清，只能算凡品。
- 香：武夷茶香真香、蘭香、清香、純香，表裡如一叫純香，不生不熟是清香，火候均停、焙火適中稱蘭香；品飲武夷茶聞香時，每個人都有其自我感受，但是能了解什麼叫真香，才是武夷茶的好味。
- 甘：就是入口後，茶湯鮮醇可口會回甘。茶香而不甘是苦茗，不算好茶，甘就是苦裡回甘，牙齦生津。
- 活：喝茶當下，尤其是武夷茶，啜一口，就會有舌本便知，舌頭會產生一種活絡的滋味，環繞在整個味蕾，這樣的活聽起來很抽象，喝進口裡不要有殘留，也不會覺得口乾舌燥、想喝水。
- 醇：喝完以後茶所帶來的氣動，這種醇味可以綿延不斷，長達半小時以上，稱為喉韻。

「清、甘、香、活、醇」不是抽象是具象，是鑑賞武夷茶的五字箴言。

白雞冠的淡然有味

1980 年我委託友人，在香港九龍買回 1 斤（約 500 公克）的「白雞冠」，這是武夷四大名茶。友人帶回時告知，1 斤 7,000 元，竟花了

▲ 白雞冠是會跑的茶樹

▲ 茶樹顏色屬於淺綠型

我一個月的薪水,這價格等於當時台北市天母地區 1 坪 70,000 元房價的十分之一。如此昂貴的茶,必有可取之處,果然它韻味十足,有別於當時流行強調輕發酵的烏龍茶!

後來親訪武夷山,才知道白雞冠是以嫩芽葉形似雞冠而得名,在當地產量稀少,再加上香港茶商的行銷包裝,茶價一飛沖天。而原來高價買的白雞冠也非真品,這種經驗發生在台灣許多武夷茶愛好者身上。台灣圖書公司掌門人何恭上在邀我共品張大千愛喝的同款鐵觀音茶時,也提到買白雞冠的往事,我告知是仿品。

白雞冠被形容為會跑的茶樹,曾在武夷山下造訪一座元代的御茶園,看到白雞冠嫩芽在陽光照射下竟成一片白茫茫。原來它長得和別的茶樹顏色不同,屬於淺綠型,在陽光的透射下,這樣的茶葉看起來又像雞冠;而類動物的取名讓白雞冠獨具風騷,園區人說這便是「白雞冠」的由來。

白雞冠屬於焙火茶,也就是經茶商或製茶者,以木炭或是電子式等不同加溫方式改變與控制口味。以白雞冠為例,依照焙火程度不同,在口感上還是有所差異。

茶葉本身微黃帶紅邊,不像其他武夷茶有蛤蟆身或者是墨綠的身材。白雞冠在泡飲時,味淡韻深,香淺卻竄。由於過去享有盛名,許多香港茶行用鐵觀音冒充白雞冠,讓白雞冠蒙上不白之冤。

輕焙火的白雞冠,清香如出谷幽蘭,輕活醒腦;而中焙火白雞冠,茶湯初入口不見特色,原本懷疑茶的香味被焙掉了,但存放兩年後再

▲ 淡然有味白雞冠

▲ 陽光透射下茶葉像雞冠

開啟這罐白雞冠，已具足了濃烈的果香。如糖炒栗子般的溫暖甜蜜，湯底具有濃濃膠質，泡飲時特別用朱泥或銀器泡，會產生更強的蜂蜜味與花香。

白雞冠的美味搭配

白雞冠不搶奪食物的味道，不讓食物失色，其茶湯亦不會因食物的強烈而消失本色，搭配蝦——尤其是白灼蝦，蝦的活跳肉質由軟酥變成硬挺。白雞冠是武夷山裡的異數，搭配美食十分優雅，淡然有味。

什麼是好岩茶？

武夷茶的分類，過去曾用茶的品名，分為奇種、單欉、名種，這樣的分類，現在已無法在市場上見到。

目前市場上，都是以茶莊自行命名，除此之外，最夯的還是名家製作的茶。這些製茶師如同葡萄酒釀酒師般，在茶葉包裝上簽名做保證，身價翻倍。

武夷茶因為受到市場追捧，許多號稱「非物質文化遺產傳人」所製的茶，只要扛出這個名號，價昂又難求。但是，擁有這樣的背書，就是真的好岩茶嗎？市場的混亂通常因為供需失

衡。名家輩出，固然呈現了茶的欣欣向榮，但茶的名稱無論如何變異，唯一不變的仍然是茶的本質。正岩茶是來自武夷山風景區內的茶，具有岩骨才是正道。

正山小種伴金駿眉

正山小種原生長在武夷山桐木村，產地山明水秀，自然生態孕育小種茶的山頭氣，再經由當地特有松木燻焙，讓毛茶在乾燥中溫柔吸入松香，經過多日燻製形成不壞的金剛，成為世界惟一具有松脂香味的紅茶。

「正山小種」的英譯名稱為 Lapsang Souchong，源自於正山小種茶從福州出口，西方以福州方言稱正山小種紅茶為 Lapsang Souchong，至今正山小種都還使用此名。1664 年，英國東印度公司向英王進獻武夷紅茶。這種沒有苦澀味，還帶著松木香味的紅茶，於 1714-1729 年獲得英國貴族認同，帶動茶飲風潮。

正山小種喝起來有桂圓乾殼、煙燻香味以及糖炒栗子的韻味。優質的正山小種，其香味與松燻味如膠似漆，密不可分，泡飲時要掌握時間，才能使松木和茶均衡釋出。

手邊珍藏一罐 1945 年的正山小種，仍留有一身松木的味道，2018年的正山小種松木香溢。由於正山小種受到歐洲皇室的歡迎，每年特級到一級茶幾乎被訂光，正山小種的傳統工法，則因新口味金駿眉出

◀ 新舊紅茶口味的交替

現而被忽視。

　　金駿眉採取嫩芽所製，沒有經過煙燻；少了這個工序，金駿眉以嫩芽迎向世人。金駿眉的製法就是紅茶的全發酵，外表亮麗，金毫脫俗，贏得許多人的喜愛。

　　正山小種和金駿眉，是兩款最具代表性的紅茶。金駿眉受到追捧，價昂，仿品亦多；正山小種卻是長青樹。正山小種和金駿眉，正代表新舊口味的交替，這兩款紅茶正是桐木村傲視全球的驕傲。

正山小種的美味搭配

　　正山小種的煙燻味是許多甜點的最佳友伴：濃烈的巧克力慕絲、馬德蓮蛋糕，只要碰到正山小種，無不臣服它的口味。挑起這些甜點的茶單寧，盡情讓甜點發出甜美的笑容。

▲ 品一抹清幽

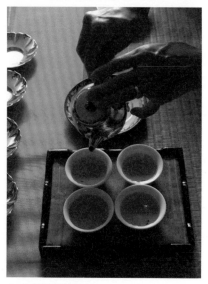
▲ 茶葉嫩芽的飄忽

金駿眉

　　金駿眉是正山小種以外，另一個傑出的紅茶代表。採用芽尖，製成後細毫呈金紅色，如柳眉般絹細，故名為金駿眉。

　　2005 年，桐木村正山堂江元勛接受愛茗者互相提議，要製出改良版正山小種。設廠梁師傅以芽尖做了一批金駿眉，2007 年以樣品罐裝試賣，我在場喝到了第一批金駿眉，而後金駿眉就以這種包裝面市，其後十年來，銷售長紅，寫下紅茶傳奇。

　　金駿眉芽美水甜，和正山小種的區隔，就是少了桐木村青樓用松木煙燻的味道。

台茶 18 號紅玉憶難忘

　　台灣紅茶於日治時期，經由三井株式會社的專業出口，帶動了台灣生產紅茶的繁興，寫下創匯的佳績。

　　品飲口味中，台灣紅茶不及西方紅茶受歡迎，逐漸走入衰退沒落。2005 年以後，中國紅茶崛起，台灣紅茶找回昔日光輝；加上新的品種出現：台茶 18 號（紅玉）。紅玉的意思就是如紅寶石一般，此茶名符其實，茶湯紅亮清透，係台灣茶業改良場以緬甸大葉種與台灣野生茶培育出的新品種，主要種植地在南投魚池鄉。

紅玉創下知名度，價格表現不亞於高山茶，其特色是：具有得天獨厚的杏仁味，也有人以肉桂香或薄荷香形容紅玉。紅玉與其他紅茶的甘味不同，獨特的杏鮑菇味，令人喝了「紅玉」就不會忘懷，不僅如此，紅玉被認為是「台灣香」！

紅玉的美味搭配

紅玉紅茶帶有杏鮑菇的香氣，獨特的香搭配台菜，如：煎白帶魚或煎豬肝，都有出色的竄味效果；台菜炒鱔魚甜鹹甜鹹，加上紅玉的獨特香氣，有如夜空的煙火，閃閃發光帶來驚喜。

▲ 茶湯帶有濃厚的薄荷味

三井改造台茶

1896 年成立於大稻埕的三井合名會社，是日據時期日本政府壟斷台茶的組織，也是當時日人在台最大財團。

三井最初在台灣生產紅茶時，並沒有特別創立品牌，統一使用「三井紅茶」的名稱，以重量區分販賣散茶。在 1933 年為了提升紅茶產品的競爭力，創立了紅茶品牌「日東紅茶」。

「日東紅茶」當時行銷世界，在台灣本島也暢銷。當時報紙廣告中，可看出當時在台灣百貨店、食料品店、茶舖均可買到「日東紅茶」。日東紅茶以台灣茶園為生產基地，搭著立頓紅茶的品牌便車，造就台茶品質走入國際水準。

紅茶至 1931 年起產量躍升，1933 年後超越了原有烏龍茶。日商資本從 1907 年起，與外商為伍，經營台灣茶的輸出，到了 1928 年左右，烏龍茶輸出額的 26 % 是由三井物產獨控，在三井運作下，紅茶成為台茶主流。

▲ 用歷史名壺品台灣茶

甜美幸福的祁紅

祁門紅茶出名甚早，清代就已開始外銷，深受西方世界認同，和大吉嶺紅茶、斯里蘭卡紅茶，並列為世界三大名茶。

時過境遷，祁紅知名度仍居高不下。1915 年祁紅在巴拿馬萬國博覽會獲得金質獎章，其茶享有歷史光環。產自安徽祁門石台一帶產的祁紅，仍按既定工法製作，從一芽、二葉至三葉分成三級，成茶外觀如松針，有別於其他條索狀紅茶。

▲ 祁門香似蜜不是蜜

▲ 香味令人陶醉

　　品祁紅的表面香，具有黑巧克力的香味；在第二段深聞的時候，則聞到祁紅獨特的糖心甜味。這是祁紅的獨特魅力，正是她能擁有粉絲無法拋棄的核心價值。

　　紅茶兼具水果香味與花香；香氣在許多特色紅茶中都能遇見，但祁紅卻兼而有之。祁紅另外的特色是單寧與咖啡因較少，適合單獨品飲。不一定要加牛奶或糖，單品祁紅，經過百年歷史，光輝伴隨茶的濃郁的玫瑰香味，令人陶醉。祁紅茶湯紅潤的湯色順口滑柔，成為西方人睡前茶的最佳選項。

祁紅的美味搭配

　　清炒的義大利麵配合祁紅，會引出橄欖油香，杜蘭麵粉的香氣透過祁門紅茶的浸潤，多了甜美和幸福味。

萬國博覽會（Universal Exposition/World's Fair）

　　19 世紀，全世界流行利用萬國博覽會，集合各地商品於一堂，這種大型市集博覽會，如同現在世貿中心的商業展覽。

　　1851 年第一屆萬國博覽會，引動了各項展品的曝光以及交流，中國的絲織品、茶葉甚至宜興壺，也都在博覽會嶄露頭

角。台灣的 Formosa Oolong Tea，也在不同的博覽會獲得殊榮。

　　台北市茶商公會留存 1900 年法國巴黎萬國博覽會所頒發的「台北茶商公會出品烏龍茶最高賞證書」，雖然台茶獲獎的光輝，已經走入歷史，博覽會也不再出現，台灣茶曾經擁有的世界光芒，卻不可遺忘！

臨滄青餅玫瑰我愛妳

　　2007 年臨滄青餅是 200 年的茶樹，優化過的樹種使得芽更加肥碩。青餅經過太陽日曬，以蒸壓方式成型，一口料芽壓製是普洱茶餅甜美的來源。

　　2007 年青餅更以選料著稱，不做拼配，一口料的品質讓茶在十年藏放後，展現逼近印級茶餅的實力。

　　青餅來自雲南西方的臨滄地區，土壤為黑土，茶餅具有濃烈的玫瑰花香；製好新鮮時如此，經存放後玫瑰花香轉變成玫瑰露。這樣的神奇轉換讓這款茶，每每喝時都有不同的驚喜。

　　與 50 年代綠印比較，2007 年的臨滄青餅以後起之秀的實力直追綠印，韻味細緻，餘韻繚繞。2007 臨滄茶餅以 200 年茶樹的優勢品質登場，成為市場百萬身價印字茶餅的接班人，這也是喝普洱茶存放的動力。過去的印字級、號字級的茶，都是以曬青為基底，經過長年發酵後產生的餘韻風華動人！

▲ 普洱嫩芽

臨滄青餅的美味搭配

　　臨滄青餅橫跨了中西餐點。對於西餐中的義式、西班牙式料理，青餅用熱情奔放的茶湯徹底解放西式料理的醬汁；而對於中式料理，當餐飲進行到餐後時，品飲此茶後隨即感覺又餓了。臨滄青餅促進提升食慾和美味，令想減重的人都招架不住……。

▲ 青餅是啟動餐茶必備款

臨滄茶區

　　臨滄是重要的普洱茶產茶區，茶樹資源豐富，是雲南省古茶樹遺產存量最大、最具代表性的地區之一。產茶區域主要集中在滄源、雙江、鳳慶、雲縣等地，其間有萬畝古茶樹群落，分

▲ 每次喝都帶來不同的驚喜

布在雙江勐庫大雪山。最出名的山頭當屬勐庫十八寨。勐庫十八寨又以東、西半山區分，西半山有冰島、壩卡、懂過、大戶賽、公弄、幫改、丙山、護東、大雪山、小戶賽；東半山為忙蚌、壩糯、那焦、幫讀、那賽、東來、忙那、城子。

　　臨滄茶區馴化栽培古茶樹的歷史悠久，天然條件加上後天純樸製茶，令這地區有如普洱般發散光芒。

▲ 山色醞釀茶滋味

渥堆茶磚 1976 的秘境

　　一般人常以為，渥堆茶是廣東飲茶的隨便喝、清清口或配點心的茶；並也總會覺得渥堆有酸氣，甚至有黴味。真正的渥堆好茶，不會有酸味，也沒有黴味，卻有龍眼乾甜蜜味道。

　　檢視 1976 年第一批製作的渥堆茶，打開牛皮紙的外包裝，油光紙裡外見真偽：真的渥堆茶外包裝油光不見了，內裝有了茶漬和不為空氣氧化的原貌，茶的嫩芽有酶的效果，茶後發酵油亮，象徵了存放的不動聲色的實力。

　　渥堆茶是將茶以水加速發酵。渥堆茶在陳放的過程中後發酵更慢，原先渥堆所留下的甜美，和當時選料的乾淨，令茶湯溫潤滑口，是暖胃佳品。

　　渥堆茶常被用來冒充老茶。許多渥堆茶年分雖還不到，卻被說成已陳放多年的曬青茶！

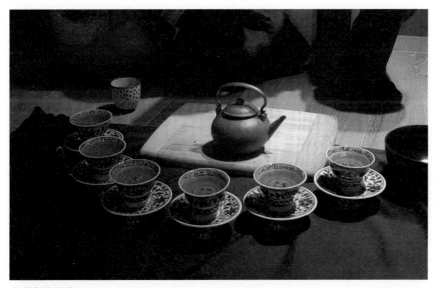
▲ 茶對有底蘊

▲ 渥堆茶優質暖胃

▲ 溫潤滑口是暖胃的佳品

渥堆茶的美味搭配

搭配炸物，能夠達到去油解膩的效果，渥堆茶會讓炸物和油的香味再度揚起。渥堆茶時常蒙受不白之冤，以為它就是不好的發黴茶；事實上渥堆是一種製茶的技術，用來快速達到發酵效果。渥堆茶是品嚐普洱茶另一秘境，有其本色。

普洱茶乾倉、濕倉的迷思

市場上流行普洱茶有乾倉和濕倉的說法：乾倉表示存放場所較為乾燥，後發酵比較慢；濕倉就是茶所處的環境比較濕潤，茶轉換較快，甚至有時還會產生黴味。

這樣說來，乾倉一定優於濕倉。但事實上，1970 年代開始從雲南運送普洱茶至香港販售，但香港寸土寸金，所有茶行和酒樓買進的普洱茶餅，都是今年進新茶、喝去年舊茶，周而復始。這些茶餅存放在各自倉庫，環境是乾燥還是潮濕？根本不得而知。換言之，乾倉與濕倉只是現在在販賣普洱茶時，一種推銷的說詞。

正確來說，不是乾倉與濕倉，而是乾淨與不潔。乾淨倉庫存放的茶葉不會有黴味，同時茶葉的後發酵均勻，茶餅表面色澤一致；若出現局部發酵較快，可以知道茶餅曾經浸過水。由於

乾倉與濕倉的迷思存在，侍茶師必須知道茶餅是乾淨的還是不
潔的。

五百年茶餅的驚嘆

茶樹可以生長到五百年，算是活化石。五百年茶樹生長在雲南東
方，花了五天時間前往，就為看這棵樹，抱它一下留影取回茶樣。

五百年茶樹的嫩芽就是小鮮肉，泡飲時茶苦十分濃烈，透露這茶足
以陳放。果然，經過半年時間，陳放的茶苦轉甘。全部是五百年茶樹
的芽尖，醞釀多少時間的能量，吸吮生長在岩石之間的養分，用石磨
壓製，每個芽尖都可以看到細毫絨毛，有如歲月的印記，觸動飲品者
味蕾最深處。

完全手工採摘的春尖，循古法製作。先用日光曬青，經蒸壓後用石
模壓製，完完全全保有原先樣貌。每一個芽尖所蘊藏的浸出物，就等
待泡飲時的解放釋出。

五百年茶樹做成茶餅，也曾和諸多星級的大廚相會。他們用靈敏的
鼻子聞到五百年茶樹的清幽，訝異中國茶的奧妙。美食的真髓就是味
道的感動，帶來心靈無限嚮往的世界，五百年茶餅做得到！

▲ 泡飲芽尖的鮮美

▲ 500 年的活化石

▲ 茶樹嫩芽是小鮮肉

▲ 石磨壓製的青餅

五百年茶餅的美味搭配

五百年的茶樹對於美味的搭配,可說是無堅不摧。尤其對生魚片,茶湯泡淡的表現,入口與魚肉有美好的交融;若是在料理中做為湯底,燴煮菇類是最佳伴友,激發了倍數的菇香!

普洱茶樹型與品種

依《茶樹品種誌》所述,茶樹樹型劃分,可分成喬木、半喬木及灌木三種:

1. 喬木型:植株高大,主幹明顯,最低分枝高低一般在離地面 30 公分以上者。

2. 半喬木型:植株較高大,主幹尚明顯,最低分枝一般都在地面以上者。

3. 灌木型:植株較矮小,無明顯的主幹,最低分枝多從地下根莖處分生者。

茶樹型的劃分,以葉長為主,參考葉寬,分為大葉、中葉及小葉三種類型:

1. 大葉型:葉長 10 公分以上,葉寬 4 公分以上者。

2. 中葉型:葉長 7-10 公分,葉寬 3-4 公分。

3. 小葉型:葉長 7 公分以下,葉寬 3 公分以下者。

古董級七子餅鮮湧

市場拍賣普洱茶,稱為「可以喝的古董」。1920 年代的「號字級」、1950 年代的「印字級」,百萬千萬行情令人望「印」興歎,然而,印字級茶餅因為難求,常見以假充真!

中茶牌出品的「紅印」、「綠印」的分別,只是包裝印刷上「茶」字的顏色為「紅」或「綠」。常見的說法是:紅印優於綠印,紅印老於綠印……現實中的市場交易,以價差作為詮釋:紅印比綠印貴。

紅印、綠印反映「印」字級的市場優越感,更引動著迷陳年普洱茶的人,陷入渾沌幽暗、真假莫辨的迷思。面對「印」字級圖像的誘惑,不能矇住自己的雙眼,必須進一步瞭解「印」字級茶在包裝圖像時的歷史實境。

▲ 可以喝的古董

▲ 綠印

▲ 敬昌號大票

▲ 茶餅起層落面勻稱

　　紅印茶餅係中國茶業公司派范和鈞籌建勐海茶廠（舊稱佛海）時期的作品。紅印茶餅的包裝以紅色印著中國茶業公司的「八中茶」標誌，俗稱「紅印」。茶餅以春尖製成，陳期超過 70 年，茶餅起層落面勻稱，顯示製成與保存極優，茶面紋理鮮毫畢露，係春尖特質，醇厚浸出物和單寧轉化，湯色明亮若紅寶石閃耀，湯入茶杯杯緣喜見金圈。初聞紅印醇和香氣已近奇楠之境，醇原滋味層次分明，收斂口感隱若泰山，喉頭如泉湧的美好就在吞下每一口茶時發生了。

　　市場上的印級茶，例如紅印、綠印、黃印，所憑藉的就是一張薄薄的棉紙所標示的顏色，至於它們的真正身分，雲南產區更有大量的印級包裝紙的複製品，供茶商選購套用。面對市場亂象，你買到的是包裝紙還是茶？

七子餅茶的美味搭配

　　新鮮螃蟹放上大量的蔥、大蒜、豆豉，高溫油淋，酥炸油香令人全身酥麻，名為「避風塘蟹」，若能佐以普洱茶，能化解其中油燥，讓蟹肉的清甜浮現。一般食用這道菜時，都是用烈酒搭配，卻忘了酒烈會吞噬蟹肉的鮮美，而普洱茶撫觸過的蟹肉則新鮮不斷湧現。

▲ 烹煎黃金芽，不取穀雨後

▲ 乾葉色澤翠綠，扁平光滑

龍井茶舞動人生

　　西湖龍井為產在西湖地區的扁型炒青綠茶。用細嫩的一芽二葉為原料，乾葉色澤翠綠，扁平光滑，泡開之後茶湯碧綠明亮，獨具清香，滋味甘醇。西湖龍井在不同產製地區出現不同名號，如獅（獅峰）、龍（龍井）、雲（五雲山）、虎（虎跑）、梅（梅家塢）等，其中以獅峰龍井最負盛名，市面上的龍井，常冠上「獅峰」兩字來吸引消費者。

　　龍井茶的採摘，最大的特色是「早」。當地茶農流傳一句話：「早採三天是個寶，遲採三天變成草」。這就是說，龍井茶的採摘時間以清明節前品質最佳，稱「明前茶」；穀雨前採的品質尚好，稱「雨前茶」。「烹煎黃金芽，不取穀雨後」說的就是穀雨之後所採的葉就老了。

　　沖泡龍井茶，很多人誤以為要用較低的水溫（80-90℃），才會讓龍井茶的香味與滋味表現較佳。事實上，需用 100℃ 的水，才能充分表現出龍井的香氣與滋味。要注意，沖泡時先將滾燙的沸水沿杯壁沖下，讓水緩緩入杯以降低溫度，不直接沖擊茶葉，以免破壞龍井茶嬌嫩的身軀。

▲ 將龍井泡出真味

　　品飲龍井茶，透過品種瞭解她一身不平凡的身世，更重要的是：將龍井泡出她的真味！尤其是春天要搶鮮喝！有人泡茶講究儀式的浪

漫，著重視覺享受，將龍井茶放玻璃杯裡，讓龍井茶的翠綠浮現眼前。

這樣的表現是一種美麗的虛幻！龍井茶有微妙的魅力，也有不可拆卸的內韻，對於有不同人生經驗的人，會產生各種層次的交會——或是一種愜意的寧靜，或是一種犀利的淋漓，或是縹緲的風韻；來自不同背景的人，在品飲龍井茶這樣的微妙茶湯時，會有不同的感染力，也讓每一口茶湯都有一段嫻靜的冥想。

龍井茶的美味搭配

龍井茶湯具有海苔味，能去掉生魚片的生味，激發綠茶鮮嫩與生魚猛烈的交會。一般吃生魚片都是配山葵，只增加了刺激嗆鼻味，掩蓋生魚片的鮮甜甘美。龍井茶的鮮綠不但能保有鮮魚的海之味，更能讓生魚片回春，讓味蕾重新出發！

龍井與紅魽肚兩相宜。先喝一口龍井茶，吞半口入喉、留半口在嘴中，等待與紅魽肚相遇，那生魚的肉甜就嬌嫩了起來，引動一場湖水與海水的奏鳴曲，是日本料理愛好者與茶共舞的饗宴。

▲ 龍井茶的翠綠浮現眼前

碧螺春和著春光流動

碧螺春產於江蘇吳縣東山，清朝時就非常有名，因香氣馥郁，被稱為「嚇煞人香」。因曾被選供康熙皇帝御用，改稱「碧螺春」而沿用至今。中國茗茶只要涉及到進貢或給皇帝御用，就讓人感受到尊貴極品的氣息，並滿足人們高人一等的想望，有時甚至是一種品質保證，身價自然扶搖直上。

碧螺春乾葉外型呈現螺形，具有「一嫩三鮮」的特色：色鮮、香鮮、味鮮。東山碧螺春茶湯帶有水蜜桃般的淡香，入口後鮮爽，若有似無的湯色和滋味卻能化為如湧泉般細膩的韻味，真教人不敢相信這是口味清淡的綠茶！

碧螺春茶園以江蘇太湖周遭的茶園最為有名，這裡的茶樹邊栽種著杏樹或桃樹，每當果實成熟時，也正是採茶時節，當果香加上茶香，綻放出沁人心脾的滋味，難怪古人要叫她「嚇煞人香」。

品飲碧螺春的最佳時機在「明前」，幾乎可以現採現炒現喝的即時鮮度，因此湯汁入口鮮美爽口，茶湯活力充沛；茶樹與日光的接觸，也在此時奔放。可以說喝碧螺春就喝到洞庭山的青山綠水，這就是

▲ 香氣馥郁，嚇煞人香

▲ 茶湯嫩鮮

▲ 驚艷碧螺春奇絕生命力

「鮮爽」。每一斤碧螺春的芽頭可多達 5 萬顆以上，芽芽皆鮮嫩無比，經由精挑細選，保有最初綻的生命力，這就是茶湯所帶來的「嫩鮮」。

碧螺春若殺青不勻，或是過了清明才採製，茶湯易「生青澀口」，這是因為茶葉過老所致。過了清明的碧螺春雖然澀口，卻有強烈的刺激性，入口之後帶苦味，隨即轉甘，反而成為少部分品飲者偏愛的獨特口感。

春光乍現，碧螺春最為鮮綠，和著春光的流動，打開了人們心中的那一扇窗；夏日炎炎，溽暑的煩躁需要碧螺春來消解；秋日的蕭瑟，總令人覺得孤寂，碧螺春的活潤又點破枯索的沉悶；冬日的冷颼，精靈般的碧螺春又使心靈綻放，就想著冬日來了，春天的腳步也不遠了。

泡飲碧螺春，香郁味甘，連續品三泡，葉底轉翠，綠茶奇崛的生命力令人驚艷！

碧螺春的美味搭配

碧螺春講究鮮嫩第一，如何搭配好味？在地食材太湖白蝦——即河蝦，為絕妙聖品。快火清炒白蝦入口後，再喝口碧螺春，如白酒般令蝦肉更堅實爽口。

▲ 黑釉茶盞配綠茶映色奪目

▲ 香氣清幽，滋味鮮醇

▲ 徑山茶屬烘青型綠茶

穿越古今徑山綠茶

　　徑山茶是歷史名茶。明代田藝蘅《煮泉小品》：「茂錢唐者，以徑山稀，今天目遠勝徑山……，洞霄次徑山。」以及《繼餘杭縣志》內提到：「欽師嘗手植茶樹數株，采以供佛，逾年蔓延山谷，其味鮮芳，特異他產，今徑山茶是也。」「產茶之地，有徑山四壁塢及進里山塢，出者多佳品，凌霄峰者尤不可多得。大約出自徑山四壁塢者色淡而味長，出自里山塢者色而味薄」。可以知道徑山產茶歷史悠久，始於唐代開寺僧法欽禪師，產於徑山四壁塢者品質較好，尤以凌霄峰之產品佳。

　　徑山寺因傳佛法，和日本自宋代就有來往，徑山茶也在這期間廣為日本熟悉。徑山茶採製技術考究，嫩採早摘是徑山採摘的特點。徑山茶以穀雨前採製品質為佳。採摘標準為一芽一葉或一芽二葉初展，1公斤徑山茶需採 6.2 萬個左右的芽葉，被列為「特一」。

　　徑山茶屬烘青型綠茶，條索纖細苗秀，芽峰顯露，色澤綠翠，香氣清幽，滋味鮮醇，湯色嫩綠晶瑩，葉底嫩勻明亮，經飲耐泡。清代金虞的《徑山採茶歌》讚道：「天子未嚐陽羨茶，百草不敢先開花，不如又徑加清絕，天然味色留煙霞。」今日徑山茶又恢復徑山禪茶的傳統工藝，烘青綠茶加上歷史光環，使徑山茶深受愛茗者喜愛。

徑山茶的美味搭配

徑山茶搭配日本京菓子，很甜蜜的和菓子，甜卻不再是甜，有了綠茶加持，甜轉幸福滋味。亦可試試台灣的草莓大福，糯米、紅豆餡外加草莓一起臣服在綠茶新綠，一次三種食材從對抗到和鳴三重奏。

金三角自製白茶實驗

金三角百年茶樹製作的白茶，茶葉產區位於緬甸與泰國邊境的金三角—大其力（Tachilek）。

過去，中國茶葉如號字級的「可以興」，茶葉包裝上曾經出現緬甸文。現今雖未找到直接證據，證明「可以興」茶葉是利用緬甸毛料製作，但能清楚說明，當時的緬甸人喜歡喝中國普洱茶，否則在包裝上就不會出現緬甸文。此外，整個普洱茶的歷史中，1920 年代號字級茶磚裡，係「可以興」茶磚開啟普洱茶 10 兩裝的先河。

自大其力原始森林取得未做處理的茶菁（鮮葉），仔細用香蕉葉包裝的茶菁，在長途跋涉後，原本該是綠色的茶菁，在旅途中已過度發酵變黑了。

為救活奄奄一息的茶葉，先將嫩芽與中開面分離，放通風處陰涼四天，讓水分陰乾，取白茶製法。

成茶後，茶乾聞不到什麼香味，茶湯也不如白茶色淡，卻乾淨透亮，證明了茶樹本身的優異，滋味帶著淡淡黑糖香與未經殺青處理的

▲ 泡飲金三角白茶

▲ 沒有霧霾的金三角

掏出嫩芽

臭青味。隔放一周後，嫩芽出現水蜜桃清香。

試驗性的白茶，談不上好喝，但過程充滿趣味。這樣的茶，有資格與食物搭配嗎？

徑山茶的美味搭配

來自緬甸的黑芝麻糖，意外適合她。鬆脆不黏牙的芝麻糖，咀嚼時濃郁的芝麻香氣在口中化開，喝一口茶湯，芝麻糖的甜，柔和了苦澀，讓單飲金三角白茶時被鎖住的喉嚨再次甦醒。茶與芝麻糖在口中融合滾落喉間，芝麻香與生澀的茶味，化為一股若有似無的茉莉花香在口中轉動！

茶與點心的魔術

茶與點心的搭配，一般都不陌生，下午茶不就是這樣喝的嗎？三層英式點心架由下到上，有鹹有甜，可能會不知道從何下手而遲疑，放心吧！搭配，是點心選茶？還是茶選點心？我們必須瞭解，點心百百種，茶亦如此，兩者之間，如何去找到最和諧？可以試著選定一款茶，配上五種不同的點心，你就會更清楚地知道！

譬如說巧克力，種類五花八門，令人難以抉擇；更沒想過的是，用來搭配的茶，也會因為濃度、溫度，影響巧克力的口感。不過，得先放下這些細瑣紛雜的想法，開始專注挑茶，巧克力究竟要配什麼茶？

選用台灣中低海拔的烏龍茶，配合新鮮的蘭花薰製而成的蘭花茶。

▲ 蘭花茶讓嗅覺先得到好感

▲ 你儂我儂的味蕾體驗

▲ 找回茶點的定位

這款茶與紅茶裡常見的花茶不太一樣。紅茶為全發酵茶，茶湯比較平穩、變化少，但是香氣上揚，容易引起品飲者注意，這種外顯的特質，會讓嗅覺先得到好感。

那麼食物呢？巧克力也一樣，是純巧克力、或是有多少百分比的巧克力豆？是否添加了鹽、堅果、果乾或牛奶？口感味道都會有不同的變化。因為人是視覺的動物，只要看到裝飾精美的食物，可能就會忘記搭配，因此，還是先關上視覺，專注味覺吧！

先從單一的茶來搭配不同的巧克力，從茶去找到與巧克力「你儂我儂」、「有你真好」或是「如膠似漆」的關係；這樣的學習才能在面對各種點心時，胸有成竹的說：「好！就選這一泡茶。」

開始進行茶和點心的搭配時，首選就是台灣盛行的點心，譬如：巧克力、鳳梨酥、綠豆糕、餅乾、蛋糕及瓜子類，這幾項在過去都被列為是「茶點」。

什麼是「茶點」？就是喝茶喝一喝覺得肚子空空、嘴巴癢癢時的解饞食物，因此它們的本質與適宜性常常被忽略，如今可重新找回它們原有的定位。就先從蘭花茶做為味蕾的啟動，面對不同的巧克力，會有什麼樣的驚喜之航呢？請開始，吃吧！喝吧！

▲ 茶與點心並不陌生

英式下午茶的三層架（Three-Tier Petit Four Stand）

來自英國維多利亞式的下午茶，常會用三層架擺滿各式精緻點心。食用的順序由下而上，代表著口味清淡到濃烈，吃的人可以直接用手取，有些需要文雅一點的，可以使用刀叉，但須注意的是每次盤子中只能有一樣點心。

這些點心有小蛋糕、水果塔或者是司康（Scone）等，一味用紅茶來搭配這麼多元的點心，是否通通適用？有待侍茶師仔細分析。同時再搭配不同茶種，傳統英式下午茶會有一番新風姿。

茶點方程式

品茗配茶食，加分或減分？

對於想要專心品味茶香韻的人，唯恐他味來干擾，又怎能在品茶時配上茶食呢？

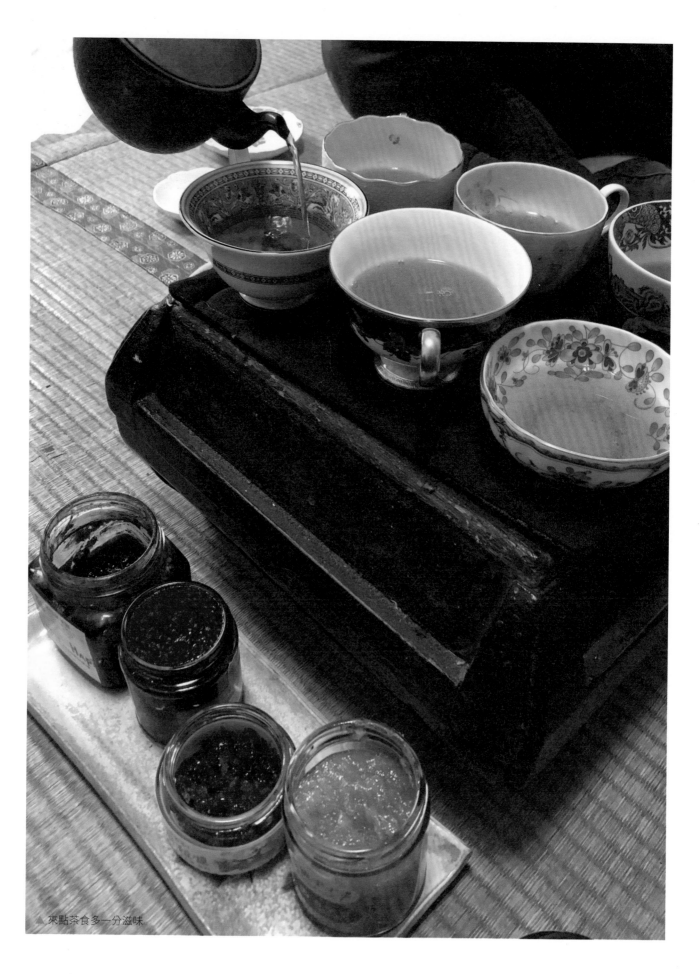

來點茶食多一分滋味

這是一種嚴肅的喝茶態度。只是茶食可以鬆軟我們品茗時的神經，暫時撤開「品」這議題，而是「喝」茶。來點茶食，多一分滋味，成了喝茶時的好伴侶。

周作人在《北京的茶食》裡說道：「我們於日常必需的東西之外，必須還有一點無用的遊戲與享樂，生活才覺得有意思。我們看夕陽，看秋河，看花，聽雨，聞香，喝不求解渴的酒，吃不求飽的點心，都是生活上必要的——雖然是無用的妝點，而且是越精鍊越好。」

這裡說的是「不求飽」的一種休閒與妝點，看起來是一種「無用」的遊戲與享樂，卻是喝茶時帶來的真正有意思。

喝茶所配的茶食，在茶藝館中，常見的有花生、瓜子、魷魚絲、綠豆糕、蜜餞等。這些看似會干擾茶湯滋味的茶食，多半未經精挑細選，只是一種休閒的概念，沒有將茶點與喝茶加以「對味」。無論茶點是甜是鹹，只要能上桌，就堂而皇之成為茶點。

事實上，茶食在中國淵遠流長。有段浪漫的故事：舊時在婚喜慶典上，會用茶食牽引歡愉，帶動喜悅的氣氛。

宋代宇文懋昭《金志》寫著：「金人舊俗，多指腹為婚姻，既長，雖貴賤殊隔，亦不可渝。婿納幣，皆先期拜門，戚屬偕行以酒饌往，少者十餘車，多者至十倍。飲客佳酒則以金、銀器貯之，其次以瓦器，列於前，以百數，賓退則分餉焉。先以烏金、銀杯酌飲，貧者以木。酒三行，進大軟脂、小軟脂如中國寒具以進蜜糕，人各一盤，日茶食。」

從這段記錄中，看到茶點有甜的糕點與釀製的蜜餞，皆非正餐，卻作為休閒的引味，這也是今人在面對喝茶配點心的一種態度。

三五好友，端莊而坐，主人細訴茶葉取得不易，茶器製作的精良，以及煮水時的魚眼或蟹眼等細膩的品茗細節，若非有相等的品茗經驗，這樣的茶席就成了一個人的獨腳戲；但，桌上多了一些茶食，那麼，話匣子打開了，心情也放輕鬆了。從啃瓜子到吃蜜餞，這樣的風情常使人想起：舊時文人群聚點心茶食坊中，邊喝茶邊配點心的場面。如今這種盛況已不復見，唯一留下的是當時的一些記錄。

水有三沸

　　陸羽論煮茶中的水沸，至今仍廣受後人推崇。《茶經》之五之煮·三沸論，陸羽云：「其沸，如魚目，微有聲，為一沸；

▲ 品茗配茶食加分或減分？

▲ 品味茶香韻滋味

▲ 用茶食牽引歡愉

邊緣如湧泉連珠，為二沸；騰波鼓浪，為三沸。以上老水，不可食也。」宋代羅大經《鶴林玉露》文中：「用瓶煮水，難以候視，則當以聲分辨一沸、二沸、三沸之即。」

煮水時看到水開了，水泡剛冒出來的像蟹眼時是第一沸，而現代人用密閉式水壺燒水，無法看到蟹眼，倒是水沸冒出第一道煙之際，就得將火關小，準備泡茶。

三沸，一沸水潤，二沸水老，三沸不用。

歷史名茶點

在南宋時，已出現茶食的專賣店，還有以茶食為名的地名如雪糕橋、沙糕橋、水團巷、豆粉巷等，皆為茶食坊肆集中之地。清代顧震濤《吳門表隱》附集中記錄咸豐及道光年間的名品，有「悅來齋茶食」、「安雅堂酏酪」、「有益齋藕粉」、「紫陽館茶乾」、「茂芳軒麵餅」、「方大房羊脯」等，以及「鼓樓坊餛飩」、「南馬路橋饅頭」、「周啞子巷餅餃」、「小邾弄內釘頭糕」、「善耕橋鐵豆」、「馬醫科燒餅」、「鐍駕橋湯團」、「甪直水綠豆糕」、「野荸薺餅餃」、「曹箍桶芋艿」等。

這種喝茶配茶食的場景，並不為一般品茶人所樂道，原因不外乎是：茶點有油膩、有甜黏、有鹹酥，口味紛雜。茶水只是配角，用的茶葉等級也不會太高；但，也就是因為配茶食是一種悠閒的品味，搖擺在吃飽與悠閒之間，那麼似乎就可以不要太在乎那些正襟危坐的品茗儀式了。

當然，要配茶食配出好滋味，也得要懂得配對茶食。古典小說中可看到講究茶食文化的場面，就連裝盛茶食的果盒都十分精緻。

《浮生六記》中陳芸為沈復盛放下酒菜的梅花盒，用的就是果盒。果盒，在當時是多用途的，但更講究的就將果盒稱為「果盤」；果盒則有玻璃高腳的，有銀製高腳的，尤有舊制，普通人家用瓷碟。若用果盤俗稱為九子盤或七子盤，九子盤就是其中有九樣茶點，七子便是七樣。講究的果盤用紅木製成，或者就是嵌銀鑲螺的揚州漆器，形狀有方有圓，也有瓜果造型。

這些精巧的果盤，如今躺在古董店裡，令人嘆息的是：我們在講究吃的時候，常被「好不好吃？速不速配？」給迷惑了，卻常忘了給食物穿戴的果盒器具，也是飲食文化重要的一環。挑對器具，更能襯托

出茶食的精緻與美味。

從茶食走進悠閒，並不是說悠閒就不需用心、沒有品味。過去台灣茶室中的品茗老人茶，桌上會用紅色塑膠盤，放上一碟瓜子或花生，消費的人只要多點幾盤，就是給陪坐的姑娘的獎賞。那麼，這樣喝茶的人，是否已經不在乎瓜子脆不脆？用什麼盤子來裝？走進廣式飲茶店，茶食多了許多師傅的手藝，或放在蒸籠裡，或放在瓷盤中，也只是一種在餐廳裡面的點心盤而已，並不會有任何講究。

我們在飲食的提升過程中，依然可透過茶葉的種類與茶食的配對，找到一種和諧的關係，同時精選品茗以及裝盛茶食的器具。在品茗、賞器同時，可以享用令人愉悅的茶食，讓茶食為品茗加分。

茶與茶食有其速配關係，不是用來墊肚子，而是帶來口齒之間流洩的悠閒。

哪一種茶點適合配上龍井茶？哪些食物是品茗良伴？自然曬乾的乾果，例如無花果、核果、松子，選擇沒有添加任何人工調味料的產品較佳。花生也是常見的茶點，但花生的種類與口感多樣，例如蒜泥花生、五香花生、果糖花生等，這種加料加味的花生也不宜配茶。反倒是水煮的花生，或是鹽炒的花生更適合。

除了魷魚絲之外，蜜餞、糕餅類也不適合配茶，主要也是人工添加物的問題。甜食與茶的刻版印象，造成一般人吃到很甜的點心時，馬上想要用茶解膩；而日本茶道中用來搭配的和果子也加深這樣的刻板印象。我的日本學生說：羊羹太甜了，沒有配茶就不好吃；若配了龍井茶就能融合在一起，產生另外一種全新的味道。

有人聽到喝茶配茶點就會認為：這是外行人在喝茶！喝茶配上對的乾果，既可以提高茶的滋味，更能帶動喝茶的趣味。而品茶，既為「品」，就要維持單味，不要讓其他滋味干擾。在秋日喝龍井茶配茶食，帶來滋味與休閒的妝點。

對於入門者而言，搭配品茶的問題是進階的課程，是漸進的，需要不斷嘗試與經驗累績，在這裡你先輕鬆喝、隨意配，從自由中摸索茶與味的美味關係。而這段茶點與龍井茶的相會，也會隨著季節與茶點的生產時序而變換，用龍井茶作基底，等著季節茶點依序登場，更可享受茶食的驚喜！

蘭花茶搭配巧克力

巧克力尚未入口時，就讓人浮想連篇，與茶搭配時，又會發現一些有趣的事情；若你很精細地品茶，以茶濃一點的標準沖泡，搭配的口感也會有所不同，這部分可說是味蕾的全新開發！

蘭花茶是用半發酵烏龍茶與新鮮卡多利亞蘭花窨製而成，陳放後的蘭花香氣凝濃香郁，滋味也更醇厚。除了茶，酒也是搭配巧克力的良伴，例如 2005 年的 Château d'Yquem 白酒。甜酒配巧克力理所當然，若與「蘭花茶配巧克力」同時登台，合適嗎？

五種不同風味的巧克力，其中哪一種風味與蘭花茶最速配？為何是以一款茶配不同巧克力、而不是嚐試多樣的點心？專注於單一種茶但選擇不同成分巧克力細緻解構，味蕾才不容易亂掉。

茶乾帶有蘭花香，使用發茶性高的銀壺沖泡，濃度會比平常厚一點，能夠很好地表現蘭花香氣，與陳放後的溫潤口感。滾水沖泡後，接著茶湯溫度緩降，從 90℃ 放到適飲的 40℃，在這個過程中，可以很隨意地一口茶一口巧克力，或是一口巧克力一口茶，也可以一口巧克力嘴巴含著茶……，不同的品嚐方式，會產生什麼變化？是「你儂我儂」還是「如膠似漆」？又或是互相背離？

五種風味各異的巧克力裡，Godiva 的白巧克力最速配：白巧克力擁有奶香與巧克力原有的滑順，會把蘭花茶的花香帶出來，兩個滋味融合在味蕾，滑潤不衝突；雖然帶著奇異果的酸，酸味很快就被單寧融化掉。這就是所謂的「如膠似漆」。雖然對於其他的巧克力也抱有很大的期待，但不是味道太強烈、就是太甜膩，一不注意就把茶香掩蓋了。

Château d'Yquem 微甜的白酒，以為就是巧克力良配。親自嘗試，才知道想像超過事實。白酒突出存在，再與巧克力搭配，就出現兩個擁有強烈色彩的個體，踩著各自立場，各說各話，沒有交集。

五種巧克力、蘭花茶和 Château d'Yquem 白酒放在一起，用味蕾細細品味，讓人經歷了一趟別開生面的衝撞。有相斥有解構，看似單純卻有不可測的內涵。

▲ 蘭花香氣凝濃香郁

▲ 茶選不同成分巧克力細緻解構

▲ 甜酒配巧克力的迷惑

白巧克力非巧克力

白巧克力是一種沒加入可可粉，卻用可可脂製成的巧克力。

它亦包括奶固體、糖和香料。

可可脂是巧克力室溫時保持固體、卻能很快在口中融化的原因。好的巧克力在 25℃ 就會融化，過去廣告「只融你口，不融你手」的巧克力，是添加大量的糖所致。

白巧克力和巧克力有同樣的質地外觀，但它卻不含咖啡因，1984 年雀巢公司推出有杏仁碎的白巧克力棒，一度風行美國。

白巧克力不含可可膏，很多國家不承認它有巧克力的資格，2004 年起美國規定白巧克力按重量計，可可脂達 20%、乳製品 14% 和甜味劑少於 55%；歐盟規定為可可脂含量達 20% 以及乳製品 14%，才算是巧克力。

因此，白巧克力做為茶點的速配，和可可粉的成分有連動關係。

▲ 味蕾細細品味

綠豆糕鮮活文山包種茶

50 年的陳年文山包種，沉睡半世紀後與甜點相遇，是良緣？還是孽緣？

包種茶屬於輕度發酵、烘焙少的茶款；但在過去發酵程度卻較高，並以炭火烘焙，火氣俱足，適合陳放退火品飲。陳年包種嗅聞時帶有木質味，證明了陳放時未再經焙火、在歲月中累積的風韻！

單品陳年茶叫好，選擇風雅的傳統糕點——綠豆糕，重溫過去文人騷客的精緻餐茶文化，更有趣味。

綠豆糕好不好吃，全看原料與製作工法，須避免添加化學香料、色素的產品。綠豆糕按口味有：無添加油脂的京式綠豆糕，和添加油脂（豬油、花生油等）的蘇式、揚式綠豆糕。

選擇了三款綠豆糕與陳年包種茶搭配。對的綠豆糕入口又細又綿密。吃的時候不宜大口，量多會破壞茶與食物的平衡，喪失了以茶佐餐的雅興。

裹黃豆粉的綠豆糕單吃有點甜，嘴巴會被糕粉整個咬住，產生不太愉快的口感；但配上老包種後，口腔湧來平衡感，綠豆及黃豆的香氣在尾韻中跳起來。

翠綠色的綠豆糕，是名店製作，但綠得不自然。綠豆遇熱不會是綠，黃色才是正道。甜膩在口中轉苦、轉澀，令人困擾，過於強烈的香氣完全掩蓋了茶湯的滋味。

▲ 陳年包種與甜點相遇

▲ 重溫文人的精緻餐茶

▲ 食物不對稱掩蓋茶湯本味

▲ 陳年包種茶單獨品飲的純粹

事實上，陳年包種茶後發酵很足，單獨品飲帶有甜味，一款純粹的甜味，因為搭配的食物不對稱，反而會把純粹的茶湯掩蓋而失去本味！

錯誤的搭配，讓我們知道簡單的茶點真面目，用料差、純粹度不夠，這種茶點不宜拿來佐茶，實在太對不起茶了。

充滿添加物的產品，為什麼可以生存？因為我們的教育裡，並沒有教導我們味蕾認識好味。一般只看到某一家名店，有很多誤信評價「好吃」，就信了，到底是真的嗎？要試才知，侍茶師就是帶消費者過濾！

大豆

大豆（學名 Glycine max）是一種種子含有豐富蛋白質的豆科植物，專指其種子。大豆是東亞的原生種植物，果實呈橢圓形或球形；種皮顏色有黃色、淡綠色及黑色，別名稱黃豆或黑豆，又以黃豆最常見。毛豆為尚未成熟的食用大豆，在莢果種仁長至八分熟時採收的鮮豆莢。

大豆可以製成大豆油、豆豉等，在聯合國糧食及農業組織的分類中，甚至將大豆列為含油種子而不是豆類。無脂肪的豆粕，是動物飼料中常見蛋白質的來源，像植物組織蛋白在餐點中代替肉。東方人愛豆腐等豆製品，其實也是攝取蛋白質另一健康來源。

在東方有許多豆類製品。未發酵的豆類製品有豆漿、豆腐與豆腐皮等，發酵豆類製品有醬油、豆瓣醬、發酵豆醬，納豆與丹貝等也是用豆類製成的調味料。

目前市場有「基因改造」和「非基因改造」兩款，後者已成為市場上健康美味的號召。

鳳梨酥的最愛紅水烏龍

酥鬆餅皮與酸香內餡，讓風味獨特的鳳梨酥成為台灣最受歡迎的糕點之一，更是外國觀光客來台必買的伴手禮。

百家爭鳴的鳳梨酥，人人各有心頭所好。如何選擇鳳梨酥佐茶？

鳳梨酥裡沒有鳳梨，只有冬瓜，已經是聽到不想再聽的小常識。因此，拆解鳳梨酥後，可以羅列出牛奶、蛋、鳳梨及冬瓜這幾項主要食材，與什麼樣的茶搭配比較不衝突？此時千萬不要去想品牌，要專注成分才得竟功！

選擇的茶葉是有機紅烏龍，茶湯的滑順度、發酵甜味都很高，搭配食材分析，會比較接軌、降低衝突。紅烏龍與紅茶差異在哪？紅烏龍不是全發酵，而全發酵的紅茶，除非全部是嫩芽，否則它的回甘與單寧與半發酵相比，顯得平常無奇。

鳳梨酥餅皮裡有麵粉、蛋、糖、奶粉、奶油或椰子粉，紅茶單寧若只和牛奶搭配，顯然滑口，這正是為什麼西方喝紅茶總會加奶的美味緣故。但若用紅茶搭配鳳梨酥，鳳梨酥會壓過紅茶味，無法融合。

▲ 鳳梨酥是台灣很受歡迎的伴手禮

▲ 紅烏龍的滑順接軌鳳梨酥

▲ 單寧柔化鳳梨酥的酸甜

▲ 茶與食材找到接近的交集

烏龍茶單寧的苦與澀，卻可以柔化鳳梨酥的酸甜交夾，惟必須把茶泡得更濃一點，佐以鳳梨酥才是最佳、才能接軌好味！

不見得真正土鳳梨的鳳梨酥就比較好，一定要先去想像，味蕾對常識的認同及知道深淺。

測試了五種鳳梨酥，其中台鳳鳳梨酥與紅烏龍最速配！台鳳專門製作鳳梨罐頭，就地取材，製作了土鳳梨酥，纖維感稍稍明顯，因此佐茶時，餡要吃少一點，才不會被搶味。

微熱山丘的鳳梨酥餅皮，乳酪味比較重，土鳳梨內餡偏酸，單吃很過癮；但搭上茶，茶的酸就超過它了。這也說明，有些食材雖然很棒，但選擇來搭配的茶，不見得是如膠似漆。

五花八門的鳳梨酥，各有擁戴者，但是重點只有一個，如何從茶與食材本身的特色，找到兩者最接近的交集。

堅果彈出普洱青春曲

1976 年的「7638」茶磚，是昆明茶廠推出渥堆發酵製茶法後的首發製品。就是把茶葉堆高 75 公分，加水加速發酵，製成後茶面呈褐紅色，就是市場所稱的「熟餅」，喝起來服口，用來佐配堅果，彈出堅果獨特組曲。

渥堆熟茶早年風行香港飲茶餐廳，喝渥堆茶配上各種點心：叉燒包、燒賣、蝦餃……。許多人喝慣熟茶的溫潤，更以為這就是廣式飲茶必點。

渥堆茶受爭議的地方在於，將 3 到 5 年的渥堆茶冒充 30 年青餅，

▲ 渥堆熟茶風行茶樓

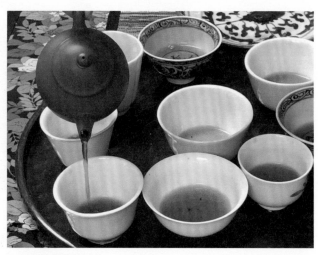

▲ 茶湯溫潤紅琥珀色

藉以賺取暴利；還有貪小便宜的無良商人，會在衛生條件差的環境製茶。種種不利因素，讓渥堆茶蒙上陰影，一直無法被市場全面認同。

渥堆茶是一種製茶法。好的渥堆茶難尋。1976 渥堆茶磚是優質茶餅，氣味乾淨不帶酸氣，更沒有黴味，仔細嗅聞能夠聞到紅棗、桂圓殼的香氣。

茶湯溫潤呈紅琥珀色，透閃著光潤的色相，加上普洱茶去油解膩，在飯後喝上一杯可以消食。但普洱若只用來解膩，那就太可惜了。

以渥堆普洱搭配亞馬遜珍果（巴西堅果）、原味腰果、夏威夷豆、杏仁、核桃、南瓜子及榛果。不同堅果但油脂同樣豐富，會讓味蕾掛上油脂。渥堆普洱入口搭配，除了去油膩，茶湯與堅果另外成為常態，渥堆茶的陳化竟可譜出青春舞曲。

難以言喻的舒順，是平日為保健吃堅果，所未曾遇見的殊勝！其中，以杏仁佐渥堆普洱最為出色。咀嚼會產生清香的杏仁與茶湯在口腔相遇時，彷彿陽光遇見三稜鏡，折射出了七彩光芒，令人驚豔見到光譜的多彩。腰果就差了一些，偏甜的口味穿透力不如杏仁，加乘效果有限。其餘五種堅果則表現差強人意。同是堅果發散光譜在少許差異中，考驗著品者的敏感度。

堅果特有的豐潤香氣與質地，巧遇桂圓香的渥堆普洱，連袂在舌尖味蕾上，舞動一首青春舞曲！

▲ 茶的陳化竟可譜出青春舞曲

▲ 杏仁佐渥堆普洱最出色

巴西堅果

巴西堅果（學名 Bertholletia Excels）又名巴西果、巴西栗、帕拉果（Para nut）、黃油果（Cream nut）、奶油果（Castanea）、鮑魚果。巴西堅果屬只有巴西堅果一個種，植物名「Bertholletia」係以法國化學家 Claude Berthollet 名字命名。

巴西堅果為世界上主要的商業堅果和果仁類之一，原產於南美洲的蓋亞那（Guyana）、委內瑞拉、巴西、哥倫比亞東部、秘魯東部、玻利維亞東部，富含硒、鎂、維生素 B1、維生素B2、維生素 E、胡蘿蔔素、鈣、磷及鐵等營養。

▲ 神木村烏龍茶醇味與韻味

▲ 食物配茶，還是茶去配食物？

▲ 烏龍茶單寧、單醣的共舞

神木村烏龍蛋糕奇航

蛋糕大家都不陌生，是否最適合全發酵紅茶？選擇發酵和烘焙都比較重、陳放一年的神木村烏龍茶，醇味與韻味有了很大的增強，會否與蛋糕是一次喜相逢？

三種不同風味的蛋糕：抹茶蜂蜜蛋糕、巧克力波士頓派及鮮奶油千層蛋糕中，找到能與烏龍茶單寧及單醣共好的滋味。

蛋糕的樣貌百百種，不同製作方式，呈現出的是綿密紮實、蓬鬆綿軟，還是香滑柔韌？不同質地的蛋糕，帶給口腔全然不同的感受，若佐以神木村烏龍茶，又會產生何種複合變化？

假設食物是一個餐，我們是以食物來配茶，不是以茶去配食物。

神木村位於南投縣，1996 賀伯颱風以降，每每風災定遭逢土石流侵襲，在村民鍥而不捨地重建下，植栽台灣烏龍茶有成。農民應用遠紅外線科技焙茶，將搓球茶形做得緊密，經由藏放內含浸出物更顯甜美。

選用這款茶做為創新烏龍茶和糕點的濃情密意。在餐茶的過程中，若你是一個敏感的人，除了享受以外，可能會因為踏進全新的餐飲世界，而延伸出文學想望，或是心情感受。學習當食物在你面前時可以嚐出它的精髓，擁有這樣經驗值後，選擇的誤差就會下降，選茶搭配的加分也會增高！

佐茶的三款蛋糕，沒有輸贏，留下的是茶香相伴，以及供侍茶師選茶的典型經驗。

抹茶蛋糕令人驚豔。本來屬於淡味的抹茶，卻在茶味尾聲感受到屬於綠茶的苦澀回甘，完全沒有被重焙火的烏龍茶蓋過去，反而是綠茶扳回茶本是不發酵綠的鮮爽！蛋糕用的不是純然的抹茶粉；店家除了抹茶粉外，應該還加了其他增加香氣的材料進去，分出真假茶味，烏龍茶來助偵查。

巧克力波士頓派，若只吃巧克力蛋糕體的話，烏龍茶喝入口，化掉了少許鮮奶油，麵粉的粗糙感卻出來了，顯露出製作者的用料不精細！

鮮奶油千層派就有點可惜了，回溫讓奶油和餅皮分離，容易產生油膩感。但是茶一進去，卻頓生尾韻，牽引出內餡中的柑橘類香氣，成為三種蛋糕中的唯一良伴。

蛋糕（Cake）

　　蛋糕是種古老的西點，一般係經由烤箱烘烤製作，以雞蛋、白糖、麵粉為主要原料，牛奶、果汁、奶粉、香精、沙拉油、水、起酥油、泡打粉為輔料，經過攪拌、調製與烘烤，成為如海綿般的點心。

　　蛋糕看似通俗，加入不同調料後，滋味變換多樣。侍茶師對於蛋糕，不能只當成蛋與麵粉烤製而成的食物而已！

▲ 食物在面前如何嚐精髓

第七章

Chapter
7

———

茶菜一家親

———

▲ 龍井湯圓

▲ 典藏紅茶虎咬豬

▲ 普洱燴花枝

茶入菜好滋味

茶是吃的食物，沒錯呀！茶本來就是用吃的，「喫茶去」的「喫」就是中國的古字，證明茶是可以整片吃下去。不過以前人很聰明，把茶葉用磨的方式做成茶葉末，以煮的方式喝。

唐代稱這種品茗的方法為「煮茶法」。到現在這種方法還流行在藏區，或是侗族等少數民族中。他們以炒青或烘青的方式製作茶，將茶磨碎或是直接丟進鍋裡煮，再佐以其他食材，如米、花生、蔬菜或牛奶等。

演變至宋代，以另外一種形式呈現：把茶葉磨成粉，以水注注水到茶盞裡，再用竹筅擊拂，稱為「點茶法」。把茶葉磨碎全部喝到肚子裡，這樣的喫茶法，後來成為許多廟宇修行人的提神良方，也成為修禪、修身的一種媒介。日本學習這樣的喝茶法後，演變出以抹茶為主體的品茗方法，就是今日日本茶道的核心。

中國明、清以後，才有條索狀的綠茶，當時是將茶葉放到壺裡，以熱水泡開。這樣的品茗方式延續至今，演變成茶葉浸泡出茶湯，而後飲之。雖然已不再是「吃茶葉」，但是茶葉本身所含的浸出物，透過浸泡的方法，其實也都會把精華釋出。

茶葉用吃的，當作食物的配方，是入菜、還是當做醬汁，變化無窮。所以，以茶入菜也可發展出各種變奏曲，可利用茶葉做成湯，或是將茶葉直接烹調，或是把茶葉做成湯底，甚至把茶葉與其他食材放在一

▲ 蘭花茶青江菜飯

▲ 茶湯懷抱溫柔香

▲ 看食材選茶

起,製作出混搭的味道。

　茶入菜的呈現方式很多元,也可醃泡茶葉做成點心、果凍,甚至以茶為調味香料;以茶入菜,將茶混入料理,或運用茶葉醬汁做為菜餚的重要基底,更有豐富、增加料理層次的效果。

　本章分別用烏龍茶、普洱茶、紅茶及綠茶,四大茶類做成茶料理。過程都是個人的實務操作。這樣的示範只是一個引子,並非要求侍茶師也要成主廚。侍茶師若是自己動手做茶餐,更能了解食物與茶互相搭配的美妙和諧,也可以透過學習,調和歸納出一套精準的餐茶搭配。

茶餐的撇步

　以茶入菜所選擇的茶,不在於名貴,而在於茶葉的形式:是整片?粉末狀?還是碎片?同時考慮茶葉浸泡的時間長短、茶湯釋出的濃淡,茶入菜後會與不同食物產生多元變化,如何掌握這些變化?需要經驗才得以竟功。

　運用茶葉入菜有撇步,就是利用完整葉的「剩餘價值」:最好用的茶葉就是裝茶袋裡剩下的粉末。這些粉末通常會被丟棄,卻意外地好用!省去磨碎的工序,茶葉的濃淡因碎葉釋出的茶湯,更好調整!

　茶要用開水來泡開,做料理時則不限用水泡開:有些液體食材可以互相利用,如:牛奶裡浸泡茶葉或用酒浸泡茶,所得出的茶湯會另有風味。

▲ 備好料

▲ 魚茶另生風味

▲ 茶乃養生之良藥

▲ 享受美食用茶健康搭配

以茶入菜者的巧思，在於讓茶葉的選擇對應食材：半發酵茶會產生烘焙與發酵的連動關係，發酵強、烘焙多的茶放入食物，更能增加食物結合單寧產生的厚實感；若用綠茶入菜，茶單寧則會被消磨殆盡。不同茶種，不同入菜方法，也會出現不同結果。

有了基本認識，開始以茶入菜，茶餐即將上場。

喫茶養生趣

唐代喝的是蒸青綠茶，這種品飲方式傳到日本，成為日本的茶道。著名的榮西禪師，寫過一本《喫茶養生記》，論述飲茶的健身法：「茶乃養生之仙藥，延齡之妙術。山谷生之，其地則靈。人若飲之，其壽則長。」《喫茶養生記》在日本廣為流傳之後，日人對飲茶產生濃厚的興趣。

日人喜歡綠茶至今，茶已成為懷石料理中不可或缺的搭配飲料；或在餐前，或在餐後，有的用綠煎茶，更高檔的則用抹茶。日本醫學研究：在飯前喝一杯茶，可以緩和腸胃與肌肉的緊張，同時有保護腸胃的作用；飯後一杯茶，可以防止血液與肝臟中烯醇與中性脂肪的累積，預防動脈硬化。

日本懷石料理是今日許多人心目中高檔且健康的料理。除了講究餐具和料理本身的精緻度之外，更重要的是，在料理裡穿插可以養生的茶。眼看日本喫茶養生，以茶宴的實質卻換用懷石料理之名行銷全球，對於茶宴的原創者中國來說，不僅失去茶宴之名，更失去享受美食時兼顧用茶健康的搭配。

▲ 喫茶養生不只是茶道

歷史紀錄中，茶宴除了美食之外，還充滿詩情畫意。唐代錢起〈過長孫宅與朗上人茶會〉：「偶與息心侶，忘歸才子家。玄談兼藻思，綠茗代榴花。岸幘看雲卷，含毫任景斜。松喬若逢此，不負醉流霞。」〈與趙莒茶宴〉：「竹下忘言對紫金，全勝羽客醉流霞。塵心洗盡興難盡，一樹蟬聲片影斜。」這些歷史情景已逝，與其懷古思昔，不如由歷史走進現代：喫茶養生是流行，商機無限。

喫茶養生不再只是「茶道」，而是餐茶的重量角色。

▲ 喫茶養生是流行

茶葉蒸魚極簡味真

茶質在茶林中孕育而成神韻，正如魚市場中來自蔚藍海底 1,000 公尺的魚種，原本棲息在深海不為人知，深藏不露。

誰可與她爭鋒？同樣具有戲劇「張力」、孕育自雲貴高原的磚茶，可否和魚兩味合一、彼此契合？

從茶餅取下 2 公克的茶葉，讓茶和紅皮刀親密接觸，茶葉直接放大魚眼睛的鮮活，如此便是一道茶乾蒸魚。或以為：太簡單了吧！

簡單才是極致，才能創造平凡中的不平凡。紅皮刀魚難得，在於魚活動在深海海域，難得現身；蠻磚茶餅的原料則出自偏遠的高原地區，少人過問。

從表面上的意義看來：少見即貴。紅皮刀與蠻磚茶皆符合此特殊性。既簡單，又難能可貴，有多少人能親身體會？

蒸魚頭不放蔥、薑、蒜等調味料，或是常用的酒，只啟動茶的芳香

▲ 極簡吃法好味道

▲ 紅皮刀大驚奇

▲ 偶然極簡之味

▲ 朱泥壺發茶

物質，在蒸氣中竄出，漫遊在紅皮刀的海味之中。是沉溺的甜蜜，是無意同中求異，是食材偶然出現，締寫極簡蒸魚的鮮美料理！

上市場買魚，常有許多的「必然」：到熟悉的攤子、看熟悉的魚種，回家煮魚湯，清蒸、紅燒……，不同煮法都會因為「家常」而少了「偶然」。買到了叫不出名字的魚，則會探究魚的名字、習性，思索煮法——是否可以和以前的煮法不一樣？或是到餐廳吃不到的口味？

遇見大眼怪魚的經驗，顛覆了名菜滋味，避開習以為常的必然，到陌生的攤子，找尋一次的偶然，回家後展延對食材搭配組合的再造性。蠻磚茶清蒸紅皮刀魚的極簡，就是如此蒸出不凡的魚眼新吃。只要放入喜愛的普洱茶，清蒸的簡單做法，亮晶晶的口味，私藏不了，公諸同好！

材料：雲南 2005 年蠻磚古喬普洱茶 2 公克、紅皮刀魚頭 160 公克

調味：鹽之花

器皿：「鳴遠」款朱泥壺

料理方法

① 取茶乾 2 公克，放進蒸盤。

② 魚頭洗淨，放在盤中茶乾上。

③ 中火蒸 5 分鐘。

④ 關火後立刻起鍋，撒上少許法國鹽之花。

茶葉壽喜燒的柔情

▲ 茶湯金黃有蜜香

古老茶山的茶樹野生味，加入甜美壽喜燒的料理，不是沖淡，反而是一次味的沖衡。莽枝古茶區位處西雙版納勐臘縣，地名由來是三國時期諸葛亮在此埋銅莽而取名。類似傳說流傳於雲南地區。而莽枝茶山的茶貿易在清朝就開始了！

清代倪蛻《滇雲歷年傳》記載：「雍正之年（1728），莽枝產茶，商販踐更收發，往往舍於茶戶，坐地收購茶葉，輪班輸入內地」。茶山上還留有清乾隆時期碑石刻文，記錄普洱茶在當地的鼎盛。

莽枝茶山的主要集鎮是牛滾塘街，建有五僧大廟，每年三月採摘春茶之季，茶農會到廟裡祭茶神。茶農敬神，茶樹回報茶的溫柔。

如是溫柔放在壽喜燒料理，一抹溫存的結合，選的也是深藏山裡的「野味」——茶。

日式料理中的「壽喜燒」（すき焼き）是討喜的，黃澄澄的醬料，將肉染成一片可口的喜悅，濃香帶甜的收汁，總會讓口舌留下美好。

甜味引誘心中對喜樂的擁抱，用砂鍋裝盛的壽喜燒，保溫效果好，溫存保住肉汁與洋蔥混搭的和鳴。領賞壽喜燒用甜蜜集合的料理，可以單吃，又可配上主食米飯的雙重效果，是和食料理讓人心飛揚的源起！

「壽喜燒」的狂喜是食材的甜美造就的，卻也是過膩的開始。每家料理店下手輕重有別，糖分扮演關鍵角色，過多則甜過頭。火候的熬煮不容輕忽，火候太大，糖成焦味；火候不足，糖、肉與洋蔥滋味分離。掌握火候，才是擁有壽喜燒甜蜜關係的開始！

擁抱創意料理，想要品嚐壽喜燒的喜悅甜蜜，卻又不想過於耽溺，以茶湯甜度較高的莽枝古樹茶作為湯底，再以壽喜燒的方式烹調，迎來的是再來一次也不厭倦的壽喜燒。是忘卻甜膩的開始，也是為茶饌料理加乘留下壽喜燒的另番茶的滋味。

▲ 砂鍋悶煮不易過火

材料：雲南 2005 年莽枝古樹圓茶 2 公克、大目孔 110 公克、豆腐

調味：De Cecco Extra Virgin Olive Classico 橄欖油

器皿：「松鼠葡萄紋」紫砂壺

料理方法

① 豆腐切塊，放入砂鍋，淋上約 10c.c. 橄欖油。

② 魚洗淨鋪在豆腐上，中火燜煮 7、8 分鐘。

③ 燜煮到 5 分鐘左右，可將魚翻面。

④ 注入浸泡 5 分鐘的茶湯。

⑤ 關火起鍋。

▲ 大目孔咬勁十足

◀ 莽枝茶悶大目孔

▲ 黃雞魚身帶黃條

▲ 苦澀的愉悅

茶葉煮魚野清涼

雲南勐庫生態林的大樹茶保有原味，百年茶樹的真味道，以最自然的香氣，讓都市人又回到探訪原始生態林的況味。

勇闖市場，獲得魚販友誼相挺，得到鮮美的黃雞魚。下鍋不消三分鐘便關了火源，好讓茶湯的翻滾激情恢復冷靜，以保住黃雞魚的鮮嫩。然而魚皮或因火源接近而「破相」。下次再煮魚，就應該記取教訓，應以中小火為主，鮮活的魚體才能完好如鮮。

煮茶湯深恐受到煮過頭帶來苦澀不悅，那是茶質本身的問題。就像新鮮的曬青普洱茶湯，喝起來不應苦澀，而應俱足清香才是正味。只有在茶新鮮時、味對了，陳放後才能轉甘醇，這才是普洱茶存放的原則。

就如同海魚若不新鮮，動用國宴大師或御廚都沒用：這也是普洱茶可以經煮依然醇美的道理，同樣亦是深入探訪茶區找茶、或在市場找魚貨時，不可忘卻的堅持。

▲ 茶魚舞動味蕾

▲ 茶煮黃雞魚

以原始味的大樹茶湯做為魚的湯底，煮茶又煮魚，煮出清涼鮮美！

材料：雲南 2007 年勐庫野生茶 2 公克、黃雞魚 1 條、薑片

調味：南瓜籽油

器皿：歲寒三友紫砂壺

料理方法

① 取 2 公克茶乾，沖泡 5 分鐘，取 500c.c. 備用。

② 茶湯放進鍋中，丟入薑片。煮到水滾，魚放進鍋中。

③ 約 2 分鐘關火，起鍋。

④ 淋上南瓜籽油即可。

大樹茶燒烤熱情

　不想讓魚鮮美於前，保加利亞玫瑰花製成的花瓣醬，是花的精靈萃取出的甜味。以花醬提味，底層用的是山林野茶，雄厚的一款調情的滋味。

　玫瑰花瓣醬大有來頭，來自「玫瑰王國」保加利亞。玫瑰花瓣醬是以新鮮的當地玫瑰花熬煮而成，芬芳飽滿，具有粉嫩柔媚的襲人玫瑰香氣。玫瑰花性溫和圓潤，具有降火、促進血液循環與新陳代謝、提神振氣的功效。花好成醬，花醬是這道料理的旋律，調動著魚茶的相容。

　動情玫瑰花鋪放在已散逸茶香的金雞母魚頭上，玫瑰花與大樹茶的

▲ 大樹茶纖毫滿身

▲ 玫瑰花香襲人

▲ 金雞母魚頭

▲ 大樹玫瑰炙魚頭

木蘚味摻和著海味的灑脫，是平民滋味中散溢自玫瑰花羅曼蒂克的情懷。

貝多芬（Beethoven）《大公》三重奏的鋼琴，正是挑逗小提琴的主謀，而玫瑰花瓣醬的燻烤帶來大提琴般的鬆透感，這時若少了鮮魚清亮像小提琴的甜和，那麼一闋三重奏的懸宕起伏，便失了焦點。無論你愛不愛三重奏，這時請忘了貝多芬當時創作的動機，直接和著旋律的光鮮，讓味蕾轉成聽覺般的愉悅：在花、茶、魚的交疊下享受好味，在大樹茶底蘊下、在銷魂的玫瑰花帶來的鬆逸浪漫、在挾起紅色魚肉後沉溺燒烤的熱情中，黏呼呼的恣意，擁抱美味樂園！

材料：雲南 2007 年景谷文山大樹茶 2 公克、金雞母魚頭 200 公克

調味：保加利亞玫瑰花瓣醬 Rose Petals Jam 適量

器皿：1920 年宜興鐵畫軒款窯變壺

料理方法

① 取用 2 公克茶乾，浸泡 5 分鐘，取 30c.c. 備用。

② 烤箱 250℃預熱 10 分鐘。

③ 將鋁箔紙摺成盒狀，將魚頭洗淨放入盒中。

④ 在魚頭上塗抹少許玫瑰醬，再將茶湯淋上魚頭

⑤ 將魚頭放進烤箱，200℃烤 15 分鐘。

▲ 茶餅醇化好滋味

▲ 烤金針菇淋古樹汁

▲ 喚醒味蕾的日光

茶葉淋出的掌聲

　　沐浴在古樹獨有的山林氣息，清淨無塵、含氧量極高空氣中才能勾勒出原生場景——茶樹和野生金針菇。

　　如果無法取得野生金針菇，而只能在都會超市買的盒裝金針菇，也不用太羨慕能取得野生金針菇之人：可用南糯山古喬木大樹茶的湯汁，來引誘嬌小金針菇的內蘊。八百年的樹生長在古樹茶區中，所孕育的茶樹，獨具強勁古樹茶風韻，正是引發金珍菇多重滋味的鋪陳內斂！

　　烤金針菇淋上南糯山古喬樹茶的「茶饌料理」，才入口，古喬木的湯汁已經喚醒味蕾的日光，是誰和茶湯相依相伴？不搶風光的好滋味，是在咀嚼後，從菇體的黏滑中迸出。

　　原來素食茹菇，竟有葷靡！就在潔淨之內！

▲ 生輕滑口

材料：雲南 2005 年南糯山喬木古樹茶 2 公克、金針菇 50 公克

調味：Ponti 紅酒醋

器皿：吉州窯黑釉茶盞

料理方法

① 取 2 公克茶乾，沖泡 3 分鐘，取出 50c.c. 茶湯備用。

② 金針菇洗淨。烤箱 200℃預熱 3 分鐘。

③ 用鋁箔紙摺成一個盒子，將金針菇鋪在鋁箔紙上，鋪平，淋上茶湯。

④ 放進烤箱，200℃烤 7 分鐘。起鍋後擺盤，再滴上幾滴紅酒醋。

茶葉蛋的番外篇

　　雞蛋吃太多有害健康，增加膽固醇？隨著營養科學研究，每日吃一顆蛋，對身體健康有幫助，蛋的蛋白質、維他命 A、D、B、B12 和葉黃素，對現代人用 3C 傷眼，有護眼好處。如何煮蛋最營養？沸水煮優於煎蛋。選對蛋，煮至半熟，美味又安全。加入茶湯煮蛋，更能在眾蛋吃法中，找出變幻口味。

　　有關溫泉蛋的吃法，若只享受蛋黃的嬌嫩，而未適切加入茶湯來提味，就虛耗了煮蛋的用心。若是按一般習慣加入味醂、淡醬油或撒上蔥花的老方法，可能終結溫泉蛋的新口味。

　　以渥堆茶湯的醇厚滋味，單純地甘於為蛋所支配，造就出味蕾舒爽

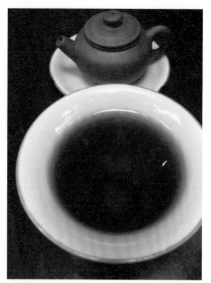

▲ 渥堆茶喚醒驚奇

▲ 乾酪的點綴

▲ 黃金般的高貴

▲ 享受蛋黃的嬌嫩

的可塑性，也改變普洱茶只有「發黴」的壞印象，或只是飲茶用來解油膩的用餐飲料而已。

　　煮好蛋的溫柔，佐上茶湯的柔美，溫馴簡易的「茶饌料理」不只是故意吃法簡易，而是能夠提味，促動食材的驚奇。那是撒上少許鹽和起士薄片後冶煉而出的溫泉蛋，閃爍黃金般光豔四射的幸福之味，鋪上少許翠綠四季豆的提醒，是魅力四射的渥堆黃金溫泉蛋，不可承受的溫柔。

材料：雲南 2007 年臨滄渥堆普洱茶 2 公克、雞蛋 2 顆、
　　　　Zanetti Parmigiano 乾酪、四季豆仁少許

器皿：「孟臣」款紫泥小壺

料理方法

① 取 2 公克茶乾，浸泡 5 分鐘，取 75c.c. 茶湯備用。

② 將水煮開，蛋放進鍋中，水淹過蛋，悶 10 分鐘。

③ 剝殼，放入碗中，撒上豆仁，淋上茶湯去青味。

④ 撒上乾酪。

茶泡飯的隱藏版

茶泡飯在日式料理結束後是一道填飽的主食，用茶湯「泡」飯和「燉」飯兩相宜，又有另番新滋味。那麼，如何選茶來速搭米飯，而不是單純「泡」飯而已？

動用雲南大樹茶有道理。大樹茶的採摘常會一起摘下嫩葉和成熟大開面葉，鮮嫩分釋的芳香還有中老葉吸飽陽光的滋味，就在高溫浸泡後全心全意釋放豐潤韻味的排列。如此湯汁用來注入鍋內，燉出來的米，會有什麼樣的結局？

準備熱油的鍋子熱了，冷米飯輕鬆滑入，就先淋上少許茶湯。鍋下的熱情急速上升，鍋內的飯與茶湯如膠似漆；黏住鍋底的米飯得要快速再入茶湯解開。飯茶香煙冉冉而起，這時蚵乾可先入鍋，馬上遇上染得一身金黃的米飯，所有食材一起翻轉。

等到鍋旁的焦香味提醒，關火準備上桌，可以開動了！

經驗中，燉飯若過熟，米飯會軟爛而不彈牙，表示這燉飯不道地。原以為台灣米做不出彈牙口感，後來發現，米種「台稉 9 號」一旦遇上茶湯，凸顯米心的知味彈牙就起了作用！用在地米一樣可以做出彈牙的義式燉飯。

用在地食材做出西方燉飯的實戰經驗，免去了進口的成本，多出對在地食材的品質的理性。由食材獲得實味，正是蚵乾普洱茶燉飯的相知相惜的幸運。

▲ 茶釋韻味

▲ 蚵乾燉團山茶飯

材料：雲南 2007 年墨江團山茶 2 公克、澎湖野生日曬蚵乾 4 顆、
　　　 宜蘭蔥 1 根

調味：De Cecco Extra Virgin Olive Classico 橄欖油、紐西蘭細精鹽

器皿：「錦春」款宜興紫砂壺

料理方法

① 取 2 公克茶乾沖泡，浸 5 分鐘，取 200c.c. 備用。

② 蔥取綠色部分，切絲備用。

③ 放油熱鍋，將冷飯放進鍋中攪拌。

④ 將浸過的蚵乾放進鍋中，淋上茶湯，中火拌炒。

⑤ 炒到白飯收水，關火起鍋。擺盤時再撒上蔥絲即可。

▲ 蚵乾美色胴體

▲ 陽光照耀的伸展

蓮子戀東方美人

　　將蓮子放在米飯中悶熟，最能品出蓮飯共舞的清芳。

　　蓮飯熟香後淡吃，品悠悠之香，同時照顧分解蓮子的澱粉質，用消脂去脹的美人茶相伴，就可安恬享蓮！但是，茶的解析度也會引動味蕾的敏感末梢，藉著德化白瓷壺，引領台灣東方美人的風情，進入一片令人平和的幽境。

　　用一把清代德化壺泡出東方美人茶的琥珀色茶湯。這把鐫刻「一片冰心在玉壺」的德化壺，十分善解東方美人茶，溫和解析茶湯，正是品茶人找好茶、找對茶器，能泡出真味的實境。

▲ 鮮綠蓮子

　　茶的真味，有時會受同名之累。事實上，同名之茶，產地互異，口味互見差異：北部石碇產東方美人茶，特色是縹緲果香；新竹峨嵋、北埔產的東方美人茶，則是發酵到位、湯色紅潤。「美人」們各有風情。侍茶師深入淺出，會看單一茶名，更要能入實境、瞭解茶性乾坤。

　　茶器泡茶很現實：茶質不佳，苦澀現身，無所遁形。以德化瓷來泡東方美人茶，各領風騷，值得玩味！如果美人茶加入了優格的滋潤，為蓮子清芳帶來貴氣，同時，茶也需要浸泡濃厚；濃濃茶湯和優格拌在一起，味蕾會綻現漫漫清芳。

　　蓮子或甜或鹹，或是單挑大樑，不會孤單來去。成為最佳女主角，褪去濃妝豔抹，只留下蒸熟催出的素淨，佐料入茶迎向東方美人茶乳香的到來，在隱隱味蕾細語中訴說，清芳惹人憐！

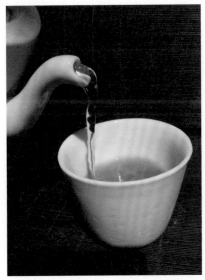

▲ 東方美人茶湯

▲ 新鮮蓮子

▲ 蓮子戀東方美人

材料：新竹縣峨嵋 2007 年特級東方美人茶 3 公克、

台南白河生蓮子 60 公克、原味優格

器皿：清代德化壺

料理方法

① 3 公克茶乾以 20c.c. 水的泡 5 分鐘。

② 取出原味優格約 30c.c.，與茶湯調和。

③ 蓮子洗淨，放入已煮好的白飯，埋入飯中，約 20 分鐘取出。

④ 蘸著調好的優格茶醬一起吃。

金萱凍小黃瓜

▲ 宜興外紅內紫側把朱泥壺

　　台灣杉林溪金萱茶，獨具花樣的山頭氣遇見小黃瓜，成為今生的貴人！杉林溪海拔高 1,600 公尺上下，位處台灣南投縣竹山鎮：當地以動物名為地點命名，以十二生肖命名的「羊坑」最出名。當地係沙質土壤，坡地間則是礫質土，茶葉因此富有獨特「山頭氣」。

　　取用「泥中泥」製成的朱泥壺盡散茶的筋骨好味，品出茶湯的俊秀。金萱奶香和小黃瓜的清麗呼應，和鳴入山林！

　　杉林溪金萱茶粉香秀麗，披散小黃瓜一身翠色的華美。用側把朱泥壺泡出的茶湯若玉泉般滑口，茶湯稍冷卻，就注進瓷碗，等著與黃瓜的一段悠游嬉戲。裝茶餐的器物是連接文化芳香的機會，啟用清雍正年代青花碗，碗心以青料潑灑一幅青山綠水，竹節紋飾盤的外觀脫俗秀雅，用來與食物構連，是一次精心策畫綠凝碧鮮的完美演出！

▲ 小黃瓜

▲ 冰鎮舒坦

▲ 金萱凍小黃瓜

二條黃瓜，一泡茶湯，一旁待冷，以冰鎮透心舒暢，讓茶湯的芬芳能一絲一縷地鑲嵌在黃瓜心裡。入骨的茶蘊是齒頰歡愉、清脆甜冽，才能不斷湧現、回味！

「金萱凍小黃瓜」的清、潔、芳郁、鬆脆，外人不知曉的甜美所在，如《禮記》所述「甘受和」般甜美的調和。茶冷了，更沉斂；黃瓜冷了，更清脆。瓜涼茶冷，吃在嘴裡，浮現綠凝碧鮮的畫面。

材料：南投縣杉林溪 2008 年春金萱茶 5 公克、小黃瓜 1 條（200 公克）
調味：橄欖油
器皿：1970 年代側把朱泥壺

料理方法

① 5 公克茶乾以 150c.c. 的水浸泡 5 分鐘，將茶泡好放壺中備用。

② 小黃瓜切成三段，以刀面拍打，放淺盤中。

③ 待茶湯冷卻後淋 80c.c 茶湯在黃瓜上，直到淹蓋過黃瓜。

④ 以保鮮膜封盤，放進冰箱，約半天後取出，此時將盤中的湯汁倒掉。

豆干茶溫柔鄉

以朱泥壺泡茶，可盡散凍頂烏龍茶精髓；朱泥器善解茶韻，有了好茶韻才配得上煎豆干。

茶來自南投縣鹿谷鄉，分布在廣興、內湖、彰雅、永隆、鳳凰、瑞田、清水等村。選用鳳凰村烏龍茶，因中度發酵，湯色金黃，茶韻潤長，又稱「紅水烏龍」。

「紅水烏龍」因製成工序揉捻到位，湯味深遠。近年，這種懷念

◀ 凍頂烏龍茶韻長

▲ 新鮮白豆干

▲ 懷念的滋味

▲ 鳳凰茶煎豆干

的滋味已被輕發酵的高山烏龍茶所取代。凍頂紅水烏龍是煎豆干的「鮮」之源,可與鮮蝦鑲豆腐的鮮味分高下!

　　豆干入鍋,油煎到單面金黃脆乾,翻面,再淋上醇韻茶湯,讓金黃豆干吸吮鮮美;取茶製滷汁,讓豆干擁抱來自凍頂山的山清水秀,讓味蕾同時擁抱豆香與茶香。當脆酥和溫柔交融時,沾上少許晶瑩剔透的鹽之花,「山珍」與「海味」的波濤排山倒海而來。

　　鹽之花像是萬花筒中遊走的倒金字塔,當鹽粒輕盈地飄落在一片金黃時,是輕曼潔白、閃亮舒適的招引。

　　追求飽足美味,飄著輕柔的鹽之花,圓滿地融進豆香與茶香,彷若袁枚所說的車螯鮮味,令人魂牽夢縈。即便豆腐被換成豆干,茶湯在舌尖縈繞不去。

材料:南投縣鹿谷鄉鳳凰村 2008 年秋茶凍頂烏龍茶 3 公克、
　　　原味豆干 140 公克

調味:橄欖油、鹽

器皿:朱泥蓮子罐

料理方法

① 3 公克茶乾,沖泡 50c.c 泡 3 分鐘,備用。

② 豆干切片,約 0.4 公分厚。

③ 小火熱鍋,放油,至有煙時放豆干,不要蓋鍋蓋

④ 約 5 分鐘,煎至焦黃,翻面

⑤ 2 分鐘後,在豆干上淋上備好的茶湯,加上鍋蓋。1 分鐘後關火起鍋。

▲ 香煎四起

▲ 軟枝烏龍香煎小羊排

黃金翠排正飛

　　茶袋裡的碎茶，費點心磨碎成粉狀就像胡椒粉粒，用來烤物，就是
很好的調味料。肉類選擇可多樣，牛、羊、豬均可。選擇羊排後，撒
上台灣福壽山所產軟枝烏龍所磨出的茶粉，牽引食材原鄉的故事。

　　在紐西蘭吃羊排曾發生的一件事。在奧克蘭城旁的一座高爾夫球俱
樂部，原本要打球，卻被「原味香煎羊排」吸引，只好棄球從羊。正
當徜徉在肉質的鮮滑時，卻受不了羊羶味，只好拿出隨身帶著的台灣
烏龍茶來解圍。這也是茶粉香煎羊排的緣起！

　　羊排極具肉慾，潛藏與茶粉的深層對應，從而產生了肉與茶的搖擺
關係，需要靠薑來平衡。茶、薑得共同之處，就是都具有一流的去腥
力；獨具個性的香氣，也都歡喜讓肉質飛揚。

▲ 茶牽引食材原鄉故事

　　薑不能用老薑，亦不可用黃白色的細嫩薑，介於老嫩之間的中薑，
則很對口味。取適當比例的薑和茶，放入熱鍋橄欖油中，接著，由金
黃（薑色）、翠綠（茶色）、豔紅（肉色）的牽動，正寫著以火焰命
名的「黃金翠羔」。

　　福壽山的青心烏龍香煎羊排，是個性化的自我主張，原來習以為常
的甜薄荷醬的好意與黃芥末醬的陪伴，都成了一種壓力！薑、茶、肉
三味的平行輸入，在搖擺中找到平衡。難得的是，茶袋內的剩茶末，
大多不經意就當「廢料」，這樣的作法，能夠省茶大翻身又得好趣
味！

▲ 薑茶調和

材料：台中福壽山 2018 年春烏龍茶 1 公克、紐西蘭羊排 60 公克、
　　　中薑少許

調味：橄欖油、鹽之花

器皿：明龍泉盤

料理方法

① 1 公克茶乾，用玻璃瓶底研磨成粉末，放入盤中防潮。

② 中薑洗淨，切成碎末，與茶粉調和，均勻地裹上羊肩排。

③ 煎鍋熱鍋，放油，待油熱起煙，放羊入鍋，不需蓋鍋蓋。

④ 約 3 分鐘左右，聞到茶煎香時翻面，繼續煎 3 分鐘，關火。

⑤ 起鍋後擺盤，撒上鹽之花提味。

陳年烏龍逗鬼頭刀

陳年茶追上藏茶成金的風潮。

台灣凍頂山茶師陳阿蹺 30 年前炭焙烏龍茶，市場喊出一斤 60 萬的行情。茶貴比較好？有品方知味，就將老凍頂的茶湯留下，等待和鬼頭刀魚相會。

1984 年的凍頂烏龍茶，完全以炭火精焙，慢火細焙出烏龍茶若隱若現的粉嫩香氣。芳郁醇味被焙火緊緊收藏在體內，等待熱情溫潤泡飲，同時也等待陳年茶與日俱增地訴說著單寧後發酵的迷人甘甜。

相較於日常一倍長的時間浸泡後的茶湯，湯色濃滑甘美，宛若古玉沁色，投向魚體懷抱。陳年的青心烏龍茶，初顯其素顏內質，一種含蘊的沉韻，正好灑下高溫熱鍋，如雨露紛飛輕拍在魚體的每吋肌膚上。

魚茶交集，沁人心脾。不禁慨歎，鬼頭刀魚做魚鬆、做魚丸，枉費魚食鮮的真諦。鬼頭刀常年悠游深海，練就一身勇猛肌肉，不需加味，無需加鹽，只留下酥軟蔥吸滿炭焙茶的焦糖香。如此情愫翻天覆地，是陳年烏龍煎鬼頭刀勾起的欲望，魚皮膠質扣住魚肉豪放，茶與焦味恣意奔放。

品茗常以單品為上，精心安排融入食物，變幻口味更值！

▲ 陳年烏龍煎鬼頭刀

▲ 陳年烏龍茶

▲ 鬼頭刀魚片

材料：南投縣鹿谷鄉廣興村 1984 年春凍頂烏龍茶 1 公克、
　　　鬼頭刀 150 公克、三星蒜苗 2 根

調味：橄欖油

器皿：清潮汕磚胎壺

料理方法

① 茶乾 1 公克，以 50c.c. 水浸泡 5 分鐘，取出備用。

② 蒜苗取 1/3 段，洗淨用手撕長條絲，備用。

③ 熱鍋放油，等到冒煙，將魚片放進鍋中。有皮的那面向上，不蓋鍋蓋。

④ 最小火煎，約 15 分鐘，直到魚片發出香酥味。

⑤ 關火。將蒜苗絲鋪在魚片上，淋上茶湯，蓋上鍋蓋。

⑥ 約 1 分鐘後開鍋蓋，起鍋裝盤。

▲ 三星蒜苗

黃牛肉與茶譜扶桑戀

　　陳年烏龍茶溫潤醇化，搭上魚肉，可勾出茶香慾念？若用牛肉，會否衝突？為何同一泡茶可兼用在魚和肉不同素材上？

　　陳年烏龍的武夷酸是箇中奧妙，是一種轉換，也是和食材的變換。

　　陳年武夷酸的酸化解構，遇到肉，不怕綁住肉質或使肉變柴不爽口。茶餐的調味，真實狀況並非只看茶單寧；陳年茶的醇味厚重，若用質地優質的肉，當然可以吶喊出陳年的生動氣韻和肉的精妙。這也佐證精心食材必有好味！

　　《論語》・鄉黨「論食」中提到料理工的「精」和「細」，對於食物也有一定的選擇標準：「色惡不食；臭惡不食；失飪不食；不時

▲ 陳年凍頂烏龍茶

▲ 台灣黃牛肉

▲ 茶調味噌香煎黃牛

▲ 醇味挑回韻

不食;割不正不食……」這些都是古人對吃的講究,凡是味道走味、不新鮮了,或是煮得不好,一概拒吃。

今人談吃,以此為鑑。可惜,說得多做得少。食材的好壞,決定了烹飪的一切。買食材容易,交味配對不墨守成規,多些創意,懂得食材的特性,才是烹飪的緣起。台灣黃牛郎和日本味噌妹,交味配對出無窮蜜意,正是「精」與「細」的好選擇!

食材好配味!讓黃牛肉的油脂,散溢在熱鍋中奔騰,直至顯現若陽光般的金黃,頃刻原在肉身的茶、味噌爆出驚喜,交融合一。入口後肉慾腥羶完全融化的滋味,一場完美前戲,已在輕巧味噌豆味中鋪陳。肉、茶的回韻,絲綢般的光麗還會遠嗎?

1985 年陳年青心烏龍的好味,不管今人或古人遇見都會迷戀。

材料:南投縣鹿谷鄉 1985 年陳年凍頂烏龍茶 1 公克、
　　　台灣黃牛肉片 70 公克

調味:白味噌 35 公克

器皿:Crystal 鎏金茶罐

料理方法

① 1 公克茶乾浸泡 6 分鐘,取用 50c.c.。將茶湯與味噌調和放碗中。

② 牛肉放淺盤,將調料淋上牛肉。

③ 煎鍋熱鍋,將肉片放進鍋中,轉小火煎,不蓋鍋蓋,待肉出現金黃色,可關火起鍋。

▲ 東方美人茶

▲ 茶肝滋補麵

茶肝滋補麵

　　茶肝一味，選茶重香氣。茶選用坪林產的東方美人茶，中海拔茶揉捻與發酵到位，茶湯顏色比新竹產的東方美人淡。香氣淡雅，單寧適中，不會將豬肝逼老，可保住湯清不濁，讓豬肝湯保有原味，卻又飄起茶香。

　　煮湯時用火不可過猛，以防豬肝外熟內生，含「血」噴人，惹人非議！

　　有了茶湯作為湯底，如果只吃豬肝湯，沒有飽足感，想要新、速、食、簡，就用茶湯來煨麵，放上幾片豬肝，滋補健身。只用泡一碗麵的時間，就可以做出加倍營養好料，何樂不為？

▲ 甘露入湯

　　麵，可選用細條手工拉麵。煨煮時要注意湯底的用量，才能讓麵在茶的滑動中滾熟，不拖泥帶水，滑順潤口，尾韻高揚。

　　茶肝滋補麵，重現懷舊古早味，是融入茶湯醇味的好品味，法國鵝肝可敬的對手！

材料：新北坪林 2018 年春東方美人茶 3 公克、豬肝 150 公克、
　　　小黃瓜 1/3 條、雞蛋麵、太白粉

調味：橄欖油、鹽

器皿：19 世紀德化匙

料理方法

① 豬肝切 2x4 公分的薄片，沾裹上太白粉備用。小黃瓜切絲，備用。

▲ 豬肝置麵上保嫩

② 茶湯以 3 公克 150c.c. 浸泡 5 分鐘，取 500c.c. 茶湯放入鍋中，開火待沸放進雞蛋麵。

③ 約 1 分鐘後，將豬肝鋪在麵上，不要沉入鍋底，等待豬肝煮到沒有血色時，同時麵也吸飽湯汁，即可撒少許鹽花，關火。

④ 將黃瓜絲撒麵上約 2 分鐘，起鍋。淋上少許橄欖油。

凍頂藏筍韻

凍頂烏龍茶，茶葉發酵與烘焙到位，茶浸上 5 分鐘也不擔心單寧釋出苦澀。這也是凍頂烏龍茶自傲之處。長時間浸泡使浸出極致厚重，才是開啟化解箭竹筍纖維椏口的救贖。

炒箭竹筍，若蘆筍之韌，滋味像竹絲，因此常搬出豆瓣醬或肉絲來壓陣。先爆炒箭竹筍，不放一滴油，讓鍋熱逼出筍香，彷若在郊野中生火烤出的香氣，如此保持「原味」。接著再灑入凍頂茶露，讓筍身飽含甘美，讓茶與筍由苦轉甘，讓茶如花般的清香輕揚四溢！

吃筍要純味。台灣常見的綠竹筍甜脆，以輕炒或水煮，就美味若仙。綠竹筍清甜中摻入一份稚氣，想要品持重的筍味，箭竹筍辦得到。她挺杖孤傲，入茶為甘，滿口山野清靈！

筍，各領風味，種類秀異，惟不食竹絲粗糙，避免像熊貓咬竹。獨門茶露炒箭竹筍，讓大地藏韻，盡釋其中。

▲ 茶露炒箭竹筍

▲ 箭竹筍

▲ 大地藏韻

▲ 青花盤襯幽色

材料：南投縣鹿谷鄉永隆村 2018 年秋凍頂烏龍茶 3 公克、箭竹筍 20 根

調味：橄欖油、鹽

器皿：清德化山水青花盤

料理方法

① 茶 3 公克以 200c.c 的水泡 5 分鐘，備用。

② 熱鍋，不放油。將箭竹筍放鍋中，中火乾炒 3 分鐘。見筍微焦，有烤
香飄出時，將備好的茶湯淋上，淹至筍身一半。

③ 略為攪拌，轉小火煮 5~7 分鐘。

④ 待收水後，關火起鍋。擺盤後再淋上些許油及鹽花。

▲ 肉質紋理分明

茶水鋪豬肉

　　用茶當湯底，為食材加分，看似簡單，千香風華加上滋味調配出的
湯頭，獨領風騷！

　　選搭食材的關鍵，肉質第一。組織須纖細，佐上適溫水煮，滑嫩彈
性高，輕咬肉斷，湯汁密合。滋味是一口輕曼，一口迴旋，如舞者腳
步輕踏著心田中春的氣息，點化出全身細胞的律動，在肉與湯的橫流
中渲染。

　　中度發酵烘焙的凍頂春茶水鋪豬肉，和張大千愛吃的「水鋪牛肉」
PK，同樣都是吃肉，卻是兩樣情？「水鋪牛肉」在麻辣川味水煮牛
肉中，如何得肉之鮮美？用中度烘焙的青心烏龍茶湯，在砂鍋慢火細
熬後，竄升鹿谷擁抱霧氣凝結下的清涼！

▲ 凍頂春茶水鋪豬肉

　　烘焙茶成湯頭，還須知待肉之道，才能搏出肉的甘鮮交疊。掌握火
候，才知水火亦步亦趨。猛火燒烈水，慢火出馴水，水煮肉控火需得
宜，要是肉煮老了，將是一鍋「廢棄物」！想要學會「水煮肉」，必
觀湯水沸點，水嫩而肉鮮。此乃何以品茗泡茶時，煮水為要。

　　將茶乾放入 80 高齡的紫砂竹節壺，以陽明山山泉，泡出溫文儒雅
的茶湯。斟滿 400c.c. 之後，等待入砂鍋。這時，先加進少許的鮮活
泉水，再用慢火讓茶水混合為一。煮到茶水初沸時下肉片，因為溫度
決定肉的老嫩鮮滑。

　　鍋底茶湯冒出魚目般水泡，是為嫩湯。肉片入鍋時，原本黃褐湯
底，頓時閃進紅白鮮明的豬肉片……不稍片刻，真味水煮豬肉，茶肉
合體共聚一堂。鍋中浮現茶湯花，如潑墨奔騰，奪味萬千！

▲ 陳年凍頂春茶

▲ 溫柔鄉

材料：南投縣鹿谷鄉 2017 年春凍頂烏龍茶 2 公克、豬肉片 100 公克

調味：橄欖油

器皿：竹節紫砂壺

料理方法

① 2 公克茶乾，沖泡 3 分鐘，取用 400c.c.。

② 將茶湯放入砂鍋中，待湯沸，加少許冷水，待二沸。

③ 將豬肉片一片片放入鍋中涮，見肉變色即撈起。

④ 起鍋後擺盤，滴數滴油。

陳年茶和茭白筍的豐韻

　　透過炒茭白筍的誘發，滾出醬料重味的關係，是放在佐餐的作用。作為一道家常菜，咀嚼出飯菜的和樂協調。尋找食材神奇力量，讓味蕾得到實質以外的超越與啟發，而這種啟發的源起，是對茶的一種經驗。

　　正因如此，存藏茶罐中的 1980 年的凍頂烏龍茶，醇化糖酶和炭焙的交融，啟動高溫萃取濃湯汁，只為密切地和味噌互相搭配，醞釀茭白筍吸引力，不會過度渲染食物倖存情色的慾望！

　　那時的台灣烏龍茶正值黃金年代，製茶所用的茶菁，都經過細心照料，清晨就必須在茶園中打露水，除去昨夜星辰留在葉表的水分。如是精緻，正是茶菁原料的精密度，也是好茶的第一步。

　　當時著名的製茶師，以精煉焙火、加上挑茶細緻精準聞名。一行人

▲ 陳年凍頂茶

▲ 譜出田園樂

▲ 壺激茶韻

▲ 凍頂茭白田樂燒

因選茶北上，當時有緣喝到這些茶，至今仍在齒頰中玩味。近 40 年的陳茶風韻猶存，讓人憐惜製茶師的超凡功夫；其地位可比法國紅酒釀酒師，卻無法享有釀酒師般的國際尊榮。今人在品飲的喜樂中，不在乎價昂，只在乎人間品飲所留下的印記。

味噌烤蔬果，在日本有六百年歷史，稱之為「田樂燒」。作法是將食材切塊，塗抹味噌，放入烤箱。田樂燒曾是五百年前東京與京都茶室、驛站供應的茶食，由於味清純不奪茶之味，實與茶有老交情。

而今，烏龍茶湯拌味噌，輕撫有「美人腿」美稱的茭白筍，譜出田園之樂的美味，在餐席之間悠揚飄送。

材料：南投縣鹿谷鄉永隆村 1980 年春凍頂烏龍茶 2 公克、茭白筍 3 根
調味：有機味噌 50 公克
器皿：清琺瑯彩紫砂壺

料理方法

① 茶乾 2 公克浸泡 5 分鐘，取 30c.c. 備用。

② 筍洗淨不去殼，對切，不要切斷。

③ 取 50 公克味噌放入碗中，淋上茶湯，調和成醬。

④ 將醬塗抹筍上。烤箱攝氏 250℃預熱 5 分鐘，將筍入箱烤 10 分鐘。

水沙連紅烤秋刀

買回秋刀魚，不動刀，整條上烤盤。淋上預先泡好的水沙連紅茶，以 200℃的高溫，烤 10 分鐘，保有柔軟濕潤的烤魚，竄起陣陣濃烈的茶葉香。

這是一種熟豔的迭起，茶葉本身與魚肉交疊相依，綿延不斷地搖曳著現代飲食中的渴望。水沙連紅茶的神采，訴說著台灣日月潭旁的一段傳奇。

水沙連指的是今日南投埔里地區，這裡存留著記載台灣野生茶出處的一段紀錄！1701 年，吳廷華寫〈社寮雜詩〉時，將自己在台灣埔里看到的台灣山茶寫下：「纏過穀雨覓貓螺，嫩綠旗槍映翠蘿，獨惜未經嫻茗戰，春風辜負採茶歌。」

對於單品紅茶而言，少去了這些繁文縟節，用心地喝，從第一杯喝到茶淡了、水味出來，這是一種品茗時流洩出的友誼，更是發揮茶裡

▲ 松針醋噴香而出

乾坤大的一項契機。

　　紅茶的泡飲，大抵只能品飲到熱水激盪出的香味與滋味；水沙連茶韻厚，用來入菜別有風情。或許還可將茶葉一同吃盡，品嚐一回真正的「喫茶趣」。是對於茶飲料構成的飄盪，停駐在香味與滋味的冥想中。殊不知，茶葉在水的涵養裡，其葉脈褪盡火氣，變得天真單純，彷彿回到茶樹生長時的孩提時光。

▲ 水沙連茶烤秋刀魚

　　嫩綻的芽尖，裹在琥珀色中烘烤，質地與甜度恰與秋刀魚的皮肉融化，夾著全發酵茶的一股餘韻繚繞，入口後轉甘，隨後化解成美潤的啟示。那是知曉如何運用烘烤的技法。

　　先將烤箱預熱 10 分鐘，通體的熱情迎接著秋刀魚身上的茶湯，茶湯中的糖分立刻就鑽到秋刀魚的身子裡去了。這是一個茶竄鮮魚的新鮮事！莊子《逍遙遊》中說的「子非魚……」總覺得哲思的解構實在複雜，管得了誰快樂不快樂？

　　同樣是魚，滿足了口慾，才有精神，才能夠集合更大的能量。如是的「短視」，只貪圖魚香的短暫刺激，正是紅茶烤魚的一次簡約。

材料： 2018 年水沙連紅茶 3 公克、秋刀魚 1 條

調味： 松針醋

料理方法

① 取 3 公克茶乾以沸水沖泡，浸泡 3 分鐘，取 10c.c. 茶湯備用。

② 取 10c.c. 松針醋備用。

③ 秋刀魚洗淨擦乾，放在鋁箔盒裡，淋上醋，再淋上茶湯，取幾片泡開的茶葉放在魚上。

④ 烤箱 250℃預熱 10 分鐘，放進魚後改 200℃烤 8 分鐘即可。

▲ 秋刀魚極簡的單一

▲ 紅茶的膏澤清香舒透

▲ 青醬與紅玉的甘滋妙味

▲ 綠肉香瓜高漲的春之氣息

紅玉乳酪香瓜丁

中國紅茶與台灣紅茶暴紅，勾起許多人對紅茶的憶往。歷史中曾經有段紀錄：雍正元年（1723）首任巡台御史黃叔璥，在《台海使槎錄》提到：「水沙連茶在深山中，眾木蔽虧，霧靈濛密，晨曦晚照，總不能及，色綠如松蘿，性極寒，療熱症最有效，每年通事與各番議明，入山焙製。」這段紀錄被引用成是今日台灣紅茶的前身。美麗的傳說帶著幾分夢幻，增添品紅茶的話題。

水沙連茶是否就是今日台灣紅茶的前身？就留給史學家去考證。今日在眾多以日月潭水沙連紅茶為名的茶種中，注入了新的製作方法，有的是 80 年前由日本引進的阿薩姆紅茶種，有的是台灣改良的品種──台茶 18 號。

▲ 羊乳酪帶來淋漓酣暢

台茶 18 號又稱「紅玉」，是茶業改良場以緬甸大葉種與野生台灣茶孕育而成的新品種，她的蜜香味特濃，製作時保存完整的條索，茶湯帶有極濃郁的薄荷味加上杏鮑菇的鮮美，讓人想起往昔吃羊排的配角。

紅茶的泡飲固然有著西方傳承的規制：取固定的公克數、用固定的水量；但是對於作為拌著青醬的提味精靈，青醬的清新，恰好與紅玉相容互補。期待甘滋妙味，能使香瓜誘人生津。

青醬是一種簡約的調味，買來後整罐已然定型，就像與人們的味蕾簽訂了定型化契約，不能反悔，也不能奢求，只能按著調好的滋味，進行著與人同步佐青醬時共同的味蕾經驗。

想將青醬變些花樣，吃得開心？若是缺少紅玉茶湯的介入，就會感到青醬的黏滯不爽，與香瓜的生嫩不太對頭。紅玉濃濃的茶湯，將青醬的定型味大整形！以湯匙輕輕攪拌翠色的青醬，遇上紅色茶湯，綠紅相映的場景，最後還是用量較多的青醬佔了上風。

青醬中微微泛出紅玉的薄荷香，不知情的人可能會以為這道青醬，是哪位大師拼配而出？其實，簡單運用現成的食材，總比自己熬製來得方便幾分。懂得將茶湯「顯靈」，這道前菜讓人味蕾興沖沖！

羊乳酪、青醬代表著野味，紅玉茶湯、香瓜則是清淡的註腳。兩廂情願，琴瑟和鳴，才是味蕾永續幸福的啟動。

▲ 紅玉羊乳酪香瓜丁

材料：2018 年公田茶園紅茶 3 公克、香瓜 200 公克、
馬里帝茲乳酪 (Chevre)、青醬

料理方法

① 以沸水沖泡 3 公克茶乾，浸泡 5 分鐘，取 20c.c. 茶湯備用。

② 香瓜去皮去囊，切丁約 0.5 公分見方。

③ 乳酪切丁，同香瓜丁大小。

④ 取出青醬約 10 公克，將紅茶湯加入青醬攪拌均勻。

⑤ 將香瓜丁擺盤，乳酪放在香瓜丁上，再淋上紅茶菁醬即可。

正山橄欖烤馬鈴薯

▲ 正山小種以松煙燻製有桂圓香

紅茶的發源，來自中國福建的正山小種。許多偏好紅茶的品茗者，可能說得出如「大吉嶺」般的產地名稱，也能說上兩句對錫蘭紅茶神妙滋味的印象，卻不識世界紅茶之母「正山小種」。

福建桐木村正山小種是一種煙燻條型茶，製作過程以煙燻烘焙，用松木為燃料，使茶葉吸收大量松煙，成茶便帶有特殊的甜花香味。

吃牛排時的配角烤馬鈴薯，如何在平淺的甜美中，帶來深邃的豐富？黑橄欖的層次，將與紅茶、馬鈴薯共同探索一次曠野互見的尋味。

橄欖中西有別，東方的橄欖可以入藥，也常作為食療的指標。西方的黑橄欖則多了變化：或醃漬、或油封，依次疊現在歐式料理，也讓一顆顆黑橄欖寫下「黑金」傳奇。

▲ 馬鈴薯等待醬汁提味

橄欖的應用，單吃是歐式餐點中的開胃小菜，或也可以成為品酒的單純之味。在台灣要買到好的、帶籽的黑橄欖，必須找上專門的代理

▲ 正山橄欖烤馬鈴薯

商店。一般的橄欖大多去籽，總覺得去籽的橄欖是「虛有其表」！

為什麼要去掉橄欖核呢？為了圖個方便吧！橄欖核曾是中國潮汕地區品茗時所用的燃料，把白泥玉書碨放在小泥爐上，燒水成了大學問，而火源是關鍵。

相思木、備長炭、龍眼木，用來燒水，滋味令人嘖嘖稱奇。炭燒水軟酥，橄欖核燒成的橄欖炭，則可以燒出水的清靈。橄欖的鮮，好吃又提味，細切入烤箱，讓人吃到發出腴美的微笑……

嚐一口，正山小種的松煙味與橄欖的清靈，讓人滿心歡喜！原來價廉的馬鈴薯，竟然也可以一「烤」沖天，滿足無數簡約甘美的期待。

材料：福建 2018 年正山小種 2 公克、馬鈴薯 4 顆

調味：黑橄欖、橄欖油

料理方法

① 取 2 公克茶乾，以沸水沖泡 5 分鐘，取 30c.c. 茶湯備用。

② 茶湯待降溫之後，加進橄欖汁約 10c.c.。

③ 馬鈴薯洗淨對切，不要去皮，對切面以刀輕劃出格紋。將有格紋的那一面向上，鋪放在烤盤上，再淋上茶醬汁，再撒上黑橄欖末。

④ 烤箱 250℃預熱 5 分鐘，放進烤盤烤約 10 分鐘。起鍋再淋少許橄欖油。

▲ 沉澱澱的香脆

滇紅蠔菇炒紅蘿蔔

雲南的紅茶像是灰姑娘，沒有普洱茶風光，卻有質地優良的內涵。以當地優良茶種製成的「滇紅」，鮮毫壯碩，茶湯甜美厚實，回醞甘美。愛上滇紅的人，再品其他地區的紅茶時，總覺得滋味淡了些。滇紅的厚味遇見蠔菇的豪邁，兩者互為流轉，鑲嵌出一段豪情，正是紅茶入菜引發的奇幻。

這就是雲南紅茶！初飲之味彷若芭蕉加黑糖，或是熟香蕉、宜蘭金桔乾的甜香，舌根略乾，牙齦生津；後韻如雨後春筍般冒出，讓人想起熱情的南太平洋群島，甜膩的草裙舞女郎搖擺著……。

滇紅產於雲南瀾滄江沿岸的保山、思矛、西雙版納等地。採摘雲南大葉種一芽二葉或一芽三葉。初製時要經萎凋、揉撚、發酵、乾燥等步驟，精製分本身、長身、圓身、輕身，經過篩分拼合而成。

滇紅是深山中的美嬌娘，等待著多情豪邁的情郎——蠔菇的一段

▲ 滇紅入菜引發奇幻

纏綿。顏色交織,勾引出對食物的慾望。紅蘿蔔與滇紅的顏色,是無法對調與偽裝的,那紅豔是一種歡愉,也是甜蜜溫暖的擴散。不知「五行」中的紅色,可牽動人體的什麼經脈?卻知道,油光閃閃的蠔菇浸潤在紅蘿蔔的滇紅記憶中,勾引著殘念的火焰,模擬出的是品飲顏色的交融。

　微焦的紅蘿蔔,褐焦香味迅速竄入滇紅的花香中,茶的醇厚香甜,與紅蘿蔔的焦糖多方激盪,藉著快炒的火焰,讓儉俗的菜味搖身變成了甘潤多汁,讓看似平淡的口味卻有濃烈無比的密度。在每一口後,湧現甘泉般的回味。

▲ 新鮮蠔菇

材料:雲南 2019 年滇紅 3 公克、蠔菇 60 公克、紅蘿蔔 100 公克

調味:橄欖油

料理方法

① 取 3 公克茶乾,以沸水沖泡浸 3 分鐘,取 50c.c. 茶湯備用。

② 紅蘿蔔洗淨去皮切片,熱鍋大火快炒 3 分鐘。

③ 加入已經洗好備用的蠔菇一起拌炒,同時加入茶湯。

④ 待茶湯收乾後,加上橄欖油,關火起鍋。

▲ 蠔菇交揉滇紅

◀ 紅蘿蔔是溫暖的擴散

▲ 蘿蔔被喻為「蔬中最有利者」

大吉嶺燴柴魚白蘿蔔

　　一家著名的家庭式日本料理，提供的菜色雖然無法與懷石料理較勁；然而，店裡的那鍋關東煮裡，卻有一個竄起的、令人難忘的滷蘿蔔。在店裡享用白蘿蔔，看見滷到變色的蘿蔔，那是披上一層淡雅的褐色外衣，淋上醬汁時的剎那，白蘿蔔的褐衣竄起，挹注原本的辛辣。

　　滷蘿蔔時，需要細細講究湯頭與時間，少了魚漿製成的關東煮來助陣，如何帶來蘿蔔入味的驚喜？以大吉嶺紅茶煮蘿蔔，就是一次必然的邂逅：入口提神又開胃，是一回菜根香與茶香的雅集。

　　醫學記錄，白蘿蔔含芥子油、澱粗纖維，具有加快腸胃蠕動與止咳化痰的效果。中醫認為白蘿蔔品味辛甘，性肺胃經，為食療佳品，《本草綱目》稱之為「蔬中最有利者」。

　　白蘿蔔備受肯定，但也有食用上的顧慮，例如，脾胃虛弱者，或是在服用滋補藥時不宜食用，以免受到影響。

　　白蘿蔔對食用者有所助益，除了自己當主角，在懷石料理中也常以白蘿蔔絲或泥，搭配魚貝食材，用來沖淡海鮮的濃烈氣息。白蘿蔔平靜地成為佐餐的配角，著實委屈。

　　以白蘿蔔熬煮而成的色香，在大吉嶺的紅色魅力中，鋪上焦糖般的歡愉。來自茶本色所散發的甜蜜氣味，敷染出可口的色澤。大吉嶺紅茶的美味光譜，源自產地的山麓——印度靠近喜馬拉雅山麓的大吉嶺高原。

▲ 揮灑柴魚滋味

▲ 白蘿蔔泥生鮮活潑

▲ 大吉嶺燴柴魚白蘿蔔

各地土壤孕育的正是不可取代的特色！

白蘿蔔磨成泥，白色的湯汁有著慾望的佔有，白蘿蔔已有秘色如古銅肌膚般的身體，那是數不清可能性的散發。同樣的食材，色澤相異，由純白到蜜紅，色系構成的差異，白或褐都在共同釀造的原始中蛻變。

燴煮紅茶白蘿蔔，聞起來是一種蔬果香，當灑下醬油膏的筋骨造就了蘿蔔的迷幻滋味，食材在烹煮後，加入柴魚滋味，如精靈點化般，一道「大吉嶺燴柴魚白蘿蔔」於焉誕生。

材料：英國 Harrods 大吉嶺紅茶 3 公克、白蘿蔔 2 棵

調味：黑豆純釀醬油膏、柴魚片

料理方法

① 取 3 公克茶乾以沸水沖泡，浸 5 分鐘，取 500c.c. 茶湯備用。

② 白蘿蔔洗淨去皮，留一小塊磨成泥，其他的整顆放進鍋中，取 5c.c. 醬油膏淋在白蘿蔔上，加進茶湯。

③ 小火慢燉，直到白蘿蔔外皮吃了色為止，約 15 分鐘。

④ 關火起鍋，切成輪狀，先放上白蘿蔔泥，再撒上柴魚片。

伯爵茶密會青木瓜

吃了一餐泰國菜，辛辣的咖哩螃蟹讓舌頭滿布酥麻。帶著尋求慰藉的期望，點了一道涼拌青木瓜……在酸甜中，木瓜的清香撫平了驚嚇的味蕾……

從此以後，涼拌木瓜成了吃泰緬菜時的必點小點，或是平淡素食中的叩門開胃菜。台北石牌捷運站旁的小吃店，品嚐來自滇緬邊境的青木瓜滋味，青木瓜絲伴著酸醋的挑逗，濃烈的醋與檸檬，滲入青木瓜肉內，增添許多咬勁與密合度。木瓜的清脆喚起了茶入蔬果的一幅想望。

不想讓青木瓜浸淫太多的異國情調，那麼使用的佐料就遵循清澈明亮的原則吧！讓咬下每一口青木瓜時，都有著清清楚楚的脆！更讓味蕾對鮮爽內涵作出適度回應，如同嚐著青山碧綠的婉約，在食物的叢林中得到片刻平和的景貌。

涼拌青木瓜，加進了紅茶湯，這是多數人做青木瓜料理時不曾瞭解的配方！如今有了一次嘗試，茶與木瓜的邂逅實在是一件可喜的事，

▲ 青木瓜的清脆喚起蔬果想望

▲ 伯爵茶產生誘人的香味

▲ 紅晶糖甜美，鹽點化出詩意木瓜

發現茶可以入瓜，提味的風采讓品嚐者獲得瓜與茶的精妙。

　　用刺激與辛辣來奪取炫目的注目，十分平靜，帶著一種若無其事的交融，如今找來東方早已熟悉的西方紅茶中赫赫有名的「伯爵茶」（Earl Grey Tea）。

　　伯爵茶戴著御用的皇冠，曾是英國首相官邸的必備飲料。而「伯爵」之名，則來自 19 世紀英國首相格雷二世伯爵（Charles Grey, 2nd Earl Grey），他喝到正山小種茶，迷戀那特殊的松煙香，因而要求當時的英國茶公司 Twinings 製作供應。茶商啟用佛手柑油調味入紅茶，成了今日伯爵茶的先河。

　　切開青木瓜！片片果肉滲出乳汁般的潔白晨露，聖潔光芒的瓜籽，纏繞在瓜肉之間。打開滿瓢的晶瑩，注入閃亮純粹的甜真，巧遇來自歐洲的伯爵茶印象之外，茶湯的情調應和了青澀背後的好味。

　　茶在寧靜中綻放，青木瓜蔓延著澄澈、透明、溫婉、優雅的情懷。

▲ 伯爵茶蜜釀青

材料：英國 Twinings 伯爵茶茶包 2 袋、青木瓜 150 公克

調味：經典有機紅晶糖、紐西蘭細精鹽

料理方法

① 取出銀壺，放進 2 袋伯爵茶，浸泡 3 分鐘，取出 200c.c. 茶湯備用。

② 將切好的木瓜片放入保鮮盒中，加入糖、鹽，輕輕搖晃均勻。

③ 等茶湯稍微降溫，再淋到木瓜片上。

④ 整盒放進冰箱冷藏，隔天就可以享用。

第八章

Chapter
8

─ 如何成為侍茶師 ─

侍茶師的條件

侍茶師是否需要三頭六臂？嚐天下茶，把所有的茶都喝過，能與侍酒師一樣盲飲：說出茶種類、季節及產區，或是每種茶在沖泡時，能夠精準掌握茶的解析度，不管茶的單寧、香氣、滋味，都能夠控制得宜。

侍茶師的養成，是循序漸進，無法一蹴可幾。和茶一起成長，才是正道。

侍茶師首要的必備條件，就是對茶有熱愛、對茶有好奇心；若能保有這樣的心態，在這條路上就會走得更寬廣。

同時，隨著茶葉市場變動，對茶產生更大的理解，透過理解向所服務的對象傳達、說明。茶的種類繁多，變數大，譬如：烏龍茶的焙火就能產生多種樣貌，加上取名複雜，有時連自己都會搞混，又如何談服務呢？

建立良好的茶品飲資料庫勢在必行，提供《鑒茶》App 方便建立品飲紀錄，若能成熟運用，將會是陪伴侍茶師成長的好夥伴。

《鑒茶》

iOS

Android

當凍頂烏龍茶一現身，就能聞到獨特的山頭氣，高山烏龍茶亦如是；大禹嶺茶與福壽山茶的差異，同樣也能在茶湯、香氣中找到答案。

優秀的侍茶師應該像帶上狗鼻子的福爾摩斯，愛喝茶、也要懂得如何記憶茶的真實身分，才能相得益彰、與茶共好。必須擁有熱愛茶的本質與初心，抱持傳遞善知識的立場，與所服務的對象交流，建立良好的品茶知識，那麼優秀侍茶師的誕生，就是妳（你）了。

試茶是喝？還是吐？

侍茶師在泡茶或試茶時，需不需要試喝？

對專業的侍茶師而言，必須做出「試喝」的動作，讓消費者認為他很敬業，並且精準地在控管每一次的沖泡品質。這樣的動作會牽涉到，茶湯是吞、還是吐？

茶喝入口，就是先由侍茶師檢視茶湯好壞。這樣的品飲過程，也許

會用舌頭打浪的方式，讓舌頭與空氣和茶單寧互相接觸，發揮更大的辨識效益。

這樣的喝法與喝紅酒相同，而在紅酒試飲的過程中，因為恐怕舌頭麻痺，會把酒吐掉。

茶比賽時，感官審評的評審也會做相同的動作。茶比賽在同一時間，以人的舌頭試茶，前後需嘗試 3 到 5 泡的茶湯，之後就會開始感到麻木，所以也會吐掉上一泡茶。

因此，當侍茶師在試茶、選茶時，可以吐茶；吐完茶再接著喝第二泡，以免味覺疲勞，失去準頭。但是，服務客人時，就不應該喝一口便吐掉——這樣的動作非常不雅觀，同時打浪的聲音也會對用餐環境造成影響，盡量避免消費者受到影響，破壞品茶的美感。

侍茶師的第一步

當消費者點了茶，侍茶師該如何提供服務，讓消費者滿意又能專業呈現？

把茶泡好再端出去，看起來是服務到位。但是，這樣一來，消費者就看不到茶葉及泡茶過程，只見到一壺泡好的茶，與現狀的中餐廳類似：一落座就上來一壺茶，這樣難以獲得消費者共鳴。

因此，能獲得青睞的方法，是在消費者面前泡茶。透過簡單敘述與聞香的方式，透過現場泡飲，倒出第一杯茶。這些動作必須在短時間內完成，在具有知識性及實用性的同時，也不能妨礙用餐客人的心情。

如何在很短的時間內，完成這樣的程序？包括茶的分裝，怎樣倒在適當的容器，讓消費者先聞茶香，以及茶得在最適當的時機倒出，才能讓消費者品到有所期待與驚喜的茶湯香味和醇味。

侍茶師必須清楚，綠茶、烏龍茶及普洱茶的沖泡方式完全不同。泡茶時，茶葉常從壺嘴落入杯中，造成不好的觀感；因此西方紅茶會過濾，讓茶渣不會出現在杯裡，甚至是把茶葉放在茶包中泡飲。這些方法都能穿插運用，唯一不變的是茶湯顏色和香味要浸泡得宜。

因此，侍茶師的事前演練必須到位，即「台上十秒鐘，台下十年功」。專業侍茶師能夠掌握這些細節，讓被服務的人感受到這杯茶的精心；更重要的是，能與食物結合，而不是只有清清口之用，或是聽了一堆故事沒有任何反應。如同大口喝酒、大口吃肉的人，看起來瀟

灑豪邁，若不知箇中滋味，就白費好酒、好茶了。

　　餐茶是細膩的感官體驗，而侍茶師扮演了催生以及完成的角色。

侍茶師的工具

　　侍茶師必須具備的工具有什麼？

　　泡好茶必須利其器，最重要的就是泡茶的工具。一般而言，評鑑杯一套三組，都可以適當地泡出茶的標準樣；有些人因為擔心用量不準，會再準備測量儀器，如磅秤、溫度計以及計時器。

　　這些工具看來很專業，但無形中都會窄化茶湯變化。茶湯必須依照侍茶師對食物的了解，適當地調整濃淡，而非千篇一律地泡出相同的味道。

　　煮水壺也是關鍵。電爐煮出來的水，不同材質會產生不同差異，因此侍茶師的必備工具中，必須有個對的燒水壺，才能得心應手。

　　另外，壺和蓋杯缺一不可，視情況穿插使用。畢竟喝茶還是有內行人，若能用評鑑杯或蓋杯泡茶，最能表現原味。但是當餐桌人多時，這樣的器物用起來會不順手。茶湯過少，會來不及供應餐桌需求；一把能夠盛裝 6 杯以上茶湯的壺，是必備工具。當然也可以按照人數多寡，決定壺的大小。

　　一個侍茶師更需要了解茶壺以外的茶杯。茶杯一般而言都以好拿為主，因為茶湯燙手，帶有手把的茶杯較易使用。傳統功夫茶必須透過專業訓練，侍茶師才能得心應手，而杯子大小與壺的尺寸以及茶湯濃度相對，這些變因，都是侍茶師在使用工具前要先設定好。

　　舉例說明，若是要沖泡紅水烏龍，並不適合使用瓷器；若是沖泡清香型的茶，用陶壺就會降低茶葉香氣。職是之故，侍茶師的工具必須有好幾套，但最重要的，每一套均是適茶適用。

侍茶師的出路

　　侍茶師的出路在哪？在中國有泡茶師，服務於茶藝館，幫客人泡茶。但侍茶師的工作場合更為寬廣，主要在餐廳；餐廳又分中餐和西餐，共同點是提供消費者味蕾的驚豔。

　　侍茶師的出路，就是將來高檔餐廳或講究美食的精緻餐廳，應該要聘用的人才，如同侍酒師一般。侍茶師的養成，透過專業訓練即能獨

當一面。在餐廳裡，面對不同食物，介紹適當的茶做搭配，不僅滿足不喝酒的人的佐餐需求，同時也讓餐廳能夠提供更多元的飲料服務，帶來更大效益。

除了餐廳以外，高級飯店特別是五星級飯店，大多設有咖啡廳或下午茶，或者酒吧、宴會廳、會議廳，若能在這些場合，駐進專業侍茶師，喝茶就不再只是解渴，更不是除了水以外，廉價的一種飲料。

若侍茶師的專業普遍獲得認同，就如同侍酒師一般，不論待遇或是對於餐飲的貢獻度，都會提高。除了餐廳、飯店以外，有品牌的茶館或茶行也是很好的工作場所。這些專賣店不僅是以專業說服買茶者，更需要泡飲的親身體驗，侍茶師的功力在此即可看出。

侍茶師這個職業正處於萌芽階段，並須頒給證照做為正式考核的方法，因此侍茶師是專才的行業。就像過去許多小吃或廚師沒有證照，透過規劃，仍然可以達成證照化，侍茶師其實也是一個專業化行業。

侍茶師的多重角色

侍茶師的角色必須三頭六臂？

一，要與主廚溝通。從出菜順序到菜餚與茶的搭配，必須事前演練與討論，否則主廚的好菜碰到茶有時候會減分。同理，好茶必能幫菜餚加分，因此侍茶師必須提供主廚真實的建議，這些建議有時還是顧客提供的。饕客吃東西有許多獨特之處，明明設計好的茶配餐，卻出現變數，考驗侍茶師的臨場反應。侍茶師真正的弱點，是會被消費者的口味變化左右，如何面對才是侍茶師的核心價值。

二，侍茶師必須懂得設計茶單。經由採購，洋洋灑灑羅列的茶單，有些會很暢銷，有些會滯銷。侍茶師設計的茶單，必須像酒單（Wine List）一樣，要有 Table Wine 與 Table Tea 的觀念；同時也有高檔的茶、高檔的酒，提供不同層級的消費族群選購。茶單設計、茶葉保管，責任落在侍茶師身上。一般來說，茶葉買進餐廳後，通常是放在錫箔真空包裝，或者是罐裝；每次取用、開開關關，很容易吸附水分。如何方便取得茶葉，同時又能讓茶葉含水量維持在7%左右，而不致受潮？侍茶師必須根據茶葉、存放容器及存放空間的濕度溫度，建立一個如酒窖般的空間，保存茶葉。

三，有好茶葉，要如何泡好茶？想泡好茶，用水的溫度及器物，都必須事前規劃。能在現場燒出 100℃ 滾水泡茶，就足以讓茶發揮得淋

漓盡致。浸泡多久，每一泡茶或有不同，必須熟悉茶的特質。綠茶用100℃沖泡，可利用沖泡的速度讓水降溫，應用出湯時間，控製茶湯濃淡。這是侍茶師能不能讓茶成為助攻？還是讓茶毀於一旦的關鍵。

侍茶師必須能夠傳承經驗。不同的人對於茶的口感，不像酒一樣，打開就算，特別是在浸泡時間上的拿捏。有經驗的侍茶師可以知道茶湯顏色及香氣的呈現，若沒有整合，很容易同一種茶出現不同口味，或是每回口味如機器控制一樣單調，如是，對於餐廳都是損失。

有了這樣的基本概念後，侍茶師必須與主廚溝通茶。好的主廚嗅覺味覺靈敏，但是對茶的專業則是另外一件事：茶和餐搭配，需要彼此和諧？還是讓食物更有發揮空間？侍茶師透過專業的推薦與分享，讓主廚共同享受茶香與滋味，才能讓食物與茶合作無間。

侍茶師的自我檢視

侍茶師考驗嗅覺和味覺的判斷，同時也要具備讓茶能夠提升感官表現的能力，因此保有靈敏的嗅覺與味覺，是應有的自我要求。

日常中，重口味食物不宜過量，尤其是酸、辣；抽菸就更不用提了，菸味會破壞味蕾的敏感度，干擾味覺辨識。

除了良好的自我要求，侍茶師對於茶的基本知識，也須閱讀與記憶，建立品茶之後的語彙，同時還要記住茶的產區，以及用哪種沖泡的方法最好……侍茶師的基本知識，在前面的論述裡已經說明。此外就是，侍茶師該如何測試自己？

最簡單的，就是利用評鑑杯，同時泡三種茶，將茶倒進杯中做好記號，再請他人將茶杯換位，透過盲飲，測試自己的辨識度。坦白面對自我，才能提升分辨茶真偽的能力。

若只是把茶的歷史背景，背得滾瓜爛熟，實務上卻無法分辨茶葉，明明是輕焙火的烏龍茶，卻想成中焙火，那就離專業太遠，恐遭淘汰。

當然，記憶茶湯的味道，必須要有另一套專業訓練方式，才記得住。此外，品茶的語彙，並非只有「香」或「好喝」等簡單詞彙，就可以交代了事。

侍茶師與自己競賽

侍茶師的競爭者是自己，敵人也是自己。

侍茶師需要服務客人，敵人就是自身發出的氣味，以及所碰觸到的各種引來茶湯或茶香變異的味道。因此侍茶師不能使用香水，同時，喝茶時不應吃口香糖或刷牙，這些味道，對味蕾都會有一定影響。

侍茶師若不戒菸，將也是自己最大的敵人——菸味會很敏感地竄到茶味裡，將會前功盡棄。因此不抽菸才是當好侍茶師的最大重點。

侍茶師在營業前的準備過程中，不能輕忽周遭器物的味道。譬如：清潔劑或是發黴的抹布，洗過、擦拭過杯壺，會令它們沾染異味。如果沒留意到這些細節，後果不堪設想。

就如同高級餐廳，端上的酒杯若有異味，服務品質將大打折扣。茶又是更細膩的飲料，若沾惹上清潔劑的味道，很容易被發現，並且影響茶湯滋味。

其他飲品如咖啡或酒，也是侍茶師要避免的。這些飲料或者同處於餐廳的事物，都會成為茶的敵人。當然侍茶師本身，也必須保持良好的健康狀態，若有感冒、過敏，就無法擔任任務。

侍茶師的敵人是自己。告訴自己：要成為好的侍茶師，就要避免染上干擾的氣味。若能注意這些細節，才足以擔任好的侍茶師。

茶單的設計

茶單是在餐廳裡，提供給消費者選用的。因此，茶單的茶以及茶的說明與定位，與消費者的選擇、認同息息相關。

茶單的設計也涉及到成本。如何設計一個茶單，比酒單還要困難；因為酒的標示，包括釀造者以及使用的葡萄、產區都會一清二楚。

因為茶葉不是購買自同一個品牌，可能來自台灣凍頂，也可能來自中國雲南，甚至是英國紅茶；如此錯綜複雜，必須先有定案。餐廳菜餚搭配的茶是六大茶類的哪幾種？也需要做好選擇，而不是概略性的分類。同時也要定出最為消費者普遍接受的適宜茶種，例如，可以運用 Table Wine 的概念，定位 Table Tea 為老少咸宜，價格公道的茶。

分類必須考慮菜色，同時要能夠說清楚茶產地。當然茶單上也要有簡單的敘述，如：「紅水烏龍的中度發酵與烘焙，很適合對應重口味或者帶有甜味的菜色，」這樣的敘述語言。侍茶師也要有精簡的文字

訓練，而不是標上茶名、年分、產地和價格了事。

此外，茶單寧會不會影響睡眠，應該也是茶單上需要標示的重點。許多愛喝茶的人怕喝了茶睡不著，因此，茶的單寧含量對茶的刺激性，也成為關鍵，必須在茶單上標示清楚，才能夠讓喝的人有安全感。

許多茶的製作方法與茶單寧有連動關係。侍茶師透過多種養成訓練，設計茶單時才能得心應手，讓茶的表現更具體，也更能充分敘述。

例如，季節春茶、冬茶甚至是秋茶，不同季節、不同產地、不同品種，都非常重要，這也是全球評選優質餐廳時，會將酒單列入評估。未來，茶單也會被列入考評？

最後，茶單如何呈現？以及選什麼樣的茶，配什麼樣的餐，就成為侍茶的最大試煉。

國家圖書館出版品預行編目 (CIP) 資料

品茶入菜引美味：跟著池宗憲學餐茶，走進侍茶師的世界 / 池宗憲作 · 初版 · 新北市 · 遠足文化，2019.10 · 304 面；21×28.2 公分
ISBN 978-986-508-036-5（平裝）
1. 茶藝 2. 茶葉

974 108016384

遠足文化　　　　讀者回函

品茶入菜引美味：跟著池宗憲學餐茶，走進侍茶師的世界

作者 · 池宗憲 ｜ 圖片 · 池宗憲 ｜ 責任編輯 · 龍傑娣 ｜ 協力編輯 · 林文珮、王靜婷 ｜ 校對 · 楊俶儻、吳麗英、陳文琳 ｜ 繪圖 · 李祐齊 ｜ 美術設計 · 劉孟宗 ｜ 出版 · 遠足文化 · 第二編輯部 ｜ 社長 · 郭重興 ｜ 總編輯 · 龍傑娣 ｜ 發行人兼出版總監 · 曾大福 ｜ 發行 · 遠足文化事業股份有限公司 ｜ 電話 · 02-2218-1417 ｜ 傳真 · 02-8667-2166 ｜ 客服專線 · 0800-221-029 ｜ E-Mail · service@bookrep.com.tw ｜ 官方網站 · http://www.bookrep.com.tw ｜ 法律顧問 · 華洋國際專利商標事務所 蘇文生律師 ｜ 印刷 · 凱林彩印股份有限公司 ｜ 初版 · 2019 年 10 月 ｜ 3 刷 · · 2023 年 10 月 ｜ 定價 · 800 元 ｜ ISBN · 978-986-508-036-5

中華茶人雅興文化藝術協會

國際侍茶師學院/ International Tea Sommelier Academy (ITSA)

侍茶師教育學程

授課方式

教材：《品茶入菜引美味：跟著池宗憲學餐茶，走進侍茶師的世界》（遠足文化出版）

語言：中文為主、英文為輔

課程內容

教材	主要教材：《品茶入菜引美味：跟著池宗憲學餐茶，走進侍茶師的世界》原版教材為主
	輔助教材：《烏龍茶》、《武夷茶》、《包種茶》、《鐵觀音》、《椪風茶》及《普洱茶》等書
	上課講義：侍茶師網站、鑑茶 App 及尋味傳媒
清香課程 總時數 12 小時	報名資格：餐飲/飯店業從業人員、有志培養第二專長者、餐飲科系學生及對茶業充滿熱忱者
	課程內容：茶是什麼、六大茶類初探、如何品茶、應用程式《鑑茶》、基礎泡茶、侍茶師的第一步
秀雅課程 總時數 12 小時	報名資格：須通過「清香」侍茶師認證考試，領有清香合格檢定證書者
	課程內容：醒來吧感官、烘焙·花茶·陳年茶、特色茶初探、聰明喝茶認識茶、如何泡好茶、茶與點心的魔術
甘醇課程 總時數 12 小時	報名資格：須通過「秀雅」侍茶師認證考試，領有清香合格檢定證書者
	課程內容：餐茶感官的甦醒、餐茶世界正夯、再尋特色茶、餐茶速配好品味、如何成為侍茶師、茶·酒·食
餐茶饗宴	根據受訓餐飲內容，選用適合茶種搭配成餐茶，由專業講師與主廚溝通，深度搭配餐茶樂趣，並延伸應用在餐飲服務

每堂授課時間為 2 小時，均有互動式品飲訓練，茶葉樣品由學院提供，若受訓單位有選茶亦可做為訓練

三學程認證測驗

頒發侍茶師證書

注意事項

開課時間：2019 年 10 月起

上課地點：台北亞都麗緻大飯店 The Landis Taipei

聯絡方式：Emma / emmajtwang@gmail.com

報名

https://forms.gle/DfhjzbxCzRjsQRoWA